新世纪高等院校影视动画游戏教材

经典影视动画及电子游戏赏析

Classics Cartoon And Electronie Game Appreciation

张健翔 编著

U0062927

四川出版集团 四川美术出版社

图书在版编目（CIP）数据

经典影视动画及电子游戏赏析/张健翔编著.-成都：
四川美术出版社， 2007.11
新世纪高等院校影视动画、游戏教材
ISBN 978-7-5410-3442-8

Ⅰ.经… Ⅱ.张… Ⅲ.①动画片—鉴赏—世界—高等学
校—教材②计算机网络—游戏—鉴赏—高等学校—教材
Ⅳ.J954 G899

中国版本图书馆CIP数据核字（2007）第152543号

指导单位

中华民族文化促进会
动画艺术委员会

中国动画学会
教育专业委员会

新世纪高等院校影视动画、游戏教材
经典影视动画及电子游戏赏析
JINGDIAN YINGSHI DONGHUA JI DIANZI YOUXI SHANGXI

张健翔　编著

责任编辑	何启超　林雪红
封面设计	林雪红
版式设计	陈世才
责任校对	培　贵　倪　瑶
责任印制	曾晓峰
版式制作	华林平面设计制作工作室
出版发行	四川出版集团　四川美术出版社
	（成都市三洞桥路12号　邮政编码　610031）
经　销	新华书店
印　刷	四川经纬印务有限公司
成品尺寸	190mm×260mm
印　张	9
图　片	732幅
字　数	240千
版　次	2008年8月第1版
印　次	2008年8月第1次印刷
书　号	ISBN 978-7-5410-3442-8
定　价	46.00元

当前，快速发展的数字艺术、CG技术与我国影视动画、动漫、游戏行业现状的差距；美国、日本、韩国动漫产业成为其国民经济重要支柱的现实；在国内，共和国的同龄人对上世纪《大闹天宫》等中国动画片的美好记忆与当代中国青少年伴随着国外卡通形象成长的现实反差；改革开放以来，中国高速发展的具有中国特色的社会主义市场经济对培育新的经济增长点的要求，等等，这一切，都将我国影视动画、动漫、游戏产业必须快速、高效发展的课题摆在了我们面前。

从1994年我国为发展动漫产业提出的"5515"工程，到进入新的世纪，其缓慢、曲折的发展历程长达14年。而日益绚丽多彩的数字艺术对动漫产业的现代化要求；人们日益增长的物质文化需求对我们动漫产业所形成的巨大市场空间；历史上曾辉煌于世界的"中国气派"的民族艺术，如何在今天再现其文化内涵的现代魅力等等，已将对动漫产业人才的需求摆在了我们面前。

人才是事业、产业发展的原动力，是发展的根本。而我国动漫产业与所需人才的数量、质量上的差距，已成为动漫产业发展的"瓶颈"，培养造就大批新型数字艺术家、动漫游戏专业工作者，已是当前最紧迫的任务。人才需求的现状，直接催生了近年来我国动画教育的蓬勃发展。国内有关大学及社会各类培训班的动画类招生人数，每年均呈快速递增的趋势。而这一切，对动漫各专业教育的课程设置、教材编写也提出了更高的要求。

策划于我国西部软件、数字娱乐之都的《新世纪高等院校影视动画、游戏教材》，特邀国内外具有丰富教学经验，关注各国动漫、数字娱乐最新发展的教授、教育专家，有长期动画制作经验和具有社会影响的数字艺术家共同编撰。

此系列教材立足于中国动漫游戏产业及教育现状，致力于将中国民族文化的内涵与来自国外的教学理念相结合，将CG技术与视觉艺术相结合，体现新型的"双轨"教育思想。在编撰中，注重教育的科学性、连续性、系统性，注重对学习者基本的专业技能和艺术修养的训练。

系列教材的撰写科目，以教育部规定的及全国各院校实际开设的专业基础课和技术课为主，包括1~4年级的影视动画艺术原创，CG技术的各种基础专业及技法训练、理论知识，共近30多个科目。系列教材的思路，注重理论与实例的融会贯通，图文并茂、循序渐进、重点突出，以最新的实例、最新的资讯、最简洁的方式使学习者获得知识。

在3ds Max与Maya两套教材中，根据各校的教学软件不同，以高等教育中不同年级的课程定位，设定了基础、技能、创作教学三个阶段。基础教学教材的中心要点：全面学习3ds Max和Maya软件的各项功能。技能教学的中心要点：掌握3ds Max和Maya各项技术制作方法，全面学习更深层次的3ds Max和Maya技术制作。创作教学以创作为蓝本，综合性讲解3ds Max和Maya的创作流程，以技术、技巧和艺术性的综合指导，开发学习者的三维动画创新思维，使学习者能系统地完成三维动画创作。还设置了国外艺术家讲座，通过欣赏艺术家的原创作品，艺术家自己谈三维艺术创作的心得，然后再学习他们的制作技法，在非常专业的引导下激发学生的学习激情，开阔学生的视野。

此系列教材本着培养造就新型数字艺术创作者，振兴我国动漫游戏产业的美好愿望，从总体策划到收集信息、整理资料、作者撰写、编辑出版，现已历时两年。整个出版工程，凝聚了许多专家学者的心血，体现了中国动画人对中国动画教育和动漫产业的执著信念和热情。我真诚地感谢为这套诞生于中国西部、具有中国特色的数字艺术高等教材的付出辛勤劳动的每位工作人员。同时，由于编写出版的时间紧迫及整个工作的复杂性，教材中存在的问题和纰漏，恳请同行、专家指正、完善。

北京电影学院动画学院　院长　教授
2006年4月

动画电影，是人类馈赠给自己的最好礼物。

它会让你哭，也会让你笑；它带给你圣洁的欢乐，也带给你甜蜜的忧伤。它是千千万万人童年生活的乳汁和鸡汤。

因为这个美妙礼物的创造，我们感谢卢米埃尔兄弟，他们在1895年的一个冬夜，在法国巴黎一间咖啡馆的地下室中，首次向世人展示了电影的神奇，通过《火车进站》《婴儿喝汤》这类短片的放映，揭开电影魔幻般的面纱。

1900年，出现了首部动画片《迷人的图画》，1908年，出现了黑白动画片《幻影集》，而1926年，中国出现了万氏兄弟，他们奉献出了动画片《大闹画室》，让中国人亲眼目睹了动画电影的非凡亲和力。

到了上个世纪的60年代，中国动画迎来了百花齐放的春天，《大闹天宫》《小蝌蚪找妈妈》《三个和尚》等一批动画电影精品，让全世界为之惊叹：中国是唯一能与迪斯尼抗衡的国家。

可惜，历史开了个大玩笑，在后来的岁月里，向中国学习的日韩动画异军突起，亚洲动画出现了手冢治虫、宫崎骏这样的大师。中国的青少年、中国的动漫山谷，开始笼罩在日韩动漫的阴影之下。

最近十年，中国动画界的仁人志士、中国文化的决策者们，终于吹响号角，要在动漫画领域大展拳脚，力图重振雄威，占领理应属于我们的一片天地。

日本动漫的辉煌，经历了六十年的耕耘，今天我们要重现昔日的光辉也非一夕可以成功。我们需要培养土壤，需要借鉴国外的经验，需要锻炼我们自己的队伍。在这方面，对国内外优秀动画作品的介绍，对经典作品的赏析，就显得尤为重要了。

本书作者张健翔先生，在杂志社当过十年漫画编辑，在西华大学国际动画艺术学院有六七年的动画教育经验，自然对动漫作品有一些真知灼见，现他将长年管片心得汇集成册，贡献给动画电影爱好者，也许对一些人会有所帮助。

但愿做这类事情的人越来越多，因为振兴国产动画，需要千千万万的热心读者。一百年来，动画影片的生产，已发生了翻天覆地的变化，纵观美国出品的《花木兰》《功夫熊猫》，日本宫崎骏的《幽灵公主》《千与千寻》，不由得使人心生感叹，希望在大家的努力下：

中国动画，一定能繁花似锦！

中国动画，必将迎来真正明媚的春天！

晓　寒

成都西郊

目　录

第一章　影视动画发展简述

站在21世纪的高度去回顾"动画"(英文Ani-mation，意为：使用逐格拍摄的方法，使木偶等没有生命的事物看起来像有生命一样运动的电影)的发展历史，我们在各个领域的成就，哪一个不是站在那些无名巨人的肩头来完成的？影视动画发展到今天，也是如此。动画电影建立在电影的基础上，首先有了先驱者卢米埃兄弟无声黑白的《火车进站》，才会有后来乔治·卢卡斯的经典科幻大片《星球大战》系列，才会有令人耳目一新的3D动画片《拯救尼莫》《汽车总动员》。世界电影的历史已有百年了，中国的影视动画也走过了八十年的漫长路程。所有这一切前人的积累，都为我们后来了解、学习动画打下了坚实的基础和创造了良好的条件。

动画电影能够真正影响我们中国人的文化生活，应该是20世纪六七十年代出现《大闹天宫》《哪吒闹海》这样的动画大片以后。在此之前，虽然已经有万氏兄弟等伟大先行者蹒跚的足迹，但从国内观众对动画的欢迎到国际动画电影界的认可，还是这几部片子的效果最好。它们整整影响了几代中国人的童年甚至未来。此后的中国动画电影，踩着技术和时代的步子，一步一花地开放着，迸发出了绚丽的光彩。《黑猫警长》《天书奇谈》《宝莲灯》《梁祝》……直到国产第一部3D动画大片《莫比斯环》。虽然，我们的影视动画和我们的文化价值观一样，在继承传统、锐意创新和争议不断中缓慢发展，但是中国影视动画的视觉质量是在稳步上升的。不过，从目前国产动画片的市场保有率及大中型动画公司的经营方向来看，情形却不容乐观。尽管近年来已经有不少有利于国产动画片发展的政策出台，但还需要制作单位大量吸收国外动画的优良成分，集中各方力量创作；主管部门切实扶持，建立良好的动画市场秩序；广大观众支持我们的国产动画电影，维护国产动画电影的利益等条件，中国动画才会有动力加

快步伐，实现和田径明星刘翔一样的"跨越"式发展。

隔水相望的日本，可以说是动漫世界里最璀璨的明星之一。日本的动画发展史只有七十年时间，但却被当做支柱产业来加以发展，动画影片的产量大得惊人。以2001年为例，当年日本电影票房总收入为2000亿日元，日产影片票房总收入为781·14亿日元，前十名的票房总额为554亿日元。其中，动画片就占到了6席，收入达到442·5亿日元，占到前十名总收入的79·87%。日本动画片的发展过程中也产生了许多大腕级人物。从一代宗师手冢治虫先生，到极具个性特色的押井守、宫崎俊大师、大友克洋等人。他们的作品也早就"冲出亚洲，走向世界"了。日本文化中，有深深的中国文化和印度文化混合的印记。特别是中国的传统故事，在日本的动画片里更是层出不穷，以《西游记》人物为主的《七龙珠》《最游记》；改编自《三国演义》的《三国志》《龙狼传》；在魔幻动画片《十二国记》里面，十二个海国与不断出现的妖怪魔兽，同中国古典著述《山海经》《搜神录》中描写的一样，甚至连中国都成为故事中传说的遥远国度。这是我们国内的动画人应该好好思考的问题。中国的动漫事业，不能只停留在"做外包"，拍低幼儿动画片，卖印有卡通头像的书包、文具盒的层面上。应有对动画艺术无限热爱的忠诚与热情，把动画片当艺术品来看待的态度。

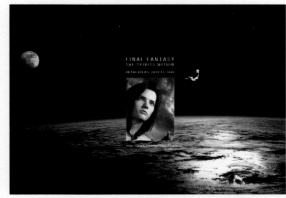

图1-1　美国3D动画片《最终幻想》实现了同一题材从游戏到银幕的跨越，把数字娱乐中的两个重要组成部分：动漫和电子游戏有机地结合了起来

大洋彼岸的美国，其动画产业绝不是我们看到的《米老鼠和唐老鸭》《猫和老鼠》那么简单。实际上早期日本动画电影的制作，受到美国动画片的很大影响，只是日本人学得比较快而已。美国影视动画的发展，处处体现出科技进步的影子和时代的烙印。20世纪早期的二维动画片里，美国英雄们使用的武器装备已超前于时代。有了电脑特技和三维软件后，真人与动画结合及三维动画片又成了银幕的主流。当然，大投入也是美国动画片的制作特点，这是赢得世界观众掌声与票房保证的前提条件（图1-1）。

还有欧洲动漫。欧洲是西方美术的发祥地，很多伟大的艺术事件及艺术家的事迹对中国的美术爱好者来说，简直是耳熟能详。虽然欧洲动画片的通俗观赏价值相对美日动画片较弱，但其艺术价值是不能忽视的。国内的漫画高手们对法国漫画充满了狂热的喜爱。

日本、美国的动漫制作单位与观众，没有简单地把动画片划入低幼儿的欣赏范围。而是像对待一部严肃的文学作品、一部电影甚至一件艺术品来看待它。这体现了民族的想象力和乐于接受新鲜事物的优良品质。发展动漫产业，光有口号是不成的，转变观念是重要的第一步。动漫产业不仅仅是赚钱的事儿，它也是改变故步自封的思维习惯的良好契机，是打开想象空间的金钥匙，是青少年健康成长的催化剂。下面将要讲到的内容，希望对学习动画专业和有兴趣了解动漫的爱好者有所帮助。

第一节 20世纪前的起源

现在我们看到的影视动画，和若干个世纪以前的"动画"绝对不是一回事，它们有着密不可分的血缘关系。人类动画的历史源远流长，其发展可以说是和人类文明的发展同步，人类很早就已经通过各种形式的绘画来记录人类所看到的和意识到的，表现出物体的运动和时间变化。

生于20世纪六七十年代的人，小时候大都拥有过一本叫《小丑翻筋斗》的手翻图书。书中在每一页的某个固定位置绘画出一个物体的变化，而每一页都是这个物体连续变化的一个细微过程，当读者快速翻动书页时，就产生了连续动态的画面。早在16世纪，欧洲就已经出现这种叫"手翻图书"的读物了，这也是早期人类"动画概念"的延伸和发展。而这时的"动画"基本上没有故事情节，只是单一造型的机械表演。这种东西构造虽然简单，但却历久弥新。

"手翻图书"的原理是在同一平面上把同一地点、一定时间范围内发生的一系列连续动作表现出来。这种原始的"动画"概念反映了人类突破静止画面的渴望，希望更生动地表现视觉传达到的东西，这种想法人类自有思维以来就从没有停止过。距今两万五千年前的洞穴壁画，上绘有野生动物奔跑时的系列分解图。这是人类用烧灼过的木炭或带染色矿物质石块，把观察到的自然场景用连续的分解的画面表达出来，产生了连续运动的视觉效果，这是人类最早期的"动画"。后来在古代墓室墙壁上、花瓶上也发现绘有人体奔跑、跳跃、摔跤等连续动作的分解图画，尽管它们都是起着装饰作用，但同岩壁画中动物的奔跑却有着相同的表达方式。看来，"连续动态画面"的观念和应用很早就已出现在世界各地人们的生活中了。

17世纪的欧洲，信奉基督教的传教士阿塔纳斯·克尔切发明了"魔术幻灯"，这才开始有了真正"故事动画"的表现形式（也有一种说法是由德国的犹太学者基歇尔在1654年发明的魔术幻灯）。"魔术幻灯"的原理很简单，是利用灯光通过玻璃和透镜把放大了的图案投射到对面的墙上。通过更换不同图案的玻璃片，达到讲述一个完整故事的目的。当时，它的主要用处是传播宗教故事。但是到了17世纪末，魔术幻灯机的娱乐作用越来越受到重视。通过人们的不断改进，它已经变得制作精巧，便于携带了。比如，人们把箱子做大了许多，把画好的多面玻璃片安放在圆形盘子的边上，在盘子中间穿过一根轴，当盘子通过轴的

摇动而旋转起来的时候，投影在墙上的图画就产生了运动的画面。（图1-1-1）1790年之后，魔术幻灯在欧洲盛行起来，机器的外形和表现的内容变得多了起来，很多人开始专注于幻灯机的开发研究。由于幻灯机的故事题材，从宗教故事到皇家轶事、民间传奇、时局新闻等等已经变得非常丰富，玻璃片彩绘的制作工艺也在逐步改善。收费的魔术幻灯表演的场地也从教堂扩大到了剧院、广场、公园，甚至私人会所。据说法国人罗伯尔的"魔法"巡回演出队，就是用魔术幻灯来演一些恐怖怪诞的故事，而在巴黎地区引起了不小的轰动。1810年至1830年间，"魔术幻灯"的表演在欧洲和北美社会中大行其道，成为各个阶层的人们热烈追捧的娱乐节目。相比之下，流传于中国古代民间的"走马灯"，也是运用了画面连续转动的原理来展现动态画面的，只不过没有采用投影的方式而已。"走马灯"曾随着元朝的军队到过欧洲大陆，并为当地人们所喜爱。而中国老百姓热衷的另一种娱乐表演——皮影戏就更特别了。（图1-1-2）皮影又称灯影戏、影子戏、土影戏。与"魔术幻灯"不一样，其光源是从幕布后面投影的。相传起源于汉朝，盛行于唐代。它是中国最古老的戏剧形式之一。看过电视连续剧《大明宫词》的读者，一定记得太平公主和薛绍一起演绎皮影的那一场戏。还有那"……看这一江春水，看这清溪桃花，看这如黛青山，都没有丝毫改变，也不

知我新婚一夜就别离的妻子是否依旧红颜……"的美丽台词。皮影戏到了宋朝进入极盛时代，一直延续到清代和民国初年。皮影戏题材丰富，本戏很多。一出连台本戏能演二十八个小时，每天演出四个小时，能演七日之久。这种表演形式至今仍在中国民间普遍流行，是中国民间艺术的一绝。就皮影戏的绘制与表演方法而言，算得上是中国最古老的动画片了。到了17世纪，随着中国广东沿岸海洋贸易的日益频繁，皮影戏被那些来大清帝国贸易的"蓝旗国"、"双鹰国"的商人和水手连同中国瓷器、茶叶一起引入欧洲。面对这种古老的"东方魔术幻灯"，那些刻画精美的，用驴皮、牛皮经过刮、磨、洗、刻、着色等二十四道工序手工雕刻3000多刀而成的人物、动物、山水等，以及带有强烈异域风情的曲调唱腔，令欧洲的观众赞叹不已。同样，"魔术幻灯"等西洋文化也随着西方的枪炮、鸦片、呢绒布、自鸣钟等侵袭而到来，中国人民很快便喜欢上了这个洋玩意儿。玻璃片上的题材也随之变成了"七侠五义"、"水浒传奇"等故事，在描绘近代中国城市的风情画里面，"西洋玩意"成了街面上重要的道具。

"魔术幻灯"的流传，从阿塔纳斯·克尔切教士发明它到今天，就没有停止过。现在人们在多媒体教室上课、开会作报告的时候仍然在使用已经很先进的幻灯机了。包括后来的跟电脑接驳使用的投影仪，也是"魔术幻灯"技术的延伸。同

图1-1-1 通过光影的物理现象，在幕布上魔术般地投射出动态的图画，这便是电影的最早雏形

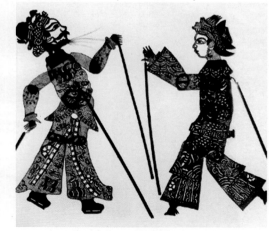

图1-1-2 中国最原始的动画片——皮影戏

时，人们对于它的娱乐需求，也在默默地孕育着另一个伟大事物——电影。

"魔术幻灯"和皮影戏，都为动画的出现奠定了基础。它们又如何与我们现在看到的动画联系在一起呢？学习动画的人都知道，"视觉暂留现象"是动画的基本原理之一。人们只有在了解了这道理以后，才会有认识上的提升。而动画的先驱们，在创造这些理论之前，做了大量的尝试。通过在纸卷筒的外壁上画上一系列连续的动态速写，然后转动来观察图像活动的状况，还有如"手翻书"中的动态现象，这些都利用旋转画盘和视觉暂留原理来达到"动"的效果。符合1824年著名英国学者皮特·罗杰发现的"形象刺激在最初显露后，能在视网膜上停留若干时间。这样，各种分开的刺激相当迅速地连续显现时，在视网膜上的刺激信号会重叠起来，形象就成为连续进行的了"的这一原理；1828年，在约瑟夫·普拉朵那里，关于影像在视觉上停留的研究，进一步得到了完善。到了1830年，由戴格尔与尼兹相继发明了伟大的照相技术，除了照相机及其技术自身的不断完善和发展，它的诞生对于研究动画的原理又有了极大的促进作用。

1873年，爱德华·穆巴里斯用照相术拍摄了一系列马在奔跑时的照片，并因此开始进入这一研究领域。在1877年至1879年这3年时间里，穆巴里斯将马在奔跑中的连续照片制作成可以旋转的画筒，并将画筒置于改良了的"魔术幻灯"之中，当画筒转动时，就出现了马儿奔跑的影像。这个试验的成功大大激发了穆巴里斯的研究兴趣，他于是又拍摄了多个题材的连续照片来用于动态影像的研究。于1899年和1901年，分别出版了两套这种类型的摄影集《运动中的动物》和《运动中的人体》。这两本书在相当长的时间里成为后来学习电影及摄影重要的参考资料。由于时值大工业时代的来临，人们对新事物、新技术充满了渴望。穆巴里斯的发现和著述，立时在西方社会引起了强烈反响。1884年，艺术家托玛士·艾金斯也加入到穆巴里斯研究连续动态画面的行列，他们所建立的分析动作的方式一直沿用到今天的生物学及人体医学的研究上。这里还要提及一点：穆巴里斯为电影的产生与发展也作出过巨大的贡献，他发明的"实用变焦镜"，在电影史上被称为"第一架动态影像放像机"。

1882年，就开始有人把手绘故事图片用于"放映"。由于胶片具有透光性好、不易折断等特点，把图画绘于胶片的上面，通过比"魔术幻灯"还要先进的"光学影戏机"来投射到幕布上，同时根据画面在现场伴有音乐与各种声效，就有点像现在动画电影的雏形了。这种直接绘制在胶片上，不经过电影摄影机拍摄的这种技法，已经很接近现

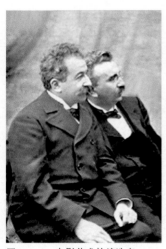

图1-1-3 电影艺术的缔造者——卢米埃尔兄弟

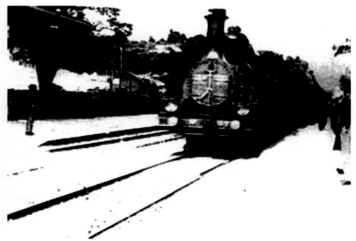

图1-1-4 卢米埃尔兄弟的代表作之一《火车进站》，由此电影作为一种光影和视听的艺术登上人类艺术宝库的殿堂

在的二维动画制作过程了。因此，把发明"光学影戏机"和其绘画法的法国人埃米尔·雷诺称为"动画始祖"恰如其分。即使到了1895年电影出现之后，有别于电影里真人再现的这种"动画影片"，也还是有自己的观众群体。

在新鲜事物层出不穷的黄金时代里，美国大发明家爱迪生是不会甘于寂寞的。资料显示，第一部连续画面的记录仪器就是于1888年在爱迪生的实验室里诞生。爱迪生以一套手摇杆和机械轴心，带动一个载满画页的圆盘，随着速度的加快，使画页上的图像或影像的长度延伸，产生丰富的视觉效果。爱迪生在动画片以后的发展路程里，也起了不小的作用。

1894年2月，法国里昂的卢米埃尔兄弟的发明——电影摄影机得以成功（图1-1-3）。1895年，他们拍摄的著名电影短片《火车进站》（图1-1-4）公开放映，紧随其后卢米埃尔兄弟又拍摄了《工厂的大门》《浇水园丁》等短片，这一举动将电影艺术的发展带入了新纪元。英国人桥治·梅里爱也在1895年摄制了《魔鬼之宅》一片，这部片子被誉为世界上最早的故事片。而同时，对于连续动态的绘画画面的研究，也随之进入了电影时代。

由于工业文明的快速发展，人类生活的节奏也加快了，生活质量产生变化，传统的艺术绘画方式也面临改革。出于报刊杂志时效性的需要，对插图绘画的速度提出了要求。法国画家杜米埃于是创造了以简代繁的新型漫画，他在对对象外貌的描绘上，摆脱一般绘画常规——结构、比例、透视、色彩、明暗等具象的约束，对物体进行高度概括、极度夸张、大幅度的变形甚至离形的提炼，以求得其特有的典型化。而随着照相机和摄影技术的更新换代，在19世纪末，艺术界更加投入地追求分解的动作及表现整体运动所产生的感觉。这些都在无形中为西方动画片的变革与发展做好了足够的铺垫。动画的产生和发展，一旦和技术及创新联系在一起，就变得不可同日而语了。动画研究就发展水平而言，19世纪以前，和中西医学的发展还真有异曲同工之处，都对同样的事物有几乎一样的发现与贡献。

在国内，从上世纪七八十年代到九十年代末，动画片、漫画书大都成为儿童观看的"专利"，但是动漫故事在内容上，往往又出现一些不适合儿童阅读的社会现象，如两性交往、战争与格斗的血腥场面。而在20世纪初期的绘画里，动画还被视为带有实验性的前卫艺术，就像现在国内大多数人对行为艺术的看法一样，是少数人才能理解和消化的东西。上世纪20年代，能够运用动画来追求新艺术形式的画家还不多，像德国画家瑞希特、芬兰画家舍尔维吉、瑞典画家伊格林，在欧洲绘画艺术圈里也算是标新立异的。

第二节　20世纪后的发展

有资料指出，世界上第一部动画片应是1900年由美国人J.斯图亚特.勃拉克顿与爱迪生公司合作推出的《迷人的图画》。因为相关资料太少了，这里不作更多评论。1902年取材于科幻大师凡尔纳小说而改编的科幻电影《月球旅行》中，使用了一些在现在看来非常简单的动画原理的特技，来烘托整部电影的气氛。虽然在观众中引起了轰动效果，但这些显然还算不上以动画来表现完整故事的影片。到1906年，真正意义上的动画短片才得以问世。

第一部真正意义上的动画短片出现，得归功于美国人布莱克顿。（图1-2-1)20世纪初，布莱克顿曾到爱迪生的实验室工作。在与发明家的交往过程中，具有绘画才能的他，逐渐开始尝试通过摄影机来表现连续的绘画影像。1906年他的实验作品《滑稽脸的幽默相》(图1-2-2)上映，成为世界上第一部动画影片。这部短片在形式上采用了真人和动画相结合的表演方式。制作时为了提高效果，没有使用逐格画的方法，而是把画好的动画造型剪下来，重复摆放拍摄。1907年他又推出了《鬼店》这部动画短片，在影片里，布莱克顿不仅使用当时摄影流行的溶叠、重复曝光等技巧，更是将动画技巧运用到影片上，在年轻的电影界造

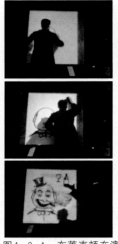

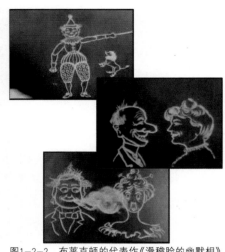

图1-2-1 布莱克顿在演示动画的制作过程

图1-2-2 布莱克顿的代表作《滑稽脸的幽默相》

成了轰动。后来由于布莱克顿把大部分精力投入到他的公司——"维塔格拉菲公司"（后来被华纳兄弟公司所收购）的运作上，就没有再推出带有动画效果的影片了。布莱克顿虽然没有继续在动画领域走下去，但他的尝试却为动画发展展现了希望之光。

同年在法国，被后人誉为当代动画片之父的埃米尔·柯尔运用摄影上的定格技术，开始拍摄第一部实验性系列影片《幻影集》。1912年，埃米尔·科尔前往美国"伊克莱电影公司"，与当时知名的通俗漫画家麦克马·鲁斯合作，开始创作动画片。1912年到1921年间，埃米尔·柯尔共完成250部左右的动画短片。因为他是在做"用视觉语言来开发动画"的可能性实验，所以动画片在故事和情节上相当简单，比如图像和图像之间的"变形"和画面转换的不同效果等。同时他也致力于将动画引向自由发展图像和个人创作的风格去发展。同时，埃米尔·柯尔也是第一个利用遮幅幕拍摄，来把动画和真人动作结合的最早实验者。

这里必须要提到一位对现代动画有着巨大贡献的美国著名动画家温瑟·麦凯。与其说是著名动画家，不如说温瑟·麦凯对于电影作出的贡献更重要。在真人与动画结合的影片里，此君的作品颇具代表性。麦凯原是美国的漫画专栏画家，

偶然发现其子喜欢把每个星期天连载于报纸一角的漫画剪下来，再装订做成手翻书。由于之前他看过布雷克顿和科尔的动画短片，对于动画片早有印象。他开始发现动画片的魅力与趣味，于是着手了解动画的制作过程。到1911年，麦凯的第一部动画影片诞生，他亲自逐格绘画着色，动画从此便有了颜色，变得五彩缤纷了。后来麦凯又完成了《蚊子的故事》，这部动画片除了表现角色动作外，还具备了完整的故事结构，更符合现代电影的要求。1914年，麦凯推出动画电影史上著名的代表作《恐龙歌蒂》。片子里的动画部分，均使用墨水和纸来画，总画页达五千多张，每一格的背景都用手绘表现，影片的时间控制得比较精确，镜头运用合理，整体感十分流畅，配有台词和与环境相贴切的背景音乐，有比较可观的戏剧效果，虽然影片的长度不到10分钟。在影片里温瑟·麦凯把完整的故事、真人和动画形象的表演安排为颇具新意的互动式情节。影片开始的镜头，是在一个挂有幕布的大舞台上，一身驯兽师打扮的温瑟·麦凯出场，他先面向观众简单介绍了一下情况，然后开始呼唤一只叫歌蒂的蛇颈龙（从名字和台词上看，显然是一只雌性恐龙）。画面于是切换到动画部分，由单线勾画的恐龙歌蒂按

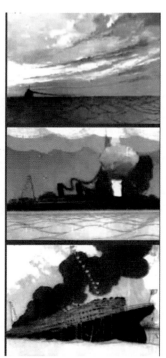

图1-2-3 卢斯坦尼亚号的沉没

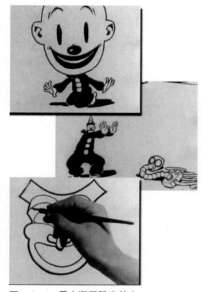

图1-2-4 墨水瓶里跳出的人

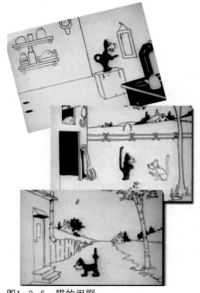

图1-2-5 猫的闹剧

照麦凯的指示，从画面右角爬出向观众鞠躬致意。歌蒂刚开始还比较听话，能完成指令的动作。后来就开始顽皮地去吃身边的树，和旁边湖里的水兽打闹，并喝光了湖里的水。影片结束的时候，温瑟·麦凯一跃进入歌蒂所在的动画画面，变成了单线的动

画人物，他站在歌蒂背上，在观众的掌声中挥手告别……这是一部令人激动的早期动画电影，不管在电影史还是动画史上，都绝对具有里程碑式的意义。直到现在，只要学习研究动画的理论知识，《恐龙歌蒂》是必定要观摩的。

在《恐龙歌蒂》成功推出之后，温瑟·麦凯再接再厉，他把当时轰动西方的悲剧性新闻事件——卢斯坦尼亚号遇难沉没，以将近三万张画幅在银幕上逐格地呈现出来。推出可以算作电影史上第一部以动画形式表现的纪录片《卢斯坦尼亚号的沉没》（图1-2-3）。描绘出了遇难大船缓慢沉入海中，人们纷纷坠海，被波涛所淹没。这些生动的画面，不但在观众中引起极大的反响，也获得了商业上的积极效应。这使得电影公司和投资商看到了动画片良好的经济前景，对投拍动画片的热情升温。温瑟·麦凯把动画和电影巧妙地结合在一起，以完整的故事和生动的绘画，使动画片作为一个独立的艺术形式有机会得以展示。1913年在美国纽约，拉乌·巴瑞的巴瑞动画公司成立，据说是世界上第一间成规模的动画制作公司。出品有根据漫画人物改编的动画片《钉子》《说谎的上校》《疯狂的猫》《马特和杰夫》等等。如此一来，美国的动画片摄制厂如雨后春笋般地建立起来。

1915年美国动画家伊尔赫德将人物单独画在以醋酸纤维为主要材料的赛璐珞胶片上，创立了动画片"手工绘画"的基本制作方法。同年，在巴瑞公司的专职动画师麦克斯·富莱西，发明了"转绘仪"，将真人在电影中的动作，完全复原地转绘在赛璐珞胶片或动画纸上。1916年的动画片《墨水瓶里跳出的人》（图1-2-4）和后来的《滑冰的小丑》，就是利用转绘仪来进行制作的。动画在制作上的技术进步，又为更多的对动画感兴趣的漫画家进入这个行业提供了便利条件。1915年在西欧，也拍过一部动画短片。由著名动画家维克多·帕格塔操刀制作，使用的技巧和美国的几乎一致，或者可以说是受到了美国动画技术的极大帮助。片子叫《酒的效果》，观众对这部影片评价还是相当不错的。

1919年，派克·苏利文动画公司的动画片《猫的闹剧》公演（图1-2-5），美国漫画家奥图梅·斯麦把他的作品——怪猫菲力克斯首次推荐给观众。使之成为一个和后来的米奇老鼠、唐纳鸭子一样家喻户晓的卡通形象。只是在现代的中国观众眼里，菲力猫的知名度要低一些，这和中国改革开放以后引进动画片的种类，以及和动画有关知识的普及有关。

第一次世界大战以后，欧洲还在恢复战争带来的创伤，而只派遣少量军队在海外作战的美国的经济却没有什么影响。相反她的国力飞速增长，工业革命后的优良成果在新大陆蓬勃地发展起

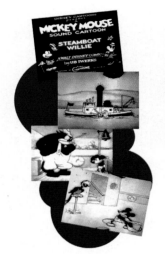

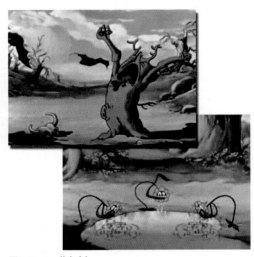

图1-2-6 威廉号汽艇　　　图1-2-7 花与树

动态图案。随着音乐的节奏，动画的形象和音乐中的元素产生同步相对应的视觉效果。这种表现手法得到了业界的一致肯定，成为一种独特的动画片的模式。

1937年经历了经济大萧条后的美国，在刚刚热闹起来的影院里出现了动画片《汤姆和杰瑞》（国内译作《猫和老鼠》），得到观众的热烈追捧。片子成功塑造了一对总是在作弄对方的猫和老鼠，其系列一直延续拍摄了相当长的一段时间。20世纪80年代经中央电视台引进播出后，中国的观众对此也比较熟悉了。以至于到

来。除了国力增强以外，这也给美国的动画艺术家们提供了非常好的创作时机。1920年，沃尔特·迪斯尼的制片厂就开始致力于发展能为大众接受和喜爱的卡通动画。1927年，制片厂拍摄的动画片《老磨坊》，使得沃尔特·迪斯尼和他的公司开始受到了美国观众的关注。同年，美国华纳兄弟公司拍摄了第一部有声故事片《爵士歌王》。很快，迪斯尼的著名原画师库伯·伊瓦克斯就创造出了米老鼠这个动画界的"光辉形象"，并在1928年推出以米老鼠为主角的音画同步的有声动画片《威廉号汽艇》，（图1-2-6）沃尔特·迪斯尼亲自为米奇老鼠配音，该片当即大获成功。这只米老鼠从此走上了长盛不衰的演艺事业道路，频频出镜。直到迪斯尼先生辞世多年后，它还是那么光彩照人，是成年人和孩子们心中的经典卡通偶像。

我们再把目光转到欧洲艺术的另一个策源地——俄罗斯。这里动画的发展相对于电影艺术要滞后一些，直到布尔什维克建立了苏维埃政权，才在1923年，由莫斯科电影专科学校的布拉姆帕格姐妹完成了政治题材动画短片《中国的烽火》，内容是支持中国人民反抗外国侵略者的斗争。之后，苏联开始了轰轰烈烈的苏维埃国家建设，得到国家重视的动画艺术家们，运用计划经济优势集中的好处，可以拍摄制作规模较大的动画片了。这时候融合美国技术与欧洲技术的动画制作已经初具规模，他们完全可以按照相对成熟的技术来进行拍摄制作。同时，随着电影技术的日新月异，很多关于电影艺术的理论开始出现。而这些理论，都不同程度地被用于动画电影的拍摄当中。这里值得一提的是欧洲动画片《匈牙利舞曲》，1931年由奥斯卡·费西杰·博拉姆斯制作，以乐曲的主旋律来表现抽象的

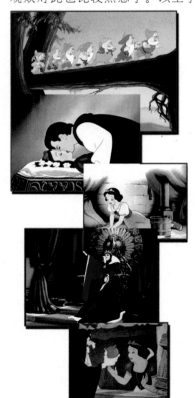

图1-2-8 白雪公主与七个小矮人

了21世纪，还出现了四川方言、东北方言版的《猫和老鼠》，足见中国成年观众对此片的喜爱程度。此时的迪斯尼公司已经成为美国动画片制作公司的代表。在米老鼠系列获得成功以后。1932年又推出第一部获得奥斯卡动画短片奖的综艺彩色体卡通《花与树》(图1-2-7)，然后是著名的《白雪公主与七个小矮人》(图1-2-8)。在1940年的时候，迪斯尼推出的故事片《木偶奇遇记》与唯美的音乐动画片《幻想曲》则都被看做动画史上最优秀的动画长片。其中《幻想曲》是今天我们的动画教学里必须提到的片子之一。这部片子里的"多层摄影的技术"首次运用，以及秉承《匈牙利舞曲》中音乐对动态画面的影响，使得其成为动画历史上最美的长篇叙事诗。维它公司在变成华纳制片公司以后，在1934年推出了动画片《快乐的旋律》《疯狂曲》《猪与豆子》等作品，并创造了经久不衰的《达菲鸭子》系列。

到了第二次世界大战的时候，卡通动画已经成为最受大众欢迎的娱乐方式，不管男女老幼都喜爱这样的影片，动画片已经切实走进人们的生活，动画片和好莱坞电影一样具有吸引力。1941年3月由吉恩·西蒙和杰克·科比创作的爱国主义漫画《美国上尉》问世。讲述的是：史蒂夫·罗杰斯是一个体质较弱的年轻人，因此不能入伍参战。但他却极想为国家效力，于是报名参加了一个制造超级士兵的计划。史蒂夫服用了"超级士兵血清"，成为拥有完美大脑和肌肉组织的超级士兵……甚至有的飞行员还把唐老鸭和米老鼠等形象画在B—25轰炸机的机头上，作为自己爱机的标志。著名的美国援华义勇军——"飞虎队"的标志，就是一只卡通化了的带翅膀的飞老虎。这一系列的反法西斯英雄卡通人物，鼓舞了全国军民的斗志。在二战结束后相当长的一段时间里，美国都是世界电影和动画电影发展的天堂，摄影棚里有代表着二维动画片的世界最高技术与最佳的拍摄方法。

20世纪60年代以后，作为一个战败后的岛国，失去方向的日本一面在西方社会的管理与帮助下建立了新的政府，恢复工农业生产与商业经济。一面也在向西方特别是打败他们的美国学习更适应社会发展的先进文化。由于日本民族是个非常善于学习的民族，懂得如何处理保留优秀传统与接受外来先进事物的关系。到了七八十年代，日本的动画片就像日本经济一样发展迅猛，在砥柱式人物大川博、手冢治虫等人的带领下，其质量与数量都大有赶超美国动画片的势头。日本动画以二维动画为主，它的精彩处，不但在于丰富的画面

图1-2-9 《超人》《蝙蝠侠》这些诞生于二十世纪中期的英雄们，到了二十一世纪还是那么光彩照人

和电影般的拍摄技巧，优秀的配乐也是一直以来伴随着日本动画片成长，很多动画片都是杰出的音乐人制作，著名乐团演奏，当红歌星来演唱的。日本的动画片，具有比较深刻的内涵，特别是动画电影，基本上都是给18岁以上的人士观看的。画面的风格也比较迥异，有别于欧美的动画造型。笔者认为日本的动画形象不仅符合亚洲人的审美标准，也符合欧美对动画造型的要求。进入21世纪后，后来随着《幽灵公主》《千与千寻的神隐》等片在国际上的获奖，动画片大国的桂冠，才慢慢地从美国头上向日本挪去……

通过前面的内容，我们不难看出动画片同传统艺术、科技发明、社会环境有着密不可分的关系。经过将近一个世纪的发展，动画已成为完整独立的一个学科、电影艺术的一个门类、一个有众多参与者的职业了。

第二章　中国影视动画分析

第一节　跃进与徘徊

　　和世界动画的发展一样，中国影视动画的发展也经历了多个时期。我们不少青少年说到电影就是好莱坞大制作，谈到动漫就言必称日本。事实上，中国的动画先驱者们，很早就开始进行动画艺术的探索了。

　　19世纪以来，传入中国的"西洋镜"和照相术给当时的清朝国民留下了深刻印象，但是旧封建的管理模式和自负的思维方式，没有给国人带来多少关于电影、动画的学习和创新的机会。1905年，北京平泰照相馆的老板任庆泰先生，拍出了中国的第一部电影《定军山》，就此点燃了中国艺术家追求电影事业的第一把火炬。（图2-1-1）

　　20世纪初期，中国结束了二千三百多年的旧封建社会，建立了中华民国。1918年在当时的亚洲金融中心上海，大光明影院放映了美国拍摄于1916年的动画片《墨水瓶里的人》和《滑冰的小丑》。这些新颖的银幕形象，受到中国观众的喜爱，也大大刺激了中国的电影人和漫画艺术家，其中，万籁鸣、万古蟾、万超尘三兄弟成为中国动画片的开山鼻祖，其地位和贡献与温瑟·麦凯对于美国动画的作用相当。1922年底，中国第一部动画短片《舒振东华文打字机》公映。虽然这只是一部一分钟的广告片，但这是万氏兄弟经过满腔热情的无数次实验，在简陋条件下作出的勇敢尝试。随后，1924年上海英美烟草公司也摄制了滑稽动画短片《过年》；中华影片公司于同年2月，请画家黄文农绘制，摄制了真人与动画合成的短片《狗请客》。从故事的完整性和电影的要素来讲，这两部影片都做得比较好。1925年，上海南洋影片公司也拍摄了动画片《少年奇遇》；与国际社会的频繁交流，给上海带来了最新的工业技术与思想，万氏兄弟对此加以利用，分别在1926年、1927年和1935年先后推出动画短片《大闹画室》（长城画片公司）；《一封书信寄回来》（长城画片公司）；根据伊索寓言改编的中国第一部有声动画短片《骆驼献舞》（明星电影公司）。这时的万氏兄弟，已成为中国动画片的领军人物。但此时的中国，各地的工农业与经济发展缓慢相当不均衡，而中国大多数地方，还是以传统农业为经济基础，且蒙着浓厚的封建色彩，而动画片也只有在繁华的大上海等大城市才有观看的条件。大多数中国人连看场电影都不易，"九一八事变"以后，日本侵略者的铁蹄踏上了中国的土地。1937年11月，富饶的上海在近四个多月的抵抗后成了沦陷区。

　　1938年美国好莱坞推出了风靡全球的动画片《白雪公主》，中国上海赫赫有名的新华联合影业公司同时期成立了"动画部"，由万氏兄弟中的万古蟾负责（图2-1-2）。经过一段时间的努力，特别是经历了资金短缺的危机后。以中国联合影业公司名义发行的中国第一部大型动画电影《铁扇公主》在1941年拍摄完成，并于当年公映。该片根据《西游记》里"孙悟空三借芭蕉扇"的故事改编而成，其中，强调了反抗侵略与强权的斗争必须靠人民的力量，这部动画影片的制作规模极其庞大，由100多名画师参加绘制，耗时一年半的时间，画了近两万多张画稿，制作的成片胶片长7600余尺，放映时间为80分钟。用现在的眼光看来，这部动画片在造型上还有一点模仿的痕迹，特别是孙悟空的样子跟早期的米老鼠有几分相似之

图2-1-1 《定军山》是中国的第一部电影，现在看来他的影响不仅仅在于电影，对于中国动画的启示作用也不容小觑

图2-1-2 中国动画的奠基人——万氏三兄弟：万古蟾、万籁鸣、万超尘

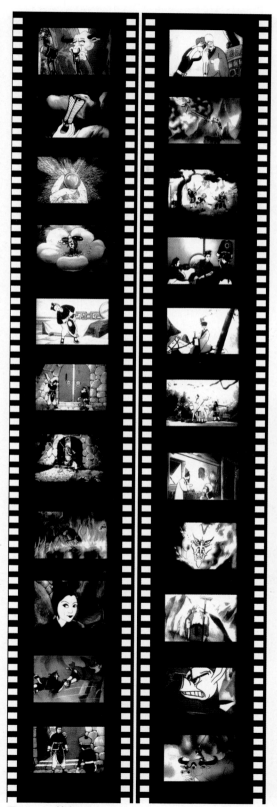

图2-1-3 铁扇公主

处。但在铁扇公主的形象设计上，却有着十分强烈的中国传统特色。也许是当时的中国在人物的卡通造型上还有一些经验不足，这是文化背景造成的，无可厚非。但要肯定的是，该片的剧本构思、原画创作、制作班底、制作过程、艺术效果等，在当时的中国绝对是一流，甚至是世界一流。（图2-1-3）《铁扇公主》是当时亚洲规模最大、时间最长的动画片，所以，国际动画业界把美国迪斯尼公司拍摄的动画片《白雪公主》《小人国》《木偶奇遇记》和中国联合影业公司的《铁扇公主》，称为20世纪40年代的大型动画艺术片之代表，这也是对中国动画片和万氏兄弟的肯定。作为在动画教育行业工作的人们，以及许多动画专业的学生、教师们，都应该向万氏兄弟等先驱者们表示深深的敬意。

1947年11月，中国共产党领导下的东北电影制片厂（原东北电影公司）拍摄了长约20分钟木偶动画片《皇帝梦》，赞扬人民战争的伟大；1948年6月，又拍摄了10分钟长短的动画片《瓮中捉鳖》。编导以

成语来比喻国民党政府在中国内地的败局已定，时日无多了，代表人民力量的强大和中国共产党领导的新政权即将诞生。这两部

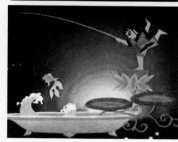

图2-1-4 渔盆

动画片的主要创作人员是原"株式会社满洲映画协会"的工作人员持永只仁（方明）和早期的电影明星陈波儿。持永只仁先生是位日本人，但他支持中国人民反抗日本侵略的斗争，赞同中国共产党的政治观点，希望中国早日真正地独立

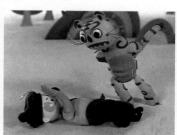

图2-1-5 假如我是武松

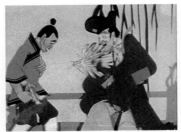

图2-1-6 济公斗蟋蟀

图2-1-7 小猫钓鱼

图2-1-8 夸口的青蛙

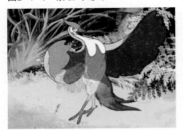

图2-1-9 乌鸦为什么是黑的

图2-1-10 神笔

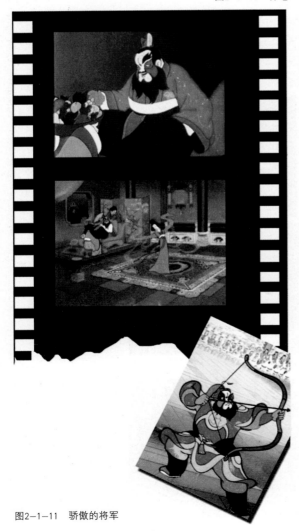

图2-1-11 骄傲的将军

自主。

1949年中华人民共和国成立。国内的动画艺术家们和全国各个行业的人们一样，期待在这块百废待兴的土地上建设新的国家与自己的梦想。此后拍摄动画片的步伐加快了（图2-1-4）、（图2-1-5）、（图2-1-6），1950年9月，东北电影制片厂推出解放后第一部动画片《谢谢小花猫》；1952年拍摄的以"教诲规范儿童思想行为"为中心思想的短片《小猫钓鱼》（图2-1-7），其主题歌《劳动最光荣》一直传唱至今，深深地留在60、70年代生人的脑海之中；1953年拍摄的彩色木偶动画片《小小英雄》；1954年由著名导演何玉门执导的《夸口的青蛙》（图2-1-8）；1955年拍摄了我国第一部彩色动画片《乌鸦为什么是黑的》（图2-1-9），这部动画代表了中国动画当时的较高水平，在意大利第八届威尼斯国际儿童影片展中获奖；同年还拍摄了大型木偶动画片《神笔》（图2-1-10），动画片《好朋友》；1956年拍了具有强烈民族风格的动画片《骄傲的将军》（图2-1-11）。

1957年4月1日，中国第一家专业动画片摄制厂——上海美术电影制片厂建立了。其实在1949年的时候，长春东北电影制片厂就专门成立了摄制美术片的机构——美术片组，由著名漫画家特伟和画家靳夕领导。美术片组在1950年迁往上海，同上海电影制片厂合并。上海美术电影制片厂的建立就是在这个基础上。特伟成为第一任厂长，万籁鸣、万古蟾、万超尘、钱家骏、虞哲光、章超群、雷雨、金近、马国良、包蕾等人相继加入美影厂。从此，上海就成了中国动画片（美

术电影）的基地。中国的动画就像当年的国家建设一样，进入了空前繁荣时期，轰轰烈烈的社会主义建设激发着每一个中国人民（图2-1-12）（图2-1-13）（图2-1-14）。在1958年，美影厂推出了风趣幽默的动画片《过猴山》（图2-1-15）；还有以中国传统剪纸艺术为表现手段的动画片《猪八戒吃西瓜》，其独特的风格引起了国外同行们的注意和肯定。第一部少数民族题材的动画片《一幅僮锦》也

图2-1-12 我知道

图2-1-13 谁唱得好

图2-1-14 打猎记

第二章 中国影视动画分析

013

图2-1-15 过猴山

图2-1-16 小鲤鱼

图2-1-17 布谷鸟叫晚了

图2-1-18 牧笛

水电站，想来很多六七十年代出生的人还记忆犹新吧。两年后，另一部折纸动画片《聪明的鸭子》也问世了，这些都是在动画领域成功的艺术尝试（图2-1-17）；1961年和1964年，上海美术电影制片厂出品了至今中国动画界都无法超越的享誉世界的经典动画大片《大闹天宫》（上、下集）；1961年7月，第一部以著名国画家齐白石先生的绘画风格为表现手法的水墨动画片《小蝌蚪找妈妈》诞生（图2-1-19），公映后在国内外好评如潮。该动画片除了艺术美之外，还具有一定的科普知识和教育意义，其综合成就是相当高的。1963年12月，又一部水墨动画片《牧笛》（图2-1-18）推出，该片一样用写意的中国水墨画表现人物及环境，而且全片没有台词，以人物的动态表演来传达内容，清新的画面意境伴着优美的民族乐器配乐。当然，李

在1958年底拍摄完成；同年，还有一部意义典型的动画片《小鲤鱼跳龙门》完成（图2-1-16），这是一部真实反映了当年全国上上下下都是"大跃进"思想的现实题材的童话片。片中那座灯火辉煌的

可染大师的绘画更是使得此片的艺术成就提升到难以逾越的程度。

1970年前较突出的作品还有1962年张松林导演的《没头脑和不高兴》(图2-1-20);1963年万氏兄弟中的万古蟾导演的动画片《金色的海螺》(图2-1-21),其人物的形象带有皮影艺术的效果,有着强烈的中国艺术风格;同年拍摄的有勒夕执导的少数民族木偶动画片《孔雀公主》(图2-1-22);1964年邬强先生导演的《冰上遇险》,以及由尤磊导演

的木偶动画片《半夜鸡叫》(图2-1-23)。1965年,根据真人真事改编的动画片《草原英雄小姐妹》上映,主人公强烈的"集体主义精神"和自我牺牲精神感动了不少当时的青少年朋友。其实《半夜鸡叫》和《草原英雄小姐妹》,已经带有一定的政治色彩,特别是《半夜鸡叫》,更是把阶级斗争放在主要的故事情节中,尽管故事的合理性与真实性还有待推敲。1966年5月16日,史无前例的"文化大革命"开始了,中国进入一个特殊的历史时

图2-1-19　小蝌蚪找妈妈

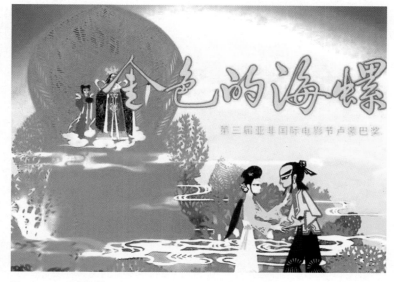

图2-1-21　金色海螺

图2-1-22　半夜鸡叫

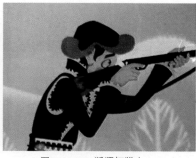

图2-1-24　狐狸打猎人

图2-1-20　没头脑和不高兴

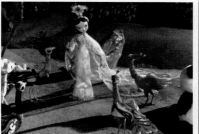

图2-1-23　孔雀公主

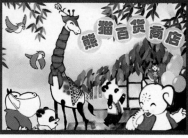

图2-1-25　熊猫百货商店

第二章　中国影视动画分析

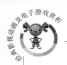

期。在"以阶级斗争为纲"的前提下，所有的人和事都产生了变化。中国所有的文艺事业，进入到了一方面徘徊不前，另一方面又畸形发展的阶段。一直到1976年，美影厂仅拍摄了《放学以后》《小号手》《大潮汛之夜》《渡口》《起航》五部政治倾向性很强的动画片。基本上都是讲激进青少年组织——红小兵们如何同地主分子、富农分子作斗争，如何抓反革命分子、坏分子、右派分子的故事。对于这一时期的动画片，现实意义大于艺术价值(图2-1-24)、(图2-1-25)。

《骄傲的将军》

上海美术电影制片厂1956年出品

片长：30分钟

导演：特伟、李克弱

副导演：李克弱

编剧：华君武

总设计：钱家骏

背景设计：刘凤展

动画设计：杜春甫、唐澄、浦家祥、段浚、陆青、胡进庆、严定宪、戴铁郎、林文肖

摄影：陈震祥、葛方雄

音乐：陈歌辛

一、剧本故事(图2-1-26)

成语"临阵磨枪"的动画版演绎。古代中原的城郭之中，校军场上鼓号齐鸣，大将军得胜而归，他脚跨一匹白马，威风凛凛。文武百官分立两旁，躬身致敬。众人齐齐夸奖，将军自然得意起来，在庆功宴上，有人奉承说："真了不起，敌人十万兵马就这么一下子，全给将军打跑啦！"为了炫耀，将军便随手举起几百斤重的铜鼎，抛向空中后又稳稳接在手里。他又满拉强弓，连发几箭射中屋檐下的风铃和惊飞的鸽子。将军彰显出个人的不凡武艺，百官更是纷纷喝彩。自此，骄傲的将军便放弃了操练，过着享乐安逸的生活。他用靴子掷打早晨吹号的号兵，又把报晓的公鸡塞入酒坛之中。时隔不久，在一次郊游中将

军见有人在练武，不禁技痒想要表现一番，结果使出吃奶的劲头也举不起来一百多斤的石担；有一次带着随从游湖，看见猎户在射雁，于是又要秀一下箭法，哪知连射几箭也射不中天上的大雁，还差点误伤跟班的。此时的大将军完全武功尽废了。又是一年大寿，在将军张灯结彩庆贺之时，阿谀奉承的食客们给将军送来"天下第一英雄"的金匾，将军大喜。正在大家举杯宴饮胡吹海夸的时候，敌兵突然来犯。将军急忙应战，但他的枪已经锈掉了，并在磨石上折断了，箭壶里跑出老鼠，手下官兵们也都逃跑光了。敌兵轻易地就攻进城来，骄傲的将军只好在钻狗洞逃跑时束手就擒了。

二、人物刻画

将军是故事的主角，他的外形与气质的变化是故事转折的标志。影片开始，将军盔甲明亮，骑白马。下马后则挺胸抬头，大摇大摆、趾高气扬、盛气凌人。进得大厅来，高高坐在虎皮椅上，听到众人赞扬便捋髯大笑。这是因为打了胜仗而洋洋得意，为日后的结局做了一层铺垫。再看将军的脸部刻画，则采用了传统戏曲中的大花脸，花脸一般是性格刚烈粗犷的经典扮相，如戏曲中的张飞、李逵等的造型。

将军的动作也是起推动故事的作用。如将军两处举重的不同表现：庆功宴上，将军举鼎之前。他把脸色一沉，酒杯一放。目光向周围扫视一眼，然后落在厅外那只大铜鼎上……将军撩起衣袖，摆好架势，向下一蹲，握着鼎脚说声"起！"铜鼎便高高举在空中。将军手举铜鼎，在地上兜了一圈，突然猛一耸肩臂，铜鼎飞入半空并在空中打了一个转，才落到将军手上。这时的将军实在是孔武有力，大有力拔山兮的气势。再看不久后将军举石担的表现：将军为了炫耀武力打算举一个巨大石担，他把巨大石担一提，但没有提起。当他知道只有二百来斤时，又加劲一提，石担仍然不动。将军挺挺腰，搓搓手，捋起袖口，摆个架势，双手抓住石担的杠杆，使足全力一提，石

担离开了地面。将军大喝一声"嗨！"他的肚子一挺，费力地把石担慢慢举了起来。可是，石担平到胸前就再也无力举上去了。将军的脸涨红了，脚下一个踉跄，后退数步。他又大喝一声："嗨！"可是石担仍没有举过头顶。将军再度大喝一声，硬把石担推过头顶。将军的脸涨紫了，两臂直颤，渐渐不能支持，手一松，石担向背后落下……

还有两处射箭的场景，一处是将军凯旋，在筵席上显示实力。将军搭弓上箭，向着远

翘起的殿角上系着一只小小的铜铃射去，正射中系铜铃的铁丝，铜铃叮叮响着落了下去。几只栖宿在殿角横木上的鸽子，被响声惊动。它们扑打着翅膀凌空飞起。将军的第二支箭射向那几只鸽子，正好射中飞得最高的那只鸽子的鸽颈，鸽子坠落到了地上。另一处是将军于郊外游乐，在猎户面前秀箭法：……将军撑起弓，颤抖地搭上了箭，望见空中正飞过一群大雁，他扯开弓一箭射去。箭还没有射到雁群就无力上升了。就被大雁把箭衔走了两支，第三支箭还直挺挺地扎到船舱顶上，还差点儿伤了人，将军狼狈极了……

整部动画片的人物刻画相当生动。开始时，

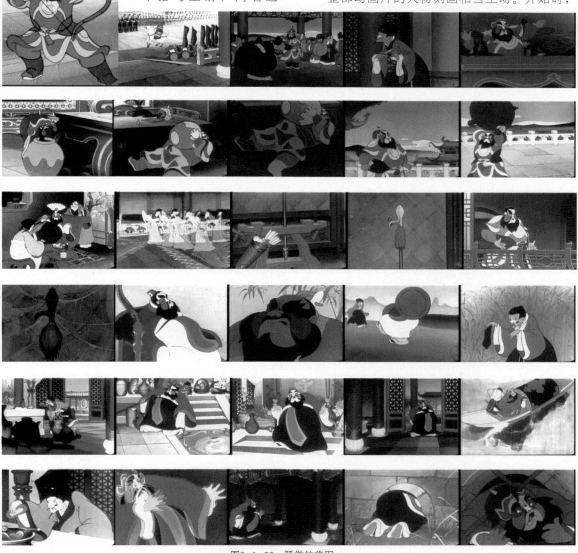

图2-1-26　骄傲的将军

将军健硕雄壮孔武有力，很快便体态臃肿，大腹便便。这些刻画，不单是表现将军体能和意志的变化，也是故事发展变化的主要脉络。使观众对于故事的开端和结局的差异有了自然而然的过渡。

影片中还有个配角，就是那个阿谀奉承又奸猾的食客，采用了脸谱化的造型。外形纤瘦而卑躬屈膝，与将军的高大魁梧形成了对比。在将军凯旋之时，极尽阿谀之能事，伴随在将军左右混吃混喝。将军一旦再无武力抗敌之时，则立刻卷物逃跑，是个被批判的十足的机会主义者。

三、经典场景回顾

1. 将军府内的房间里。将军又喝得大醉，抱着酒坛酣睡在床边地上。天将破晓，窗外的天空微微泛白。一只黑羽红冠的大公鸡跳到窗上，探向窗内一看，见将军还睡得正甜，公鸡引颈长鸣，可是将军仍是沉睡不醒。于是，公鸡咯咯两声，清理了一下喉咙，扑腾几下翅膀，飞进窗内，先飞到空床上，再跳到将军抱着的酒坛上，又长鸣一声。将军被吵醒了，他气呼呼地一把去抓公鸡，可是抓了个空。将军翻转身趴在地上，再伸手去捉逃入床下的公鸡，将军费了很大的劲才捉住了公鸡。顺手抓过酒坛，把公鸡往坛内一塞。公鸡在坛内扑腾着要出来，将军取过自己的头盔盖住了坛口。将军又爬到床上，呼呼睡去。因为有了以前的闻鸡起舞，所以公鸡才会有催促将军起床练武的习惯，可是它哪里知道将军已经变了。这里开始设置故事的戏剧性冲突。

2. 天亮以后，号兵在庭院中吹起嘹亮的号角。士兵们跑步奔向院外的小校场，准备操练。将军被号角声吵醒，他捂住耳朵继续酣睡。号兵正吹着，突然飞来一件东西打到号角上。号兵一看，原来是将军的一只靴子。将军趴在窗口，挥手大骂道："混蛋！滚开！"将军伸腰打个呵欠，自己嘟囔着："已经胜利啦，还练什么兵！"这时的将军，不但自己不出操，连练兵都懒得练了。

3. 陈设得富丽堂皇的将军府正厅。乐伎吹奏着笙箫等笛，舞伎们拂袖拖裙，在大红绣花的地毯上翩翩起舞。将军斜倚卧榻。一侍女在榻旁为将军剥食果品，食客在榻后为将军挥扇。由于舞技出众，将军在那里看得出神，竟将茶碗的碗盖当做水果塞到嘴里。将军瞧着瞧着，伸出拇指大呼好。窗口挂着的鹦鹉学舌道："天下太平！天下太平！"食客走过去，用自己的腔调纠正鹦鹉的发音："天下太平！"鹦鹉立即学会了食客的腔调，重复唤着："天下太平！天下太平！"将军呵呵笑着，从果品盘中摘了一枚葡萄，投向鹦鹉。鹦鹉接住葡萄吞下去，乐得拍着翅膀直叫："天下太平！天下太平！"将军离座而起，大声狂笑着："哈哈，叫呀！叫呀！"得意的将军觉得宫殿、屏障都在头上脚下旋转起来。这一情节处于本片的中段，这时的将军，骄傲得意已经到达了顶点，却不知危险已近了。片断中的台词起到了揭示人物情绪状态的作用。

4. 将军府正在饮宴，只听探子报告："敌人离城只有十五里了！"众人作鸟兽散。顿时厅上呈现一片混乱景象。将军跌坐在椅子上，旋即大呼："快拿我的枪来！"将军在大厅上焦灼地来回走着。两个卫士扛着枪走到将军跟前，将军接过过枪一看全是铁锈，怒喝道："这是我的枪吗？"再仔细一看，果然是自己的枪，转喝道："嘿！快给我磨！"食客躲在屏风后边直打战，被将军看到了，便骂道："怕什么？胆小鬼！"食客看看周围没有人，即蹑手蹑脚向走廊溜去。溜到门口，回头看到桌上的珍贵礼物，又奔到桌旁，慌慌张张地揣起几件，才转身悄悄溜走。将军见士兵磨得费力，骂道："笨蛋！滚开！"夺过枪来自己磨。他正哼哧哼哧地磨着，忽听又一声"报！"将军一个冷战，喀嚓一声！枪头在磨石上折断了。故事的冲突在此出现了高潮，并生动地诠释了"临阵磨枪"的含义。

5. 将军逃跑到走廊尽头，四处张望一下，靠在柱子上气喘吁吁。将军声嘶力竭地喊："来人哪！"却听得一声婉转的"天下太平！"将军回头一看，发现竟是鹦鹉在架子上学着食客的腔调："天下太平！天下太平！"将军怒喝了一声："呸！"鹦鹉一惊，从架上翻落下去，倒挂在架上直拍翅膀。将军跑到大门口，正想开门逃走，却被一阵擂鼓般的撞

门声吓坏了，他脚步踉跄地向后院跑去。将军正在走投无路的时候，看到狗洞，于是趴下来往洞里爬。将军躯干肥硕，他不顾一切缩紧身子，拼命地往里挤，将军的脑袋刚探到墙外，敌人的两根长矛交叉着就落到将军头边上，将军当了俘虏。故事要讲的道理，往往要到最后结局才会交代给观众，这是这一时期说教式动画片的特点。

四、简要分析

为了打造这部纯粹的中国动画，剧组先后搜集了大量古代绘画、雕塑、建筑等资料，又经过一年多的工作，到1956年才完成这部二十多分钟的带有明显中国特色的动画片。谈到这部片子的风格，就不能不提到该片的编剧和音乐。《骄傲的将军》的编剧是著名漫画家华君武先生。华先生是江苏无锡人，我国著名漫画家。曾任中国美术家协会秘书长、书记处书记、常务书记、副主席、顾问等职。有《磨好刀再来》《永不走路，永不摔跤》《死猪不怕开水烫》等漫画作品。而动画片中人物设定，华老先生亦出力不少。有"中国的杜那耶夫斯基"之称的陈歌辛，在20世纪30年代被国人誉为"音乐才子"，40年代更被赞誉为"歌仙"。陈歌辛一生创作歌曲近200首，影响了中国多个时期的音乐创作。

说该片是一部中国风格明显的动画片，那是因为摆脱了早期模仿苏联和迪斯尼风格动画的局限。《骄傲的将军》在创作上加入了大量的京剧元素，不管是片中的配乐还是主要人物造型。主角将军的样子是戏曲中代表武将和性格鲁莽之人的大花脸，食客则是体现奸猾与世故的二花脸。再看片中人物的语言和动作也能在戏剧表演里找到出处。在开场的戏里，将军得胜归来，昂首挺胸，踱着方步，伴着锣鼓的打击节拍，一步一步地迈步走来。这个画面和京戏中霸王出场的做派完全一致。将军在众人的阿谀奉承下得意洋洋地抛铜鼎、射风铃和鸽子时的动作，在用力时发出的"哇呀呀呀……"叫声，都颇有京戏花脸的架势。当他听到师爷一句"凭将军这身武艺，敌人还

敢来送死吗？"后放声大笑；还有师爷那无时无处不在的奉承、献媚都以动画片特有的夸张形式再现了传统戏曲的韵味。《骄傲的将军》在场景安排上强调舞台感和空间感，非常有特色。将军府的建筑，百官众臣、歌舞伎的表演，将军府厅堂富丽堂皇、色彩浓重，犹如戏剧的豪华开场。而村野小童玩耍的茅草屋，将军与平民比试箭法的画面则清新自然，使观众身临其境，感受到微风拂面、稻香阵阵、芦絮片片。关键是影片把"临阵磨枪"这个成语非常巧妙地诠释了一番。将军得胜后整日花天酒地，纸醉金迷。伴他征战的枪搁置在架上，被蜘蛛网围了个密密麻麻。眼看他日渐发福，武功尽废，举个一百多斤的石担也把他的脸色屏成紫色。待敌军杀到家门口，才慌忙叫手下去取武器。此时的枪已锈蚀成废铁，再磨也无济于事。将军只好束手就擒，怎么也骄傲不起来了。

《骄傲的将军》是中国第一部描写古代人物的彩色动画片。片中的服装、背景、台词等元素汇集在一起，开创了中国"民族风格"动画片的先河，它的故事情节不但非常富有意蕴，而且在当时摄制的年代（新中国成立之初）其寓言意义还具有强烈的现实意义。当然，影片也有些不尽如人意之处，比如过于"京剧化"，人物的行为做派过多地参考了戏曲形式，特别是音乐效果的戏剧化就更明显了。但这些都掩盖不了《骄傲的将军》在中国动画史上占有的重要地位。

《小蝌蚪找妈妈》

上海美术电影制片厂1961年7月出品

片长：15分钟

艺术指导：特伟

背景设计：郑少如、方澎年

动画设计：唐澄、邬强、戴铁郎、阿达、吕晋、严定宪、矫野松等

技术指导：钱家骏

摄影：段孝萱、游涌、王世荣

一、剧本故事(图2-1-27)

池塘的一个角落。澄明湛清的水面披覆着点点浮萍。微风吹动了慈姑的小白花，水面浮萍微微荡漾。水底，水草上萦绕着几根透明的带状物，上面黏附着一颗颗黑色的卵，好似一条条缀满珍珠的银色的飘带随着水波飘动。一群可爱的小蝌蚪出世了。看到小鸡的妈妈后，小蝌蚪们发出了"可是，谁是我们的妈妈呢？"的疑问，一场有趣的寻母之旅开始了。在找妈妈的过程中，小蝌蚪们不断得到了关于妈妈"大眼睛，白肚皮，不多不少四条腿"的特征描述，于是把金鱼、螃蟹、乌龟和大鲶鱼都误认为了妈妈。后来小蝌蚪们还是找到了它们的青蛙妈妈。片尾的儿歌"小蝌蚪，长大啦，换了个名字叫青蛙。小青蛙，志气大，要吃害虫保庄稼……"点题了青蛙对人类的益处，更为此片增加了科普教育的意义。

二、人物刻画

故事的第一主角小蝌蚪。这是一群刚获得新生命的幼小的蝌蚪，天真、活泼又意志坚定。它们摇动着小尾巴，一只跟一只游去找妈妈。影片对于小蝌蚪游动的动作和变化，有十分详细的刻画。比如这一片段："一只小蝌蚪用头顶着莲梗，别的小蝌蚪也跟着来。它们围绕着莲梗上下盘旋，玩得正欢。莲梗旁边冒出一个小气泡，小蝌蚪一顶，气泡就离开莲梗，向水面升起。小蝌蚪一只一只跟着水泡向上游，像是要看看水泡的究竟似的。一枝蝴蝶花低低地垂在水面上，几乎要碰到水面了。一只小蝌蚪游到花影下面，想去碰碰花朵，可总是够不到，它就在花影下面来回转。接着又来了几只小蝌蚪，它们就围绕着花朵游来游去。突然，花朵一震，小蝌蚪一惊而散。"让人感觉到清新自然，小动物的顽皮与童趣表露无疑。当小蝌蚪看着母鸡领着小黄鸡向远处走去，小黄鸡有妈妈抚爱的情景时，小蝌蚪们决定了找自己妈妈的想法。这里显然是用了拟人化的表现办法，把故事向纵深带去。小蝌蚪向前游着，在寻找妈妈的过程中，小观众和小蝌蚪们一起结识了其他生活在池塘里的动物，增长了不少的知识。在片中小蝌蚪是儿童的化身，在这一阶段，儿童的求知欲较强，对一切都充满了好奇，因此善加诱导是很重要的。在动画设计中，小蝌蚪的动作设计得惟妙惟肖，趣味横生。配合旁白温馨的描述，小蝌蚪生动的形象惹人喜爱。

还有游过来的两只虾公公。它们是第一个告诉小蝌蚪关于它们妈妈的信息："你们的妈妈呀，喏，长着两只大眼睛，刚才我还见过它，快快游去亲一亲！"虾子被设计成老者的形象，多半是因为虾子的长须很像老人的胡须。而在传统的艺

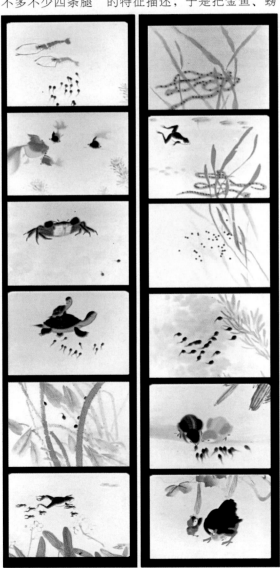

图2-1-27　小蝌蚪找妈妈

术表现里，这类人物总是代表着智慧与和善。它们给小蝌蚪提供了线索，指引了找妈妈旅程的大致方向，同时也把青蛙的外形特点逐步告诉了小观众。而齐白石大师的作品中关于虾的绘画较多，所以片中的两只虾，一动一静都极富写意国画的韵味。

还有神气的小乌龟。小蝌蚪在水底遇到了一只大乌龟，小乌龟跟在后面。由于小蝌蚪发现了龟妈妈正好是四条腿，就错认了妈妈，小乌龟听到小蝌蚪喊妈妈，着急地说道："它是我的妈妈！"小乌龟神气地昂着头，跳到龟妈妈的背上。"妈妈跟孩子总是一个样的嘛！"小乌龟有强烈的小孩子该有的脾气，它增加了故事的情趣与曲折。小乌龟的表现使小蝌蚪们更加觉得"有妈的孩子像块宝"。寥寥几笔，充满个性的小乌龟形象就跃然纸上了。

鲶鱼像是个爱开玩笑来吓唬小孩子的"游侠儿"。这个角色的出现，在片中有两层意思：一是制造情节的转变与起伏。鲶鱼正伏在河底石头上休息，当小蝌蚪从它面前游过去的时候，鲶鱼被吵醒了。鲶鱼张开大嘴，猛甩着尾巴在水中乱冲，一副凶神恶煞的样子，小蝌蚪被吓得四散逃窜。本来温馨平和的寻母过程，突然一下出现了危险的情况。观众自然会为小蝌蚪突如其来的危险而担心；第二个作用是青蛙妈妈因此得以出场。当鲶鱼还在装模作样地冲来冲去的时候，青蛙妈妈游了过来，拦在了鲶鱼的面前，说道："干么你要吓唬人？它们是我的小宝宝！"而鲶鱼听了，立刻露出笑脸："请你千万别见怪，我跟它们开个玩笑。"很快就退缩到石头后边去了。这里让大家松了一口气，原来鲶鱼只是个"二愣子"，在逗小蝌蚪玩，它并没有恶意，同时还为青蛙母子的见面提供了机会。

三、经典场景回顾

1.池塘的一角。澄明湛清的水面披覆着点点浮萍，微风吹动，水面浮萍微微荡漾。一只青蛙蹲在浮萍上，正低头向水里瞅着。在水底的水草上萦绕着几根透明的带状物，上面黏附着一颗颗黑色的卵，随着水波在飘动。青蛙向水里瞅了一会儿，扑通！跳进水里。青蛙游到下了卵的水草旁，愉快地游了几个来回。青蛙从水中爬上浮萍，从这叶浮萍上跳到那叶浮萍上，一跳几跳，越跳越远……开篇这段是引出了故事的开端，清新的国画水墨风格淡雅飘逸，伴随着背景悠扬的音乐，给观众展开了优美的画卷。

2.丝瓜藤下，小鸡跑到母鸡身边，母鸡叼着虫子喂小鸡，小鸡亲热地钻到母鸡怀里，母鸡用头磨蹭小鸡。母子们互相偎依着，小蝌蚪被这种母子亲情的情景吸引。当母鸡领着小鸡走向远处时，小黄鸡突然停下来，回头向小蝌蚪这边张望。鸡妈妈又咯咯地催它快走。这样，母子三个渐渐走远了。小鸡有妈妈抚爱的情景，激起了小蝌蚪们寻找妈妈的决心，"我们的妈妈呢？我们的妈妈在哪里？""走！我们一起寻找妈妈去！"一只棕色的小蝌蚪带头踏上了寻母路程……充满温馨的一幕，母爱的温暖感染着小蝌蚪，也感染着观众的情绪。当然这也是故事的第一个情节点，把母爱紧紧织入故事之中，并把故事转向寻母的方向。

3.几片花瓣在水上飘浮着。一条红红的小金鱼衔了一片花瓣，向前游去，后面一条黑的小金鱼和一条花的小金鱼追了来，争抢花瓣。三条小金鱼穿梭似的吞吐着花瓣，玩得起劲。金鱼妈妈游来了。小金鱼看到妈妈，你抢我挤地拥到妈妈身旁，围着妈妈打转。一条小蝌蚪发现了金鱼妈妈的大眼睛，急忙摆动尾巴游过去，别的小蝌蚪也跟上去。因为小蝌蚪记住虾子的话，它们的妈妈是大眼睛，于是小蝌蚪一拥而上。叫道："妈妈，妈妈！好妈妈！"金鱼妈妈告诉小蝌蚪们："错啦错啦叫错啦，我可不是你们的妈妈。你们的妈妈有个白肚皮，好孩子，你们再去找找吧！"冲突出现了，小蝌蚪们在得到有关信息后，认定了金鱼是妈妈，但事与愿违，它们又一次落了空。一次次的错认这也是该片的趣味所在，因为观众是清楚它们的妈妈是什么样子的。

4.小蝌蚪遇到青蛙妈妈的时候，还不知道它

就是妈妈，仍旧继续向前游去。青蛙妈妈连忙紧紧地跟上去，小蝌蚪躲在水草后，一面往后缩，一面盯着青蛙直打量。"咦！咦！大眼睛，白肚皮，不多不少四条腿，她是我们的妈妈呀！怎么我们跟她不像呢？""好宝宝，乖宝宝，你们长大就像妈妈了。""妈妈，妈妈，好妈妈，妈妈给我们找到了！"小蝌蚪一下拥在妈妈身边……结局美好而令人回味，并且呼应了动画片的开端，仍然是在池塘里，青蛙妈妈最终得以和它的孩子们在一起。

四、简要分析

有资料说《小蝌蚪找妈妈》是"中国水墨动画的瑰宝，也是世界动画长廊里的杰作之一。"此话一点不假，单看这部动画片中的角色造型，就会发现这些鱼虾形象取材于国画大师齐白石先生的绘画作品。荷叶片片，浮萍点点，虾戏鱼游，用笔雄浑健拔，走笔如飞，纵情挥洒，用大块的水墨与线相结合，用墨滋润淋漓，泼墨酣畅，用色浓淡相宜，千变万化，使画面浑然一体，达到迹简意远、超然象外的境界。动物的造型极为简练大气，配以悠扬的旋律和温厚的女声旁白，独特的艺术效果是该片最为吸引人的地方。

在这个简单的15分钟的故事里，线索清晰，结构合理，节奏舒缓而起伏得当。片子并非一直风平浪静，比如青蛙的一条腿被水草绊住了，却挣不开来。是螃蟹过去用螯把水草夹断，青蛙才得以脱了身。还有鲇鱼的出现，虽然是恶作剧式的装模作样，但还是令观众们为青蛙妈妈和小蝌蚪们的安全捏了把汗。

这部动画片在说理的同时突出了温馨二字，片子开始的时候，女播音员式的旁白亲切说道："青蛙妈妈爱他们，就像妈妈爱我们"。母性般真挚的话语，足以使成年观众们回想那份温暖而厚重的母爱。

《大闹天宫》（上、下集）

上海美术电影制片厂1961年、1964年出品

片长：110分钟

编剧：李克弱、万籁鸣

导演：万籁鸣

副导演：唐澄

摄影：王世荣、段孝萱

剪辑：许珍珠

美术设计：张光宇、张正宇

动画设计：严定宪、段睿、浦家祥、陆青、林文肖、葛桂云、张世明、阎善春等

配音演员：邱岳峰、富润生、尚华、毕克等

作曲：吴应炬

演奏：上影乐团、上海京剧院乐团、新华京剧团乐队

指挥：陈传熙、张鑫海、王玉璞

一、剧本故事（图2-1-28）

花果山的大王——美猴王孙悟空，因为没有合用的兵器，便向东海龙王强借定海神针金箍棒。龙宫随之摇摇欲坠，龙王大骇，跑到玉皇大帝前告了御状。天兵天将来捉拿孙悟空，却反被打败。于是玉帝又派大仙太白金星，到花果山来进行"招安"，成功地将美猴王骗到了天庭，并封官为弼马温。但美猴王很快知道上了当，他不过是被天帝捉弄，遂大怒，跑回花果山后自封"齐天大圣"，与天庭对抗。玉帝原形毕露，派托塔天王等天将下界镇压。悟空武艺高强，将天兵天将斗败。玉帝没有办法只得再次实行招安，令美猴王守王母的幡桃园。蟠桃盛会到来，孙悟空偷桃醉酒，惹恼了王母和众仙。玉帝要治孙悟空的罪，将他押入太上老君的炼丹炉，哪知孙悟空反而炼出了一对火眼金睛（在以后的西天取经中发挥了作用），玉帝的伪善、专制和强权令悟空恼羞成怒，于是决定大闹天宫……

二、人物刻画

孙悟空是绝对的第一主角。这个集正义、正气与忠诚，高超法力与绝顶武功于一身的杰出"愤青"，一直是华人世界传颂的超级英雄。"大闹天宫"虽然是他刚出道的第一场战斗，对手却是代表了皇权与专制的天庭。面对这个兵多将广的强

大敌人的时候，孙悟空把其个人的处世哲学与暴力美学发挥到了极点。同时，对于影片来说，孙悟空是整个故事的主要线索，他为了寻找合用的兵器引发了故事的开端，最大的冲突也是由他和天兵天将的对抗而带来的。在如来佛祖来收服美猴王之前，他战斗胜利的结果是这部片子的完美结局。

《西游记》是我国四大古典名著之一，是一部经过历史证明无法超越的文学作品。人物形象丰满而个性鲜明，每一个故事出场的人、神、妖都有着自己的性格、能力和使命（不由得想起了唐僧那句千古不朽的台词：人是人他妈生的，妖是妖他妈生的。如果你有一颗人的心，你就不是妖啦，是——人妖）。孙悟空在动画片里被刻画成了具有反抗精神的代表人物，遇到屈辱和冤枉，会通过自己认为最有效的方式来解决。在现在看来，这是每个平凡的小人物最希望做到的，因此那种大闹天宫的畅快和释放，可以拨动观众的心弦，引起共鸣。当然，由于拍摄该片的时间和历史背景，这里最要表现的还是孙悟空不惧权威、反抗压迫和专制的"革命精神"，和他那种反对封建统治，破坏一切旧的权威，敢于"造反"的劲头。从借兵器——开战——招安——造反——大闹天宫的每个步骤来看，老孙正是在斗争中体现了自己令人倾慕的无穷魅力。

说客形象的太上老君，不是什么主要角色，但这个形象具有一定的代表性。他是仙界的知名人物，也是天庭封建势力的维护者，对于不可强取的事物，他会运用另一套办法来对付，这也是得道者精通黄老之术的长处。给孙悟空封官弼马温和看守蟠桃园，都是这位高人给玉皇大帝出的主意。他虽屡次被孙悟空作弄，却不羞不恼，这是太上老君作为一名谦谦君子和得道大仙所具有的气质与大度。

这一场战斗的绝对劲敌应该是来自灌口的二郎真君，不过比较出彩的

图2-1-28　大闹天宫

还要算哪吒三太子了。哪吒的形象设计得尤为可爱，胖乎乎的孩童外形，肚兜和发髻是古代小儿的标准打扮，就连大圣也说："哎呀！你是哪家小孩儿？俺齐天大圣可舍不得打你。"再仔细一瞧，哪吒眼神里却透着一股子傲慢、凶狠。动起手来，老孙也领教了三太子"三头六臂"的厉害。哪吒的动作设计也颇觉得可爱，虽是打戏，但也在举手投足之间暴露出孩童的特点，不由得令人对严定宪、张光宇等前辈佩服之至。到底大圣技高一筹，将那哪吒打得一瘸一拐地败下阵去，这场战斗是大圣初次和天庭的兵交手，也是故事的第二个高潮。二人在片中斗法的过程值得细细观摩。

几乎一直坐着的玉帝，在这里是反派势力的代表人物。当然，在后面西天取经的路上悟空师徒遇到的种种危险，还少不了请玉帝派手下去援救。玉帝高大巍峨、面白长须，说话不紧不慢，颇有帝王的凝神气定。直到大圣都打上凌霄宝殿了，才从牙缝里挤出那句"快去请如来佛主！"这是一个非常脸谱化的角色，不过在片子里面，玉帝的行为却并不是特别的招人反感，反而激发起人们想要作弄的欲望。估计按照当时的历史背景来看，玉帝应该是"封建制度"的代表人物，是注定要被具有反抗精神的美猴王打下宝座的。

三、经典场景回顾

1. 为寻求合用的兵器，美猴王跳进海中奔龙宫而去……猴王来到龙王面前，自个儿坐下道："老邻居！俺老孙手中缺少件合用的兵器，来此向你借件使用！"龙王看了看悟空道："虾将军，拿根纯钢枪来给他使用！"猴王接枪，用手一弯，枪杆被弯成个钢圈，笑道："这叫什么兵器？！不好用！"龙王又把三千六百斤重的大环刀抬过来，给他使用。猴王接刀轻轻一掷，丢在一旁道："这个太轻，换重的来！"老龙王吃惊道："轻？要重的，有！""快把那条七千二百斤的方天画戟抬上来给他试试！"猴王用手抓过，旋风般舞弄起画戟，老龙王被吓得目瞪口呆。猴王耍了一阵，顺手把画戟向上抛去，画戟从空落下，戟尖插入

地内，震得众水族纷纷闪退。猴王挥手叫道："太轻！还轻，再拿重的来！"老龙王惊慌失措地跑下宝座道："大仙真是力大无穷，法术无边！我这里……没有再重的兵器啦！"

美猴王有高超技艺和天生神力，实在没有把平庸的兵器放在眼里。这才引出龟丞相上前献策，想用当年禹王治水时留下的一根定海神针来打发大圣。但谁知猴王抓住这根刚刚变细的钢棒，用力一拔，从海底拔了出来，因而导致了龙宫摇晃震荡。这为龙王上天告御状和即将开打的混战埋下了伏笔。这部影片成功之处是在开始不久吸引了观众的视线，引发观众对后面情节的思考。

2. ……三太子哪吒应令出战。他手提银枪，背挎乾坤圈，脚踏风火轮，大叫道："妖猴休得猖狂，俺哪吒三太子来也！"便向猴王刺去。猴王轻轻闪过，用金箍棒一架，笑道："哎呀！你是哪家小孩儿？俺齐天大圣可舍不得打你。"哪吒大怒说道，"你有何本领胆敢自称'齐天大圣'？先吃我一枪！"猴王又挡住哪吒银枪，依旧笑道："小哥儿！赶快回去告知你那玉帝老儿，答应俺这个'齐天大圣'的称号便罢，如若不然，定要打上他那灵霄宝殿！"哪吒大怒骂道："妖猴休要胡言乱语……"举枪便刺。猴王与哪吒又厮杀起来。哪吒摇身变作三头六臂去捉拿猴王。猴王将身一纵，变作擎天巨人，把哪吒的威风压了下去。哪吒忙把风火二轮放出，去烧猴王。可猴王已变得不知去向。哪吒忙将风火二轮收回，却滚来三只轮子，但见他刚踏上两轮，不禁失声大叫："啊呀！"原来猴王化成一火轮，烧伤了哪吒脚底。哪吒又放乾坤圈来打"火轮"，猴王立即恢复原形，一手接着乾坤圈，一手执棒打落哪吒手中银枪，哪吒摔倒在地。猴王哈哈大笑，放他翻身抓回枪，慌忙乘了独轮，一拐一拐地败逃回阵。那猴王顺手用金箍棒穿起这丢失的风火轮，掷回天兵阵里，天兵天将慌作一团，仓促败走……精彩且经典的打斗场面。不过外行看热闹，内行看门道。这么复杂的动作和这么长时间的镜头，背后是努力的汗水。

3. ……猴王问道："这是什么去处？"土地

老儿凑近猴王说："大王，这围墙里面又是一片桃林，这片桃林，可是王母娘娘的贵重宝物。它九千年一开花，九千年一结果，人若吃一个桃，可与天地同庚、日月同寿啊。"猴子本来就喜爱桃儿，此时听得馋涎欲滴。大圣急急地打发土地老儿快走，自己纵身跳进桃林，但见得株株桃树，枝叶繁茂，结的果子硕大无比。猴王高兴得东张西望，纵身跳上一高大桃树，欢喜道："好一个王母，这么多仙桃，俺老孙吃它几个，有何不可？"随手摘下一个大桃，又自语道："什么蟠桃会上再吃？俺老孙现在就来尝尝。"便一连吃了三个大桃。那猴王吃了仙桃，感到一阵懒洋洋，引来睡意，便伸伸懒腰，在枝叶繁密处躺下，变小了身形拉过一片桃叶盖上，呼呼地大睡去了。这是让人大呼过瘾的一段。在等级森严的天庭，在代表阶级地位的蟠桃园里，大圣肆无忌惮地大吃大喝，并睡在树上，令人看来好不痛快。这里也为大圣后来被拿下，送至太上老君处炼丹埋下了伏笔，是影片里最后一个高潮的前奏。

4.……众天兵把猴王推入炉中。太上老君围绕丹炉察看一番，用手指弹了弹炉壁，向里面问道："猴头！炉子里的滋味可好么？"大圣在炉里答道："老头！好热啊！好热啊！"太上老君得意地笑道："别忙叫热，我还没生火哩！"遂吩咐风火童子："赶快扇风吹火！"火葫芦喷出烈焰。霎时八卦炉发出奇光异彩，那红、黄、绿、蓝、紫五彩神光循回闪射。太上老君又道："我说猴头！这会儿，又怎么样啦？"大圣在里面叫道："老头！里面好舒服，好凉快呀！"老君骂道："猴头！到了这时，你还调皮耍赖！叫你知道知道我的厉害！"太上老君对准炉子恶狠狠地连扇三下，在奇光异彩中，炉子闪耀出八卦字样来。太上老君再走近炉子向里面问道："猴头！猴头！怎么样啦？"里面没了声音。随即吩咐风火童子道："徒儿们！这妖猴已化为灰烬！赶快熄火开炉！"童子打开炉门，太上老君见里面黑乎乎炉膛中有两点金光闪动，"咦？炼来炼去，把这妖猴炼成两粒金丹啦！"于是伸手去取金丹。突然"哎哟"一声将手缩回。原来浑身漆黑的大圣一跃出炉，他将身一抖，抖去了身上积灰，美猴王顿时全身金光灿灿，一双火眼金睛，光芒四射。又从口中喷出一阵金风将两个风火童子也吹出丹房。太上老君吓得慌作一团，美猴王抓了他的白胡子，笑道："老头儿！还要俺老孙还你的金丹么？"猴王"唰"的一声，从耳中取出金箍棒来，太上老君拱手求饶。猴王道："这回便放了你，俺老孙要找那玉帝老儿算账去！"一晃身子出了兜率宫，直奔灵霄殿……无视"规矩"的大圣，在一系列的随心所欲被强权压制之后，总的爆发了。老君的三问炼丹炉，是"别有用心"的设计。观众随着老君的问话，对大圣的命运也是一次比一次紧张，谁也不愿意这个杰出的抵抗战士就这样牺牲掉。好在结果大快人心使得众人长吁一口气。

四、简要分析

先来看一下这部投资大约是一百万元的片子的获奖情况：1962年捷克斯洛伐克第13届卡罗维发利国际电影节短片特别奖；1963年第二届中国电影"百花奖"最佳美术片奖等；1978年英国伦敦国际电影节本年度杰出电影；1980年第二次全国少年儿童文艺创作评奖委员会一等奖；1982厄瓜多尔第五届国际儿童电影节三等奖；葡萄牙第十二届菲格腊达福兹国际电影节评委奖；其实很早我国的动画先驱们就有将《西游记》中的"大闹天宫"搬上银幕的想法。后来抗日战争和内战的连连爆发，这个计划才被搁置下来。

新中国成立以后，国内的电影界提出了"中国美术片要走民族风格之路"的观点，当时的上海美术电影制片厂厂长特伟先生把拍摄《大闹天宫》的任务交给了坐在中国动画第一把交椅上的万氏兄弟中的万籁鸣。1959年底，摄制组集中了中国动画片行业的最顶级力量，拉开了制作这部惊世之作的序幕。不管是片中出现的大圣、天庭建筑、飞天的造型、神仙们的模样等，都是剧组的人员经过研究古建筑、壁画、戏剧脸谱而创造出来的。特别是齐天大圣富于特色的桃心脸造型，

由中央工艺美术学院的张光宇教授亲自操刀设计，美影厂的大师严定宪负责其原画的制作。《大闹天宫》的每一个人物的背后，都有艺术设计人员和动画制作人员的汗水。就这样到了1960年初，《大闹天宫》已到了绘制阶段，大量的原画、动画人员聚集一堂，用了近两年的时间，为总长120分钟的上下两集动画片共绘制了超过7万张的原画。《大闹天宫》的配音工作由上海译制片厂担任，据说玉帝的外形，就是万籁鸣按照给玉帝配音的演员富润生的样子来设计的。《大闹天宫》上集正式上映的时间是1961年，该片在国内立即引起轰动。很快在1964年，下集也拍摄完成。但是直到1978年，完整的《大闹天宫》才终于得以上演。

《大闹天宫》无论是剧情设置、人物形象设计，还是配音、配乐，都可以说是无法超越的作品。戏剧的原则和规律一个不少地在片中展示出来。特别是其对白，是一种介于京白和朗诵之间的发音，而背景音效中采用了京剧的锣鼓点来衬托，很好地烘托了打斗场面的气氛。影片的音乐创作由吴应炬担任，他除了应用锣鼓点让整部影片充满浓郁的民族特色外，为了表现七仙女的妩媚，他还特意创作了一段昆曲，使影片的节奏张弛有度。就是这样一部优秀作品，在"文革"期间，绘制的原画、动画、赛璐珞版损毁和散失，其他的相关资料都销毁无踪。动画大师万籁鸣被隔离审查，副导演唐澄和原画制作严定宪则被下放劳改，这一切都令人扼腕。2004年，上海美术电影制片厂把1964年放映的一个影院版制作成了

DVD珍藏版，全长共85分钟，以纪念动画片《大闹天宫》出品40年。

第二节　蓬勃发展的80年代

1976年10月，历经十年的"文化大革命"结束，中国犹如重生。1978年中国共产党十一届三中全会召开，随后第四次全国文艺工作代表大会召开，全国范围内的文学、电影、绘画、音乐出现了大量反映时代生活的作品，呈现出了百花齐放的新局面。上海美影厂重整旗鼓，动画片的制作也开始走入新的繁荣时代。

十一届三中全会精神的贯彻，使文艺事业和影视动画的创作更加和谐、宽松。1977年到1989年，国内制作了220部动画片。仅在1979年到1983年，就生产了27部之多。1977年由青年导演严定宪指导的《两只小孔雀》问世，这是一部傣族题材动画片。画面风格优美淡雅，音乐富于民族特色，故事亦婉转动人；1978年美影厂还拍摄了动画片《画廊一夜》和《像不像》；"……一只小猫，有啥可怕。壮起鼠胆，把它打翻……"老鼠的壮胆顺口溜，不少20世纪70年代出生的人应该还记得吧。这就出自于1979年美影厂摄制的20分钟的动画片《好猫咪咪》。

在这一年，彩色宽银幕动画电影《哪吒闹海》摄制完成（图2-2-1）。这是继《大闹天宫》（上、下集）以后又一部大型制作的动画大片。只不过主要角色不是齐天大圣孙悟空，而是和他交过手的哪吒。在民俗神话中关于哪吒的传说很多，这

图2-2-2　雪孩子

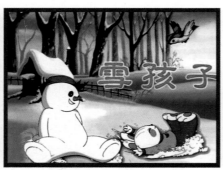

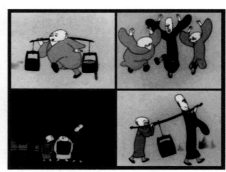

图2-2-1　哪吒闹海　　　　图2-2-3　三个和尚

部分是最吸引人的了。这部动画电影全长约70分钟，由阿达、王树忱以及《两只小孔雀》的导演严定宪三人共同执导，人物原画设计是著名艺术家张仃先生，也就是首都机场的著名壁画"哪吒闹海"的设计者。该片获得了中国第三届百花奖"最佳美术片奖"、1980年第三十三届戛纳国际电影节特别放映奖、1983年第二届马尼拉国际电影节儿童片特别奖。

1980年，美影厂的导演林文肖执导的动画片《雪孩子》（图2-2-2），情节设置得非常成功，能够直接调动观众的情绪。笔者记得，自己当年在部队大礼堂看这部动画片的时候，当雪孩子为救小朋友被火融化掉的时候，旁边还有女生感动得哭鼻子呢；1980年拍的还有画面与音乐较有时代感的动画片《我的朋友小海豚》。

同年，著名导演阿达的《三个和尚》（图2-2-3）出炉了。这部片子讲了一个非常有趣的故事，笔者觉得从题材的深度上讲应该归入"成人动画片"。经历了"文革"以后，不少人对于国家和工作不再有建国初期时的那种热情与责任感，"等、靠、要"成为普遍存在的问题，很多人都把自己的个人需求和客观条件摆在最明显的位置上。三个和尚没水吃的下场，不正是当时部分社会现象的缩影吗。1981年的彩色剪纸动画片《抬驴》（图2-2-4），讲述的是一个颇有哲理的故事：父子出门，子骑驴，人诽之；父骑驴，人亦诽之；父子同驴，人人诽之；无奈，只好父子抬驴前行；同年，《九色鹿》（图2-2-5）由美影厂摄制完成，故事改编自敦煌壁画。此片艺术性极高，音乐也颇为考究，在下面我们要重点讲到；1982年，清新可人的动画片《鹿铃》（图2-2-6）拍摄完成，这也是一部以中国水墨为主要表现手法的特色动画片；到了1983年，拍摄的动画片有少数民族题材的《蝴蝶泉边》（图2-2-7）、长达90分钟的《天书奇谭》、科幻题材的《小小

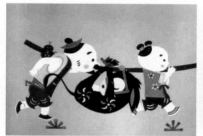

图2-2-4　抬驴

图2-2-5　九色鹿

图2-2-6　鹿铃

图2-2-7　蝴蝶泉边

图2-2-8　黑猫警长

图2-2-9　猫和老鼠

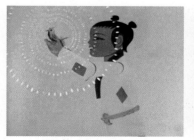

图2-2-10　八百鞭子

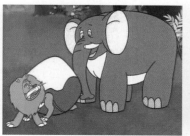

图2-2-11　大象和蚂蚁

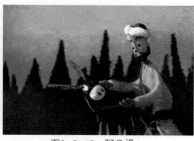

图2-2-12　阿凡提

图2-2-13　曹冲称象

图2-2-14　三毛流浪记

图2-2-15　邋遢大王奇遇记

图2-2-16　猴子捞月

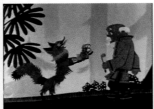
图2-2-17　狐狸送葡萄

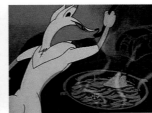
图2-2-18　老狼请客

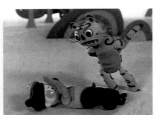
图2-2-19　假如我是武松

图2-2-20　老猪选猫

图2-2-21　龙牙星

图2-2-22　盲女与狐狸

图2-2-23　喵呜是谁叫的

图2-2-24　泼水节的传说

图2-2-25　抢枕头

机器人》、改编自成语故事的《鹬蚌相争》等优秀作品。

上海美影厂在1984年10月进行了领导班子的调整，严定宪担任厂长，前辈特伟担任顾问，整个队伍呈现出年轻化的趋势。国家实行改革开放的政策以后，很多西方先进的工业技术在中国落地开花。1978年，国家批准引进的第一条彩电生产线在上海电视机厂落户。很快国内的第一个彩色显像管厂也在咸阳建成。电视机作为一种现代的娱乐工具，已经逐渐普及到大多数中国家庭。到了1987年，产量已达1934万台，成了世界第一大电视机生产国。有了电视机，人民大众的信息获取及娱乐天地就变得宽广了许多。随着各地电视台拍摄的电视片和电视连续剧的不断涌现，中

国的动画艺术家和电视人也预备以连续系列的形式，在电视荧屏上把动画片展现给观众。1984年，中国第一个电视机构的美术片创作室在中国电视剧制作中心诞生。而家喻户晓的多集系列动画片《黑猫警长》(图2-2-8)就拍摄于1984年。黑猫警长的形象设计得非常成功，很长一段时间以来在青少年心目中有着不凡的影响。如若《黑猫警长》的系列片可以继续跟进，把主题放在猫鼠之间无休止的"战斗"上，淡化斗争的严肃性而增加追逐的娱乐性，以斗智为主，少一点说教的成分，淡化你死我活的"阶级立场"，也许会变成中国版的《猫和老鼠》(图2-2-9)。

根据著名漫画家张乐平先生的作品《三毛流浪记》(图2-2-14)改编的同名动画系列片，拍摄于1984年的12月。对于这部漫画作品，大多数中国人都不陌生。这个头顶上只长了三根粗大头发的小家伙，早在1935年就出现在上海的报纸上，到了1947年的时候，《三毛流浪记》已经变成了长篇漫画连载，是我国非常经典的卡通人物。美影厂的阿达导演和包蕾对连环漫画故事进行了改编，提取了其中比较有代表性的几个小故事加以串联，拍摄成了4集系列动画片。到了2000年以后，据说有国内的游戏公司设计了一款以三毛为主角的益智游戏，首次把三毛从平面形象变成了三维立体的，同时也把这个苦大仇深的穷孩子变为了一个时髦的冒险少年。到1989年以前，我国拍摄的系列动画片还有：根据古典名著《西游记》改编的《金猴降妖》(5集)、提倡青少年注意个人卫生，养成良好生活习惯的《邋遢大王奇遇记》(图2-2-15)(13集)、改编自现代童话作品的《鲁西西奇遇记》(5集)等。这些动画系列片在制作手法上基本是以相对传统的二维动画制作方式为主，并没有太多的创新手法，在影片的总体结构上变化不多。(猴子捞月图2-2-16、狐狸送葡萄图2-2-17、假如我是武松图2-2-18、老狼请客图2-2-19、老猪选猫2-2-20、龙牙星2-2-21)故事的主题比较单一，基本都是惩恶扬善的大团圆结局。更要指出的是，对于观众对象的选择，仅仅狭义的定位于少年儿童，强调说教式的"寓教于乐"。在创作上只朝一个方面去考虑，而忽略了更高年龄层次的观众对于动画片的观赏需求。由于这些原因，动画片和卡通漫画变成了儿童剧和低幼读物，使得国人在对动漫的认识上形成了一些不成文的"潜规则"。这些还在一定程度上影响到了90年代以后中国原创故事漫画的发展速度(《盲女与狐狸》2-2-22、《喵呜是谁叫的》2-2-23、《泼水节的传说》2-2-24、抢枕头2-2-25)。

《天书奇谭》(图2-2-26)

上海美术电影制片厂1983年12月出品

片长：90分钟

编剧：包蕾、王树忱

导演：王树忱、钱运达

造型：柯明

作曲：吴应炬美术设计：秦一真、马克宣、黄炜

动画设计：范马迪、庄敏瑾、陆音、潘积耀、徐铉德、陈光明、薛梅君等

摄影：王世荣、金志成；助理：楼英

背景绘画：李荣中、汪伊霓、张纪平、方澎年、徐庚生

动画：黄文平、彭戈、颜景秀、陈玉清、张明达、李国忠、杨艾华、张晓琪等

录音：陆仲伯

剪辑：李开基

天书奇谭

第二章 中国影视动画分析

制片主任：熊南清

配音：丁建华、毕克、苏秀、程晓桦、施融、曹雷、尚华、童自荣

一、剧本故事

根据中国古典神话小说《平妖传》改编而成。讲的是天庭里有天书一本，能救世济民，故而被严加看管。天宫"秘书阁"执事袁公趁着玉帝赴瑶池盛会之际，私自取天书下凡，并将天书上的文字刻在云梦山白云洞的石壁上。

袁公因此触犯了天条，天帝决意要处罚他，命他终身看守石壁天书。一天，袁公巡山，路上遇到了一枚仙鹤蛋，经过修炼后孵出了男童蛋生。小蛋生聪敏勇敢，充满了正义感。袁公决定通过蛋生将天书传于人间，他以老伯伯的身份让蛋生等白云洞口香炉升起彩烟时，用白纸拓下洞中石壁上的天书。小蛋生按袁公嘱咐拓下了天书后又在袁公指点下勤学苦练法术，并运用天书治蝗救灾，给人民造福。有三只偷吃仙丹而变成人形的狐狸精，它们欺骗县令、勾结府尹，四处搜刮民脂民膏危害百姓，由于蛋生的行为妨碍其作乱，于是决定窃去蛋生的天书。狡猾的狐狸精得手以后，被蛋生发现，便向恶人索要天书，狐狸精与蛋生展开了斗法与斗智。危难之时袁公出现，收回了天书，施法将狐狸精们压死在云梦山下。袁公因泄漏天机犯戒，难逃天庭严惩，他把天书交还给蛋生，并让他赶快把天书文字记在心里，然后袁公用神火将天书烧为灰烬。天帝圣旨到达，要将袁公擒归天庭问罪，天空中飞下一根锁链，将袁公锁住拉回天庭……

二、人物刻画

袁公完全是一个不折不扣的中国版普罗米修斯，只不过他从天界带下来的是天书而不是火种。火种给人以光明，而天书是来解救人间疾苦的。袁公正气凛然，敢做敢当，虽然在凡人面前是高大而神秘的。但在天庭却是一个连赴瑶池盛会也没有资格的"秘书阁"执事人员。袁公对凡间的庇护不但没有得到天帝的认可，还为此遭受了天庭的谴责。天帝的昏庸与保守自不屑说，天庭保守的态度也令人

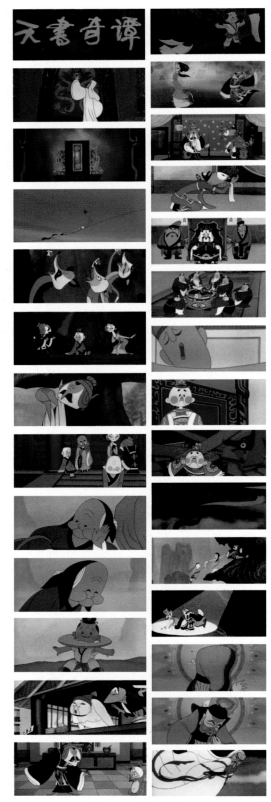

图2—2—26　天书奇谭

倍感压抑。袁公这一角色实际上算是第二主角，他的出现主要是在片子的开始和结尾。他盗天书济民引发了故事，然后又用天书教徒弟，推倒云梦山压死狐狸精，最后为天庭缉拿。虽然是悲剧角色，但是非曲直观众自会判断，因此袁公的正义感和牺牲精神是值得尊敬与同情的。袁公的白袍赤须造型，简练而不简单，与角色的性格较为匹配。

蛋生是由仙鹤蛋经炼丹炉中炼成而生出的男童子，是第一主角。蛋生是袁公的唯一传人，他心地善良而天真单纯，愤世嫉俗，是不折不扣的正面形象。袁公用盗取的天书造福人民，蛋生是具体的执行者。在天书被狐狸精盗去后，蛋生为了夺回天书和狐狸精展开战斗。不过，从人物塑造的角度来看，蛋生的性格比较单薄，缺乏多元化的特点。他在片中就是按照袁公的意思去做，基本不思考，遇到麻烦也一想就明白了，聪明得简直过了头。也没有表现出少年儿童喜欢嬉戏的特点，台词则是豪言壮语一类，这使得蛋生没有什么亲切感。

一号反派狐狸精有三个，分别是老狐狸：反派里面最为狡猾的一个，因为修炼时间长，法术相对高强些，她老成持重，了解人类的心理，知道要勾结官府才能达到自己的目的。它带领狐狸团队四处危害百姓，巧取豪夺，蛋生最有力的敌人就是她；雌狐狸：年轻的女性狐狸精，扮演色诱的角色，其他的法力值为零。能够充分运用自己的长处来办事，小和尚、小皇帝对她言听计从就是很好的说明；小狐狸：是个道行最浅的男性傻狐狸，它做事毛手毛脚，遇事慌慌张张，总是错误百出。还因为不小心砸断了自己的一条腿，以至于在片中基本上是一跳一跳的行动。但是这三只狐狸的塑造，比起正面人物来却要丰满得多，也要人性化得多。比如在危难关头，这三只狐狸精并没有放弃过救助伙伴，也没有谁想要独吞天书，反而把天书交给法力最差的小狐狸保管、练习。在生存和利益面前，表现出非常接近人类的反应。特别是小狐狸滑稽的行为，为这部片子增加了不少笑料。

此外还有众多人物的刻画也栩栩如生，如好色的小皇帝、府尹、样子怪异的小和尚等次要的人物，对故事的冲突和变化，都起到了推波助澜的作用。

三、经典场景回顾

1. 三只狐狸变成人形到庙中避雨，在庙堂华丽的正殿里，雌狐狸正在拜佛，小和尚过来挨着跪下，挤眉弄眼地说道："女施主，你可得给点香油钱哪。"雌狐狸娇羞地说："好，晚上你自己来取吧。"小和尚眉开眼笑地离开了。哪知被老和尚在旁偷听到，心中暗想：岂能让他独得了"香油钱"。于是入夜后，这一老一少先后摸进后院，却撞在一起。一阵"谁、谁、谁"的发问后便打斗起来，黑夜里也辨不清谁是谁了。狐狸精们躲在屋内看得发笑。一会儿，老和尚技高一筹，把小和尚打翻在地，自己破墙夺路而逃。狐狸精们举灯过来察看地上的小和尚，小狐狸来翻了一下，不动。雌狐狸吃吃一笑娇声说道："断气了。"这是狐狸精变成人形以后，第一次对人类的"危害"。给成了人的狐狸精们先入为主地定了性，便于小观众们做判断。动画片里这个冲突的出现，虽然不是很大，却也足以吸引住观众的视线。雌狐狸的出现，老和尚和小和尚都毫不犹豫地犯了"色戒"。与其说是雌狐狸的妖艳迷惑，倒不如说这两师徒的凡心未泯、六根不净。最后居然可以大打出手，枉丢性命。也许导演要告诉人们，妖精再狡猾阴险，最终起作用的还是人类贪婪虚妄的内心。庙里殿堂的场景设计非常成功，气势华美，对于佛龛、法器都有多处细部刻画，色调和谐。只是从某种角度上讲，在这么干净整洁、有规模的宗教祭祀场所，妖孽还可以这么活动自如，也许"封建迷信"的东西的确不可靠吧。还有实在不明白，为什么原画师要把小和尚的面部设计成近似于"E·T"的样子，风格与老和尚格格不入，比起狐狸精来还要像妖一些。

2. 县令向老狐狸扮的仙姑索宝，仙姑口中

念念有词，拿起一个小白瓷瓶往空中一抛。瓶中稀里哗啦地倒出水来，整个画面犹如被水冲洗一般，变得模糊起来。很快一栋漂亮的宅子就被水"洗"了出来，放置在县令面前……县令欢喜不已，转而又说道："仙姑，要是有几棵大树的话，就气派多啦。"仙姑便拿起一个铜铃，往空中一扔，几棵大树就栽在大宅门两旁。县令贪得无厌地急忙补充道："再两个石狮子！"老狐狸抓起两个石子丢过去，两个石狮子从空中飞了下来，立在宅子门前。其实这部分情节实在没有什么新意，倒是表现手法有不少值得称道的地方。特别是大宅子出现的时候，构思巧妙，以水幕清洗的方式过渡画面，在电影的拍摄里倒还见过，多用于画面人物与其回忆场景的连接。而用在动画片里，应该算是该片首创了。老狐狸用石子变石狮子的时候，为了避免单调，编导们设计了其中一个石狮子落地的时候，先是倒过来用大头冲下，接着马上自个儿调整角度，跳起来和另一个石狮子整齐排列。这样就增加了情节的趣味性。

3.在皇宫门前的龙虎斗。……蛋生出现在大街之上，老狐狸发现了他，于是对自己变出的老虎说："去，咬死他！"老虎们向蛋生扑去。蛋生发现后随即变出三条龙，迎战那三只老虎。龙虎一时扭打在了一起。虎咬龙、龙缠虎，打得难解难分。被老狐狸变大的老虎，一口把龙吃进肚里，哪知龙在老虎肚子里翻腾不已。老虎一张嘴，吐出了一堆龙骨。蛋生再施法力，那龙骨又拼成龙形继续和老虎搏斗。老狐狸眼看一计不成，又生一计，老虎嘴中喷出火来，向蛋生烧去。蛋生立即操纵龙吐水灭火。水火相击，卷成一团，红色的火中有水、灰色的水中有火，继而又四散纷飞，画面煞是热闹。片中的最后一个高潮部分，估计耗费原画师和动画工作人员的大量精力。打斗的场面构思新颖，特别是蛋生变出的龙被虎吃得只有骨头的时候，居然又用龙骨拼成龙形来继续战斗。而后来龙虎斗化为水与火的抗衡，只打得天昏地暗，难解难分。画面的颜色也只有在黄色天幕中的红与灰，这简练而不单调、热闹而不

嘈杂的处理，是本片值得关注的看点。

四、简要分析

1983年的《天书奇谭》是中国第三部动画长片。它情节曲折，充满悬念，是美影厂六部经典动画长片中唯一具有原创情节的一部。这也是中国动画片打破了大团圆的圆满结局的一次尝试。袁公犯天条被押上天庭，故事也未对后来的事有所交代；但蛋生已记住天书，学成了本领，从此可以继续帮助人们，把这样的结局变成一种缺憾的完满。不过对于观众来说，还是盼望能再出现续集，并有一个惩恶扬善的结果。

首先从故事上讲，《天书奇谭》有一些特别之处。比如妖精们都并非无能之辈，要正面人物反复地斗争才能降服。影片里的情节安排也颇有传统戏剧的叙事结构，围绕着天书的下落展开了故事线索。蛋生和袁公在戏剧中代表的是正义的一方，狐狸精和官府、皇帝是邪恶的代表，正义与邪恶为得到天书的斗争是一种典型的冲突关系。狐狸精们偷仙丹变成人形，盗窃天书后勾结官府，祸害百姓。蛋生奉师命追要天书，将恶徒们除掉，这样必定会有激烈的争斗。这之外，还存在着袁公的思想与天庭教条之间的矛盾。在这两条大线索中，又穿插了很多小的矛盾，如和尚的六根不净导致的杀身之祸，贪心的县太爷从聚宝盆里拉出很多爸爸，皇帝因为草菅人命而被压等等。这些情节设置，增加了趣味也推动了故事的发展。而这些冲突交织在一起，连环相扣，使整部影片具有很强的连贯性。最后蛋生与狐狸精们斗法的一场戏，是真个动画片的高潮部分。代表正义与邪恶之争的龙虎打斗场面，由龙虎变水火的一系列动作设计的自然连贯，实在是引人入胜。结局虽然不是正义的彻底胜利，但观众们看到的是迫在眉睫的危险已经过去，恶徒们终被消灭掉。

在人物塑造上，编导和原画师们也费了不少心思。影片中的二十多个人物造型是以江浙一带的民间门神艺术、剪纸艺术形式为基础，结合了适当的夸张，设计得生动有趣。袁公、蛋生、大

小狐狸精、小皇帝、县太爷、府尹、和尚等都个性鲜明、惟妙惟肖。袁公的白衣赤须形象高大，眉宇间表现出的是正直和仁慈，蛋生虎头虎脑、天真善良惹人喜爱，狐狸精狡猾险恶、丑态百出。在影片里，还设置了一些幽默的小人物来增加趣味，如在寺院里为争女狐狸精变成的MM而大打出手的花心和尚和长老，还有贼眉鼠眼的县太爷等、荒淫无聊的小皇帝、老谋深算的府尹、贪得无厌的县太爷等。《天书奇谭》的人物虽然比较多，但设计得都到位，运用了具有民族特色的形象来表现。为了能够体现出人物各自不同的性格及特色，原画师们设计了一些非常关键的小动作，比如：小蛋生刚出生就一个小大人样儿，吃老婆婆给的饼子也是先把饼子中间几口吃空，然后抛起来套在脖子上，转着圈儿地吃。天真活泼的动作趣味横生，为数不多的表现出主人公少年儿童不安分的性格特点。还有长老和小和尚为了争夺"香油钱"而大打出手的场面，竟然是"嘿哈嚯嘿"一招一式有模有样。比《食神》里那一群挥舞折凳的"少林十八铜人"要敬业得多。小狐狸精是本片里最有趣的人物，因被打而瘸腿的他在整个影片中，一直是一条腿蹦来蹦去地走路，随时不忘偷鸡的基本功，不改狐狸的本色。他每次出场总是要把事情办砸，然后又有机会开溜，同时引出了新故事的线索来，在影片里起到承上启下的作用。他变成知府后，由于没有隐藏好尾巴，被蛋生识破才引来了杀身之祸。配角里的府尹形象也设计得比较有趣，他两只眼睛每转一次，就会发生一次事件，转动的速度越快，说明他的大脑思考得越活跃。在他眼睛转动的同时，还会发出骰子一样的"咔啦啦"声音。府尹大人眼睛一转说："我要请仙姑入府。"于是变成人形的狐狸精得以有机会见到像陶土玩具一样的小皇帝。值得称道的还有片中天庭的设计非常独特，天庭高大而空旷，众仙都列于各自的小神龛里，头顶长明灯的天帝独自坐在中央，通过宝镜来俯瞰芸芸众生。这样描写出来的灵霄宝殿，比起《大闹天宫》中传统的皇帝金銮殿式的结构来的确更有个性。

除了人物和故事线索，在整部片子的场景里，民族元素也相当突出。建筑、服装和带有戏曲特点的面部设计，都随时在表达着画面色调的和谐与纵深。镜头的运用虽然比较简单，但对于场景的突出作用很大，能够多角度地来把这个有趣的故事讲完。

虽然还有个别情节经不起推敲，但不可否认，这是一部好的动画片。《天书奇谭》完全颠覆了传统动画片的发展模式，给看惯了教育如何学习、如何斗坏人等题材的我们带来新鲜的感受。不是大团圆的结局，把这部动画电影的风格变得非常独特。

《哪吒闹海》（图2-2-27、2-2-28）

上海美术电影制片厂1979年摄制完成

片长：58分钟

编剧：王树忱

导演：王树忱、严定宪、阿达

美术总设计：张仃

美术设计：阎善春、陈年喜、黄炜、秦一真

动画设计：林文肖、常光希、朱康林、马克宣、张源、浦家祥、陆青、陈光明、范马迪、潘积耀、杜春甫、范本新、庄敏瑾、蒋采凡、杨素英

摄影：段孝萱、蒋友毅、金志成

作曲：金复载

一、剧本故事

大商朝陈塘关总兵李靖的夫人怀胎三年零六个月始终不产。忽一日，生下一个肉球，从中跳出一个男孩，李靖惊诧不已。上仙太乙真人前来道贺，为孩儿取名哪吒，收为徒弟，并赠两件宝物：乾坤圈和浑天绫。哪吒七岁那年东海龙王不降雨导致天下大旱，龙王命夜叉去海边强抢童男童女。哪吒遇见，用乾坤圈打死夜叉，又截杀了龙太子敖丙。龙王去天宫告御状，结果被哪吒作弄，东海龙王请来其他三位龙王，进行报复。翌日，四海龙王带兵水淹陈塘关，要李靖交出哪吒。

李靖为了息事宁人，收去哪吒的法宝。哪吒为了救百姓于水火，挺身而出，自刎而死，退却了龙王。其师父太乙真人借莲花与莲藕为躯干，使哪吒复活。复活后的哪吒法力更加了得，他手持火尖枪、脚踩风火轮，斗败龙王，为民间除了一害。

二、人物刻画

护法神哪吒一直是民间传说中的少年英雄。他虽然年少但法力强大，可变化为三头六臂，脚踩风火轮，手提一杆火金枪，项戴乾坤圈，据《封神榜》载，他还有斩妖剑、砍妖刀、缚妖索、降妖杵、绣球儿等六件法宝，变化多端。哪吒先后降服九十六个妖魔。虽然在《大闹天宫》里面，被齐天大圣耍了一顿，但丝毫没有影响他可爱、英勇的形象。影片的美术总监、中央工艺美术学院院长张仃先生，把哪吒的外形设计得非常有特点，把他的扮相和传统神仙区别开来。其实，哪吒在民间年画、舞台上都有出现，画师们在设计动画片的人物形象时也就利用了这些民间的设计素材。令动画中的哪吒容易被观众接受。哪吒的穿着打扮与古时孩童的打扮一样，穿红肚兜儿、颈上戴项圈、光腚赤足、发型为典型的童子式。虽简单但又装饰感极强，突出了传统的民族特色。

在性格塑造上，哪吒带有很大的叛逆性格。而他的叛逆又具有较为深远的意义，他的反叛行为和一般的反叛有本质的区别，是独立的人格和生命意志的体现。这是由于他的出生、环境和个人性格来决定的，哪吒为个人和大众争取生存权利的斗争，贯穿着这部动画片，也是他叛逆的代表。在影片里面，很多场景的设计，都突出了哪吒的"无法无天"。当听得夜叉说已经吃掉小孩的时候，怒火中烧，毫不留情地解决了这个丑八怪；斗败东海龙太子的时候，要抽了龙筋来"为俺爹爹束盔甲"；当老龙王上天告状时，哪吒先一步躲在南天门的铜兽里，冒充天神来戏弄了龙

图2-2-27 哪吒闹海

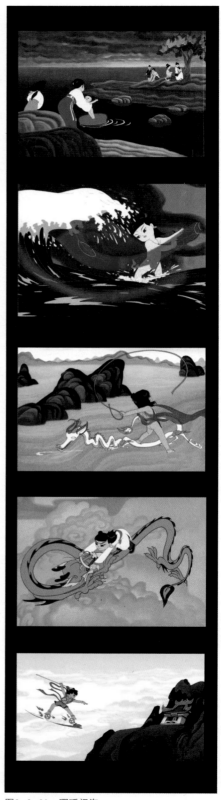

图2-2-28 哪吒闹海

王一番。这些带有明显孩子气的冲动行为，正是对所谓封建势力和强权压迫的嘲讽和叛逆。

哪吒"剔骨还父、割肉还母"的行为，还有哪吒复活后，竟可以提枪与父亲抗争。而哪吒这些行为的出现，则是对麻木的礼教和是非不分的等级思想的不满。在我们所了解的神话故事中，具有反抗精神的人物还有不少，但像哪吒这样有独立人格、以暴治暴的"愤怒儿童"，还真是少见。

三、经典镜头回顾

1. 影片开始，陈塘关大旱，天上太阳热焰喷射，地上水田干涸。小鸟张着嘴想喝溪涧流水，但水断流多时了，小鸟倒地而亡。受灾的人们举着"祈雨"的牌子，打着彩幡，捧着龙位，抬着各种供果，吹笙奏乐，踩着高跷，嘴里不时喊着"求雨喽！求雨喽！"前往龙王庙。庙里红烛和香火旺盛，人们将供奉的祭品掷向河心，漩涡随即卷走食物。祭品摇摇晃晃沉入海水里，排成一长串，又坠入下面，整整齐齐叠摞起来，进入黑色的洋底。一群大鳊鱼迎上前来，转了一圈，祭品自然地落在鳊鱼背上被驮走。一队乌龟整齐地游过来，又驮走一批食物。长长的驮祭品队伍，向前运行。穿过海底幽暗的礁石和珊瑚丛，一座座豪华富丽的牌楼宫门出现……人间的疾苦和龙宫的奢靡形成鲜明对比。值得称道的是这里镜头的运用，镜头始终是跟着祭品在运动，自然地把场景从陆地过渡到了深海的龙宫，同时也把故事的主要矛盾逐渐展开。

2. ……龙太子敖丙狞笑："你这个小子有眼不识泰山，俺是龙王太子敖丙。"举起金瓜便砸哪吒。哪吒躲在礁石后面，说："慢着，你们把小妹还回来。""已经进肚子里了，"敖丙拍拍肚皮，指挥虾蟹，"上呀！把他抓住，剔骨扒皮吃童子肉。"虾蟹侍卫一拥而上。哪吒连跳几步，抽出红绫一展，红光闪闪，虾蟹们立时粉身碎骨。哪吒对敖丙说："你们再欺负人，我扒你的皮，抽你的筋"。敖丙哪里肯听，高举金瓜猛力砸下，礁石被击碎，哪吒一跳便骑在敖丙背上，举圈就打，敖

丙立刻缩身化作一条小白龙，穿浪而逃。小白龙飞下天空，朝海水吹出一股气，顿时鼓起如山海浪。哪吒跳上涛峰浪顶，扯出红绫朝上一展，红光闪动，"咔喳"一声，锁住龙尾，哪吒一扯，小白龙顿时坠落下来。哪吒上前一脚踩住，小白龙挣扎了几下，后尾冒出一股白气，直冲海水，海水一阵翻腾后恢复了平静，小白龙也已断了气。哪吒脚踩龙身，抓尾一抽，龙皮皱起，一根龙筋抽了出来，拉了两下，说："嘿，倒挺结实呢，给爹爹缚盔甲。"扬起一脚把龙皮踢向海里，"臭皮囊我不要啦。"这是比较精彩的打斗场面，也是故事的重要转折。哪吒的宝物自从出现后，还没有正式亮过相，在这里逐个地发挥作用，把龙太子锁住拿下。也正是因为龙太子被哪吒抽了筋，龙宫和哪吒的矛盾才会达到最大化。

3. ……龙王敖光化作青龙，急匆匆地飞到南天门之上，边落边变为人形。龙王跨过玉桥，走到天鼓旁，拿起鼓槌要击鼓告状。突然有人大叫龙王名字"敖光！"龙王敖光马上应了一声，四周望望，除了门边铜兽再没有别人。于是又要敲鼓，"你来做什么？"声音又传了出来，龙王吃了一惊，四处寻找说话之人。"夜叉不让人家玩耍，抓走小孩。敖丙先动手打人"。龙王又吃了一惊，立刻转圈作了个揖："禀告天神，这个真是冤枉……""不冤枉，是真的！"哪吒从铜兽大嘴里跳了出来。龙王一见又气又恼，指着哪吒说："好哇！你还敢藐视天庭，戏弄龙王，罪上加罪！"哪吒举起天鼓朝龙王砸来。天鼓套在龙王头上挣脱不得，龙王在地上打起了滚。哪吒看着大笑……如果龙王告状成功，也许事情就朝另一个方向发展了。不过这为以后的自刎、复活、闹海埋下伏笔，创作者们还是用哪吒的顽皮和霸道来迫使龙王作另一个选择——四海龙王联合发兵，水淹陈塘关；

4. ……哪吒擦干眼泪，持剑对天说："老妖龙！你们听着，我一人做事一人当。不许你们祸害别人！"转过身来对着李靖："你的骨肉我还给你，以后没牵连！"梅花鹿叼着金圈和浑天绫泅

水急游，奔上台阶，向哪吒跑来。哪吒把剑横在胸前，朝远处悲哀地喊了一声："师父！"只见寒光一闪……梅花鹿呆立在那里。李靖顿时惊愕住了，家将掩面痛哭，哪吒手一松剑落到地上。双目眩幻，迷糊起来……乾坤圈和浑天绫悠悠飘来，哪吒张开双手刚要抓到两件宝贝，金圈和红绫又消失不见了。哪吒渐渐失去知觉，身体缓缓倒了下去。梅花鹿将金圈和浑天红绫轻放在哪吒身旁……感人的一场戏，蒙太奇运用合理。在后来的国产动画片里，几乎无法超越这场戏的煽情效果。

5. 太乙真人的金光洞里，仙鹤飞了进来，深处露出一丝亮光，亮光越来越大豁然开朗，原来这里别有洞天。太乙真人坐在浮云上，飘移到莲池中，在一朵硕大的莲花旁停了下来。太乙真人拂尘一挥，仙鹤飞过来，绕着这朵莲花飞了一转。然后嘴一张，将莲子吐入花蕊之中，莲花随即活动起来。太乙真人用葫芦滴水在莲花上，顿时奇光异彩四散开去。莲花中影影绰绰出现哪吒形象，形体越来越清晰，一个身披莲瓣衫、下围荷叶裙、头扎双髻、小嘴含笑、两眼微闭、身披红绫、颈围金圈的哪吒，立在莲池之上。两只鸟儿衔来花环给他套在腕上，变成了手铃。两只小鹤各自叼来一串花藤给他套在脚腕上，变成了脚铃。太乙真人又打开葫芦，飞出两颗金丹，落入哪吒口中，立刻变出了三头六臂。太乙真人拂尘一扫，三头六臂收入哪吒体内，太乙真人喊了一声："哪吒！"哪吒睁开大眼，马上跳落在地。"师父！"哪吒双膝跪下，两眼泪下……在一阵悲伤之后，观众期盼的时刻很快到来，小英雄复活了。而且随着复活，哪吒装束也愈加神气，法力也增强了。这是正义必将战胜邪恶的前奏，同时定格了哪吒的完美形象。片子完成于1979年，哪吒的死而复生，还有特殊的意义。当时的祖国大地刚刚经历了十年浩劫，犹如重生。全国人民在历经阵痛和沧桑之后，正抖擞精神，要搏击于风浪之中。

四、简要分析

影片改编自古典名著《封神演义》，原故事如是记载：一日哪吒去东海九湾河沐浴，因将太乙真人所赐宝物"乾坤圈"置于水中玩耍，东海龙宫动摇不已。龙王急忙差巡海夜叉察看，惹恼哪吒被打死。后龙王三太子敖丙调集龙兵与之大战，被哪吒打死。龙王准奏玉帝，捉拿其父母。哪吒又在天宫门前痛殴之。后为表示自己的作为与父母无关，便拆肉还母，拆骨还父。死后，其师太乙真人把哪吒的魂魄借莲花为之而复活。又赐火尖枪，脚踏风火轮。后助姜子牙兴周灭纣，战功显赫。但是动画片《哪吒闹海》，不管是从主题还是立意上都没有完全忠实原著，而是加入了很多当年制作者们对这个故事的理解与态度。好恶、立场都表现得十分详明，和《大闹天宫》相比，《哪吒闹海》是一部更为人性化的动画片，有更丰富的感情色彩。哪吒身上带有的悲剧色彩，与其说是中国传统文化中价值观的体现，不如说是具有了更多西方人文主义的元素在里面。如果按照传统"忠君、尊长、殉道"的观念，哪吒是决不会这么"胡作非为"的。正是他那种独立的性格，凌驾于一切的自由思想，疾恶如仇的豪杰性格，公道与公理的做事原则，才会有这么大的冲突产生。

这里要专门提一下影片最高潮——哪吒自刎的一场戏。在这场戏里，哪吒为了百姓的安危，面对无情无义的父亲，他选择了牺牲自己换来四海龙王的退兵。哪吒激昂的台词，寒光一闪，众人惊愕的眼神，慢慢滑落的宝剑，哪吒逐渐模糊的意识。多么漂亮的蒙太奇，加上音乐节奏的配合，使得这场戏的整个过程催人泪下。

本片于1980年获第三届电影百花奖最佳美术片奖、文化部1979年优秀影片奖、青年优秀创作奖；1983年获菲律宾第二届马尼拉国际电影节特别奖；1988年获法国第七届布尔波拉斯文化俱乐部青年国际动画电影节评委奖、宽银幕长动画片奖。这是国际动画界对这部和《大闹天宫》一起被誉为"中国动画片双碧"的影片的肯定。这部优秀动画片运作了近四年，是以王树忱、严定宪、阿达为

代表的一代动画人呕心沥血的巅峰之作，其在中国动画的历史上具有重大意义。

《九色鹿》

上海美术电影制片厂1981年出品

片长：25分钟

导演：钱家骏

人物设计：胡永凯

背景设计：冯健男

动画设计：杜春浦、范马迪、杨素英、徐玄德、殷其美、童雪芝、陆成法等

背景绘画：尤先瑞、汪伊霓等

一、剧本故事

根据敦煌莫高窟257洞内壁画《鹿王本生》改编。古代(估计是西汉)，在荒无人烟的戈壁滩上，一队波斯商人的驼队因遇沙尘暴而迷失了方向，风沙中出现一头九色神鹿给他们指点迷津，拯救了驼队。九色鹿又回到丛林中，忽听得有人呼救。原来一个弄蛇人在采药时不慎落到河里，九色鹿忙把他驮上岸边，这个名叫调达的弄蛇人感恩不尽。九色鹿要求弄蛇人不要将遇见它的事告诉别人，弄蛇人对天起誓绝不透露。波斯商人的驼队到了皇宫，与国王谈起沙漠中遇到九色鹿的事，王后偷听到了，梦中她用九色鹿皮做了衣裳，华贵而绚丽。于是王后要求国王捕杀九色鹿，国王拗不过，便四处张贴告示：捕到九色鹿者给予重赏，弄蛇人贪图钱财而忘记誓言，到皇宫告密领赏。弄蛇人再次来到野外假装落水，九色鹿闻声赶来救援，国王的武士弓箭齐射，九色鹿发出阵阵神光，射出的箭都化为灰烬。九色鹿向国王讲述了弄蛇人忘恩负义的行为，国王羞愧不已，下令全国臣民永远不许伤害九色鹿。弄蛇人十分害怕，连连后退，一脚跌进深渊淹死，得到失信誓言的惩罚。

二、人物刻画

这部片子在人物刻画上，并未见得有多少很有特点之处，这也许是故事本身的安排决定的。要说有特点的，应该是弄蛇人调达了。他是一号反派，见利忘义的小人，背信誓言的罪人。这样一个非常脸谱化的人物，其职业是与毒蛇打交道，让人多了几分退避感，他在片子里动作夸张，衣着打扮别于其他人。影片通过调达被救以后千恩万谢，在鹿王面

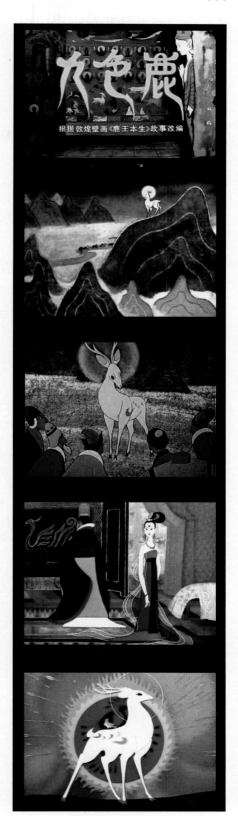

图2-2-29　九色鹿

第二章　中国影视动画分析

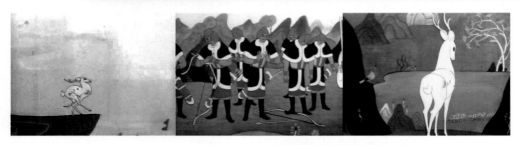

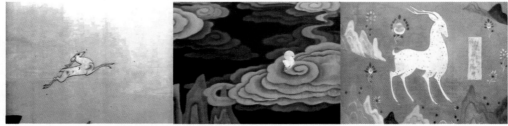

图2-2-30 九色鹿

前郑重起誓绝不外泄鹿王行踪。但是一见到皇榜后就见利忘义、背信弃义了，他忘却了誓言前往皇宫报信。在九色鹿斥责调达恩将仇报的时候，调达惊慌恐惧，失足丧身的过程，来反映故事所要传达的中心思想。调达除了性格特点以外，其装束也是可以载入中国动画史册的。

三、经典场景回顾

1.……九色鹿驮着溺水者，游到岸上。被救落水人名叫调达，他向救自己的鹿王不断叩头，说道："尊敬的恩人，感激您再生的恩情，我对着上天起誓，请求您允许我做您的奴仆，使您不乏水草，不受伤害。我将为您寻找最美丽的珠宝珍玩，装饰在您那十分美丽的身上，您将成为世界上最富有、最漂亮的鹿王。"九色鹿："不必了。可怜的调达，你的情意，你诚恳的衷情，我心领了。我不需要什么美丽的装饰，我将以我父母给的九种毛色，保护和装饰着我的身体。你快回去吧！你的家人正在焦急地等着你，你不要让他们挂念了！"调达："尊敬的救命恩人，您是多么尊贵，多么善良，您不求报酬的高尚品德，将永远铭记在我的心里。但是，我调达不是知恩不报的人，我再次请您给我这种报恩的机会吧！"九色鹿接着说："去吧！亲爱的调达。我喜欢独自生活，没有你，我可以自由自在、无拘无束地玩乐，我不希望为有一个奴仆而放弃我的自由生活。我感谢你的心意，我将永远不忘你对我的诚挚的感情。我只期望你不要向任何人透露我的行踪。"调达起誓："恩人啊！请您放心。如果我背信弃义，就叫我受天下人耻笑，重新淹死在河里。"说完，就告别了九色鹿，走上了回家的路途……这段对话很有点莎士比亚的戏剧效果。在我们熟悉的国产动画片里，像这样"成人化"的对白是很少有的。在九色鹿和弄蛇人的对话里，第一幕的建置被巧妙地安排了出来。同时建立人物之间的关系。同时把人物的性格也做了简单的表述，把调达的变化做了对比。

2.看到皇榜，调达自言自语："九色鹿！只有

我知道它的行踪，终身的富贵就这样从天而降！嗯！它是一只好鹿，不过好鹿毕竟还是个畜牲，畜牲算什么呢？它的存在不就是为了人们的享受和猎取吗？我得到它，就能获得全国人们都羡慕的富贵和地位，这同猎人猎取虎豹换取衣食一样，有什么不可以呢！一个畜牲的死活又有什么够得上良心的谴责呢……"调达开始了幻想，在他眼前满碗的金银在布告上跳动，闪耀着诱人的光芒，封地、宫殿、锦衣美食都一一出现。他似乎感到一切美好的前景都呈现在自己眼前。一条通向尊荣华贵的金色大道在他的面前，红地毯已从他的脚下铺向王宫的大门。不知不觉中调达走到了宫门外……这场戏实际上是第二幕的开启，调达的思想变化是故事矛盾的所在，原因很简单：是利诱。在荣华富贵面前，几乎没有不可以背弃的东西。调达的誓言不管多么恳切，都可以立刻忘掉。影片在这里的画面处理，采用了重叠式的表现手法，非常的形象。

3.……九色鹿突然惊醒，环顾四周，发现武士们张弓拔弩，引箭待发。这时候九色鹿猛然跳到国王面前说："且慢，我有话向您陈述。"……"我已处在你的刀丛剑树之下，你随时可以用武力夺去我的生命。但是，一个圣明的国王是不能滥杀无辜的！我对国王陛下有过恩情，为什么还要让我死在您的刀剑之下呢？"国王："我们素不相识，你对我有什么恩情呢？"九色鹿："陛下的一个臣民曾被恶浪所卷，是我不顾自身的安危救他出险的。"国王："啊！有这样的事！"九色鹿："是的。圣明的陛下，你不应该兴师动众，无辜地杀害生灵。可是，你怎么知道我所在的地方呢？请您告诉我。"国王："是他。"九色鹿："啊！是他！他正是我不顾生命从水中救出的人哪！他曾经手指上天发誓决不暴露我的所在呀！他竟是这样一个反复无常、忘恩负义的小人！我悔恨自己的善意蒙住我智慧的心灵，没有看出这个险恶贪婪的坏人。他竟然出卖了救他性命的我，他用那些美丽的言辞所装饰的感激和赞美的话，原来都是为了掩盖他那丑恶的灵魂！他用那些表面的诚意来

掩盖他灵魂的肮脏。我后悔我救出了这个出卖灵魂的卑贱小人。"国王愤怒地斥责："调达，你这个恩将仇报、背信弃义、见利忘义的小人。你将永远孤独地活着，受尽人们的鄙弃和唾骂。"调达一步步向后退着，一不小心，掉入河中，挣扎了几下，沉入河底！国王表示从今往后，任何人都不准伤害九色鹿。九色鹿说："谢谢国王陛下的英明，你的国家一定会风调雨顺，国泰民安。"……影片的结尾，主要是通过对白来揭示故事和人物的各种冲突。对白非常戏剧化，遣词造句不是学龄前儿童所能理解的。因为有着宗教故事的背景，所以惩恶扬善是最终的结局。这里国王的形象是比较正面的，有清晰的是非观念，讲仁义道德。这也是在故事中当时的历史条件下，人们对于统治阶层的期望。影片拍摄时保留了这种思想，也意在还原历史的本色。

四、简要分析

这部片子从人物形象设计到整体色调上都让观众感觉到了异域风情。特别是对白，更较原来的国产动画片有了大的突破，充满了"莎士比亚"般的问与答。此片源自敦煌莫高窟257窟北魏时代的壁画上关于佛主变化为鹿王的故事，在原画和背景设计上，带有一定的宗教绘画风格。

影片一开始，就是一幅汉代的西域地图，西汉长信宫灯投射出的一束光，正好落在敦煌的上面。画外音响起，整个意境一下子就出来了。在影片的画面里，朱紫浓妆淋漓，衣带飘飘，青山

绿水装饰韵味甚浓，显得典雅、和谐、动人，充分表现了佛教惩恶扬善的主题。九色鹿的造型虽借鉴了壁画的原型，但在设计上，原画师们动足了脑筋，塑造了一只有古典审美又具有现代装饰图案效果的神鹿来。九色鹿的神态安详，高傲而又不冷酷，语调慈祥舒缓，与之鹿王的身份符合。弄蛇人调达的外形，是印度古装和西亚风格的混搭。怪异的发型加上遮羞的围裙，奸猾的五官和鬼鬼祟祟的动作，令人望而生厌。影片中国王、王后、武士、侍者及百姓的造型，则非常偏向于汉代的中原人士的装束。不过，这也令调达在画面中特别突出。

值得一提的是影片的片尾曲，歌中唱道："我来人间降吉祥，我回仙山去远荡。缥缈彩云间，蓬莱是家乡。缥缈彩云间，蓬莱是家乡，蓬莱是家乡，蓬莱是家乡。"音乐缥缈悠扬，既有传统乐曲的曲调，又颇有异域的风格。

第三节　值得思考的90年代

随着全国各地电视台日本动画片的不断播出，特别是日本漫画大量涌入书刊市场，很快中国的动画片观众被以日本动画为首的国外动画片吸引。比较有代表性的是车田正美的系列动画片《女神的圣斗士》和它的同名出版物；还有童心未泯的鸟山名大师的《七龙珠》和《阿拉蕾》；北条司的《城市猎人》等。这些作品都是动画片和漫画书同时铺向市场，给读者和观众以强烈的视觉冲击。

图2-3-1　悍牛与牧童

图2-3-2　毕加索公牛

不管是剧本还是绘画风格，不管是拍摄技巧还是影片音乐制作，还有对图书音像制品的包装上，都令中国的青少年观众耳目一新。在90年代里，可以说现代故事漫画和动画片是相辅相成的。而日本动画片和漫画，在国内的动漫舞台上唱着主角。

出生于上世纪80年代，成长于90年代看着现代故事漫画成长起来的一代人，其言行举止，无不显现出漫画式的印记。就连现在大行其道的网络游戏，也是因为有漫画打下坚实的"群众基础"，而非常容易被广大青少年所接受。而此时的国产动画片，在90年代前后，《悍牛与牧童》（图2-3-1）《高女人和矮丈夫》《毕加索画公牛》（图2-3-2）《十二只蚊子和五个人》等，具有较高的艺术内涵与独特表现形式而这一时期某些动画片的风格，是被观众的口味牵着鼻子走，是在继承与模仿中缓慢地寻找着（图2-3-3）。

虽然电视荧屏上充斥着日本动画片，街头书摊上挤满了日本漫画，大多数城里孩子的书包里

图2-3-3　超级肥皂

图2-3-4　蓝皮鼠与大脸猫

图2-3-5　海尔兄弟

放着《城市猎人》《灌篮高手》。而此时已经具有一定规模的国内各大动画制作厂家在与国外动画行业的频繁交流与合作中，学习和引进先进的管理及生产手段，传统的手工绘制方式和制作工艺渐渐淡出了中国的动画行业，国家级动画制作机构的制作效率和制作水平明显提高了。80年代中期以后，不少国外的动画企业利用由于中国劳动力丰富、成本相对较低的特点，把部分动画片的基本制作工作交给国内的动画制作公司来完成。动画的加工工作，在无形中提高了中国动画片的制作能力。其中个别公司发展到一定程度，开始自己做规模较小的原创动画片，取得资格后通过电视媒体进行传播。随着动画公司数量的不断增加，中国原创动画片的数量与规模也逐渐扩大。但这些公司从业人员的素质高低不一，既有部分大专院校的相关专业毕业生，也有华东地区的务工人员。

我国对于动画人才的培训，可以追溯到1950年的"苏州美术专科学校"。钱家骏、范敬祥等老一辈动画、漫画家担任教学工作，共招收了两届学生。1952年遇全国大专院校调整，被并入当时的北京电影学校继续办学，1953年因故终止了招生。原来的教职员工和学生大部分进入上海美术电影制片厂工作。1959年"上海电影专科学校"成立，其中特别设立动画专科，仍然由钱家骏先生担任主任，副主任是张松林先生，培养具有大专程度的动画制作人员。先后于1961年、1963年共培养了两届学生，这批比较专业的动画制作人员，充实到上海美术电影制片厂的创作队伍中。接着"文革"开始，中国专业的动画培养院校自此销声匿迹。进入80年代后，中国动画教育一直处于低迷状态，动画公司的短期职业培训，承担了这一时期的动画教育任务。

1995年中国电影放映公司对动画片不再采用统购统销的计划经济政策，把动画业推向了市场。这一举措改变了动画片的生产状态和经营方式，确立了社会效益和经济效益双赢的观念。这对于中国发展自己的动画片，提供了良好的机会。尽

管在实际操作上还存在着一定的难度，但是动画发展的环境越来越宽松。这个时期动画制作的发展方向从电影院转向系列电视动画片，动画制作公司和相关企业也发展到了120多家，大量的系列动画片被推出，从1990年拍摄木偶片《大盗贼》开始，1992年拍的《舒客和贝塔》是关于两只小老鼠驾驶着玩具坦克、玩具直升机，处处帮助别人的故事；1993年拍摄的30集系列片《蓝皮鼠与大脸猫》（图2-3-4），属于低幼动画的范围；1993年拍摄了著名的系列片《葫芦兄弟续集——葫芦小金刚》；1994年拍摄的根据文学名著《镜花缘》改编的13集动画《哈哈镜花缘》和7集系列片《三只小狐狸》；1995年的《大头儿子和小头爸爸》是关于孩子与父母相处的比较经典的作品，在当时是学龄儿童们津津乐道的动画片；1999年曾伟京执导的系列动画《的笃小和尚》，以其短小精悍的结构，智慧与幽默的风格，获得了2000年的亚洲电视大奖；还有了多集系列《自古英雄出少年》《海尔兄弟》（图2-3-5）等。特别是长达200多集的动画片《海尔兄弟》，在此之前，已经有一部52集系列片《太阳王子》，是由广东企业与中国国际电视总公司的下属动画公司合作拍摄，这是企业第一次投拍动画片。《海尔兄弟》也是中国企业借投资拍摄动画片提升自身形象的首例。《海尔兄弟》诞生时正值国外动画形象在国内青少年中大行其道，中国支持国产动漫的呼声开始普遍。因此，中央电视台给予了《海尔兄弟》大力的支持。当《海尔兄弟》连续播出后，社会反响比较强烈，海尔兄弟也在一定程度上受到少年儿童观众的欢迎，同时《海尔兄弟》也为海尔集团带来了巨大的社会效益和经济效益。对中国的少年儿童产生了影响，对中国亟待发展的动画市场也起到了巨大的推动作用。《海尔兄弟》的运作模式也是中国动画业规模化、产业化的一条途径。有这么多的动画系列片产生，中国的电视荧屏上是不是就不再担心都是国外的动画片了呢？问题依然存在，一是众多的动画公司并非都能像制作《海尔兄弟》的红叶公司一样，得到大型企业的资金支持和媒体支持；二是在投入资金不变的情况下电视系列动画片集数被拉长，编剧和原画的质量难以保证。

1990年是动画短片产量最高的一年，出现了几部比较优秀的作品：《鹿与牛》《雁阵》《医生与皇帝》，木偶片《眉间尺》；1992年拍摄的《麻雀选大王》；1993年拍摄的根据敦煌莫高窟唐朝壁画改编的动画片《鹿女》；1994年出品的改编自《聊斋志异》故事的《胡僧》等。大型的动画电影在沉寂了一段时间以后，在1999年推出了著名动画导演曹小卉先生担任编导，由中央电视台、北京科影厂联合摄制的动画电影《猫咪小贝》，根据10集动画系列片《小贝历险记》改编而成，其中的角色形象基本保留到了电影里。这部动画片讲一只叫小贝的猫意外地丢失了，流落到草原山林中。在寻找回家道路的历程中，小贝经受了各种磨难和考验。克服困难、战胜敌人，也完善了自我。最后，小贝还救了娇生惯养的哥哥小宝，回到妈妈身边。可是小贝已经长大了，它开始怀念大自然，怀念森林里的朋友们……中国在独生子女的教育问题上，很多家长十分烦恼。而《猫咪小贝》正好适时地提供了一种方法，那就是：家长不能没有原则的溺爱孩子，给孩子再多的东西，不如教会孩子如何在自然环境下生存，溺爱不能给孩子带来任何好处，反而会害了孩子。家长与老师应该尊重孩子的选择，合理引导他们，树立起孩子的自信心和勇气。这是"寓教于乐"为主题的动画片中最为生动的一部，以至于有孩子的成年观众对于此片的兴趣，远远超过了儿童观众。《猫咪小贝》获得1999年度中国电影"华表奖"优秀美术片奖、1999年第19届中国电影"金鸡奖"美术片提名奖、1999年伊朗第29届德黑兰国际教育发展电影节科教纪录片金书奖、1999年中央电视台优秀节目奖二等奖等荣誉；1999年还拍摄了大型动画电影《宝莲灯》（图2-3-6），对中国动画业可以说具有非常重要的意义。这一年盛夏，《宝莲灯》在全国28个省市同时上映，两个多月全国共放映55000场，观众300万人次，票房高达2500万元，仅次于冯小刚导演的电影《不见不散》，位居当年全国电影票房

三甲。1999年我国还制作了大型长篇动画《西游记》，在传统题材的基础上加入现代动画的审美要求，是一种与国际动画接轨的尝试；这一年开始制作的日本味儿比较重的52集长篇动画《我为歌狂》与52集长篇动画《白鸽岛》，还有100集长篇动画《封神榜传奇》（04封神榜传奇）。这几部片子虽然反应平平，都是国内涉足长篇动画的开始，有了制作和运营长篇动画的经验。

创造中国动画片收益"神话"的，还有湖北三辰影库卡通节目发展有限公司推出的365集动画系列片《蓝猫淘气三千问》。这是一个以传播科普知识为目的片子，画面设计鲜艳简单、故事结构逻辑性强，主要角色的设计虽算一般，制作也有一些纰漏，但易于低年龄的儿童接受。《蓝猫淘气三千问》在电视台播出后，得到孩子们和家长的喜爱。特别是这个动画片的周边衍生产品，及时地在儿童用品市场上出现，与热播的动画片相互呼应，取得了不俗的经济收益。蓝猫的成功更多的是在整体策划和商业运作上，就动画作品而言，离优秀的动画片的标准还有一定的距离。

《宝莲灯》（图2-3-7、2-3-8）

上海美术电影制片厂1999年出品

片长：80分钟

编剧：王大为

导演：常光希

音乐总监：金复载

配音演员：姜文、宁静、陈佩斯、徐帆、崔杰、梁天、朱旭、马羚、马精武、雷恪生、丁嘉丽、马晓晴、姚嘎、朱时茂等

一、剧本故事

根据中国民间传说《劈山救母》改编。华山上的女神"三圣母"爱上了凡间书生刘彦昌，三圣母不顾二郎神代表的仙界的反对，带着宝莲灯与刘彦昌私奔。七年后，他们的孩子沉香渐渐长大，一家人过着幸福的生活。突然，二郎神从宝莲灯的闪光中发现了他们，为了维护天庭尊严，他抓

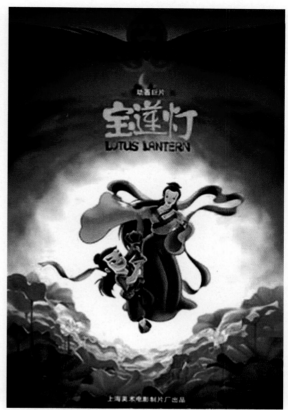

图2-3-6 宝莲灯

走了小沉香，要挟三圣母交出宝莲灯。三圣母无奈，只得把灯交出，并被二郎神压在华山底下。沉香从土地神口中得知了自己的身世。在同为人质的部落头人之女嘎妹的帮助下，沉香机智地与护灯秦俑周旋，夺回了宝莲灯，带着嘎妹一起逃离天宫，踏上了寻母之路。在途中，他们历经多种磨难，但这些都没有磨灭沉香的救母之心。幼年的沉香在经历了种种险遇之后，终于达到了天人合一的境界，成长为一个英勇的少年。斗战圣佛孙悟空被沉香的执著所感动。在他的点拨下，沉香带着小猴和白龙马直奔火山，他在嘎妹和部落人民的帮助下，推倒了二郎神的石像，铸成了神斧。沉香举起神斧，与二郎神决一死战。他越战越勇，令二郎神难以招架。战斗中，二郎神利用毒蛇，欲将沉香置于死地，并抢夺宝莲灯。沉香依靠宝灯的魔力，力克天兵，斗败二郎神，劈开华山，救出三圣母，一家人得以团聚，众人歌

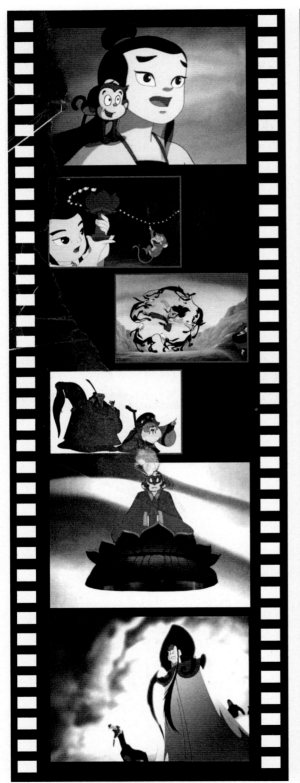

图2-3-7　宝莲灯

图2-3-8　宝莲灯

颂人间的伟大真情。

二、人物刻画

其实在中国古老的神话传说中，白帝神掌管西岳，各朝帝王都十分重视华岳之神，以求国泰民安，江山永固。当然华山上的女神三圣母也常来此地。三圣母聪明美丽，心地善良。天旱遇涝，她都施法力排除，当地人民有了难处前来求她皆有求必应，抽签问卜无不灵验，在她的关照下，这里风调雨顺，五谷丰登。百姓们十分感激她，都尊称她为"华岳三娘娘"。为了报答她的恩德，便专门给她在西岳庙里修了一座庙宇，到此瞻仰和祈祷的青年男女络绎不绝。由于三圣母敢于爱人间一个平常的书生，这在当时是惊世骇俗的壮举，因此深受人民的热爱。因此，三圣母的故事才不断被后世编入说唱文学和戏剧中，在民间流传甚广。在动画片《宝莲灯》里，三圣母的神性缩小了，而作为母亲的人性被放大。三圣母在片中的造型，更接近普通凡人，母性十足，而不像同为仙界的二郎神造型……那么夸张。这也是为了突出三圣母"人"的性格特点，让观众感觉亲近和蔼。片中三圣母的戏份虽然不多，却是烘托沉香和牵动故事的主要线索。动画中三圣母的配音是国内的电影明星徐帆。在后来的04年TV版《宝莲灯》里，不知是出于什么目的，三圣母的扮演者选用的竟是曾获韩国小姐第四名的韩国影星朴美宣，不过还好不是《我的野蛮女友》中的全智贤。

沉香小时候是个整天只知道玩闹的顽童，对身世不了解。在天庭里关押时，对于自己作为人质的身份也没有太多的意识。但当他通过土地神知道了自己的身世，决心盗灯救母的那一刻开始，他就逐渐成长为一个智慧、坚毅和勇敢的少年。沉香的成长伴随着挫折，困难导致他的法力、武功以及思想越来越成熟。在寻母、学艺等种种考验中，他不仅获得了勇气、志气和义气，还拥有了仁爱之心和勇于牺牲的精神。不过在动画片里，沉香的外形设计，特点不是太明显，从

小到大都穿的是那身黄坎肩，既不会破也不会脏。童年圆头圆脑的沉香倒还有点葫芦娃和蛋生的影子。在TV版《宝莲灯》里的沉香就比较成功。有逐渐成熟的过程，有思想活动的激烈变化，是个活灵活现的热血少年。

片中比较失败的是关于二郎神的塑造。二郎神本是"仪容清俊貌堂堂，两耳垂肩目有光。头戴三山飞凤帽，身穿一领淡鹅黄。镂金靴衬盘龙袜，玉带团花八宝妆。腰挎弹弓新月样，手执三尖两刃枪。斧劈桃山曾救母，弹打鹋罗双凤凰。力诛八怪声名远，义结梅山七圣行。心高不认天家眷，性傲归神住灌江。赤城昭惠英灵圣，显化无边号二郎（《西游记》吴承恩语）。"在民间对二郎神崇拜也最是兴盛，凡驱傩逐疫、降妖镇宅、整治水患、节令赛会等各种民俗行为，都要搬请二郎神出场。如此顶天立地的大英雄，在《宝莲灯》里，却是由一个面色苍白、小眼睛大脸、阴险狡诈、形容猥琐的角色来扮演。其实，在整个事件当中，二郎神是一个非常矛盾的角色。他有英雄济世的一面，又要维护天庭的秩序与制度。他是沉香的舅舅，又是沉香的追捕者。思想的斗争和犹豫应该是少不了的，但在动画片里二郎神的性格被简化到单一的"坏"字。倒是担任配音的知名演员姜文先生，给二郎神添了不少霸气。

三、经典场景回顾

1. 沉香从藏宝楼偷灯一场戏是片中趣味最浓的，……在金碧辉煌的藏宝楼，大量的铜车马、编钟、大鼎堆放整齐，有两个高大威猛的泥塑秦俑守护着宝莲灯。沉香和小猴子拿到宝莲灯以后，秦俑竟然复活，阻拦沉香盗灯离开。于是沉香和小猴子只有利用自己个子小，秦俑高大傻笨的特点来戏弄他们二人，以便脱身。沉香和小猴子分别躲在柱子旁和青铜器下面，巨大的秦俑四处寻找。一个秦俑在追赶沉香时踩上装满二提脚的板车，被炸飞到空中变成了星座。另一个踩上沉香设的陷阱，砸穿了天宫的地板落入了人间，正好掉在骊山秦始皇陵的兵马俑阵中，回归到他的同

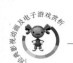
类中间。这一段是编导们再创造的成果，二郎神金碧辉煌的藏宝楼里，宝藏是充满中国文化特色的青铜器，是那些经常出现在人文地理杂志图片中的东西，再加上搬来两位《古今大战秦俑情》里包裹着真人的泥俑。这些民族元素的出现，主要意义是把这部动画片国际化了，换句话说就是要得到国际市场的认可。因为在中国观众看来这些东西出现在《劈山救母》中，难免有点可笑。但对于西方观众来讲，这些东西都非常的"中国"，非常的具有"中华民族特色"。不过，这一段情节的趣味是非常够的，虽然会有那么一点《猫和老鼠》式的幽默，但作为一部动画片，这种引起观众兴趣的小冲突是十分必要的。

2. 艺术感比较强的是祭祀月亮的场面，……巨大的月亮冉冉升起，月亮的下面是作法的长老，长老的拂尘在空中一舞。在月亮金灿灿的光辉前，是强壮的部落男子们摆出的与狩猎、劳作有关的各种造型。随着鼓点的节奏，在黄色光影的前面，人们开始以原始简单的动作舞蹈了一阵。而后人们围着一个草编的巨大柱子站成一圈一圈。长老把一支燃烧的箭递给部族的一位勇士，勇士把箭射向柱子顶端。柱子一下子就被引燃了，迅速燃烧，并坍塌成一个规则的圆形，顿时旷野火红一片。部落的男男女女欢呼雀跃，手拉手地在尚未染尽的火堆上跳起舞来。嘎妹一把拉过沉香，加入到人群之中，大家践踏着点点火星，以舞蹈来祈求风调雨顺、人丁兴旺……同样是艺术再创造的场景，但处理得合情合理，且画面具有图案式的美感。原画的动作设计图腾感非常强，这符合古代对于舞蹈的要求，也展现出了气势。场景色调运用得当，由月亮的柠檬黄转化为火焰的红色，与人们古铜色的皮肤相映衬，既热烈又和谐。让部落的人们踩踏在燃薪之上跳舞，也是颇有创意之举。这些犹如岩石壁画般的场面，是提升影片艺术含量的重要部分。

四、简要分析

《宝莲灯》应该算是成功的。这是因为它与国际动画制作过程和整体包装的接轨。首先是与国际接轨的配音阵容，在设计动画人物的许多动作以及外形特征时，原画师们参考了为他们配音的演员。这是国外动画大片制作的一个特点，在国内还不多见。制片单位邀请了一大帮国内影视娱乐的明星来担任配音工作，为动画片增辉不少。当然这在国际上也是一种惯例，只不过国内以前这些工作都有专门的配音演员来做。

音乐的制作的确可圈可点，比起TV版《宝莲灯》里不伦不类的音乐来，简直是天籁。当年，美影厂决定邀请华人歌坛的明星来担任动画片中三首主题歌及插曲的制作。这是比较符合美国动画片的制作要求的，在历届获得奥斯卡提名及获奖的奖项里，最佳音乐、最佳单曲是必不可少的。经过选择，最后决定请当时同在新力唱片的刘欢（中国大陆）、李玟和张信哲（中国台湾）一同来演绎片中的歌曲。词曲由邹裕康和李伟菘创作，李玟演唱的插曲《想你的365天》，曲调优美，音乐塑造的空间感极强，与影片的内容贴切，令人回味；另一首插曲《爱就一个字》，是由著名音乐人陈家丽和Jean-Michel Ou合力打造，张信哲来演唱的。这是一首非常适合张信哲富有特点的嗓音的歌曲，具有很大的传唱性，以至于事隔多年仍然有人唱这首歌。刘欢演唱的主题曲《天人合一》是将动画片推向高潮的作品。通过音乐，把沉香为了劈山救母，跋山涉水，历尽磨难，最后在大自然的怀抱中，苦心修炼吸取天地精华，达到了"天人合一"的神奇境界表现了出来。《宝莲灯》的音乐总监是数次荣获"金鸡奖"、"飞天奖"、"童牛奖"等各类影视音乐最佳奖的著名音乐制作人金复载先生，他曾为动画片《三个和尚》《哪吒闹海》、故事片《红河谷》《鸦片战争》等制作过音乐。除了总监，他和董为杰先生共同担当了《宝莲灯》的作曲。上海新星座音乐制作有限公司负责影片的配乐制作，并首次将国产动画影片处理成六声道。并同时推出MTV、VCD等外围产品。动画片中的舞蹈动作聘请了专业舞蹈家，并参考他们的动作设计。可以说，《宝莲灯》在制作上是花了大

功夫的。总额1200万元的投资，《宝莲灯》花费了数年才收回成本。

片子的不足依然存在。正如外界评论，《宝莲灯》在人物设计方面的确毫无新意可言。孙悟空依然是三十年前《大闹天宫》中的打扮，行为腔调没有丝毫改观。就连天兵天将出场的场面，也是当年闹天宫时的翻版；沉香完全是一个葫芦娃加蛋生的长大版，在森林里还度过一段类似"人猿泰山"的成长经历；穿黑色斗篷，一脸苍白的二郎神简直就是一个中国古代版的"德古拉伯爵"（西方传说中身披黑斗篷的吸血鬼）。好人高、大、全，坏人假、恶、丑。虽然在制作和包装上已经和国际接轨，但在人物塑造上，还保留了大量的"传统特色"。这一点，倒可以借鉴迪斯尼动画片《星银岛》中海盗船长斯尔维尔的塑造，亦正亦邪，有情有义，在财富面前仍然没有完全扔掉良心。这样的人物才真实感人，才更合符逻辑些吧。

第四节　与世界接轨的21世纪

动画加工业继续在中国发展。从20世纪80年代开始，这种"动画加工行业"就在中国大陆生了根。实际上，这个行业的主要工作只是动画中的"动画部分"而已，并不是动画片的全部制作过程。动画片的制作主要包括：导演、原画、动画摄影、音效、后期合成等，而这里所要做的就是两个画面（关键帧）间的连接部分，这需要非常大的工作量，需要大量人力和精力的投入。国内这种公司早期还较少，集中在上海附近，估计这和美影厂在上海有一点关联吧。最早把动画外包发到中国来的是美国、法国和日本的大型动画公司，根据当年的市场情况来看产量一般。而加工外包这个工作还不太为外人所知道。20世纪80年代后期到90年代中期，由于日本漫画普及和各地电视台密集地播出国外动画片，日本和欧美的动画片开始得到国人热捧。另一方面，随着多次获奖，日本动画片逐渐得到世界影视界的认同，特别是在亚洲地区观众的反响强烈。故而产量也不断提高，使得国内的加工量也一并大幅度地增加。当时因为日本的动画公司派员坐飞机到上海发包，再把做好的片子乘飞机带回日本，业界管这种现象叫"跑片航班"。为了保证动画片的数量、质量与时间，有的日本动画公司干脆直接在中国投资开办加工点。在华东地区慢慢形成了

图2-4-1　小兵张嘎

多个加工动画的网点，后来在北京、深圳、成都一带也出现了这种加工动画的公司，各个公司的规模逐年扩大。由于日本动漫的深入人心，和青年劳动力的成倍数增加，参与动画制作的人数也从1995年时的几千人到2001年时候已经有几万人。以至于日本70%以上的动画片都是在中国大陆加工的，而加工量最大的公司制作量达到了7万－8万张/月，相当于20部动画的产量了。中国的这种加工工作也不是后无来者，早在20世纪70年代中国台湾就有这种机构存在了。中国台湾一家专门从事动画加工的企业，据说曾是亚洲最大的动画加工公司，鼎盛时期，美国市场80%的动画片都由这家公司加工完成。后来在中国大陆的加工公司里面，台资动画公司也是最早进入的。

这样说来，动画公司的代工业务在性质上和广东沿海的外资电子企业没什么分别。发展就是这样的过程，总是从密集的低端劳动中寻找独立创作的技术支撑，积累原创的启动资金。不过这种劳工式的动画工作，的确是为中国动画制作的普及，现代技术的应用和提高，起到了很大的作用。

2000年初，动画电影的产量相对较低。而由于国家相关政策的出台，电视台在播映时间播放大量的欧美日本动画片已经成为历史。但是国产电视动画片在比较之下无论内容安排、画面质量方面都显示出了较多的不足。

2006年前后，则出现了一个少有的高峰。由马凤清、赵劲导演，上海宏广公司、上海宾格卡通公司、上海华玮公司、苏州宏广动画公司联合制作的26集的大型系列片《围棋少年》；江通动画股份有限公司出品的《天上掉下个猪八戒》；浙江中南集团卡通公司制作的动画片《天眼》；广州素人广告公司拍摄，因主人公形象、性格可爱而被誉为"中国版小丸子"的《宝贝女儿好妈妈》；还有蓝猫系列之《蓝猫航空系列》等比较优秀的动画系列片。以及播出后在社会上引起极大争议的儿童武侠动画《红猫蓝兔奇侠传》。在1993年至2003年之间，国内的动画片产量只有46000分钟，平均每年不到

4200分钟。到了2006年，中国电视动画片产量已达到82000分钟。至此，全国已有5473家动漫制作机构，2006年年产动画片在2000分钟以上的企业有三辰卡通公司、湖南宏梦卡通公司等11家。

2000年，北京电影学院动画学院成立，中国有了上规模、高质量、高学历的动画专业培养机构。由于网游带动了整个数字娱乐行业，创造了数额巨大的经济价值，政府紧跟着出台了种种扶持措施。一直相对发展缓慢的动画教育也"沾"上了光，各个大专院校如雨后春笋般地开办了和动画相关的专业。据2006年的统计，中国开办与动画相关专业的院校有300多家，在校学生近一万人。

这一时期较为优秀的动画片，当属北京电影学院动画学院倾力推出的动画电影《小兵张嘎》。

《小兵张嘎》

北京电影学院动画学院2006年出品

片长：80分钟

导演：孙立军

编剧：马华、孙立军

执行导演：何澄、马力

制片总监：薛佳菁

后期导演：徐铮

三维总监：叶风

造型设计：单国伟、顾严华、向铮、孟军

场景设计：刘鸿良、马守宏、张建军、田建民

作曲：刘俊鹏

配音演员：段泽凡、姜昆、黄磊、于蓝、孙佳、李崎、夏龙飞、臧金生等

一、剧本故事

红色教育经典故事的最新改编。故事以1934年的白洋淀为背景，从嘎子梦想参加八路，梦想得到一支属于自己的真枪展开。在一次扫荡中，奶奶为了保护八路老钟牺牲了。悲愤的嘎子只身上县城找传说中的抗日英雄罗金保，替奶奶报仇。化妆成便衣的罗金保，将嘎子带到区队秘密隐藏

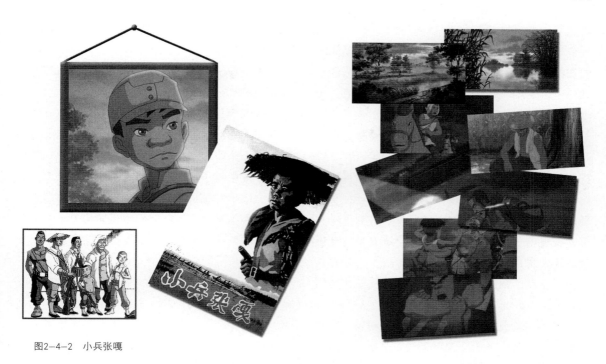

图2-4-2 小兵张嘎

之地，大家收留了嘎子。嘎子从此以小八路自居，同时也因为孩子气而犯了不少错误。紧接着又和区队八路打了一场挑帘战，嘎子缴获一把真枪。眼看梦想全部实现，枪却被区队长收了……在一次战斗中，他受了伤在老乡家里休养。得知游击队炸鬼子火车时，他偷偷从老乡家里跑回参战，在列车上，嘎子和被捕的老钟叔一起释放了乡亲们，并在战斗中配合游击队干掉了鬼子的货运列车，打败了鬼子头目龟田。战斗胜利了，区队长代表部队奖励给他一支真正的小手枪。嘎子终于成了一名真正的优秀侦察员。

二、人物刻画

年龄十三四岁、擅泅水、爬树、会摔跤、打不赢了就咬人。脑袋上扣顶破草帽，腰别木头手枪，穿小白裤子，鬼灵精怪、野性十足的男孩子……

动画中小嘎子的小长脸、盖儿头、穿白色土布短裤，这是典型旧时河北地区少年的装扮，既符合当时的客观现实，同时又显得格外亲切自然。嘎子并不是一个完美的少年，斗争也不是一边倒的顺利。日本侵略者不是那种可以和几个"小

八路"无休止地玩捉迷藏的人。嘎子的成长是一段艰苦的路程，有很多的挫折。从失去奶奶的那一刻开始，他就变成了一个孤苦无依的孩子，在找到队伍后，才有了依靠和归属感。他和鬼子的斗争也没有那么多轻松滑稽的场面。有战斗的激烈，有失去同伴的悲痛，当然还有他发倔脾气犯混的时候。这个翻拍多次的经典红色题材中，孙立军院长给出了一个更真实、更可爱、更人性化的嘎子。

三、经典场景回顾

1. 开场老钟侦察被发现一场戏，完全有理由抓住观众的视线。……入夜的火车站，堆满战备物资的站台上，几个日本兵在来回巡逻，岗楼上的探照灯不是扫射着铁路两旁，雨在密密地下着。一个黑影轻巧地翻过一堆货物，躲躲闪闪地穿行在货箱之间，不时四下张望。鬼子的探照灯不停扫过，皮靴的响声在周围响起。侦察员老钟刚刚摸到货栈墙根，一束探照灯光照过来正好把老钟照个正着。"站住！什么的干活？"紧接着"嗒嗒嗒"一梭子子弹打了过来。老钟急忙躲闪，拔腿就往围墙上边跑。"站住！站住！"一时间，

警报声、枪声、杂乱的脚步声伴随着紧张的画外音乐，一起向观众袭来。老钟左躲右闪，他翻过货物箱、跳下台阶，子弹的嗖嗖声从他头顶穿过……这段开场戏紧张激烈，加上音效出色，表现出不同于以往动画片的气势和规模。灵活多变的镜头运用把这一段戏表达得生动、紧凑，视点开阔。实际上，在整部《小兵张嘎》里，都难得找到什么多余的镜头，导演对于节奏控制得非常出色。这里原画的动作设计也很到位，老钟在货场的行动，身手矫健，穿、跳、腾、挪都干净利落，表现出一个久经战争考验、训练有素的老侦察员的素质。当敌人发现了老钟以后，节奏骤然紧张，追兵、枪声、奔跑的老钟，构成了这个扣人心弦的开场戏。

2. 游击队追火车是这部片子里最精彩刺激的一幕，……火车在铁轨上隆隆而过，突然在最后一节车厢的后面，出现了游击队的马队。车轮快速转动的特写与马蹄疾驰的特写交错，在即将靠近火车时，游击队员们一把抓住火车外的攀爬物，纵身一跃，纷纷跳上火车的车厢顶……这些画面通过速度把紧张的气氛带给了观众。这本是中国观众都熟悉的《铁道游击队》里的经典场景，导演把它搬到了这里，但并不显得突兀怪异。原因在于《铁道游击队》和《小兵张嘎》都是发生在华北平原的抗击日寇的故事，有着共同的背景与地域特点。当动画片里嘎子的任务从以前的端炮楼改为炸火车之后，编导就巧妙地给游击队装备上了快马，让他们也肩负起了铁道游击队的使命来。编导暗示观众：危机离不开火车，也为后来嘎子和龟田在火车上的对决做了铺垫。

四、简要分析

《小兵张嘎》是我国著名作家徐光耀的代表作。自1961年发表至今，已经四十多年了。"小兵张嘎"的传奇经历，其性格的正义感、机智勇敢和倔强淘气，已成为好几代人童年记忆中最深刻的一部分。电影《小兵张嘎》在1963年被搬上了银幕，是由崔嵬、欧阳红樱执导、徐光耀任编剧。

2004年，徐耿、杨光任导演，又拍摄了20集的TV版《小兵张嘎》。由北京电影学院动画学院经历了六年制作期，几次融资的动画电影《小兵张嘎》是在2006年完成的。

2002年9月，《小兵张嘎》的制作团队开始启动。和电影版、TV版相比，动画版的《小兵张嘎》在开头和结尾都进行了大量的再创造。特别是将影片中嘎子端鬼子炮楼的经典情节改成了炸火车。故事中嘎子因为负气堵了胖墩儿家烟囱，后来为了拖延鬼子行动时间也用布堵火车头上的烟囱。这两次堵烟囱的剧情安排使该片更具有戏剧效果。

在经历了"非典"时期之后，《小兵张嘎》的样片完成。《小兵张嘎》源自于孙立军院长6年前的创意，据说为了这个梦想他和他的学生一共画了15万张画稿，动用了北京、上海、深圳等地的600多人的创作队伍，剧本修改了18次，投资总额共计1200万元。由于已经有电影和电视版的"嘎子"在先，动画版不得不创新思变，在保留小说《小兵张嘎》原来经典段落的基础上再创作。原来电影里嘎子扔炸药包炸炮楼，在动画里改成炸火车。把《铁道游击队》游击队员们里爬火车、骑马飞车的情节引进里面，使得画面更好看、更热闹。在人物关系上，把英子变成了嘎子的妹妹，增加了尖嘴猴腮的反派人物牛队长，鬼子也更狡猾了。在表演上《小兵张嘎》注重人物的性格塑造，力图契合人物身份和当时的环境。正如后来"华表奖"授予《小兵张嘎》的理由一样，这部作品的"创新"意义，是非常值得肯定的。电影版也好、电视版也好，动画版也好，其实制作者都用了绝招，只是观众的观点和想法不一样罢了。还是套用著名导演李安先生的经典语录："其实，每个人心里都有一个小兵张嘎"。

中国一年生产电影上百部，走进影院的只有二三十部，大部分片子电影观众看不到。而生产的动画电影，则会尽可能到影院里播出，这也是电影管理部门对中国动画电影的支持。所以还是那句广告语说得真好："即便一小步，也有新高度。"

第三章 日本影视动画分析

第一节 动漫大国的萌芽

从发展年代看，20世纪初日本的影视动画发展规模要稍逊于中国。这和当时日本的经济条件和国际地位有一定的关系。中国第一部动画短片《舒振东华文打字机》是在1922年底公映的。而此时日本已经在探索动画片的制作，日本天活影业公司的导演兼画家下川凹夫在1917年制作了日本第一部动画片《芋川椋三玄关之一番卷》，但是该片过于简单，整体效果一般，而且后续的研究与作品也没有跟上。直到1933年，才由政冈宪三和濑尾光世共同完成了日本的第一部有声动画片《力与世间的女子》。其质量也无法与中国1935年拍摄的有声动画片《骆驼献舞》相比。

第二次世界大战以后，日本的影视动画有了变化。特别是在20世纪60年代后期，由于电视技术的普及和快速发展，日本的动画产业在国际动画界里脱颖而出，很快便成为引人注目的世界动漫强国。

日本动画片以受众人群可以分为：

1. 低幼儿动画片
2. 少年（男）动画片
3. 少女动画片
4. 成年男性动画片
5. 成年女性动画片
6. 色情动画片（成人动画片）

以主题来划分，又可以分为：

1. 科幻动画片
2. 魔幻动画片
3. 言情动画片
4. 世界名著剧场片
5. 侦探动画片
6. 体育动画片
7. 幽默动画片

到了20世纪70年代，日本动画在不断地发展中与欧美动画片逐渐分离，具有了自己独特的风格。动画形成的产业已作为日本经济的重要支柱产业迅猛发展。从中国引进的第一部日本动画系列片《铁臂阿童木》、第一部彩色宽银幕动画电影《龙子太郎》（图3-1-1）就可以看到日本动画片的国际市场前景。下面这些数据，可以对动画制作市场产生的经济价值有一个比较直观的认识：

日本1970年—2002年动漫市场规模（单位：日元）

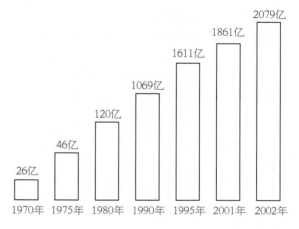

从图上看，到了2002年底，日本动漫产业的市场规模已经达到两万多亿日元，这相当于230多亿美元，日本当之无愧地成为了全球最大的动漫生产国。日本动画产业发达的同时，也带动了相关衍生产品的发展。比如玩具、服饰、音像制品等都大大增加了出口量。日本动画片更是充斥在世界各地的屏幕上。日本动漫的运作模式大致分为三个层面：一、影视播出的市场；二、漫画图书和动画音像制品市场；三、模型玩具、服装饰品、食品饮料、小家电及文

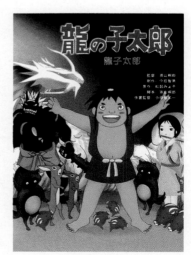

图3-1-1 《龙子太郎》给中国观众展示了日本当代彩色动画长片的魅力

化用品等动漫衍生产品市场。这三个市场相互促进，然而影响范围大、周期长的还是衍生产品的开发和音像制品的出口。这符合动画这种特殊文化的商业操作，历史证明是成功的。

据不完全统计，目前全世界播映的60%的动画片、欧洲播映的80%动画片都是日本动画。日本电影电视监播部门预测，到2010年，日本动画制作市场和动画衍生产品规模将达到500亿美元。同时，日本动画的动画音像制品出口将成为日本对外出口产品的重要支柱，到那时日本每年将从海外动画市场获得的盈利达到15000亿日元。如果按此发展下去，日本从20世纪60年代后期起飞的动画产业，至20世纪90年代，已有较大规模的改变。而到21世纪初，日本动画产业已成为了一种最重要的文化符号，当然也成为日本产业经济的一大支柱。

19世纪初的日本，是一个自我封闭的封建帝制国家。天皇作为神道教的代言人，虽然是万民敬仰的偶像，但却没有实际权利，各蕃军阀拥兵割据。经济处于自给自足的农耕阶段，商业还不发达。1853年美国军舰开到了日本的港口，用大炮迫使日本与西方世界有了直接交流。1868年日本天皇政府实行明治维新，这是一次重大的资产阶级性质的改革，它使日本走出闭关锁国的状态，实现了中央集权，国家实力得到充实，加强了与西方社会的经济与贸易联系，与世界先进的资本主义国家成功接轨，从而走上一条富国强兵的道路。

日本的动画片发展，自然离不开电影技术的发展。1897年由稻胜太郎及荒井三郎等人先后引进了爱迪生的"维太放映机"和卢米埃尔兄弟的"活动电影机"至今，日本电影已有110多年的历史。1899年，日本的第一部影片《闪电强盗》公映，拉开了日本电影发展的序幕。接下来1908年的《本能寺会战》；1909年的武打电影《棋盘忠信》等等。动画的出现始于1917年。这一时期有北山清太郎的《猿蟹和战》和幸内纯一的《塙凹内名刀》两部较为简单的动画片，是日本动画片

的奠基石。1928年沃尔特·迪斯尼推出的有声动画片《威利号汽船》，给日本观众带来了欢笑，使这些看惯了传统东方故事的人，感受到了西洋动画片的魅力。随着海洋贸易的频繁，由西方世界传入的科技产品越来越多。特别是动画转绘仪的到来，给日本的动画先行者们带来了不小的福音。1935年，日本的经济和工业发展迅速，参与动画片研究的人也多了起来。但是由于日本国内日渐走上军国主义道路，电影和动画的创作，都带上了浓厚的右翼倾向性，成为了反动政府的宣传工具。对资源匮乏的恐慌和军国主义的自我膨胀，决定了日本要走上一条对外侵略扩张的道路。1937年日本发动了侵华战争，随后又挑起了太平洋战争，整个国家都因为战争而狂热。从1942年拍摄的动画片《海之神兵》就可以看出，当时的日本政府，把极端的军国主义教育已经传递到青少年儿童的层面了。此后由于战事吃紧，所有的资源都投入到战争机器之中，动画片的探索工作也就基本停滞了下来。1945年日本对亚洲侵略战争和太平洋战争失败，并为此付出了惨重的代价。美国作为战胜国代表，对日本进行了直接的"管理"。在战后的恢复时期里，美国电影和动画片也跟着驻扎日本的美国大兵一起，走进日本人民的生活。日本动画工作者又有了继续开拓探索动画片制作的机会。战争的恶行和痛苦的后遗症使有些日本人开始将反战题材用在文艺作品上。这种题材的影响较为深远，在相当长的一段时间都成为文艺影片的主题，比如著名的法国电影《广岛之恋》。

1952年手冢治虫的动画片《铁臂阿童木》问世，标志着日本动画片走上了系统发展的道路。1956年，日本"东映动画"成立，负责人大川博。1958年东映动画制作的《白蛇传》是日本第一部彩色动画电影，这部电影可以看做是日本现代动画的开端。到了1968年，动画片《太阳王子历险记》就有了较大技术革新，成为后来制作高水平动画片的基础。1969年《哆啦A梦系列》开始播映了。这棵亚洲动画世界的常青树，虽然没有迪斯

尼的《米老鼠系列》时间久远，但流行到现在也有近40年的时间；1974年的动画片《宇宙战舰》成为了日本动画史上一个里程碑，因为后来连续推出了《返坭宇宙战舰》《永远的大和号》《宇宙战舰完结篇》三部系列动画片，前后延续了十年之久。"宇宙战舰系列"由著名作家、科幻动漫大师松本零士负责脚本及人物设定。松本零士的小说《银河铁道999》，这本书的中文版在80年代发行到中国。1978年《银河铁道999》被搬上了银幕。1975年，以历史人物一休宗纯禅师的童年为背景的296集动画片《聪明的一休》（图3-1-2）拍摄完成，对中国观众来说，"一休哥"的故事和那句"休息，休息

一下"的台词，再也熟悉不过了。还有动画片《千年女王》也是一部普遍受欢迎的作品。继松本零士的科幻系列后，1979年由富野由悠季的小说改编成的动画系列片《机动战士》推出（图3-1-4），这部动画片的画面效果好，故事情节引人入胜，镜头感强烈，因而受到观众的好评（图3-1-3）。

1981年的动画片《哆啦A梦之大雄的宇宙开拓史》获得了31·8亿日元的票房收入，这是那一年动画片票房的最高记录。而这时的日本电影已经发展相当成熟，除了黑泽明这样的电影大师，还出现了不少优秀的导演和演员，拍摄的电影具有较深的艺术内涵和思想性，如中国观众熟悉的

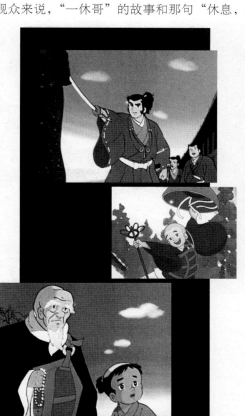

图3-1-2 聪明的一休

图3-1-3 小妇人

图3-1-4 机动战士

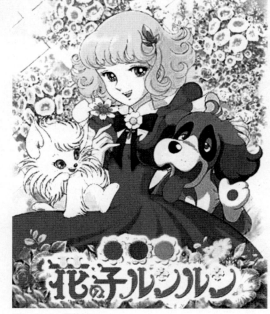

图3-1-5 花仙子

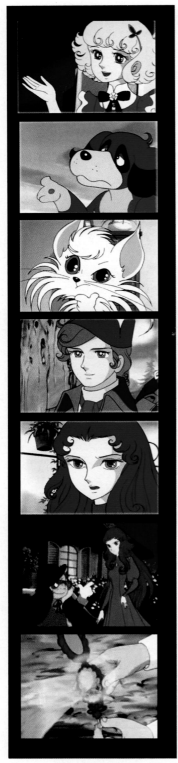

图3-1-6 《花仙子》的播出，正好迎合了中国青少年的爱好和梦想，因而在中国大获成功

图3-1-7 尼尔斯骑鹅旅行记

1977年拍摄的《幸福的黄手帕》，1980年著名演员高昌健主演的《远山的呼唤》，1981年降旗康男导演的《车站》，1983年市川昆拍摄的《细雪》等。电影的很多成功经验被动画片广泛采用，在1982年拍摄动画片《超时空要塞》（又译作《太空堡垒》）时，很多电影里的手法被移植到动画片中。1982年到1984年制作的系列动画片《超时空要塞》是一部非常成功的系列动画片，后来还

图3-1-8 女神的圣斗士

继续拍摄了续集，延续的时间长、影响大。由饭岛真理演唱的主题歌《爱，还记得吗？》，其单碟歌曲获得日本金唱片奖。细心的中国观众会发现，在片尾制作人员名单里有不少中国人的名字，这些都印证了在中国国内很早就开始为日本动画片代工了。

1983年日本出现了动画盒带市场。就是把动画片制成录像盒带出售，这样缩短了动画作品与观众见面的时间，也降低了动画片制作发布的成本。这样的商业运作带来了多种好处，逐渐演变成为动画片的重要市场(图3-1-5)(图3-1-6)(图3-1-7)。1983年，127集优秀科普系列动画片《咪姆》出品，这部典型的"寓教于乐"动画片一点也不枯燥。讲述的科学道理深入浅出，表达方式通俗易懂，很有趣味性。动画片共分为两个部分，第一部分以历史上著名的科学家和发明家、通讯技术的发展等为主题，每一集都是以大谷兄妹的问题以及咪姆所作

的回答进入故事里。大谷兄妹便开始与咪姆一起进入事件发生的世界里，体验各种自然界与宇宙间的环境。第二部分，咪姆和因为家用电脑而聚集在一起的7位孩子组成了科学侦探团，以日常生活中碰到的科学问题进入故事的发展。但遗憾的是，《咪姆》没有能够像《哆啦A梦》一样继续发展下去；已在动画圈中潜心多年的宫崎骏在1984年推出了《风之谷》，由此而确立了自己在日本动画界的地位；1984年，童心未泯的藤子不二雄又推出了《哆啦A梦之大雄的魔界大冒险》，使这一令人喜爱的题材得以在银幕上延续；1985年的《机动战士Z GUNDAM》和1986年《GUNDAM ZZ》是具有独特风格的动画片，加重了科幻动画在日本动画片中的分量；1985年还有一部动画片《福星小子》也非常有趣。除了脚本构思奇妙、幽默又不失深刻以外。名为《Remember My Love》的主题曲非常动听，是早期日本动画片音乐的扛鼎之作；1986年2月，鸟山名的漫画作品《七龙珠》拍摄成动画片，其主要人物是中国名著《西游记》里的孙悟空和猪八戒。《七龙珠》漫画版的后续比较长，但并没有都拍成动画片；同年宫崎骏又推出了《天空之城》，开始走向大师的巅峰。1987年3月14日动画片《王立宇宙军》上映，该片耗资约8亿日元。制作阵容强大，由大师级的贞本义行进行形象设定，饭田史雄、森山雄治 、庵野秀明任作画监督，山贺博之创作脚本并任编剧。其中年轻的庵野秀明因此片一炮而红，参与了不少优秀动画作品的创作；1988年，根据车田正美的同名漫画改编的系列动画片《女神的圣斗士》（图3-1-8）问世。这部系列动画片不但在日本得到观众的喜爱，在中国也掀起了一股热播的狂潮，有不少青少年从看《女神的圣斗士》开始，便走上了热爱动漫的道路。可以说对于中国的原创动漫发展，这部动画片起了很大的作用，影响了七八十年代出生的中国人。1988年在日本本土引起轰动的系列动画片还有《相聚一刻》，这是日本电视史上第一部以18岁以上观众为主要受众的文艺动画系列片。这是成人动画片的一次成功尝试。片头曲《对悲伤说早安》也由日本当红歌星齐藤由贵演唱，这部片子获得当年全日本动画优秀作品排行榜第二名；1989年《天空战记》拍摄完成，这部以"天龙八部"为主角的系列动画片带有一定宗教色彩。由于日本在文化上受印度和中国的影响很深，故事情节和人物设定混杂了佛教和印度教的特点。该片登上了那一年的日本动画排行榜第一名。

20世纪90年代以后，各类动画风格呈现在电视屏幕前。1990年的《樱桃小丸子》一播出就在日本电视动画收视率中稳拔头筹，对同样是简笔画风格、以儿童生活趣味为主题的《蜡笔小新》形成直接的威胁。不过很快这两个世故、顽皮、古灵精怪的孩子，都拥有了自己大量的忠实观众。到了年末，《樱桃小丸子》剧场版在电影院公映，再次得到了观众们的认可和喜爱；同一年，鸟山明的新作《鸟山明的世界》公映；因为1987年监督《王立宇宙军》而走红的庵野秀明，担任监督的系列动画《不可思议之海的兰迪娅》，也是在1990年和观众见面的。这一年在日本动画界，新的动画片风格和它们崭露头角的作者，一齐出现在人们的视野中。

1991年科幻题材的动画片再次大行其道。由于《哆啦A梦》和《七龙珠》等动画片在创意和画面效果上缺乏新意，暂时被《新世纪GPX》及《绝对无敌》等现代感强的作品赶过风头。而此时的宫崎骏，已经是日本动画界里举足轻重的人物了。但荣誉和掌声并没有停下这位大师的脚步，他的大作——《红猪》登场了，并很快成为了电影院里连续居高不下的票房保证。与此同时，在电视动画系列片里，也出现了一部以青年男性观众为对象，风格鲜明、历久长新的动画片——《美少女战士》；带有软科幻性质的《天地无用》系列也是在这一年开始以"原创动画录像带"的方式推出的；《机动警察PATLABOR》系列公开了影院版的第二部，由于第一部埋下较好的伏笔，加之第二部的结构更加紧凑。公映后取得了巨大成功。同年，还有由小说改编的《无责任舰长》，它的成功也使很多动画制作人找到了新的发展方向。1994年从"高达系列"最

图3-1-9 《高达W》

新的《机动武斗传——高达G》开始，其故事、环境与之前的高达系列完全隔离开来，全新的高达出场了，这是高达的人物超越故事本身的一次重要尝试。虽然有些观众对商业作品的格调颇有微词，但对《机动武斗传——高达G》的效果基本满意（图3-1-9）。"高达系列"的成功，还表现在随着动画片推出的模型系列。不少几乎不看动画片的人，因为喜好这种价格不菲的模型，而开始看高达动画的；著名的单机版游戏《饿狼传说》和《街霸Ⅱ》等作品相继以漫画和小说的形式再次出现在视听和书刊市场上，这倒成了激发动画片脚本创作的来源。到了1994年中旬，动画片《红头巾查查》推出，此时日本动画片市场上各类动画已经非常丰富了。1995年动画片《M7》也得到了观众们的好评；高达系列中的《高达W》和《魔剑美神》也在1995年诞生；影院动画《侧耳倾听》公映后好评如潮，因为该片提供给人们柔美的画面以及更现实的亲切感。还有1995年拍摄的《攻壳机动队》逐渐成为全球知名的作品，因为这部片子在2004年康城影展上上映。

1996年在日本动画界，仍旧刮的是科幻之风。这其中的《新世纪福音战士》简称《EVA》，至今长久不衰。该片在开始的时候，被业界简单认定为少女动画中加入了机械战机的混合作品，故

事开始也主要注重描写战斗场景和人物回忆。但随着故事展开，《EVA》逐渐脱离常规的机器人动画情节，变成对人物内心世界的描写和对主角的精神分析。《EVA》中精神分析式的表现手法，扑朔迷离、庞大复杂的故事情节，大量对宗教、哲学、精神分析学等符号元素的使用，都使其在世界动画界引起了很大反响，并在日本动画史上具有里程碑式的意义。特别是主角——凌波丽，更是成为集美丽与智慧为一身的代表。凌波丽各种造型的模型，在动画周边产品中也很受欢迎；《天地无用之in love》《魔剑美神RETURN》等影院动画，挽留了不少日渐稀少的电影院观众，这也是日本动画喜爱拍影院版的原因之一；同年，受到广大成年动画爱好者喜爱的侦探系列动画片《名侦探柯南》(图3-1-10)推出，其剧情结构紧密，逻辑推理趣味十足。每一集的故事都独立存在，也都引人入胜；还有一部历史题材动画片，也比较成功，那就是以日本明治维新作为时代背景的二、三维结合动画《浪客剑心》。《爆走兄弟》播出后即引发了少年儿童迷你四驱车大赛的热潮，也带动了这种赛车玩具的销售市场；1997年，《机动战舰》《少女革命》等作品陆续动工。同时，一部夺得多项国际大奖的动画巨作——《幽灵公主》公映，这也是日本动画问鼎世界的杰作。1998年《机动战舰》影院动画版公映，这是该片电视动画版的延续，由于有了较多的支持者，影院动画也一样的成功。大友克洋的动画片《阿基达》，于1988年创下了单一

图3-1-10 柯南

动画制作费用最高的记录。当然，这肯定是一部优秀之作；《口袋妖怪》《Cowboy Bebop》、《星方武侠》等新作不断涌出。1999年，反映学生生活的动画片《彼男彼女的故事》在电视上播出，这部作品情节迎合了少男少女的口味，营造出的氛围也是众多年轻人所幻想的，当然支持者就变得很多；新片《逆A高达》中，富野由悠季设计出全新的高达形象，标志着"高达系列"新篇章的开始。同年，吉卜力工作室推出的全数字动画《我的邻居山田君》；此外还有《少女革命》《魔卡少女樱》《口袋怪物·幻之利基亚爆诞》等。

2000年以后的国际动画大奖赛是宫崎骏和今敏的天下。21世纪初，就有《哆啦A梦·大雄的太阳王传说》《口袋怪物·结晶塔的帝王》等影院动画片推出。其制作质量都有了明显的提升，这和动画制作技术的进步及计算机技术的升级有很大关系；

哆啦A梦系列的另一部《哆啦A梦·大雄与翼之勇者们》在2001年通过影院放映(图3-1-13)；2001年拍摄的《千与千寻的神隐》又提升了宫崎骏的受欢迎程度。该片2002年德国柏林电影节中获得一等奖，并在第七十六届奥斯卡电影颁奖礼中得到"最佳动画片"奖项。2001年还有一部今敏导演的影响力巨大的动画片《千年女优》问世；"口袋怪物系列"的《口袋怪物·雪拉比的超越时空遭遇》持续吸引着"怪物"迷以及其周边产品的市场；2001年春，东映动画博览会举行，这是对日本动画片的一次成功盘点，其产生的商业价值当然也不菲。2002年由宫崎骏监制的动画片《猫的报恩》拍摄完成，据说是《千与千寻的神隐》的续集，不过整体效果不如前者；同年拍摄的还有《名侦探柯南·贝克街的亡灵》。

2003年《名侦探柯南·迷宫的十字路》延续着这个穿蓝色西服的"小大人"的推理与斗智；还有保

图3-1-11 2000年以后，《火影忍者》成了中日青少年最喜爱的动画人物之一，其相关的周边产品销售得也相当的好

图3-1-12 小飞龙

图3-1-13 哆啦A梦系列

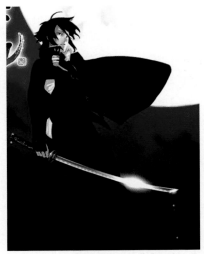

图3-1-14　不管手持利刃的幕府忍者还是义薄云天的侠客志士，都是日本动画片里常见的人物。从某种角度来说，也展示了日本民族的尚武精神

图3-1-15　银发阿基达

图3-1-16　21世纪后的少女题材动画片，风格变得诡异和迷离，充满一种颓废的美感

图3-1-17　在日本，Q版的动画片一样受到人们的喜爱。Q版特有的趣味和幽默，可以把很多本来严肃的主题变得轻松活泼

证每年一部新作的《口袋怪物·七夜的许愿星》；今敏执导的新片《东京教父》也是2003年公映的；2004年宫崎骏《哈尔的移动城堡》公映，依然是欧洲风格作为整部片子的背景。宫崎骏的号召力，致使该片在当年的票房收入达到200亿日元；同年的影院动画片还有《口袋怪物·裂空的访问者》和《哆啦A梦之大雄的猫狗时空传》；2005年动画大师富野由悠季的《机动战士高达Z》再次出击，使得高达系列商品再度热销；2005年现代童话《蔷薇少女梦见》拍摄成影院动画，在2005年10月21日公映；2006年以幕末动荡时代为背景的《幕末机关说·伊吕波歌》上映（图3-1-14），讲述的是继承了维新志士坂本龙马意志的"永远的刺客"秋月耀次郎故事；2006年推出的《银发的阿基达》（图3-1-15），讲述的是地球在遭到有意识的树木袭击后，残存下来的一部分人类为了求得生存放弃了与森林敌对的思想，开始寻求与森林共同生存之道。但是人类分成了与森林共存的种族和与森林敌对的种族。一次偶然，少年阿基达发现了沉睡300年的美丽少女——朵拉，阿基达唤醒了沉睡的朵拉，无意间的邂逅改变了那个世界的命运……

第二节　动漫之神——手冢治虫

　　手冢治虫1928年在日本关西大阪出生，原名手冢治，后来改名手冢治虫。1946年，手冢治虫曾应聘动画公司的工作，未能如愿。

　　手冢治虫对漫画和动画的热爱并没有因此打消。他利用空余的时间，潜心作画和研究技法，很快第一部作品《新宝岛》在1947年诞生。这部短片大量使用了推、拉、摇、移、广角、俯拍等电影拍摄手法，丰富而灵活地表现了动画的世界，给人耳目一新的感觉。1951年手冢治虫自大阪大学医学部毕业后，并没有走上医生的道路，而是又投入到他的第一大力作《铁臂阿童木》中。1952年《铁臂阿童木》（图3-2-1）播出，立即轰动日本，这也使得他在日本动画界占有了一席之地。1956年，手冢治虫应邀加入日本著名的"东映动画"工作室，担任原画一职。这段经历使得手冢治虫可以对动画片的拍摄和制作进行详细系统地研究，寻找改进的办法。1961年手冢治虫离开"东映动画"工作室，独自创建了

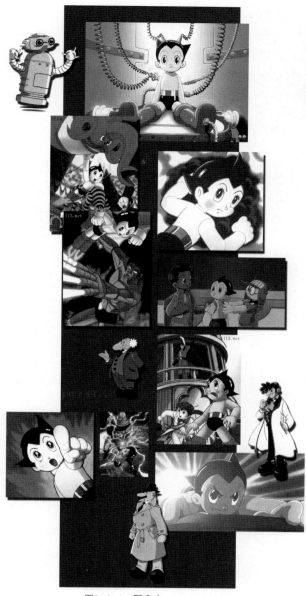

图3-2-1 阿童木

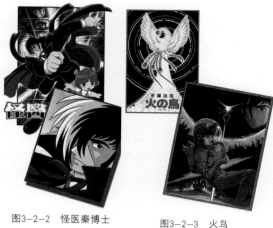

图3-2-2 怪医秦博士　　　图3-2-3 火鸟

"手冢治虫动画制作部"，第二年更名为"虫制作公司"（MUSIHPRODUCTIONS）。手冢治虫将《铁臂阿童木》加以改编制作，在1963年元月开始在电视台连续播放，这也是日本第一部动画电视连续剧。紧接着手冢治虫拍摄了著名的系列片《森林大帝》。1971年，手冢治虫辞去虫制作公司社长工作，开始去环球旅行。于1973年完成了《火鸟》（图3-2-3）和《怪医秦博士》（图3-2-2）两部系列动画片。1989年伟大的手冢治虫因胃癌去世，享

年61岁。

　　手冢治虫在日本的动画界开创了很多先例，对于漫画的创作也功不可没，他率先采用漫画画面的分格法，使传统漫画有了动画片一样的节奏和视觉效果。他的作品《森林大帝》对后来的迪斯尼动画片《狮子王》不能不说影响深远。而《铁臂阿童木》则更是影响了一代人的成长。中国观众对日本动画的喜爱，可以说是源于此片的。亚洲动画的崛起，不能忽视这位动漫之神的努力和他的不朽杰作。

《森林大帝》（52集动画片）（图3-2-4）

　　日本虫制作公司1965年出品

　　片长：每集26分钟，52集

　　导演：竹内启雄

　　编剧：森田清次

　　脚本：手冢治虫

　　制作：虫制作公司

一、剧本故事

　　盗猎者来到了非洲美丽的恺撒森林，四处狩猎动物，森林之王狮子恺撒为了保护动物们被人类杀害制成了标本。恺撒的妻子艾拉被带到盗猎者的船上，在开往人类世界的路途中，艾拉生下了小狮子雷欧。在妈妈艾拉的帮助下，小雷欧逃离了盗猎者的船。但在大海之

中，孤立无援的小狮子雷欧很快就奄奄一息了。但是它被善良的人类少年健一一家救起并收养，在城市里小狮子雷欧在人类的哺育下成长，学会了人类的语言，习惯了人类社会的生活，完全对森林没有了概念。在一次偶然的机会，雷欧和健一得以重返非洲，来到了恺撒森林。小雷欧来到完全陌生的森林以后，遇到了从未见过的动物们，在历经了动物伙伴们从嘲笑、怀疑到信任的过程后，小雷欧逐渐被非洲森林接受，在大森林里生活了。小雷欧在鹦鹉等朋友的帮助下，带领大家一起解决了森林严重缺水、打斗、争夺领地等事件。雷欧性格勇敢而善良，从不逞强欺弱，它尽力帮助弱者努力生存。它为了救助羚羊，而打败凶恶的鳄鱼；通过老年大象的谈话，它了解了自由的意义；它还从黑猩猩首领的身上学会了如何成为一个真正具有责任感的首领。它和伙伴一起在森林的生活中，懂得了友谊的珍贵和互相信任的力量。多年后雷欧长大了，也成长为一个真正的森林之王。巨大利益的驱使，使得人类盗猎者再次入侵森林。面对人类对森林资源的疯狂掠夺，雷欧带领他的伙伴一次又一次为保护森

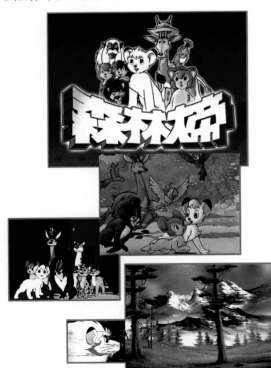

图3-2-4　森林大帝

林和自己的自由而勇敢战斗。在残酷的斗争中人类和动物都付出了代价。而雷欧的行为也终于打动了盗猎的人类，使人类感悟到和平对于一切生命来说都是重要的，于是人类放下了手中的武器离开了动物们生活的地方……

二、人物刻画

整个故事，就是为了展现小狮子雷欧的正义、善良、勇敢和机智。并以此来说明和平和谐的相处才使得所有的人类和动物可以享有真正幸福的生活。这只小白狮子，设计得非常可爱。虽然面部带有迪斯尼早期动物的特点，如大眼、长睫毛等，但看上去好像更符合亚洲观众的审美观。这也是手冢治虫大师动画角色的共有特性。在现实生活中，白色的动物在生理上属于白化（病）现象，十分罕见。手冢治虫大师把主角设定为这个形象，就是为了突出雷欧在众动物中的鹤立鸡群。

作为一头狮子，雷欧的确非常特殊。它有着王者的血统，出生之前就离开了家乡非洲，逃离偷猎者的控制后在海中溺水，被善良的健一救起后进入了人类的世界生活，成了一只会说人话的动物。在回到非洲之前，它的野性和王者之气一点也没有发挥起来，完全是一只人类的宠物。来到非洲以后，雷欧完全不能适应，这是环境的不适应，更是心理上的不适应。之后的转变，是潜移默化的，真实而生动。雷欧在经历了众多事件之后，王者的血脉在体内复苏，它被一步一步推上了森林之王的宝座。因为是连续剧集，所以有充足的时间来表现这些转变和事件，这也把雷欧的性格塑造得更完整。雷欧的性格塑造达到的最高境界，是它对盗猎者的宽恕。虽然为了保护森林牺牲了很多的动物，但面对被包围的盗猎者，雷欧选择了让他们回家，并让人类懂得了和平和自由的意义。这只虚构的小白狮子，通过不断地自我完善成就了自己，以广阔的胸怀完成了人类都无法去达成的目标，它那百兽之王的英姿和非洲大草原的风光，深深地留在了观众的记忆中。

三、经典场景回顾

1. 狩猎队被动物们围住了，个个心惊胆战。一个队员拿起猎枪要进攻，却被一只狒狒一掌打到一边。受过训练的动物们纷纷缴了猎人们的械。人类吓得瑟瑟发抖，不知所措。雷欧出现了，它用人类的语言对惊讶不已的狩猎者们进行了面对面的交流，和人们达成了约定，并让犀牛和野猪托着人类回到驻地……雷欧和动物们伫立在山崖上，看着非洲草原的壮美景色，人类和动物终于找到了和谐相处之道。这是全片的结局，也是故事的主题。人类出于各种原因，要在森林里猎杀动物。而动物要自保、捕食，难免要伤害到人类。在千百年里，这种矛盾一直在地球的各个地方延续着。雷欧这只独特的白狮子出现了，当然这是一个完全虚构的角色，它不仅是森林之王血统的继承者，也有着人类、兽类的共同特点。它说人的语言，熟悉人类的思维与生活，能够区分人们的忠奸善恶。它也勇敢无比，具有牺牲精神，在动物族群中有着不可替代的领袖作用。当然，要解决人与自然这样的大问题，只有雷欧还是不够的，有了鹦鹉、狒狒等帮手的协助，有了健一这样明智善良的人类，真正的和谐才能达到。在非洲广袤的土地上，充满和平理想的雷欧并不孤单，因为"它不是一个人在战斗！"

四、简要分析

《森林大帝》是手冢治虫超过700个漫画系列之中的精品之一。最初于1950年以漫画的形式在《漫画少年》上连载，它也是日本国产的第一部彩色TV版动画。通过中央电视台的译制播出。这个勇敢独立、不畏艰险、永不妥协的小白狮雷欧自此走进了千百万中国孩子的心灵，成为家喻户晓的明星。作为继《铁臂阿童木》之后又一部成功进入中国市场的动画连续剧，用现在的眼光来看，这部连续剧集的结构有着日剧的很多特点。

比如故事紧张紧凑，剧情迭起，高潮不断。由于片子长，所以不管是人类还是动物都人物众多。雷欧在森林里的遭遇更是一波三折，动物族群之间的矛盾和战斗也是环环相扣。往往是一场斗争还没有结束，另一场战斗又出现了端倪。反面角色也是不断出现，有盗猎者也有豺狼虎豹，他们（它们）不断给雷欧和森林的和平制造麻烦，当然也制造出了戏剧的冲突；还有随时插入幽默元素，这把风格变得舒展开朗。在雷欧的伙伴里面，有戴草帽的羚羊、沉稳的狒狒，还有一只鹦鹉，这些是比较重要的配角，它们担任了雷欧的智囊和侍从的角色，当然也闹出许多笑话。以至于在迪斯尼的《狮子王》里，也有一个相同的鹦鹉以及老狒狒拉法奇。不知是这种动物本来性格比较适合故事的发展，还是一种对《森林大帝》的模仿，估计迪斯尼公司是不会承认后者的。有趣的角色还有戴草帽的羚羊、美丽的母狮子等，还有扮演反面角色的黄狮子、豺狗、毒蛇等动物。在这部长达52集的连续剧里，始终表达的主题是积极向上的，提倡自由与和谐，鼓励人们和动物都不断勇敢前进，这也是日剧的一贯风格；另外，配乐也非常讲究，由于对动画片的定位不一样，在日本动画片里，音乐的作用已经引起了制片们的注意。所以本片的主题歌和插曲，被制作得非常精致，具有很强的传唱性，这也为后来的日本动画片，形成了一个固定模式。当年央视引进这部动画连续剧的时候，主题歌经过翻译成中文版，是由当时的著名歌唱演员朱逢博演唱的。

第三节 动画巨匠——宫崎骏

在日本电影动画片历代票房排行榜上，前三位分别是《千与千寻的神隐》(2001年)，票房为304亿日元；第二位《哈尔的移动城堡》(2004年)，票房收入200亿日元；第三位是《幽灵公主》(1997年)票房是193亿日元。而这三部动画片的创造者，都是一个人，他就是1941年出生在东京的宫崎骏。1963年宫崎骏从大学毕业，由于自幼受到东映动画片《白蛇传》的影响，他毅然走进东映动画工作，从事这份向往已久的职业。在经过三个月培

训后，宫崎骏成为一位合格的动画师，正式进入了日本动画界。1965年秋天，宫崎骏自愿加入到高畑勋导演的《太阳王子》制作小组，担任场面设计原画，并开始了两人长期的合作。1971年，宫崎骏离开了东映动画自立门户。《风之谷》在德间书店的《Animage》杂志上连载。这是一部充满对战争、对人类文明、对自然界平衡反思的优秀漫画作品，深受广大读者的喜爱。1983年，在日本最大书店总裁德间康快的帮助下，宫崎骏导演的动画版《风之谷》开始进行筹划。1984年3月，影院版动画片《风之谷》上映。1985年，宫崎骏、高畑勋组成的吉卜力（Ghibli）工作室成立了。同年，吉卜力工作室开始制作《天空之城》（图3-3-1）。值得一提的是，吉卜力工作室为追求作品的高超品质，从不改编外来的漫画和脚本。长期依靠宫崎骏和高畑勋的创作能力和灵感来打造动画。（图3-3-2）

1988年《龙猫》（图3-3-3）问世，该片讲述了在日本乡间一对小姐妹和代表自然界精灵的龙猫之间的故事。这是一部温馨和谐的田园风景画，孩子和动物（精灵）在自然的环境里融洽地生活。只有能感悟这种意境的人，才能创作出这动人的故事和优美的画面。除了在日本影院的成功播映，龙猫的周边产品也为吉卜力带来了人气和经济效益。同时《龙猫》的影像制品在美国取得了较好的销量，也把西方观众的视线聚焦到了宫崎骏和吉卜力工作室上。宫崎骏还选择了龙猫形象作为工作室标志，出现在吉卜力每一部动画片的开头。1989年吉卜力再接再厉，推出了以20世纪初的欧洲为背景的《魔女宅急便》。通过一个小魔女的成长经历，述说了毅力与信念的重要性；好像宫崎骏和高畑勋对20世纪初欧洲的环境特别中意，在接下来的《红猪》里面仍然是以1920年的意大利为背景。《哈尔的移动城堡》中处处显现出来的也都是欧洲的建筑、自然环境与服饰。把宫崎骏和吉卜力工作室推向巅峰的是1997年的《幽灵公主》（图

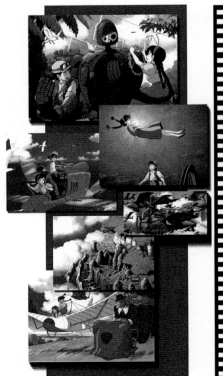

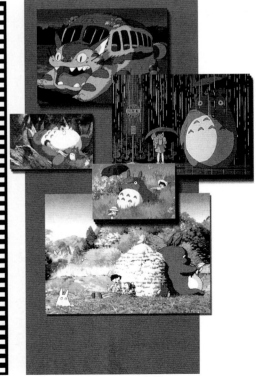

图3-3-1　天空之城　　　　图3-3-2　动画背景　　　　图3-3-3　龙猫

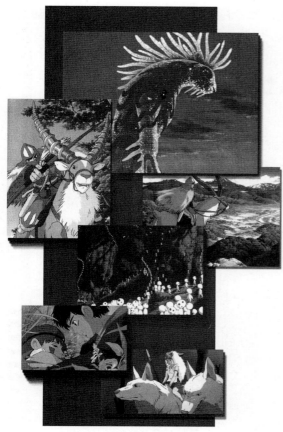

图3-3-4 幽灵公主

3-3-4），这部动画片把人类的发展和开发自然资源的矛盾放在观众面前。古代部落少年阿席达卡为解除"魔鬼的诅咒"而进行游历，结识了狼女阿珊，并同她一起挽救了守护的自然精灵麒麟兽，使大地得以重生。宫崎骏通过故事强烈地表达了自己对环境保护的意识。

宫崎骏之所以出类拔萃，在于他把动画提升到了讨论人文与自然的高度。宫崎骏更像一位渊博的学者和绿色和平主义者，他用亲自监督的18部动画电影来阐述自己对人类进步、文化传承、自然环境的看法和意见，它们分别是：《太阳王子》《熊猫之家》《风之谷》《天空之城》《岁月的童话》《龙猫》《萤火虫之墓》《听到涛声》《魔女宅急便》《红猪》《侧耳倾听》《大提琴手》《平成狸合战》《幽灵公主》《我的邻居山田君》《千与千寻的幻影仙踪》《猫的报恩》《哈尔的移动城堡》。

《千与千寻的神隐》（图3-3-5）

日本东宝映画2001年7月出品

片长：125分钟

原作/脚本/监督：宫崎骏

配音：柊瑠美、泽口靖子、内藤刚志等

作曲：久石让

作画监督：安藤雅司

美术监督：武重洋二

制作：吉卜力工作室

一、剧本故事

少女小千随父母搬到另一个地方生活，在途中因为好奇，一家人闯入一条神秘隧道里，穿过隧道后发现一个无人居住的景色奇特的小镇，这里一切是那么怪异，又是那么安静。父母在一排无人看管的食店内狂吃东西，千寻无奈只好离开父母四下查看。在街的尽头她发现了一栋高大的奇特建筑，一个自称叫小白的男孩突然出现，叫她赶快离开。天色暗了下来，千寻开始担心起来，想尽快离开，在归途中她看见大群精灵和形状怪异的幽灵出没在街上。千寻大吃一惊，她的父母被变成了猪。天完全黑了，千寻恐惧地四处找出口逃走，却发现身体竟开始变成透明，而且快要消失了。小白又出现了，并拉着她躲了起来。小白告诉她这个镇是精灵栖息的世界，人类是不许进入的，一旦误入就必须遵守两个条件才能得以生存：首先要为掌管镇中大浴场（就是那栋高大的奇特建筑）的魔女婆婆不停地劳动，第二便是要被她剥夺名字。千寻没有办法只有照办。千寻来到了大浴场，找到了这里的主人。穿金戴银的魔女汤婆婆把千寻的名字去掉一字，成为了小千。小千自此彻底脱离人类的世界，在这个魔幻的小镇生活下来。在大浴场小千的工作很繁重，同时她也认识了很多伙伴。有指导帮助她工作的小玲、负责烧洗澡水的善良的锅炉爷爷，一大群调皮的煤炭鬼，整天在浴场晃荡、悄悄帮助她的无面人，还有各式各样的精灵客人。她还为被污染的河伯清洗了干净。一天，小千发现一条受伤

的小白龙，原来就是小白变化的，原来他为到汤婆婆死对头姐姐钱婆婆那里偷宝物而受伤，汤婆婆宝贝儿子与人头鸟身仆人也被钱婆婆变成了小肥老鼠及小鸟。于是小千为救活小白与汤婆婆交易，她愿意去找钱婆婆，让她把小白救活，并把汤婆婆宝贝儿子与仆人变回原形。条件是给自己自由，变回父母，并一起回到人类的世界。事已至此，汤婆婆无奈只得答应。小千在精灵世界的另一个征途开始了……

二、人物刻画

获野千寻（小千），10岁左右的小女孩。天真、单纯有勇气，是一个有毅力的孩子，代表了大多数日本孩子的特点。不过也许是时代的原因，她也带有现代青少年对一切漠不关心、独断独行的性格。这段奇异的旅程开始的时候，她起初也无法接受这个现实，哭闹在所难免，不过她很快就接受了面前的一切，并在小白龙的帮助下寻找生存下去的办法。在经历了辛劳的工作和一系列的冒险，遇到了各种稀奇古怪的精灵，面临了许多从未处理的状况后，小千慢慢地变化了。她懂得了工作的意义，感受到了为别人牺牲的价值。这时候，她才明白了小白龙为什么一开始的时候要她"记住自己的名字！"在这个纷繁复杂的世界上，每个人都害怕失去自己，而自己又是什么呢？小女孩的历险告诉了我们什么？魔幻的小镇是不是折射了我们生活的这个冷漠城市的另一面。平静的生活后面是完全不了解的世界与不了解的自己，只有经历了一个艰辛的寻找过程，才有机会重新获得自己的"名字"。

宫崎骏大师的作品里，处处都闪耀着人文的光芒。每一个故事的主角都

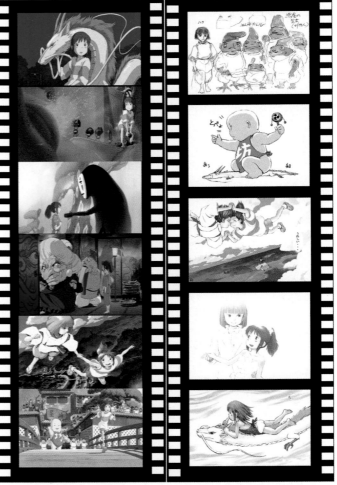

图3-3-3　千与千寻的神隐　　　　图3-3-4　千与千寻的神隐

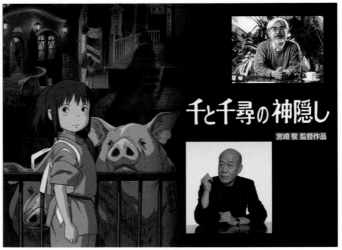

图3-3-5　千与千寻的神隐

肩负了传达大师本人思想意识的任务，即使是一个小女孩的离奇经历，也能引出人们对生活的思考、对梦想的不懈追求。

三、经典场景回顾

在这部精彩的动画片里，可以称作经典的场景实在不胜枚举，几乎没有哪一个画面不是紧紧吸引着观众的视线。以下的一些场面给观众带来的奇妙感受，对片中情节的发展起到了转折的作用。

1. 千寻一家在搬家途中迷路了。一段紧张的山路驾驶以后，汽车紧急刹车，"吱……"的一声停在了一座破旧的红色庙宇门楼前。庙宇门楼老旧不堪，到处剥落凋敝，只有正面有一个不大的入口，里面深不可测，惟有远处有点亮光来说明此路不是死胡同。荻野先生和太太出于好奇，不顾女儿千寻的反对，一定要进去探个究竟。于是一家人深一脚浅一脚地走进了幽深的隧道，来到一个形似火车站小候车厅的地方，一切陈旧安静。走出候车厅，眼前豁然开朗，一大片绿油油的草地出现在面前。风儿吹过，碧草如海浪般摇动，遥映着蓝天白云，远处还有几间破败的农舍。回头看那门楼，在屋顶之上，高高耸立着一个钟楼。荻野先生自信地告诉家人，这是90年代大搞主题公园的结果，这里一定是一个废弃了的游乐设施。千寻一再要求回去，可是荻野夫妇决定再往前面走走，于是一家人又往前走去……这是本片吸引观众的第一幕场景，作者抓住了人类好奇的天性，带着观众与荻野一家，穿过隧道去探个究竟。当走过隧道，眼前是大片草地的时候，观众们也会像故事中的人物一样，心情舒展而又惊奇吧，盼望着知道故事的下一步是什么。还有场景中背景的设计，那是日本战后恢复时期的特色，东西合璧的建筑装饰，夹杂着英、日、汉字的店招牌，每一处都是导演精心设计过的。

2. 千寻为河神清洗。……伙计慌慌张张地来报，有个浑身恶臭的大家伙朝浴场走来。一时间众人慌作一团，没了主意。由于没有人接招，汤婆婆便命小千来接待这位客人，小千只得答应。这个被众人称做"腐败神"的大家伙一跳进浴池，就溢出许多泥浆并发出阵阵恶臭。在小千艰难地给"腐败神"清洗时，摸到一个手柄，在小玲等人的帮助下，小千捆住手柄使劲拉，结果拽出了一辆破旧的自行车，接着又拉出了一大堆人类抛弃的废旧电器等垃圾。当小千拔掉最后一个插在"腐败神"上的废弃物的时候，只听"噗"的一声，大家伙一下子就像泄气的皮球，消失了。浴池四周蒸汽缭绕，一片寂静。突然，一个和蔼老者的面具出现在云雾中。汤婆婆大叫："原来是河神！快开门，他要走了。"只见一条长长的白龙从浴池中跃起，呼呼生风地穿过大堂，从正门冲出，一蹿便上了天空，在"哈哈哈哈哈哈……"的笑声中，河神飞入了云霄。众人手舞足蹈欢庆河神的光临，汤婆婆也高兴地抱住了小千。小千再看自己手中，有一个绿色的小药丸。这是河神给小千的礼物，是对她工作的酬劳。从《幽灵公主》开始，宫崎骏对于自然环境的保护意识就常常出现在他的作品中。其实，大师的哪一部作品又离开了探讨人与自然的关系呢。河神被当做"腐败神"，那时因为一身的淤泥与恶臭。当小千清理出大量的人类垃圾以后，才得以还原本来面目。看来，不管精灵也好神仙也好，谁也抵挡不住人类对自然环境的破坏呀。在精灵专用的浴场里，由小千这个人类来清洗被人类污染的河神，是再恰当不过的了。

3. 无面人在黄金的诱惑下，吞噬了贪财的青蛙侍者，于是他具有语言的能力。他又来到浴场里，变出了大量的金粒，要在这里好好消费一把。于是众人急忙端菜送酒，殷勤地伺候着。平时少言寡语、自卑内向的无面人饱食挥霍，变得飞扬跋扈起来。稍微不如意，他就吞噬了两个侍者，吓得众人四散奔逃。汤婆婆没法，只有以礼相待，不停地给他送吃的，无面人也越吃越大，体形变成原来的几倍。应无面人的要求，小千被带来了。一见到小千，无面人就又只会"唉、唉、唉"的说话了，面对无面人给的黄金，小千斥责

了无面人的无礼行为。她把河神给的药丸分成两半，其中一半给无面人吃了下去，然后生气地转身离开。无面人急急追了过去，一路上，药丸的作用使无面人把吃下去的东西和侍者都一一吐了出来，还好侍者们都还活蹦乱跳的。当追到河边的时候，无面人已经恢复了原来的样子，又变得害羞和自卑了。……小千于是带上无面人一起去找钱婆婆想办法，看如何改变无面人……无面人的性格很有代表性，他一直在浴池外面晃荡，却由于性格原因，又不敢消受浴池的服务。他只会"唉，唉"地表达自己的意思，永远都在角落里面活动。金钱改变了他，当他可以支配黄金的时候，他似乎找到了自我，开始挥霍无度，展示了被压抑很久的暴略和贪婪。在先后吞噬三个侍者及大量食物后，这种态度发挥到极致。可是当小千这个他中意的女孩出现时，无面人又变得腼腆起来。在药力的作用下，无面人还是回到原来样子。美食、残暴不过是南柯一梦，他仍旧要面对现实的状态。要改变自己，需要从内心着手。金钱带来的尊严和挥霍，只是吞噬与吐出的关系。

四、简要分析

在宫崎骏的作品里，有两个特点：一是主人公常常是小男孩或者是小女孩，《幽灵公主》《魔女宅急变》等都是这个样子。也许宫崎骏的眼中，只有不谙世事的少年才具有持之以恒的态度，对于梦想才执著地追求；二是大量的欧洲传统建筑充斥画面背景。细心的观众定会有所发现，这是大师个人风格不可缺少的元素。故事一开始就是搬家，可是对独生女千寻来说，想到自己即将面对的是全新的邻居、学校和朋友，于是在她脸上一丁点快乐的表情也没有，因为她一点也不希望自己踏入未知的环境。这个态度和《龙猫》里那两个孩子跟着父亲欢天喜地地搬家正好相反，时代也相差了三四十年。日本社会的科技发达了，经济发展了，可是人情的变化却好像倒退了。

千寻一家冒失地闯入幻境后迷路了。她的父母在奇幻的小镇里偷吃食物被变成了猪，千寻为

了生存孤独地留在小镇的浴场里。千寻在浴场里遇见的各类精灵，每一个都反射着人类身上的特点：浴场的经营者汤婆婆虽是拥有法力的女巫，但她性格古怪、嗜钱如命，对自己的孩子放纵溺爱，还时时不忘和姐姐钱婆婆作对。这里很有点像《绿野仙踪》里"东边的女巫"和"西边的女巫"的关系，只不过汤婆婆没有那么邪恶和可恶；无面人卑微而孤僻，胆小地在他拥有黄金以后任意挥霍，吞噬浴场侍者的时候表现得恐怖残忍，他喜欢千寻而又不尊重他人的意见；汤婆婆那个肥胖巨大的儿子，由于溺爱骄纵变得蛮横和霸道。当然，也有锅炉爷爷、小玲和小白龙、钱婆婆这些照顾她、鼓励她生存下去的善良友好的精灵们。

经过辛苦劳动，千寻突然明白：原来人可以通过艰辛的劳动感觉到自己的存在，这是千寻关于生活的第一次体验。生活在丰衣足食的现代社会，在父母的关照下，千寻这一代孩子已经完全不知道为别人付出的意义。她为了救渎父母，要在浴场不辞辛劳地工作。为了救活小白龙，千寻要踏上陌生旅程，到汤婆婆的孪生姐姐钱婆婆哪里去寻找答案。这些过程，在不知不觉中重新塑造了荻野千寻的人格，赋予了她坚持不懈、自强不息的坚毅品质，具有了为所爱的人牺牲的精神。这也是这趟奇异旅程所要告诉千寻和观众们的。

日本音乐大师久石让的音乐把《千与千寻的神隐》演绎得更加完美。久石让1982年开始接触电影音乐领域，同时也发表许多钢琴独奏专辑，并经常举行钢琴独奏与交响音乐会，1998年还担任日本冬季残障奥运开幕、闭幕式的音乐执行制作。2001年他导演的处女作《Quartet》进军加拿大蒙特罗影展，并为国外电影《Le Petit Poucet》担任音乐创作。久石大师是宫崎大师动画片的最佳拍档。他们的合作包括《风之谷》《天空之城》《龙猫》《魔女宅急便》《红猪》《魔法公主》《千与千寻的神隐》。习惯用钢琴独奏与弦乐编曲的久石让，在为《千与千寻的神隐》谱奏音乐时，依旧运用细腻的钢琴声音来表达小女孩千寻的内心情感世界。"琴键流转中闪耀着新世纪音乐与新古典风华，再次展露久石让以简

单琴音捕捉复杂情感的独到功力，优雅而美丽的琴音里不时随着剧情坠入调皮、可爱、奇趣、踌躇、犹疑、不安、感伤的思路，并随时与掌握惊险奇异冒险历程的管弦乐交互融合，而繁复多变的弦乐编曲中更见久石让融会日本与西方音乐情感基调的匠心，几段昂扬澎湃的交响弦乐乐章的洗练程度也有超乎好莱坞电影音乐的水准，可说是一张具有大气度与纤细感的琴弦和鸣之作。"（摘自网络中一篇描写久石让音乐的文章之语）

在日本影视界，还有一位国宝级别的导演，十分欣赏久石让的才华与风格，他就是以颇具争议的电影《大逃杀》为中国观众熟悉的北野武。他们合作的作品有《那年夏天最宁静的海》《奏鸣曲》《花火》《菊次郎的夏天》《四海兄弟》《镜琉璃》等。

第四节　导演新锐——今敏

世界动画的黑马，一跃成为超级动画片导演的今敏出生于1963年10月12日。他是新生代的日本动画明星。学生时代的今敏酷爱漫画，在高中时期又迷上了当时流行的高达系列。考入武藏野美术大学的视觉传达系以后，今敏常常给报刊杂志画漫画，并在1990年由讲谈社发行了单行本《海归线》。对于一个喜爱动漫的人来讲，今敏的成长与成就已经既顺利又成功了。

1990年是个良好的开端，今敏有机会担任大友克洋指导的动画片《老人Z》的美术设计，开始了他跟随大友克洋学习动画的过程，大友克洋非常喜欢这个刻苦学习又充满天分的青年。1993年今敏在《机动警察2》中任分镜，积累了不少动画片制作的经验。1997年，他初次担任动画片《完美蓝色》的监制，大友克洋主动来担当企划协力。这部改编自著名作家竹内义和小说的影片，讲的是偶像歌手未麻，打算从二线偶像歌手转型为电视演员，却因此患上了精神分裂症。她身边的摄影师、编剧、经理人突然纷纷遇害。于是未麻开始查找凶手……直到最后真正凶手出现。影片主人公在一连串似真似幻的事件中迷失了自己，故事也在真真假假中交织进行。片中的蒙太奇运用得非常有特色，悬疑的气氛一直笼罩在观众上空，因而大获好评。而片中未麻的遭遇，被日本社会学者认为，道出了日本现代偶像文化中迷失自我的社会现象。这部成功的动画片为他开启了通往国际动画界的大门。

2000年的《千年女优》是今敏监督的第二部作品，同时他也是该片的原案。该片一经公映就包揽了第五回文化厅Media艺术祭Animation部门大赏受赏作品、第六次Fantasia映画展最优秀动画作品奖、艺术革新奖、第33回Orient Express Award最优秀亚洲映画作品赏受赏、泛亚电影节最佳动画奖等。这部动画把今敏推上了当今日本最受瞩目的动画导演位置。但是今敏并没有停下前进的脚步，《东京教父》在2001年就马不停蹄地投入制作之中。2003年11月《东京教父》上映，这部讲述了三个流浪汉圣诞夜在垃圾堆里捡到一个婴儿，于是踏上漫长的寻亲旅程，历经波折，终将孩子送回父母手中，而他们也得到人格上的升华。影片把日本社会中城市发展的变迁、经济社会的冷酷、底层人民的艰辛生活，都毫不遮掩地展露出来。这部以温暖的仁爱来照耀冰冷城市为主题的影片，一举夺得2003年东京国际动画节最佳影片大赏和监督个人大赏。2004年播出的探索城市人群心理阴暗面的13集动画片《妄想代理人》，是今敏进入电视动画系列的标志，此片被多个亚洲国家引进播放。

2006年根据著名作家筒井康隆新作改编的动画片《帕布莉卡》开始筹备，并很快投入了制作。这又是一部探索人类内心世界的尝试，表明了今敏更关注城市人如何在心理迷宫中找到出路的态度。这也是今敏的个人特色和他吸引人的地方。

关于今敏，还有一点要单独说一说。就是在《千年女优》的开始部分，有这么几个镜头：一群日本国民在庆祝胜利，打出的巨大标语牌上分别写着"南京"、"陷落"、"大胜"；一对日本兵雄赳赳地登上火车，远赴战场。人们摇着日本国旗欢送；

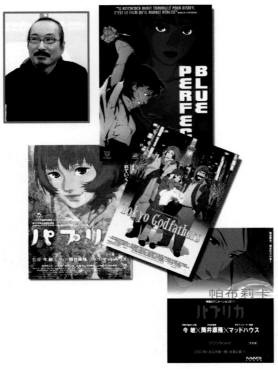

图3-4-1　今敏代表作

一队归国的日本兵从船上下来，每个人都抱着一个骨灰盒，表情沮丧。在现今国际社会，仍有一部分日本人不愿意承认历史，咬着谬论不放。坚持否认南京大屠杀，美化侵略战争。仅仅从《千年女优》中这些客观直白的画面，就可以看出导演的历史观和好恶（图3-4-1）。

《千年女优》

日本东宝公司2004年7月出品

监督：今敏

演出：松尾衡

企画：丸山正雄

原案：今敏

脚本：村井さだゆき、今敏

人物设定：本田雄

作画监督：本田雄、井上俊之、滨洲英喜、小西贤一、古屋胜悟

美术监督：池信孝

作曲/演唱：平泽进

音乐监制：三间雅文

片长：99分钟

一、剧本故事

藤原千代子是日本家喻户晓的明星，莲花电影公司导演立花源也为了拍摄一部反映她生平的电视片，找到了隐居的千代子。在立花的恳求下，年老的千代子开始了对于往事的回忆：在日本军国主义统治的年代，每个人都是国家专政的工具，而年少的千代子关心的是当时的少女杂志，她是一个追求理想生活的单纯女孩。一次偶然的机会，她爱上了一个被警察追捕的反政府分子，一个为了和平而战斗的人物。这个脸廓俊秀的青年画家，在墙上留下千代子的画像后神秘地走了，给惆怅的千代子只留下一把更为神秘的钥匙。机会使然，千代子当上了电影演员，同时也是为了能够让青年画家看见她的影片而来找她。一番努力后，千代子很快成为耀眼的明星。女主角的梦幻旅程由此展开，为了追求这神秘的人物和自己的幸福，从飞奔的伪满洲国火车到战国时代被攻陷城池的公主和为了拯救爱人的幕府刺客，还有那个不顾一切要去会见情人的江户时代的美丽艺妓……而每一次的约会与追求，都以泡影破灭结束。在这些过程中，时时出现诅咒的鬼魅，时时又回到现实当中，就连立花导演和摄影师井田恭二也被卷入场景里面。这些蒙太奇的集锦，交织着女主角寻找爱人的全部心路历程，同时这也是女主角在寻找爱人过程中的一切辛酸苦辣，无论经过了多少磨难，千代子也没有放弃理想。但到最后一无所获，在二战结束后多年，千代子嫁给了一直追求她的银映电影公司的王牌导演大泷。时光进入60年代，一天，有个原来的日本军事警察给千代子带来了青年画家已经被杀害的消息。千代子悲痛万分，同时无法相信这个现实，她再次燃起追寻爱人的想法，愤然离开卑鄙的大泷。在现实与电影的交替画面，千代子带着理想奔赴遥远的太空去完成自己的愿望……

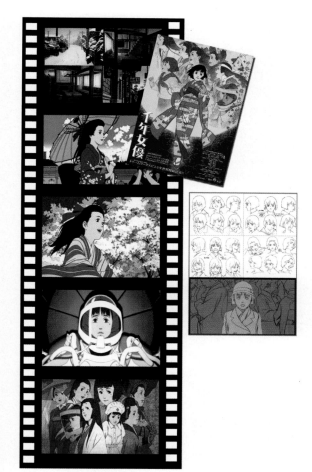

图3-4-2　千年女优

二、人物刻画

第一女主角是藤原千代子。藤原千代子实际就是日本著名导演小津安二郎《东京物语》女主角原节子的原型。这个虚构的人物出生于1923年，处女座，眼角下方有颗痣是她的特征。她出生在关东大地震之时，从此和地震结下不解之缘。她身边发生事情时，地震就随之而来。16岁的千代子因为要寻找心上人而走入日本电影界，很快成为战后日本电影巅峰时期的天王巨星。她在事业蒸蒸日上之际，突然退出影坛隐居在山林之中，成为人们无法了解的谜。

在片中她刚出场的时候，是以75岁的面目出现在观众面前的，在采访者立花源池的要求下，千代子开始回忆。很快，活泼可爱的16岁的千代子出现在观众视线，她生长于日本军国主义正盛

的时代，和母亲相依为命，所幸家境小康，温饱无虑。16岁时偶然救了一名被追捕的青年画家，由于画家不辞而别，而已然爱上了画家的少女千代子决心进入电影界，远赴中国的满洲拍片并同时展开寻人之旅，等待着心上人见面的机会……然而，这个永远挂在前方的幸福，却一直没有得到。每当她就要接近爱人的时候，总是阴差阳错地失之交臂。"也许，我感受的幸福正是找寻你的过程。"这句千代子在影片中最后的一句台词，道出了她找寻爱人的漫漫人生路上，所有酸甜苦辣都经历过后的感悟。片中的藤原千代子，有着不同寻常的人生遭遇，同时又体现着每一位平凡人的内心世界，以及对可望而不可及的幸福的不懈追求。每个人都有着一个模糊的背影在心中，那是完美的爱情，是至纯的情感，是清澈酸涩的初恋，是多年后仍然留有余温的温馨回忆。只是这个背影只在记忆的深处，是那么近又是那么远，当伸出手去触动的时候，就消失了。美丽的千代子，无法摆脱命运的安排，一生都在圆这个无法圆满的梦。也许，只有这样执著地追求，才能深切体验到追求幸福的过程是最值得细细体味的。

虽然有原节子的故事作为铺垫，但是今敏对于千代子的塑造却加入了众多元素，千代子已经不再是一个女演员（女优）那么简单。她的人生就是一部日本的近现代史，她经历的、扮演的人物，贯穿日本近现代的重要历史时期，展示了一个从明治维新到军国主义横行，侵略失败到战后经济高度发达的日本。这一点上，和《阿甘正传》中那个经历了种族歧视、越战、水门事件等美国重大历史事件的阿甘有许多相似之处。大概正是如此，这两部片子，都是可以让不少观众看得落泪的。

导演立花源也是个非常可爱的角色，他是莲花电影公司的负责人，也是藤原千代子最忠实的影迷。为了拍摄千代子一生，他找到千代子隐居之所。他同时归还了帮千代子珍藏了三十年的一把钥匙，由此开启了千代子的记忆之门。当然立花也是故事的引子，剧情的推动者之一。

有趣的是，虽然摄影师一再劝阻，但立花终于忍不住扮演了几个角色来帮助千代子。这些角色有为公主千代子挡子弹的武士家臣；掩护刺客千代子逃走而被群殴的大侠；给艺伎千代子偷偷开门的坊间仆役；用钱保释被捕入狱千代子的暴发户（本来是拉黄包车的车夫阿源）；载千代子远行北海道的货车司机（这个打扮最适合立花）；为了掩护千代子博士而指挥炮火打击哥斯拉的军官等等。所有这些虚构的电影角色都围绕着千代子，一直在背后帮助她，体现了一个超级"粉丝"的热忱。然而，这个角色也不是单单用来活跃影片气氛的。他依然带有严肃性，有着历史客观观察者和见证者的重要作用。

立花实际上曾经是日本银映电影公司的学徒兼职员，一直在片厂默默地做着打杂的工作，他曾在片厂地震时救护过千代子，也偷偷收藏了那枚神奇的钥匙。这个平凡的普通人，一直以单纯的感情来保护着自己的偶像，他一直想要了解偶像的一切，终于在而立之年得偿所愿，只是这一切来得那么快，也去得那样迅速。在采访完千代子以后不久，千代子就因病不治了，而立花则一直守候在她身边。

三、经典镜头回顾

1.千代子在立花的保护下，骑马冲出了重围。她纵马狂奔，背景变成了江户名画家北斋的浮世绘风格的画面。马儿在不停地奔跑，背景是明治维新时代的幕府军队与长州藩的作战，遂发火枪的火光与武士刀的寒光被大炮发出的黑烟掩盖了。硝烟散去，一派樱花盛开的景象，千代子没有停下，不过已经不是骑马，而是穿着洋装坐在西式的马车上。在她背后是隆隆驶过的蒸汽火车，是西洋式的建筑和穿着西服、礼服的日本国民。车轮还在转动，千代子换了黄包车继续向前。后面是一队整齐走过的日本新式军队，奔赴日俄战争的前线。黄包车夫阿源一个趔趄摔倒，黄包车从上面碾过。车轮划过后瞬间变成了自行车，千代子骑着自行车在开满樱花的田间滑行。少女的美

丽身影和清脆的笑声伴着花瓣在风中飞舞……千代子扮演的角色穿越了日本的近代历史事件。以主角主动的运动穿越过被动的止静画面，而画面的内容却在按照时间的递进变化着，主角的服饰随着背景的变化而变化，画面中总是会出现代表该时代特征的事物。这样的独特表现手法在电影中非常少有，更别说运用到动画片了。这种手法颇具MTV的拍摄技巧，令人耳目一新，是该片的一大亮点。

2.千代子在一条黑暗的走廊里奔跑，她要追赶上被秘密警察带走的画家，可是那扇门却怎么也打不开，突然钥匙一闪，门被她拉开了。可是眼前的景象让她和追赶过来的立花大吃一惊。红色的天空下，是城市黑色的废墟，远处空袭警报乍起，天空中出现了同盟国的轰炸机，原来他们回到了二战末期的日本，随着侵略战争的败退，日本本土遭到了同盟国军队的空袭。千代子只得躲回那扇铁门之后，这实际上也是千代子当年出演的一部电影中的场景。当轰炸过去后，千代子走在废墟当中，她家的糖果店招牌掩埋在瓦砾之中，她缓缓走到当年藏匿画家的库房前。一片云飘过来，阴影遮住了光线，很快又随风吹走。一小块土坯哗啦啦塌下了来，千代子转过头去看。然而她呆住了，在阳光的照耀下，库房的断墙上有一幅她的画像。一定是那晚画家在她走后悄悄画下的，画上的千代子那么纯真可爱，羞涩美丽，旁边写有几个字"总会有一天"。啊，明白了。当时那个警察说画家在她家库房留了东西，原来是这个。看着心上人的画，千代子感慨万千，思绪如潮。猛然一阵晕眩，她倒在了地上……这场戏不知赚取了多少人的眼泪，音乐和画面的配合恰到好处。随着阴影退去，画像显现，主题音乐缓缓响起，残破的被战火烧灼的墙壁上，那个不知烦恼的俏丽姑娘依然清纯，还有代表希望的"总会有一天"。到底当时画家在千代子家中留了什么？观众心中的谜底在这样一个环境下被解开。跟着主人公历经磨难后，仍然感

到了那份最初的温暖与执著的爱，怎么不为之动容。不得不佩服今敏在情节设置上，以及情感调度上的过人之处。

3.在电影厂办公楼的大厅里，一个穿旧军大衣的残疾老人跪在千代子面前，众人搞得莫明其妙。老人自我介绍说他是当年那个迫害青年画家的秘密警察。当老人告知千代子，画家永远也无法回来，并把画家写给千代子的信交给她时，千代子激动地冲了出去。门外大雨瓢泼，千代子全然不顾这些，她要到画家提到过的家乡去，仿佛爱人就会在那里等着她。千代子在街上朝火车站方向跑着，镜头交替出现了火车站台上的奔跑画面。千代子摔倒了，就像她16岁时为追赶画家摔倒在雪地上一样。在奔向火车站的路上，过往的画面一幕一幕在千代子脑海中闪现，过去的画面与现实在交替出现……在火车临时停车的时候，千代子迫不及待地穿过山林，在途中魅影再次出现，它警告千代子无法逃脱命运和痛苦的煎熬。千代子重复着那句"我要去找他"，仍旧不顾一切地跑着。以往的种种甜蜜、希望、寻找、困惑、痛苦、坚持的镜头一齐涌上心头。在立花的帮助下，千代子得以到达北海道，但是大雪封住去路。千代子踏雪而行，而她扮演过的角色也都在此时穿插其间，完成着和她一样的奔跑。当她用尽力气登上山坡以后，她看到的是空无一人的茫茫雪原，还有那幅没有完成的画……出现火车站台上的奔跑画面，那是因为当年从她奔向火车站的那一刻开始，她就永远也追赶不上那个青年画家的脚步，这也是她寻爱旅程的开始。蒙太奇的运用是该片的特色之一，在这个长镜头里，千代子始终是处于运动中的。现实中的奔跑、虚幻的魅影、戏剧场景的相似之处，这些东西在此刻交织在一起，分不清是戏如人生还是人生如戏。当千代子努力登上山头的那一瞬间，她依旧看不到画家的身影。那股驱动她一直找寻下去的动力，在顷刻间就会化为乌有，这是宿命的召唤和那早已在雪地里掩埋好的结局。

四、简要分析

动画片以两个采访者立花源和摄影师井田为引子，带领观众进入隐居的女明星千代子的世界。这是一个和电影世界无法分割的内心世界，是回忆与现实交织在一起的迷幻空间。有着电影蒙太奇式的剪辑，优秀的画面转接、动人的诗歌般的音乐，呈现出的历史与爱情、电影与人生，对幸福与爱的执著，深深地打动了观众的心灵。影片的很多表现手法也非常独特，比如在描写战后的变迁那一段，除了女主角在移动外，其他的人和背景都呈现出照片一样的固定不动，用女主角的变化来推动时间和场景的变化，效果新奇而吸引人。《千年女优》播映后好评如潮，该片的欧美版权已经被斯蒂芬·斯皮尔伯格的"梦工厂"购买，据说这是"梦工厂"首次购买一部日本动画片的欧美版权。看来，好的东西不管东方西方，大家都喜欢。

在人物的刻画上，藤原千代子个性鲜明，纯真执著。她是日本银映电影公司战前、战后的巨星，她在演艺生涯中几乎扮演了日本历史上自战国时代、幕府时代、大正时代、昭和时期等所有大时代的人物。出演了古装戏、战争戏、战后时代戏和科幻戏等不同的日本电影类型。动画片将这些千代子扮演的电影故事中角色的遭遇和她自己人生际遇互相交织、虚实结合，日本百年的历史片段就在这些真实与幻象交织中一一展现，千代子的经历和日本近现代的历史同步进行，她的命运多变映衬着日本在近现代的弯曲歧路，使得整部片子造就出了气势雄伟、灿烂辉煌的史诗般传奇。

作为讲故事线索，在这部动画片中存在着两条：一是那把"能开启最重要的东西的钥匙"，这是一把能够打开千代子记忆闸门的钥匙，指引着千代子的人生旅程，这又是一把锁，它禁锢住千代子的一切。在那个月圆夜晚的库房里锁了千代子和青年画家的命运，便锁定了千代子为寻找真爱而奔波的宿命；第二条线索是那时时出现的魅影，它是千代子心中的恐惧、悲愤和痛恨的折射，是主人公内心世界的形象的反映。同时它又有着预言和预示的作用，它总是出现在千代子面临抉择、怀疑的时

候，是主人公心里面挥之不去的阴影。它早就预言千代子无法获得幸福，要在痛苦中追寻一生。从古堡的殿堂到宇航员的头盔，魅影无处不在。能够这样一直跟着自己的，除了内心还有什么呢？这两条线索相互交织衬托，来把导演的思维传达给了我们：人总是在追求那些虚幻的挂在前方的东西，就像是一把打开幸福之门的万能钥匙。却总是差那么一点，始终无法满意。人们没有发现，在得到这把钥匙之前，自己就被这个目标锁住了。而得不到时，怨恨、恼怒和恐惧就会占据内心。一旦有了点希望便又不顾一切地向前跑去，就像千代子的台词："我找啊找啊，不顾一切地找你"。最后才明白，原来"也许，我感受的幸福正是找寻你的过程"。不过，大多数的人生都会是这样的啊。

令人关注的还有该片的音乐制作。《千年女优》主题曲的作词、作曲、编曲、演唱都由平泽进一人担纲。平泽进的音乐个人特色非常强，其音乐的节奏很有张力，糅合了布鲁斯、轻音乐、电子和声的风格。以主题曲为基础在编曲上下了很大工夫，以不同的乐器、节奏、表现方式穿插在整部动画片里。开场叙事时以钢琴为主的舒缓节拍，清新而温暖；到了后来战国时的战场、抗战中的满洲，节奏突然激烈起来，配合着画面的火焰、刀兵，调动着观众的情绪；最为感动人的，是在残垣断壁前，千代子看到那幅自己的画像时，背景音乐随着云的投影逐渐退却而骤然升起，交响乐队弦乐的演奏就像瞬间打开了一个隐藏秘密的盒子，释放出的是浓浓的情意和美好的回忆……

其实日本的动画片在早期并不特别重视配乐的价值。而从手冢治虫开始，动画片的配乐变成了一个很关键的部分。这之后的日本动画，在音乐的制作上人才辈出，佳作不断，早已经可以和迪斯尼等出品的美国大片媲美了。

第五节 其他日本动画片赏析

《攻壳机动队》（图3-5-1）

英国Manga公司1995年出品

片长：88分钟

导演：押井守

编剧：押井守

脚本：士朗正宗

制作：Production I·G

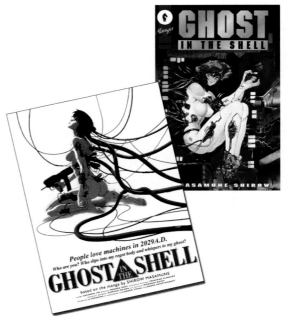

图3-5-1 攻壳机动队

一、剧本故事

在未来的某个时代（图3-5-2），大约是2029年。人类科技已经高度发达，整个世界依靠网络来运行，人类社会的结构也发生了巨大变化，半人半机械的生物和普通人混杂着生活在城市里。它们外表和人完全一样，但除了脑部以外的地方却都是经过合成的机械部件，身为特警少佐的草薙素子就是这其中的一员。草薙素子是高科技合成人，她拥有超级能量和先进的运动系统，能够完成普通人类警察无法完成的使命。因此她被公安第九区的上级专门委派从事缉拿极度重犯和除

掉危害国家安全的敌人，草雉素子每次都能出色地完成任务。但是由于她的大脑仍旧是人类的思维模式，每当自己的钢铁之躯轻而易举地打败人类的血肉之躯的时候，草雉素子开始怀疑自己到底是属于哪一类生物。看着城市生活里的芸芸众生，她迷茫于自己的位置，希望能够找到答案。

某种敌对势力制定了威胁国家安全的2501计划，草雉素子的搭档巴特（同为合成人）在调查时发现了外交部似乎隐藏着不可告人的秘密，但是工作在没有头绪中暂时搁置了下来。在一系列的侦破进程里草雉素子和巴特发现，越来越多的迹象表明合成人参与了这个大事件。很快公安第九区又接到了抓捕神秘人物"傀儡王"的任务。但到底谁是"傀儡王"，却没有太多的信息。警察到处设置路障，严阵以待。一天雨夜，警车救了一名倒在路中央受伤的女子，发现她原来是个合成人，便把她送到了公安第九区的研究所。在检查的时候这个合成人苏醒过来，并破坏了研究所的设备。在和合成人的搏斗中，草雉素子通过网络

图3-5-2　攻壳机动队

进入了合成人的中枢系统。在那里草雉素子找到了"傀儡王"，并了解到"傀儡王"和2501计划的真相。原来，外交部的人类阴谋家打算利用"傀儡王"来入侵网络系统，排除阻挡因素而控制整个国家网络的安全。但是"傀儡王"已经有自己的意识和主见，它不愿受雇于人类做傀儡，它要自己直接操纵网络从而反过来全面管理人类社会，"傀儡王"更提出希望草雉素子能和它结合为一体，组合出更完美的合成人。由于搭档巴特的帮助，草雉素子在完全分解的情况下，引爆"傀儡王"，消灭了2501计划。

虽然草雉素子已经分解成了一堆零件，但巴特却悄悄地找来其他的机械身体为草雉素子的头脑重新组装，一个女学生模样的草雉素子很快就诞生了。就在草雉素子即将展开新的生活的时候，一个声音在她脑海里出现，那是"傀儡王"的呼唤……

二、人物刻画

草雉素子具有一副完美的运动女性的躯干，影片一开始的场景就是她的制作过程。人类大脑独有的思考能力加上人工智能的合成肌腱组织，超乎寻常的攀爬、奔跑和跳跃能力，还有隐身衣、自动武器，素子似乎是一个头脑和四肢均衡发达的超级警察。如果第一主角设计成"终结者"那样无坚不摧的效果，也许就不会吸引詹姆斯·卡梅隆和昆登·塔伦提洛这些贝弗利山名导演的注意了，草雉素子的魅力在于她的思考和迷惘。

在执行任务的时候，草雉素子行动干练、果断，甚至有点亡命。比如她身穿隐身衣从高楼上跳下向室内射击；在疾驰的车辆上跳跃；机动灵活地和蜘蛛形状的机器人坦克作战。抓捕犯人的时候，不管是合成人还是普通人类，她都毫不留情地制服对手。她可以轻松地扭断杀手的手臂，朝确定的目标开枪……但是这一切的后面，就是草雉素子关于人类、合成人的思考，关于犯罪心理的思考，更多的是关于自己到底是在生命的何种位置的思考。在科技高度发达的世界，人们享

受着科技带来的种种好处，合成人可以延缓人类的寿命，超越人类肌体的能力局限，达到普通人无法达到的目的。但是，这一现象引起的关于人权、道德伦理的思考以及人类膨胀的欲望，都成为未来社会日益严重的问题。草雉素子一面依靠科技来完成工作，一面又痛苦于日渐强烈的人性意识回归。就像她在打败一个合成人罪犯的时候说的那句台词一样："没有灵魂的傀儡真是可悲。"她努力地要找寻自己的位置，就是为了避免变成这种"可悲"的结局。最后面对"傀儡王"的阴谋，素子选择了玉石俱焚的方式来升华自己的精神世界，这样一个矛盾的思考过程贯穿整部片子，也使得草雉素子形象丰满而耐人寻味。

三、经典场景回顾（图3-5-3）

1. 完成了任务以后，草雉素子和搭档巴特驾船来到海中休闲。草雉素子一个猛子扎到水里，朝海洋深处游去。在海水里，草雉素子感觉到她就像在制造她的熔炉中的感觉一样，自己像是被不断分解又组合。而在执行任务的时候，那个被换过脑的罪犯对以前一无所知的茫然表情在她眼前不断浮现。在海洋的深处，出现了另一个草雉素子在向她召唤。草雉素子迷茫地在水中起伏……当她重新爬回船上的时候，已是华灯初上了，海边的城市一片灯火辉煌。巴特靠在船舷上低声问道："你在黑暗的海底，究竟能看到什么？"草雉素子无言……这是草雉素子对于自己身份意识的开始。由于在执行任务的时候，罪犯的遭遇引发了草雉素子的思考。在这个科技无所不能的世界里，有多少人还是原来的自己？过去的事情是不是都被遗忘了还是被人为地抹去了。只有人的体格特

图3-5-3　攻壳机动队

征还算不算是人类呢？草雉素子这个科技诞生的超级警察，在维护人类社会安定的同时，自己是否也算是这个社会的一员。从这一刻开始，这些问题便无休止地出现在草雉素子的脑海里，成为推动故事的另一条线索。

2. 草雉素子走在雨中的城市里。街道狭窄而拥挤，陈旧的楼宇上安着生锈的防护栏，挂着空调的主机。大大小小的广告牌子立在临界的墙面上，仔细一看，大都是中文书写的。街道是由小河沟组成的，雨水打在水面上泛起一圈一圈的涟漪。缓慢移动的双层巴士的底部完全是船形，草雉素子撑伞靠在船边，看着熙熙攘攘的人群。在街边的一个咖啡馆窗边，素子看到一个和自己一模一样的女孩子在向外张望着。天色渐渐暗淡下来，星星点点的灯光在雨中的城市闪烁。而此时的高速公路上，特警们正在设置路障，抓捕传说中的"傀儡王"……这段场景完全是依靠镜头和背景音乐来表现主人公的内心世界，同时为"傀儡王"的出现打下伏笔。草

雏素子依然没有摆脱自己身份的迷惘，那个和她长得一样的女孩就是草雉素子渴望成为一个真正人类的内心反应。而交错拥挤的街道，周而复始的忙碌的人群又显现出人类的麻木和冷漠。由日本古老唱腔作为和声的音乐把这个未来的古怪城市烘托得更加神秘莫测了。

四、简要分析

士郎正宗的漫画《攻壳机动队》自1989年开始连载以来，就好评不断。直到1995年，由英国Manga公司拍摄成影院动画片。士郎正宗的绘画风格独特，女性主要角色被赋予了性感的造型和完美的躯干比例，男性则棱角分明体格健壮。科幻背景的刻画也是士郎正宗较为擅长的，影片中包括交通工具、设备仪器、轻重武器，都是以现实生活中的实物做蓝本，再在此基础上进行升级创造。这样制造出来的未来世界更具有亲和力，真实感强烈。这部科幻题材的动画片和以往的科幻动画不同，还表现在：一、城市环境的特点。以往涉及科幻背景的动画片，总是天马行空地展示出一个光怪陆离的空中楼阁，造型怪异的摩天大厦、交错的高速公路，上面飞驰的是没有车轮的飞行器。而在《攻壳机动队》里，发生故事的地方对于中国观众来讲再熟悉不过了，整个城市就是中国香港的缩影。露天的菜市场、陈旧狭窄的巷道，密密麻麻地挂满空调的屋村，街道两边是

图3-5-4 《黑客帝国》中有很多《攻壳机动队》的影子，特别是《黑客帝国Ⅰ》里面大楼屋顶的追逐，到城市中的巷战。甚至要传递的主题思想都与《攻壳机动队》类似

高低不一的广告牌。双层巴士在车流中穿行。特别是飞机从满是楼宇的狭窄街道上空缓缓飞过的镜头，在很多港产故事片中都出现过。不过，导演押守井打算展现的也不全是香港景象。很多街道被变成水道，又有点儿威尼斯的效果；二、情节和构思的特点。据说沃卓斯基兄弟的创作灵感来源于此，他们的《黑客帝国》的思路就是受到《攻壳机动队》的启发。细细想来，两部片子一致的地方真的不少。比如序幕基本是一样的，在楼顶跳跃的场景基本一样，通过网络传送的方法一样，就连墨菲的眼镜都和巴特的是一个款式，只不过巴特是"装"在眼睛上的。《攻壳机动队》主题中关于人类社会的思考，也是影片受到关注的主要原因。押守井一直在欧美就拥有不少的支持者，他的作品也都是以反思人类的行为、讨论命运以及欲望的哲学思维观点为主，使之成为受到国际电影界关注的日本动画导演（图3-5-4）。

另外，音乐的特点也是令人记忆深刻。川井宪次作为《攻壳机动队》的配乐人，其标新立异的风格为该片增色不少。影片的主要音乐采用了日本古老的民间唱腔，传统打击乐器和现代电声乐器配合完美，营造出了神秘、诡异的音乐氛围。特别是草雉素子在雨中的城市穿行时的背景音乐，仿佛如主人公的内心世界一般，空旷而迷茫。

该片获得1996年第一届ANIMATION神户剧场部门大奖。

《人狼》（图3-5-5）

日本BANDIA、Production Ⅰ·G公司2000年出品

片长：102分钟

导演：冲浦启之

编剧：押井守

脚本：押井守

制作：Production Ⅰ·G

一、剧本故事

大战以后的日本百废待兴，国家为了加快经

济增长而采取了大搞建设等措施，这样的结果导致大量的人口涌入城市，城市变得越来越庞大。而在经济过热崩溃后，又出现了失业迅速增加、通货膨胀等现象，人们对于政府产生了不满，随处都有示威游行和小规模的暴动。在各种反政府的势力里面，有一支力量最具有威胁，被称作"捷克特"。他们通过密布在市区的下水道网络活动，混迹在游行的队伍中，伺机向警察部队发动攻击。

　　除了公安部的警察部队以外，还有一支特种机动队叫做"首都警"。他们人数虽然不多，但是个个身强力壮，装备着防弹盔甲和带

有主动红外线夜视仪的头盔，使用的是火力强大的机枪。这支小队在镇压人民暴动，特别是针对"捷克特"的破坏起到了很大作用。伏一贵是"首都警"中的一员，在一次行动中，他率领同伴追击"捷克特"人员来到下水道，经过小规模的战斗，逃跑的"捷克特"成员纷纷被击毙。只有一个人逃到了水道出口，伏一贵追到后发现是一个小女孩。正当伏一贵要求她投降时，小女孩却毫不犹豫地拉响了携带的炸药包，伏一贵被震晕了过去……事后，伏一贵时常梦到这一幕情景，小女孩的眼神时时出现在伏一贵眼前，他无法摆脱这个心理障碍。在恢复体能的同时，上级决定让伏一贵接受心理治疗，待一切都正常后才可以重回岗位。同时，国家暴力机器的另一部分——公安部，也派密探开始了对伏一贵的监视。

　　在一次外出的时候，伏一贵在街上看到了一位和那个小女孩长得一模一样的姑娘，令伏一贵吃一惊不小。姑娘似乎有意接近伏一贵，并把伏一贵带回自己的住处。在那里，伏一贵才知道原来这个姑娘是那个自爆的小女孩的姐姐，而这个叫雨宫圭的姑娘对伏一贵却并不怨恨。雨宫圭十分理解伏一贵的行为，还积极地开导伏一贵走出心中的阴影。两人频频约会，成为了无话不说的好朋友。然而事情并非像伏一贵

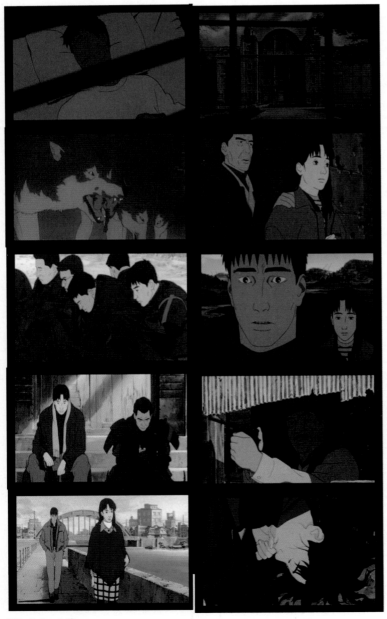

图3-5-5　人狼

想的那么单纯，雨宫圭其实有着非常复杂的背景，她本是一名通缉犯，后被公安部利用来进行和"首都警"之间的内部斗争，但雨宫圭似乎还有着另外更加秘密的身份。紧接着"首都警"副队长半田元也悄悄地出现在雨宫圭的附近，随着伏一贵的一步步走近，一个神秘组织正被逐渐解开……

二、人物刻画

特种机动队"首都警"中佐伏一贵，是《人狼》中的一号主角，也是这个故事的主要线索，由这个沉默寡言的年轻人带领观众穿过层层迷雾探寻事件的真相。作为一名国家战士，维护国家机器的运转是他的职责。伏一贵面对示威的人群和反政府的"捷克特"成员，他都要毫不犹豫地开枪射杀。但这种铁面无私的工作并没有抹杀掉他人性的善良和对是非的判断。当那个"捷克特"小女孩在他面前引爆炸弹的时候，伏一贵的信念和理想随之动摇，他开始疑惑自己的行为、政府的行为以及这些极端主义者的行为。受伤后的伏一贵因为"思想上出了问题"，所以需要重新训练，并且接受上级部门的调查。伏一贵没有提出异议，他认真地训练和反思，希望早日忘记那惊心动魄的一幕，回到自己的岗位。但是他却无法再回到原来的那个伏一贵了，故事也跟着他的情绪和遭遇产生了转折。

当雨宫圭出现的时候，伏

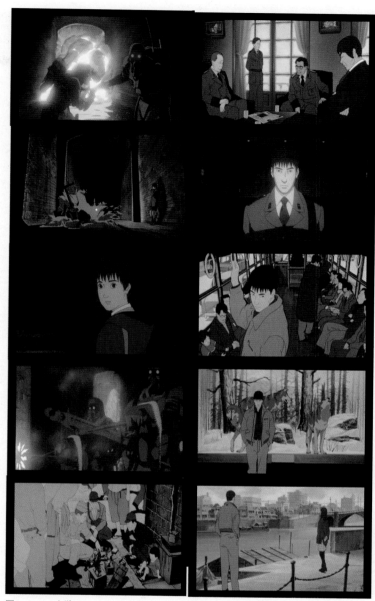

图3-5-6　人狼

一贵灰色的世界终于有了一点色彩。作为小女孩的姐姐，雨宫圭原谅了伏一贵的所作所为，这无疑释放了积压在伏一贵心头的阴云，让他真正地感觉到了解脱。但是，伏一贵万万没有想到，这是另一个阴谋的开始……单纯善良的伏一贵只是人们权力斗争的实验品，最强大武装下隐藏的是一颗对尔虞我诈的人类社会无法理解的心灵。对于那些所谓的穿制服的公务员、示威的平民百姓来说，像狼一样具有作战能力，身披铁血盔甲的"首都警"伏一贵，还要更符合"人"的概念。

三、经典场景回顾（图3-5-6）

1.示威的人群叫嚣着向前移动，对面装甲车上的喇叭在警告着，防暴警察们紧挨在一起，竖起一面面盾牌严阵以待。不时有石块和酒瓶子飞进防暴警察们阵中，打在盾牌上或头盔上，并未打乱防暴警察的阵形，双方就这样对峙着。在示威人群中，有人从后面传递过来一个帆布背包，背包被传到前面的示威者手中，这名示威者会意地向后面点了下头，突然将帆布背包向前面扔了过去。背包落在防暴警察的脚下，数秒后背包爆炸了，顿时警察人仰马翻被放倒了好几个。这一举动让政府吃惊不小，示威立刻升级为暴动了。"首都警"马上被召唤到现场，当一个个装备防弹盔甲和带有主动红外线夜视仪的头盔，使用MG43机枪的特战队员从装甲运兵车上跳下时，人群立时作鸟兽散。在追捕的过程中，"首都警"尾随几个可疑人员钻到下水道，在四通八达的宽大水道里，"首都警"佩戴的主动式红外线夜视仪发出令人胆寒的红光。"首都警"队员伏一贵，发现有个女孩的人影在前面晃动，便叫她站住投降。可是人影却拼命地逃，伏一贵只得紧追不放。穿过了几条下水道，女孩就要跑到出口了，她停下来回头看看，见没有追兵追来，于是就靠在墙边上喘气。"把手上的东西给我。"伏一贵的声音猛然在面前响起，女孩子惊恐地发现"首都警"已经站在她的面前。伏一贵这时也看清面前的这个犯罪嫌疑人是一个面目清秀的小女孩，她手里紧紧拽着一个帆布挎包。两人沉默地对峙着，只有女孩大口大口的喘息声。伏一贵再次伸出手，要女孩交出挎包投降。女孩迟疑了几秒钟，突然毫不犹豫地把手伸进挎包里一拉。"轰"的一声，挎包爆炸了。伏一贵被巨大的冲击波震倒在地上，眼前一黑……作为动画片，这是非常令人吃惊的一幕，观众们做梦也没有想到故事开始便会有这样难以置信的行为。就连我们的主人公伏一贵也没想到会有这种情况发生，以至于他无法摆脱小女孩自爆的一幕。这是一个既残酷又吸引观众的开端，给后面的故事做好了铺垫，是影片的第一个高潮。

四、简要分析

1990年出版的漫画《犬狼传说》是《人狼》的创作基础，《犬狼传说》包括了《人狼》在内的一个关于战后的系列漫画。该片获奖虽不多，却在日本动画界有着特殊的地位。要了解押井守独特风格的话，这部动画片是再合适不过了。要声明的是这是一部不折不扣的成人动画片，不过即便是成人也不一定就指望能很快看懂该片。整个影片的色调完全是比较饱和的灰色，人物和场景都采取写实的绘画手法。故事背景带有乌托邦式的色彩，全剧要表现的主题也是围绕着人性和欲望来展开，诡异而又冷酷。

故事的发生地是在大战之后的日本，但不是第二次世界大战，而是一场虚构的战争。从城市的建筑特色和街道上空横七竖八的电线，以及交通工具的外形来看，倒很有日本20世纪五六十年代的感觉。影片里的天空一直是阴沉的，衬托出社会的不稳定和人心的压抑。政治问题是引发社会不安的罪魁祸首，当政治势力和经济力量握手以后，合法的压榨和剥削就成了国家的家常便饭，底层的人民自然无法接受这个现实，冲突在所难免。而国家的暴力机器内部也并不团结，权力成了角逐的对象。"首都警"、公安部、"捷克特"这三个或明或暗的组织都在为自己的存在而斗争着，它们之间既有势不两立的敌对关系，又在暗地里有着不可告人的联系与合作，响亮的口号和先进的装备都是掩盖真实目的的工具。"人狼"这个组织的出现，就是这种复杂的政治环境的产物。在这个动荡而混浊的社会里，到底谁才是真正的"人狼"，影片以追寻这个答案为线索，用伏一贵看到的和感受到的来向观众解答。其实在每个人的心中，人性的善良和兽性的残忍一直在做着搏斗，当生存成为首要问题的时候，不择手段地获得胜利是唯一的办法。影片中把"人狼"的帽子最后扣在了"首都警"的头上，但真正披着人皮的狼却不止于此，似乎为了自己的目的，所有的人都在此刻变成了野蛮残忍的狼。看完该片后反复咀嚼，发现虽然人性是影片讨论的主题，但

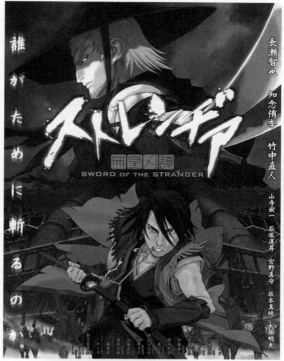

对于政治团体的讽刺却是押井守埋藏在《人狼》中的真实目的。

片中的人物设定和环境设计比较有趣，押井守好像对德国二战时期的装备饶有兴致，"首都警"使用的武器是纳粹德国兵器库中著名的MG43机枪和St—G44突击步枪，后者是一代名枪AK—47的前身。戴的头盔也是二战德军的制式钢盔。但面具上的主动式红外线夜视仪就不是那个时代的东西了，不过这类夜视仪在使用时要发出微弱的红光，增加了全副武装的"首都警"的威严感。

《异国人：天皇刃谭》（图3-5-7）

日本松竹映画公司、BONES制作公司2007年出品

片长：100分钟

原作：BONES公司

导演：安藤真裕

脚本：高山文彦

人物设计：斋藤恒德

美术设计：竹内志保

美术监督：森川笃

作画监督：伊藤嘉之

摄影监督：宫原洋平

原画：伊藤秀次　佐藤雅弘等

一、剧本故事

15世纪的岛国日本还处在藩镇割据的战乱时代，日本遣唐僧人祥庵偶然将一名叫太郎的日本孤儿从大明朝偷偷带回了日本。谁也没有想到，年幼的太郎背负着一个惊人的秘密——大明皇帝要用他的血来炼制长生不老的丹药。太郎回到祖国却并不安全，因为中国明廷的官员白鸾也带着禁宫侍卫追到了日本。

明廷爪牙白鸾和日本藩镇的领主勾结，用了近一年的时间四处通缉太郎。随着追杀者的步步紧逼，太郎和祥庵失散，孤苦无依的太郎带着爱犬飞丸前往赤池国的绝界寺去与祥庵会合。在途中的破庙里遇见了神秘武士"无名"，就在杀

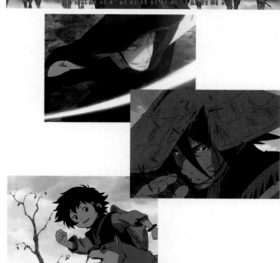

图3-5-7　异国人：天皇刃谭

手对太郎下毒手的危急时刻，无名出手救了他一命。性格乖僻的武士和身份神秘的莽撞少年达成了一个交易：太郎用一块翡翠石换无名护送他到绝界寺。无名答应了这单买卖，虽然磕磕碰碰不断，但两人还是结伴同行，在一系列躲避追杀的逃亡经历中，他们渐渐成了好朋友。

来到绝界寺后，无名与太郎挥手告别。可很

快发现祥庵把太郎交给了早已等候在那里的白鸾。抓住了太郎后，明朝官员和侍卫们开始着手筹备杀生取血的仪式。不过日本人并不甘心听命于天朝，在了解了太郎的"价值"以后，领主的家臣召集军队向祭坛杀来。明朝的禁宫侍卫在金发碧眼的剑士罗狼的带领下扫除了赤池国领主的军队，但高手们也损失惨重。罗狼虽也是追杀组织中最厉害的一员，他听命行事并不真正的是为完成任务而行事，对他这样的绝顶高手来说，寻找可以与自己较量的对手才是真正有意义的事。就在太郎危在旦夕之时，无名突然出现，明廷高手罗狼与日本武士无名之间的生死对决在祭坛之巅展开。

最后，身负重伤的无名力克罗狼。在剪除了这班恶人之后，无名和太郎一起骑马踏着细细的沙滩奔向远方……

二、人物刻画

落魄武士无名。斗笠和剑，英俊的脸，一道长长的刀疤从额头直拉到下颚，无名的造型具有多部动画片里那个时代大侠的特点。从这点来看，实在没什么创新可言。无名这样高超的武功和神秘的身世就成了观众感兴趣的东西，这里创作者倒是动了脑筋，没有直截了当他把无名的来历抖开，而是通过无名的红发以及和刀鞘捆在一起的宝刀，还有在绝界寺庙中与祥庵的对话，带出无名内心的伤害和经历。原来他封刀的原因是和战乱痛苦的回忆纠缠在一起，他厌恶残杀无辜、厌恶战火对生灵的涂炭。在他即将归隐的时候，为了拯救孤苦的太郎，再次拔刀力战邪恶势力。这个完美的大侠，用自己的实力证明了乱世之中，惟有正义和爱心才是最大的战斗力。不过，这样的偶像人物依然干瘪，脱不了高大全的英雄形象。

金发碧眼的罗狼大人，完全一副独孤求败的架势。他是明朝皇宫的大内高手，沉默寡言又酷劲十足。寻找高手来战斗是他活着的惟一理由，对于朝廷的忠诚和任务的结果不是他最关心的。实际上罗狼算得上是一个真正的武士，他不和比自己武艺低的人比武，总是会告诫那些想动手的

家伙"我劝你最好不要试"。而看到高手就会主动出击试探，比如在桥上和无名偶遇，即会大打出手。在最后的决斗中，罗狼为了和无名较量而干掉了企图用火铳偷袭无名的白鸾大人，还放弃了特制的药丸，这些看上去还算比较光明磊落的行为为罗狼增色不少。换个角度来看，他在日本所做的一切，不过是尽职责而已，可以全部推卸到明朝皇帝的荒诞和白鸾的愚忠上。罗狼出场后几乎没有杀过一个无辜百姓，他手刀的不是土匪就是武士军人。所以罗狼不是个一味坏到底的杀人魔王，他有冷酷的一面，也有仗义坚韧的一面。如果观众忽略太郎小孩的身份，只是把他当做某种帝国需要的宝物而言。就会觉得杀手罗狼相比大侠无名，还要更令人感到真实。

三、经典场景回顾

1. 罗狼大人登场。日本某地，在崎岖陡峭的山路之上、大雨滂沱河水湍急。一队戴斗笠披蓑衣的人马缓缓而来……正当带路的人转过头来问后面怎么样时，突然一支箭飞来射穿了带路人的咽喉，原来一群盗寇占据有利地形发动了袭击。接着从石崖上又射出箭雨，马队有数人中箭受伤。马队中一位老者用标准的中文说道："土已、火丑，看好行李。"话音刚落，一位身材高大的马队成员冲出人群，一把提起中箭的带路人快步向盗贼奔去。众贼慌忙向那人射箭，却被那人用手中的尸体挡住。贼人还没反应过来，人已经来到近前。只见刀光闪过，几个贼人的首级便落了地。说时迟那时快，来人左窜右腾飞上了石崖，只几下就又砍翻了两三个强盗。这时路上的马队成员纷纷拔下身上中的箭仍在一旁，其中一人用普通话说道："区区数人，罗狼大人足以应付。"此时，在石崖上的罗狼大人，已经轻松地消灭了大多数土匪，只有土匪头子还在那里恐怖地大叫。罗狼扔下手中的刀，对土匪头子把手一摊，示意对方攻击自己。土匪头子大喊一声向罗狼杀去，罗狼却双手合十接住了刀，再反手一甩就把土匪摔出了几丈开外。土匪刚站起来，就被罗狼飞来的刀

劈为两段……紧凑的情节、一连串运动的镜头加上以打击乐器为主的背景音乐,一开场就抓住了观众的视线,而设计得精彩绝伦的武打动作,更是让观众兴奋得喘不过气来。

2．小桥上的试探。刚从市集上买回马鞍,无名就和路经此地的罗狼邂逅了。就在擦肩而过的一瞬间,罗狼甩出一支飞镖钉在了无名背负的马鞍上。无名停了脚步但没有回头,罗狼也从马上下来,两人在小桥上对峙。此时镜头拉开,在桥下有人正在垂钓,鱼漂在河面上一沉一浮没什么大动静。而桥面上,两位顶尖高手都默不作声。罗狼率先拔出佩刀,无名也放下了肩上的马鞍,一块乌云从头顶飘过,四周一下黯淡下来。突然桥下钓鱼者的鱼漂猛地向下一沉,大鱼咬钩了。罗狼就在这时发动了进攻,挥刀斩向无名。无名左躲右闪避让罗狼的攻势,始终没有将刀抽出来。罗狼毫不手软,一招比一招凶狠,将无名逼到桥边。"为什么不拔刀?"罗狼问道。无名未作回答,只是用刀鞘招架着罗狼。"你的刀是用来秀的吗?"罗狼再次发问。无名单臂用力一推,逆转了劣势,退回到桥中间。罗狼来了兴趣,准备再次向无名发招。这时听得背后有人叫道:"罗狼大人,出事了!"罗狼一惊,而桥下的垂钓者也"嘣"的一声将鱼线扯断了。一切立刻平静下来……这是两位高手的第一次对决,显然无名是有所保留的,他始终不肯拔出他那把和刀鞘捆绑在一起的宝刀。这一场景也由一系列的运动镜头组成,在这个典型的"物性空间"里,二人表演的舞台是一座乡间的小木桥,观众也只有罗狼的两个随从和附近三个游戏的小孩,除此之外别无他物。导演安排桥下钓鱼的农人为决斗的高手起到了裁判的作用,鱼漂下沉即开始比赛,鱼线一断则比赛停止。而罗狼就像这位钓鱼者一样,本来以为钓到一条大鱼,却几经较量让他溜之大吉了,不由得懊恼。这段情节也为日后无名和罗狼在祭坛的决斗埋下了伏笔,到底谁技高一筹呢,观众就要等待下面的镜头了。

四、简要分析

这是BONES制作公司继《炼金术士之香巴拉征服者》之后,和著名的"松竹映画"倾力打造的古装武侠动画片。虽然上映于2007年,但从整个画面的色调、原画的风格、场景设定来看,这部影片充满了怀旧感。故事结构比较简单,大侠比武取胜是唯一的出路,所以可以把《异国人:无皇刀谭》看做是一部向20世纪90年代末动画片致敬的作品。

该动画片的电影元素运用得非常成功,充分把运动式电影的"三幕剧原理"表现出来。即第一幕:悬念、铺陈,主要人物出现,冲突开始,并有一个小小的逆转;第二幕:冲突展开,第一个高潮出现,而后又会有逆转;第三幕:冲突升级,第二个高潮出现,矛盾升级然后解决。要不是伊藤秀次几位原画大师们流畅精美的动作设计,几乎掩盖了动画元素。从设置来讲这也是一部典型的武侠片,有神秘来历的大侠(无名)、有武功高强的反派(明廷侍卫罗狼)、无依无靠的被保护对象(太郎),以及一帮跑龙套的乌合之众(领主家臣等人),还有正反两派的决战之地(高大怪异的祭坛)。就连影片的建置也符合武侠片的脉络:强大的反派出现,高手隐藏在流民之中,关于太郎的争夺把正反两位高手拉在一起,在最后的战役中一决高下,把全片带入高潮。虽然有点落于俗套,但是紧凑的节奏、丰满的画面、血腥的打斗场面、酷炫格斗造型,原画师和设计师们在这个武侠片的旧瓶里足足地装入了新酒。

该部动画片完全围绕着这名叫做太郎的小男孩展开,为了顺利地给观众叙述故事,时间在这里为事件服务,不停地通过回闪来阐述太郎面临危险的缘由,无名落魄的原因,以及明廷官员白鸾的杀手组织为何不远万里来日本的目的。当动画片的开始就一股脑儿地把人物都抖出来的时候,这些便成了观众急于想要了解的。编剧这次把反派描写成了来自明朝的大内高手,他们怀着不可告人的目的不远千里来日本,其神秘的装束和深不可测的高超技艺,给日本藩镇的领主和武

士们带来不得不屈从的压力。看来，日本武侠动画片在创造了绯村剑心这样的内战英雄后（倒幕运动），也开始在冷兵器时代的题材中加大了异域来客的成分了。不过中国官员和宫廷侍卫在日本"横行"这一现象倒不是过于夸张，中国明朝早中期强大的国力的确威震海内外，特别是成祖年间整个南太平洋都是明朝水军的势力范围，朝鲜半岛和安南完全是大明的臣属国。日本虽隔有海峡，但各藩对于大明也是唯唯诺诺。直到丰臣秀吉的崛起和明王朝后期的衰落，中国和日本悬殊的实力才在潜移默化中慢慢地换了位。明朝皇帝自永乐帝开始，就非常热衷于炼丹制药，相信仙丹可以延年益寿长生不老，以至于有那么一位还误食"红丸"殒命于此。所以故事的引子是有一定历史真实性的，并非鬼子空穴来风侮辱大明帝国。片中白鸢使用的先进火铳，也比较客观真实，当时明朝的火器的确世界第一，在军队装备中也较为广泛。

片中人物并不太多，太郎虽然是杀戮的起因，但却未见得在故事的转折中起到多大的作用。他只是故事发展的线索，就像穿起糖葫芦的竹签，给观众起到带路的作用。而落魄大侠无名和明朝杀手罗狼才是左右观众视线的重要人物，他们之间的战斗是观众期待在下一个镜头里看到的。除了太郎、无名和罗狼，还有领主的家臣和明朝官员白鸢都算是出场次数相对多的角色。前者是一个充满野心不甘于居于人下的家伙，在明朝官员来到赤池国以后，家臣不满领主对大明朝俯首贴耳的态度，自己私自组织人马监视明国人的举动，并且用计掳掠了大内高手中的一员，严刑逼供探得他们来日本的真相。在白鸢以领主作为人质要挟时，家臣大人毫不犹豫地弑主造反，彻底暴露自己谋求更大权力的愿望。只可惜还是技不如人，被罗狼大人斩杀于祭坛。明朝官员白鸢，官职估计相当于东厂的一个档头，或锦衣卫指挥使之类。对于明朝皇帝"无理而坚决"的要求，白鸢没有一点怀疑，完全是一只愚忠的老年鹰犬。他指挥着大内高手们四处搜寻给皇帝做药用的太

郎，从中国到日本历时一年，可谓兢兢业业。最后死在了罗狼的剑下，实为令人叹息的讽刺。总的来说，平淡无味的情节是该片的一大软肋，全靠原画设计和导演、剪辑来救场。

影片除了精彩的打斗和血腥厮杀，还有些有趣的镜头。比如无名、太郎、飞丸一起小便。在落日的余晖下，远方山峦起伏，温馨的色调和舒缓的乐曲。一个佩剑大侠和一个孩童以及一只跷起后腿的狗，站成一排背对观众一起"嘘嘘"。给严酷的环境和紧张的气氛带来一丝诙谐的缓和，让观众轻松一笑。

当然，细细观察片中有些地方还是出现了穿帮。比如片中指名故事时代背景是中国明朝，但是出现皇帝和宫廷的画面时却是大清朝帝王的装束和陈设环境，让人一下摸不着头脑。还有那个性别不详的中国侍从，样子妖媚着女装却是男性嗓音，这类中性的造型只能当成现代日韩偶像剧的噱头来看，没什么动画电影艺术的价值。

影片音乐方面颇为讲究，是由日本学院奖得主佐藤直纪操刀而成。在正面人物出场时和较为缓和的场景中，背景音乐用的是日本传统乐器笛箫来演奏。而反派方面人物出来的时候，或是大场面的决战时，却是使用苏格兰风笛来完成。曲风悠扬婉转，既有日本传统音乐的腔调，又有现代流行音乐的旋律，特别在最后一役的表现中使人震撼。

最后想说一下该片的声优部分，实在是非常有特色。完全延续了日本电影《燕尾蝶》的思路，中国人说中国话、日本人说日本话（罗狼和太郎的口音显然要怪异得多），各类方言混搭，仅以字幕为观众做沟通。为影片主人公无名剑士配音的是偶像组合TOKIO的长濑智也，这是他初次挑战声优的工作。而为太郎配音的则由同属于尊尼士的新秀知念侑李出任。同时，老演员竹中直人也在本片中客串配音。除了这些影视歌明星，配音阵中还有经验丰富的专业名声优山寺宏一、大冢明夫、石冢运升等人，还有日本影视人气偶像坂本真绫以及日本新星的宫野真守等。

第四章 美国影视动画分析

第一节 发展概况

18世纪末期，美国周日报纸开始出现连环画的副刊。1896年2月16日Richard Felton Outcault 的《The Yelloew Kid》（黄孩子）出版于纽约，这是美国的第一部连环画。在1897年3月，这些漫画多次出现在星期天的报纸上，很快受到读者的欢迎。这个不起眼的开始，标志着美国的动漫事业诞生了。

在前面动画的发展历程中，提到了1907年拍摄的动画片《一张滑稽面孔的幽默姿态》，这也代表着美国动画片发展的正式开始。早期的动画短片主要用于电影开演前的加演。温瑟·麦凯的代表作品有《恐龙歌蒂》、纪录片《卢斯坦尼亚号的沉没》等。继而拉乌·巴瑞的巴瑞动画公司成立，接着又涌现了"菲力斯猫系列""大力水手"等。沃尔特·迪斯尼在1928年推出了由他亲自配音的《威利号汽船》，这是世界上第一部有声动画片。1932年推出了彩色动画片《花与树》。同年，范伯伦影业公司拍摄了动画片《汤姆和杰瑞》；1937年，迪斯尼公司推出了《白雪公主和七个小矮人》，这是电影史上第一部长动画电影，对电影史和迪斯尼公司本身都具有非凡意义和特殊价值。随后，迪斯尼公司陆续推出《木偶奇遇记》《幻想曲》《小鹿班比》等动画片。迪斯尼公司在40年代末期恢复了一度因战争而停止的动画长片拍摄，拍摄了《仙履奇缘》《爱丽斯梦游仙境》《小姐与流氓》《睡美人》等著名动画片。在1995年《玩具总动员》出现以前，谁也无法撼动其在美国二维动画的霸主地位。另外还有迪斯尼的头号对手——华纳兄弟公司。本来这只是一家影业公司，从20世纪30年代才开始制作动画短片，但产量相对较少，不过仍创造了"兔八哥"等令人印象深刻的形象。华纳在1962年因经营原因而关闭了动画部门。直到20世纪90年代，才开始重新制作动画片，拍摄出了有NBA著名球星迈克尔·乔丹主演的《太空大灌篮》等高质量的动画片。90年代以后，随着计算机三维技术在影视中的广泛应用，影院动画片再次成为美国电影市场的一个热门。

美国动画原迪斯尼公司高层领导人卡赞伯格、音乐界泰斗大卫·格芬以及著名大导演斯蒂文·斯皮尔伯格共同于1994年成立了梦工厂影业公司（图4-1-1）。虽然公司成立时间短，但成绩斐然，有多部动画片获得奥斯卡奖提名。2005年5月27日依靠计算机三维技术制作的动画片《马达加斯加》（图4-1-2）在北美上映。故事讲述了一群纽约中央公园的动物的故事。在过惯了养尊处优的日子之后，斑马马蒂决定到外面的世界看一看。于是它逃出了公园，而其他动物为了找回马蒂也离开了公园。由于动物们四处乱跑，被警察和消防队员抓了起来，准备把它们当做野兽装船送到非洲去。途中，四只练过功夫的企鹅在船上造反，打翻船员后夺船驶往南极。结果却把船开到了风浪当中，马蒂等动物被海浪卷到了一个热带丛林的海滩。在这个叫马达加斯加的地方，伙伴们开始了新的生活……该片在美国国内获得1·92亿美元票房，全球票房超过5亿美元，是梦工

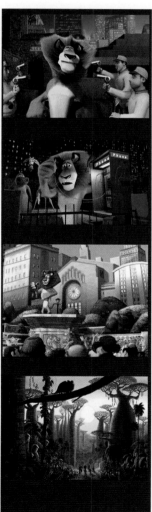

图4-1-1 标志　　图4-1-2 马达加斯加

厂目前盈利最多的动画片。观众的目光，从迪斯尼、华纳的动画片转移到了这个新的造梦团队上来。其实从成立之日起，梦工厂就有意无意地把迪斯尼作为头号商业对手来较量。不过梦工厂的动画片，多以影院动画为主，其中中国观众较为熟悉的有以下几部片子。

1998年9月19日公映的《蚂蚁雄兵》（图4-1-3）把观众的视线首次拉到梦工厂身上。这部三维动画片的剧情讲的是在蚂蚁的世界里，一只叫Z-4195的工蚁，出身卑微但却不安于现状。一次，它目睹了美丽的芭拉公主的容貌，于是便害上了相思病，一心想和公主交往。但是机会是微乎其微，因为它连一只兵蚁都不算。但是它并没有因为蚁国严格的阶级制度而气馁，为了追求芭拉公主，于是假冒兵蚂蚁接近公主，却在一场对抗白蚁敌军的战役中立了大功，成为蚁国的英

| 图4-1-3 蚂蚁雄兵 | 图4-1-4 埃及王子 |

雄。但这时候野心勃勃的蚂蚁将军正准备成为蚁国的独裁者，Z-4195在众人的推举下，发动了一场革命，率领追求自由的小蚂蚁，对抗蚂蚁将军强大的镇压，救出了公主并推翻了将军的暴政。成为蚁国伟大的英雄。影片采用了典型的好莱坞式结构，反映的是典型的美国人对于个人英雄主义推崇和平凡小人物也能改变历史的看法。

由布兰德·查普曼、史提夫·西诺克、赛门·威尔士共同执导，著名影星方·基墨配音的《埃及王子》（图4-1-4）于1998年12月18日在北美上映，旋即引起动画影坛的轰动。该片以《圣经》旧约部分中"出埃及记"的故事改编而成，制作豪华

奢侈，总共耗资七千多万美元，聘请了350名来自世界各地的动画高手，历时四年才完成。还请了数百位历史及宗教学者担任顾问，运用了多种技术手段。仅仅"摩西劈开红海"一场戏，就用了30万个小时的电脑成像时间。而全长97分钟的成片就有2000多个镜头。影片的音乐主要是著名的奥斯卡奖获得者斯蒂芬·施瓦茨谱曲，伦敦管弦乐团负责演奏，主题曲由美国著名歌星玛莉亚·凯莉和惠特尼·休斯顿演唱。影片讲述的希伯来人摩西自幼被法老收养，成了王子。在一系列的遭遇后，摩西了解了自己的民族与信仰，他依然带领被埃及奴役的犹太人离开埃及寻求真理的传奇故事，这个写在《圣经》中的故事几千年来一直被信奉宗教的人们所传诵，人们赞颂着摩西对信仰的忠诚和他对和平、自由的向往与追求。"梦工厂"以动画片的形式生动地演绎了这个被称作西方宗教世界中最伟大的故事。当然，《埃及王子》也被世界影评人士认为是电影史上最伟大的动画片之一，最后勇夺奥斯卡奖。《埃及王子》在制作过程中并没有完全照搬原著，这和1956年拍摄的同样题材的电影《十诫》有差别，《埃及王子》并没有把自己定位于一部宗教动画片。这其中最大的改动是把《圣经》中摩西与法老兰姆西斯之间的冲突演变成了一段兄弟恩怨，只是双方各自有自己的信仰与目的。在片中，摩西与兰姆西斯始终都是肝胆相照的好兄弟，就像摩西的歌中唱道："我们曾经是兄弟，我也期待上帝选的是别人，我不愿与你为敌……"即使双方的立场逆转之后，两人仍是彼此关心，使这段著名的故事变得更加人性化。不过导演还是随时注意了题材可能带来的各方面问题，于是在影片开头，有这么一段文字"本片改编自《出埃及记》的故事，虽然史实经过了艺术的修饰，相信仍然保持着原故事的精神、价值和尊严，并且成为全球亿万人的信仰基础。摩西的事迹在圣经《出埃及记》中有详细描述。"（图4-1-5）

2000年拍摄的冒险类电影《黄金国历险记》（图4-1-6），讲的提里奥和麦圭尔这对骗子，在流传了500多年的黄金之城艾尔多雷多的一段冒险

经历。他们在掷骰子赌博中做了手脚，赢得了一张破旧的地图。因怕被抓捕而逃跑的提里奥和麦圭尔躲进西班牙探险家柯蒂兹的船上的两只大木桶，正向着遥远的新大陆驶去。他们发现赢得的地图表明的是通往传说中的黄金之城艾尔多雷多（有映射亚特兰地斯的意思）的道路。于是两人待船驶达美洲海岸后便设法逃出，在一匹名叫阿尔蒂沃的战马的帮助下，循着地图的指引，向着黄金城前进。历经艰险，两人终于找到了灿烂夺目的黄金城。艾尔多雷多的大祭司扎克尔坎宣称提里奥和麦圭尔是一对天神，但他的真正目的却是利用这件事和两个骗子来篡夺酋长的位置。但是为了黄金，提里奥和麦圭尔没有揭穿这个谎言，选择了站在坏人这一边。土著姑娘切尔了解了两人的心思后，

在她的帮助下，他们终于拥有了大量的黄金制品。但是欧洲殖民者很快来到这个地方，大祭司的阴谋也即将爆发，提里奥和麦圭尔的正义感和黄金城人民的命运面临着考验……从哈里森·福特的电影《夺宝奇兵》系列到尼古拉斯·凯奇的电影《国家宝藏》受欢迎的程度来看，人们对于这类型的题材总是充满兴趣。影片中对于黄金城的刻画比较到位，建筑、器皿乃至水中的鱼儿，天上的蝴蝶，都金光闪闪。南美印第安人的装束、图腾和装饰，都是经过一番考究而成的。

2000年由彼得·罗德、尼克·帕克导演，加利·科克帕特里克任编剧，好莱坞巨星梅尔·吉卜森领衔配音，与英国共同制作的《小鸡快跑》（图4-1-7）。故事发生在英格兰牧场一个叫崔迪的鸡舍。里面有一群关在网后面的下蛋的鸡，像囚徒一样生活着。牧场老板娘崔迪太太贪得无厌，如果哪只鸡早上不能下蛋卖钱，那么晚餐就要等着下锅。母鸡金婕不满压迫，渴望过上自由自在的生活，于是它决心带领大家逃出牢笼冲到外面的世界去。由于有两条大狗的看管，每一次逃跑计划都以失败告终，领头的金婕被关进单独的鸡笼里关禁闭。母鸡们不甘走上所有家禽的命运，决心反抗到底。一天，一只自称"飞行鸡洛奇"（洛奇这个名字非常有趣，自从史泰龙的《洛奇》电影系列出来后，这个名字成了意志坚强的代名词）的公鸡意外地掉进了鸡舍，原来洛奇是从马戏团里逃跑出来的，为了躲避马戏团的搜捕，金婕以帮助洛奇躲藏为代价，要洛奇教会母鸡们飞行，洛奇只得答应。崔迪太太想把鸡做成鸡肉派来销售，这个坏消息一下子引起鸡们的恐怖和惊慌，逃跑的时间越来越急迫了。在老鼠尼克和费切的

图4-1-5　埃及王子

图4-1-6　黄金国历险记

图4-1-7　小鸡快跑

帮助下，母鸡们制造了飞行器，然而崔迪太太发现了它们的企图，于是危险一步一步紧逼过来，在危急时刻洛奇赶到，帮助了母鸡们起飞，成功地"飞越"了养鸡场，奔向自由的生活……（图4-1-8）

2005年05月上映的《超级无敌掌门狗》（图4-1-9）是梦工厂和英国阿德门制作公司共同推出的一部黏土动画，造型风格和《小鸡快跑》有近似之处。这部冒险喜剧动画片讲的是：小镇居民华莱士和他的忠实聪明小狗Gromit居住的社区即将举办一年一度的蔬菜大赛，每家菜农都鼓足了劲想用最大最漂亮的蔬菜在大赛中竞争头奖，这也让华莱士和Gromit这对好搭档开的反虫害公司在比赛前的这段日子赚了一大笔。但是好景不长，小兔子扮演的偷菜贼出现了，但是华莱士和Gromit一向都主张以人道主义处置它们，可邻居

们不干了，麻烦于是就出现了……这是一部老少咸宜的动画片，内容轻松快乐，没有尖锐的矛盾和你死我活的斗争，处处洋溢着生活的气息。和《埃及王子》里较为严肃的历史宗教主题形成了反差，也没有《小鸡快跑》中的生存压力和生死攸关。小狗Gromit甚至成为英国旅游指南上著名的人物之一。这些都进一步说明了梦工厂驾驭各类型影片题材的出众能力。

美国动画片有自己独特的风格，的确对中国的动画发展起到启蒙的作用。因此，分析和了解现代美国动画的结构与制作是很有帮助的。

第二节 永恒的华章——迪斯尼

俏丽的古堡标志、Walt Disney的签名和米老鼠顽皮的大耳朵，这就是人们印象中的迪斯尼（图4-2-1）。迪斯尼公司全称是The Walt Disney Company，取名自早期创始人沃尔特·迪斯尼，迪斯尼先生是美国著名的动画片制作家、主持人和电影制片人，创作出了著名卡通人物米老鼠和唐老鸭。关于米老鼠的身世，版本较多。据说迪斯尼年轻时曾经居住在一个破旧的仓库里，他在寒冷的夜晚发现了一只小老鼠，并且为这个老鼠画下了速写，这就是著名的"米老鼠"的原型（图4-2-3）。实际上，成为动画片角色的"米老鼠"是迪斯尼公司一位叫乌巴·伊威克斯的动画家创造的。1928年11月18日，第一部有声动画片《威利号汽船》诞生，迪斯尼亲自为这个角色配了音。到1934年

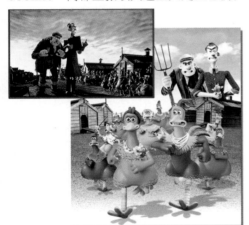
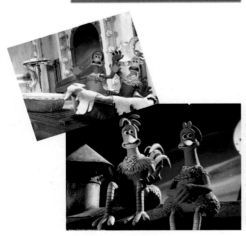
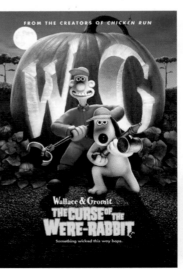

图4-1-8 小鸡快跑　　图4-1-9 超级无敌掌门狗　　图4-1-10 迪斯尼标志

的时候，米老鼠已成为接到影迷来信最多的好莱坞明星了。1937年迪斯尼公司出品的《白雪公主和七个小矮人》（图4-2-2）不但是电影史上第一部长动画电影，对影史和迪斯尼本身都具有非凡意义和特殊价值，对全球少年儿童乃至成年人的影响更是巨大而深远，它已经远远超出了文艺作品的范畴，发展成为善与恶、美与丑道德规范的代名词，为人们所津津乐道和广泛传播。

在上世纪50年代迪斯尼开拍全真人主演的电影之前，迪斯尼就曾经拍过几部真人和动画合演的作品，后来还陆续推出了好几部此类的作品，采取真人和动画合演的方式呈现。其中1964年的《欢乐满人间》（图4-2-4）还获奥斯卡13项提名5项得奖

的殊荣，是迪斯尼影史上成就最高的一部电影。另外，迪斯尼集团旗下正金石电影公司1988年也有一部由真人与动画共同合演的电影《威探闯通关》，当年还获得四座奥斯卡金像奖。1998年，迪斯尼拍摄了以中国古代故事为题材的《花木兰》（图4-2-5），展示了迪斯尼题材的多样性和驾驭不同文化的能力。不过这部片子在不少中国观众看来，仍有诸多荒诞不实之处，因为历史上花木兰从军抗击的是一个叫柔然的北方少数民族，而非片中提到的匈奴。所以感觉上这还是一部地道的美国电影。

好莱坞拍片技术随着信息时代的来临进入全新的领域，"3D电脑动画"在电影中的运用已十分普遍，迪斯尼与"皮克斯工作室"（PIXAR Ani-

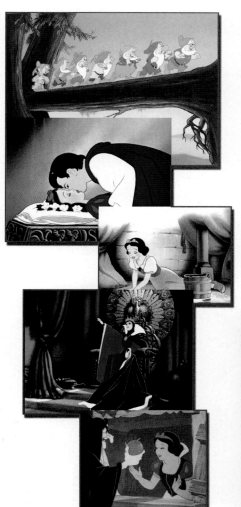

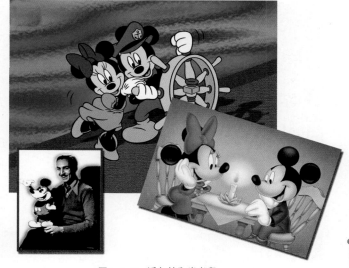

图4-2-3 沃尔特和米老鼠

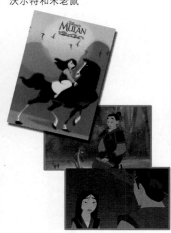

图4-2-2 白雪公主和七个小矮人　　　　图4-2-4 欢乐满人间　　　　图4-2-5 花木兰

mation Studios）合作在1995年推出一部完全以3D电脑动画拍摄而成的动画《玩具总动员》（图4-2-6），票房和口碑都获得不错的成绩，为动画影片的种类又开创出全新的风貌。在此之后，迪斯尼与皮克斯又陆续推出了几部3D电脑动画电影，技术愈来愈纯熟，这几部作品的成功，在动画市场上独领风骚，也让电脑动画逐渐成为动画市场上的主流之一，使得传统手绘动画面临考验。除了与皮克斯合作的作品，迪斯尼本身也开始投入3D电脑动画电影的制作，而且陆续推出与其他制片厂合作的3D动画作品。

"模型动画"（Claymation Animation）片拍摄非常耗时，绝对不亚于手绘动画，往往五秒钟

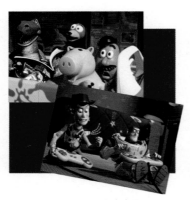

图4-2-6 玩具总动员

的画面要花去三个工作日才能完成。迪斯尼曾经出品过两部这一类陶土模型的动画电影作品，分别是《圣诞夜惊魂》和《飞天巨桃历险记》（f飞天巨桃），都

是由迪斯尼和科幻大师Tim Burton 工作室共同合作的，其中的《圣诞夜惊魂》（图4-2-7）因为风格诡异，因此交由迪斯尼旗下的正金石公司来发行。

迪斯尼公司在80年代成立了"沃尔特·迪斯尼电视动画部门"（Walt Disney Television Animation Division），制作一系列迪斯尼电视动画片（图4-2-8、图4-2-9），后来甚至将这些电视动画片也制作成上映的影院动画，或直接以发行音像产品的方式推出上市。"卡通电影版"（Movietoons）就是指由迪斯尼电视动画部门所制作、在影院上映的作品，一般多是电视动画片推出在影院上映的影院动画，也有一些是与迪斯尼经典动画相关的续篇作品，但是由电视动画部门负责制作，后来此部门在2003年更名为"迪斯尼卡通片厂"（DisneyToon Studios）。迪斯尼电视动画部门制作的作品，主要包括有"卡通电影版"、"音像制品版"、"电视动画系列版"。

到21世纪初，迪斯尼公司已经是一个总部设在美国的大型跨国公司了。主要业务包括娱乐节目制作，迪斯尼乐园、玩具、图书、电子游戏和传媒网络。为了对付"反托拉斯法案"，迪斯尼分出了众多的旗下公司（品牌），有：点金石电影公司、Miramax电影、好莱坞电影公司、博伟音像

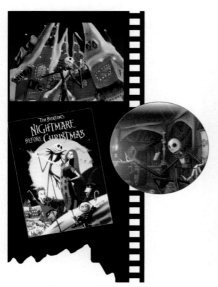

图4-2-7 圣诞节惊魂夜

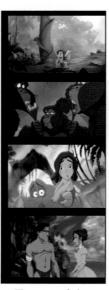

图4-2-8 泰山

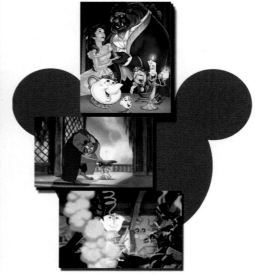

图4-2-9 美女与野兽

制品、ESPN体育、ABC电视网等等。在2005年Interbrand/BusinessWeek的世界100强品牌（按照品牌价值）排名第7位。全球已建成的迪斯尼乐园有5座，分别位于美国佛罗里达州、美国南加州、日本东京、法国巴黎、中国香港。据说在未来的中国上海，还会诞生一座规模空前的东方迪斯尼乐园。

《狮子王》(The Lion King)(图4-2-10)

迪斯尼公司1994年6月出品

片长：90分钟

编剧：艾琳·梅奇、乔纳森·罗伯茨、琳达·沃佛尔顿

监制：唐·汉恩、萨拉·麦克阿瑟、汤马斯·舒马赫、艾莉斯·德维

导演：罗伯特·明科夫、罗杰·阿勒斯

作曲、演唱：埃尔顿·约翰

作词：提姆·瑞斯

配乐：汉斯·基默

一、剧本故事

当太阳从水平线上升慢慢起，非洲大草原苏醒了，万兽群集庆贺狮子王穆法沙和王后沙拉碧的小王子辛巴诞生。充满智慧的巫师老狒狒拉法奇为小辛巴行起了洗礼，他捧起一把细沙撒在小辛巴头上，祝愿它在这块土地上健康成长并子承父志。只有穆法沙的弟弟刀疤为此十分不快，因为它永远没有机会继承王位了。

时光飞逝，辛巴很快就长成健康、聪明的小狮子了，可他的叔叔刀疤却一刻也没有放弃对他的嫉恨，伺机报复。一次，在刀疤的诱骗下，辛巴和好朋友娜娜去国界外的大象墓地探险，3只受刀疤派遣的鬣狗围攻辛巴，辛巴和娜娜害怕极了。在危急时刻，狮王穆法沙突然出现了，他怒吼一声，吓得鬣狗们拔腿就逃……辛巴和娜娜得救了。狮王穆法沙借此机会教育了辛巴，要它牢记自己的责任，做个合格的王位继承者。

击杀辛巴的失败使得刀疤对辛巴更加恼怒，

他决定一不做二不休，干脆直接杀掉穆法沙。他向鬣狗们许诺如果除掉穆法沙和辛巴、自己当上国王后，就让鬣狗有合法的掠夺和残杀动物的权力，鬣狗们爽快地答应了。几天以后，刀疤又把辛巴骗到了一个山谷，然后指使鬣狗追击角马。大批受惊的角马朝辛巴狂奔过来，穆法沙又及时赶到，为了救出辛巴，它却被弟弟刀疤推下了山谷……

洪水般的角马群冲过去了，辛巴在死寂的山谷里发现了一动不动的父亲。他心里悲痛而内疚，认为是自己的过失害死了父亲。刀疤过来极力怂恿辛巴逃走，同时又命令鬣狗追杀辛巴，在

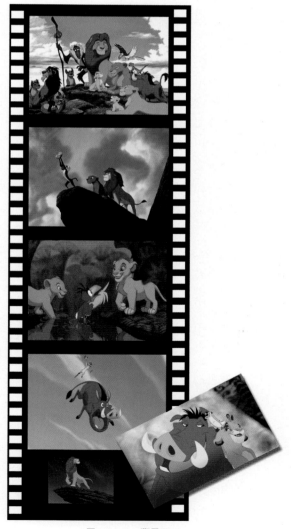

图4-2-10 狮子王

荆棘丛的掩护下辛巴逃脱了追杀。鬣狗们向着辛巴逃远的背影叫道："永远别再回来，回来就杀死你！"刀疤作为皇室唯一成员，合理地篡夺了王位，鬣狗们也"合法"地开始了大肆捕杀动物。草原立刻荒芜了，动物们都迁往别处，大地干涸，万物凋敝……

辛巴没命地奔逃，直到再也跑不动昏倒在地上。森林里机智聪明的猫鼬丁满和心地善良的野猪彭彭救了他，并把辛巴带到了快乐的森林里面生活。面对忧郁的小狮子，丁满和彭彭教导辛巴要无忧无虑地活着，不想过去，不想未来，也没有责任要承担，只要为今天而活就可以了。日子一天天过去了，辛巴忘掉了在草原上发生的一切，成长为一头英俊的雄狮，三个伙伴愉快地生活在丛林中。

一次偶然机会，彭彭被一只母狮子攻击，辛巴赶去救下了彭彭，而那只母狮子居然是娜娜！娜娜告诉辛巴，自从刀疤当上国王后，动物们就处在水深火热之中，她希望辛巴回到王国打败刀疤夺回王位。由于父亲死亡的阴影没有散去，辛巴心中对未来感到悲观，它没有答应。娜娜愤而离去。老狒狒拉法奇循迹也找到了辛巴，在他的劝说和父亲穆法沙神灵的教导下，辛巴终于想通了，决定回王国拿回自己的一切，拯救动物们。

辛巴找到刀疤挑战："我回来啦！你选择吧。要么离开，要么接受挑战！"刀疤不断以辛巴害死父亲为借口责骂辛巴，分散辛巴的注意力，拖延时间。在打斗中辛巴一不小心从岩石上滑了下去，以为辛巴必死无疑的刀疤告诉了他是自己设计杀了穆法沙。愤怒的辛巴产生了无穷的力量，他奋力跃起将刀疤打倒在地，并把这个卑鄙的家伙赶下了山崖，刀疤成了饥饿的鬣狗们的食物。这时，久违的大雨倾盆而下，滋润了干涸已久的非洲草原。辛巴在母亲和朋友们的欢呼与祝福声中，正式继承了王位……

二、人物刻画

狮子王辛巴是森林之王王位的合法继承者，

它的奋斗历程是故事的主要线索。王子辛巴的经历其实像极了另外两个动画片的主人公：《小鹿斑比》中的斑比和《森林大帝》中白狮子雷欧。小鹿斑比是迪斯尼1942年出品的动画片，讲的是一头叫斑比的小鹿子在大自然的怀抱中，历经盗猎的残酷、被捕食的危险等过程后逐渐成长的故事。而森林大帝雷欧则更接近辛巴的成长路程，甚至连配角的设置都有诸多雷同之处，也许"实属巧合"吧。不过，迪斯尼塑造人物的能力是很强的。辛巴在性格方面有王子的优越感，但不带有哈姆雷特的忧郁与惆怅，它出场的时候就是个不知天高地厚的顽皮孩子，对未知的世界既好奇又极力的想要了解。它本来有着光明的前途，就是等着接替父亲继续统治这大草原，当一个真正的狮子王，连它自己都唱道："我都等不及要当一个狮子王。"可是命运给它出了道难题，失去父王和继承权的它心怀愧疚地离开了出生的地方，躲到丛林中逃避叔叔刀疤的追杀和过去的回忆。辛巴这时的性格由开朗乐观变为了难过孤独，剧情也随着它的改变而发生转折。

彭彭和丁满扮演了缓解辛巴压力的角色，这对搭档告诉了辛巴什么是无忧无虑的生活，并帮他暂时忘掉了烦恼。辛巴又开始感到快乐了，并在森林中度过了少年时光。但它心中的伤还在隐隐作痛，直到娜娜出现，带来了刀疤篡位弄得草原凋敝、动物四散奔逃的消息，又把辛巴拉回到痛苦的记忆之中。但辛巴仍旧不愿意回到伤心地去承担自己的责任，于是和娜娜不欢而散。在巫师的开导下，又在父王灵魂的感召下（这里有点借鉴哈姆雷特剧情的意思）。年轻的狮子鼓起了勇气，决心夺回王位。而当它得知刀疤就是弑君杀父的仇人时，更是怒火中烧，毫不犹豫地完成了复仇的任务。辛巴通过这一系列的心理变化，完成了从无知到成熟的过程，坚强了自己的内心，真正成长为一名森林之王。

三、经典镜头回顾

1. 地平线上，一轮巨大的太阳冉冉升起，整

个非洲大草原一派生机勃勃的景象。一对对动物首尾相接，整齐地从四面八方拥来。天很快就亮了，在蓝天白云的映衬下，各种动物齐聚在山崖下面翘首以待，等待着狮子王穆法沙和王后沙拉碧的小王子辛巴的诞生。山崖之上，狮子王穆法沙焦急地来回踱步，巫师老狒狒拉法奇则表情严肃地站在旁边。不一会儿，王后沙拉碧便顺利产下一头雄性小狮子。穆法沙微笑着点了点头，即使内心多么高兴，也还兼顾着王者的威仪。狒狒拉法奇在地上抓起一把沙土，轻轻撒在小狮子的头上，小狮子不禁"阿嚏"打了喷嚏。狒狒拉法奇接着又在小狮子额头画了一个符号，小狮子却茫然地看着这一切。然后，狮子王穆法沙、王后沙拉碧以及巫师老狒狒拉法奇，一起走到山崖前面。山崖下，各种动物排列整齐，它们一起向着狮子王穆法沙和王后沙拉碧屈膝行礼。狒狒拉法奇把小狮子抱了起来，举过头顶。顿时万兽齐鸣，整个非洲草原都在欢呼小王子的诞生……壮观的场面作为该片的开场戏，颇为抢眼。也应验了好莱坞流传的一句话"大的东西，观众总是喜欢的"。各类动物拟人化的表演，增加了影片的趣味，也强调了故事是围绕着王位展开的。不过真正给这场戏增加效果的，就是背景音乐。埃尔顿·约翰等人的呕心沥血之作，既有交响乐的开阔和气势恢宏，又有非洲音乐的节奏和曲风。配合画面的变化，音乐时而舒缓、时而高亢、时而趣味无穷，把整个场景营造得像史诗般壮丽。

2. 经历了大象坟场的历险，心有余悸的辛巴耷拉着脑袋跟在穆法沙后面。父子两人来到一个草坡上坐下，辛巴仍旧不敢看父亲，它等待着父亲的责骂。穆法沙叹了口气说："孩子，你为什么要这样做呢？你们不应该离开那么远。"辛巴非常惭愧，它小声说："我只是想证明自己是一只勇敢的小狮子。"穆法沙纠正道："孩子，勇敢可不是去制造麻烦。"辛巴不解，问道："可是爸爸，勇敢不就是无所畏惧吗？"穆法沙摇了摇头："不是的，孩子。勇敢是在有必要的时候才无所畏惧。可是今天，我都害怕了。"辛巴更是吃惊："爸爸，你

会害怕？你怕什么呢？"穆法沙悠悠地说："我怕今天会失去你。"说完，父子俩仰望无边的星空。在深蓝色的天幕下，无数的星光在闪耀着。穆法沙又对辛巴讲："你看这夜空中闪烁的繁星，它们就是那些死去的国王们。有一天，我也会到那上面去的，但我将永远俯瞰着你，指引你生活的方向。"这段对话是狮王穆法沙对辛巴的第一次严肃教育，很遗憾也是最后一次。穆法沙的语重心长，无非是要辛巴记住自己的责任和了解真正的勇气是什么，以后才有能力统治王国。特别是那句"你看这夜空中闪烁的繁星，它们就是那些死去的国王们。有一天，我也会到那上面去的，但我将永远俯瞰着你，指引你生活的方向"。结果后来父子俩真的就在这种情况下见面了，因此这里算是埋下了伏笔。

四、简要分析

票房飘红是本片的第一大特点，并且在美国半年时间内再度二轮上映，累积票房的数量达到了7亿5千万美元，成为美国影史上最卖座的动画片。各种《狮子王》后续产品、表演接踵而来，在1997年还改编为音乐剧上演，成绩非常不错。其后续的还有《狮子王2》《狮子王3》。彭彭和丁满这对活宝搭档，还都单独拍了《彭彭丁满历险记》。作为一部世界性的动画片，《狮子王》有27种语言的版本，在46个国家正式播映，2002年还在世界各IMAX戏院盛大重映。

《狮子王》大量的奖项和提名：奥斯卡最佳原著配乐奖、奥斯卡最佳歌曲《Can You Feel the Love Tonight》、奥斯卡最佳歌曲提名《Circle of Life》、奥斯卡最佳歌曲提名《Hakuna Matata》。对于一部动画电影来说，这些奥斯卡小金人已经足够多了。同时还有1995年金球奖最佳喜剧、音乐片奖，第20届洛杉矶影评人协会最佳动画片奖。

这部号称迪斯尼历史上第一部原创动画电影，以壮丽震撼的场景、优美动听的音乐，给之后的动画电影制定了一个新的门槛。迪斯尼称灵感来源于莎翁的名剧《哈姆雷特》。仅仅从辛巴的

王子身份，还有叔叔刀疤密谋篡位的情节来看，有一点《哈姆雷特》的影子，但故事本身的主题和结局又和"王子复仇记"出入太大了。《狮子王》显然更像一部节奏明快主题鲜明的以阴谋、爱情、友谊、抉择、战斗为主要剧情的史诗历史剧。完全是以小王子辛巴从一个不知天高地厚的孩子，到遭遇挫折后逃避，在朋友的友谊中忘却了痛苦，也忘记了责任。在面对困境和抉择后毅然投入战斗，重新找回自我的经历为线索，来演绎如何看待责任和勇敢面对的问题，而且这是一直围绕在影片情节中的主题。所以非要去和《哈姆雷特》牵扯上关系，未免有些牵强。再说，辛巴的性格和那位丹麦王子差别也很大。辛巴开朗、热情，它甚至"等不及要当狮子王"。它在遇到挫折时年纪尚小，加上还有恶犬的追杀，逃避在所难免，换了谁也会先避祸再说。在娜娜、巫师以及父王灵魂的召唤下、鼓励下，特别是穆法沙那句"记住你是谁"，辛巴没有花太多的时间去考虑"生存还是毁灭，这是个问题。"而是选择了复仇和夺位，并在了解了父王被杀的真相后，毫不犹豫地把叔叔刀疤扔下了山崖。颇有点《水浒》里爱憎分明的痛快劲头，并且在这一过程中完善了自我，用实力建立了领袖的地位；再看那位叫哈姆雷特的丹麦王子，他气质高贵、忧郁而犹豫，可以对着骷髅讨论生存和死亡的问题。在知道父亲被杀的真相后，本怒火中烧也立志复仇。无奈想法太多了，即便有了好的机会也因为考虑到仇人在祷告而放弃了，然后是内心的煎熬和痛苦。直到最后折腾出了几条人命，才费劲地采用了同归于尽的方式完成了复仇大业……所以，辛巴和哈姆雷特是有很大区别的两类人物，只是任务和遭遇相同罢了。倘若真要说到灵感，手冢治虫的《森林大帝》也许才是《狮子王》的原型，不论是角色的安排、环境的安排都有太多的相似之处。最大不同的是《狮子王》讲的是动物王国的权力争斗和王者如何承担责任的含义；《森林大帝》叙述的则是人和自然、动物和人的相处关系，以及大自然包容、和谐的重要意义。

这部动画片不但实现了迪斯尼继续称霸美国动画的梦想，也把英国歌手埃尔顿·约翰变得家喻户晓，使之一路平步青云，还得到了英国皇家授予的爵士头衔。此君后来还专为戴妃的陨落，创作了歌曲《风中之烛》。

《星银岛》（Treasure Planet）（图4-2-11）

迪斯尼公司2002年11月出品

片　长：85分钟
编　剧：劳伯·爱德华斯
导　演：罗恩·克莱门特
　　　　约翰·默斯克
制　片：罗伊·柯里
配音演员：约瑟夫·高登·卢维特、布赖恩·莫瑞、乔尼·瑞责兹尼克、艾玛·汤普森等

一、剧本故事

在遥远的河外星系，一颗和地球差不多的星球上。主人公吉姆·霍金斯是一个充满幻想、热爱冒险的少年，父亲离开家后，他与母亲一起经营一家小旅店。但是突然有一天，吉姆无意中救起一个垂危的水手，得到了一个传说中的藏宝地图。海盗随后跟踪前来，吉姆一家在博士的帮助下逃了出来，但家园被彻底毁了。为了改变自己的命运，弥补家庭的损失，吉姆于是决定踏上寻找宝藏的旅程。同时，关于宝藏的消息四处流传，星际海盗斯尔维尔也在暗中悄悄盯上了吉姆，他以厨师的身份乘机混进寻宝的队伍当中。在猫女船长的指挥下，一船各怀心思的人起航了。在航行当中，通过太空风暴的考验，吉姆和斯尔维尔建立了一种亦父亦友的深厚友谊，他们一同面对着宇宙间未知的艰险旅途。在他们发现宝藏星球以后，斯尔维尔露出了本来面目。他率领众海盗夺取了船，并抓走了陪同吉姆寻宝的博士和船长。吉姆惊讶地发现自己信任的朋友竟然是阴险的太空大海盗！这时候，新的危险迫在眉睫。在经历过一番历险与较量之后，吉姆勇敢机智地战胜了敌人的阴谋。在藏宝星球即将爆炸之时，斯尔维

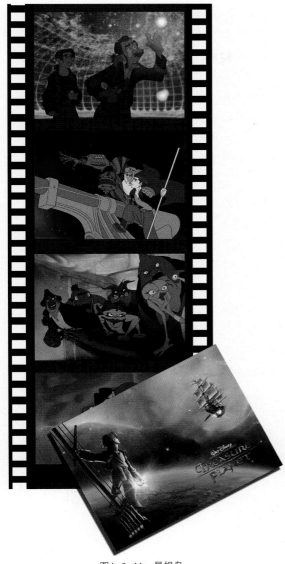

图4-2-11 星银岛

尔放弃了金币而选择了救吉姆。在这个过程中成长起来的基姆·霍金斯和海盗斯尔维尔都领悟到宝藏的真正含义……

二、人物刻画

冒险少年吉姆·霍金斯，在他建功立业之前，是个不懂事的问题人物。吉姆很小的时候，父亲就离开了他和母亲去了远方。吉姆和妈妈相依为命，妈妈靠独自经营小饭馆来维持家用。孩童时的吉姆迷恋海盗的传奇故事，幻想自己拥有战舰

在宇宙驰骋。成长为少年的吉姆聪敏伶俐，喜爱冒险，他驾驶飞行滑板高速穿过巨大的运转中的矿区设备，终因超速被警察教训，令他的妈妈伤透脑筋。这些铺垫，实际上是暗示出吉姆由于缺乏父亲的管教，行为上过于自我和莽撞。同时也显示出他是个勇于冒险、"不走寻常路"的叛逆少年。正是因为有这样的思维和意志，才能完成在太空中寻宝的任务。在航行的过程中，在和斯尔维尔的朝夕相处中，在和风浪的搏斗中，叛逆少年成熟稳健了不少。当最后为了拯救飞船脱离险境，需要在爆炸前关闭藏宝图的时候，他脚踩临时焊接的飞行滑板单独前往。直到这时，少年成长为了真正的水手。

宇宙海盗斯尔维尔是个标准的海盗头子扮相，他独眼、独臂、瘸腿。虽然没有《加勒比海盗》中的霍克船长长得帅，但那一身高科技假肢却也令人耳目一新。斯尔维尔皮肤黝黑、高大壮硕，长得像个地中海地区的渔民。他平时表情憨厚，但当那只激光假眼一闪的时候，又透着狡猾。为了宝藏，他先是追杀持有藏宝图的同伙，后来又假扮厨师混迹到寻宝的船上，可谓用心良苦。本来一切都在他的计划和掌控之中，是吉姆的出现改变了一切。开始的时候，斯尔维尔嫌吉姆碍事，后来通过接触，逐渐和吉姆交上了朋友，继而又像父亲一样给了吉姆那从未体验过的关怀。而吉姆则唤醒了斯尔维尔的人性，让他在不知不觉中对这个少年产生了强烈的关注，甚至用生命来保护他。当然，这也是因为斯尔维尔的性格中一直存有善良的本性，只是在多年的海盗生涯中被埋没了，只要动了真情，大盗也可以为亲情而放弃财物。斯尔维尔的人物形象丰满而生动，既有身份带来的印记，又有作为一个人的良心发现。比起那种坏人坏到底、好人十全十美的虚假设定，要真实得多。

三、经典镜头回顾

1. 探险的船只就要起航离港了。只见猫女船长环顾一下四周，决然命令道："起航！"众水手立刻应声："起航啦！"随着哗哗的几声，三根桅杆上贝

壳形状的风帆被放了下来。甲板上忙碌了起来，有的水手解开缆绳，有的拉紧帆绳……宇宙的风把风帆涨得满满的，能量被风帆收集在一起，立刻顺着专有的管道输入储存能量的舱底。在甲板下的锅炉房里，存放能量的罐子很快就充满。水手启动动力装置，涡轮发动机高速运转起来，船尾部的喷火口喷发出火焰，船像离弦的箭一样离开了码头。帆船和码头的远景，这是一艘外形和传统的西班牙帆船没有什么区别的三桅帆船，只是尾部多了几个喷气式发动机一样的喷火口而已。博士和船长、大副站在指挥台上，突然博士感到脚下一轻，就失重飘了起来。船长又命令："开动重力装置。"水手拉下开关，一股吸引力把众人又吸回到甲板上……不能不佩服迪斯尼的创造力，给这艘老式的帆船安装上了"想象的翅膀"。特别是关于帆船动力的刻画，既考虑了帆的传统功能，又增添了风能转化为强大动能的作用。实际风能转为动力能源已经逐渐出现在人们的生活当中，符合环保又利用率高。片中在仪器设备的设计上，编导们颇具匠心。不但有涡轮式发动机的喷射装置，还创造了人工重力系统。美国不愧是世界科幻片制造大国，这些想象都有理有据，丝毫不荒诞。

2.爆炸自毁系统已经启动，大地在颤抖，支撑的柱子开始倾斜，金币和宝石此刻都朝着巨大的裂缝流去。海盗们乱作一团，东奔西跑着找寻逃生路。斯尔维尔也在四处找着出口，他爬上了一艘破败的救生艇，发现吉姆也在里面，而救生艇中除了大堆的金币宝石以外，还有传说中掠夺这些财物的海盗船长的遗骸。正当吉姆和斯尔维尔对峙之时，宝库开始爆炸了，到处都在坍塌。吉姆被爆炸震出了救生艇，他灵活地攀爬住一处台阶暂时得以安全。斯尔维尔启动了救生艇，满载了一船的金银财宝准备离开。这时有又一处爆炸了，吉姆所在的地方被炸裂开来，吉姆悬在半空就要支持不住了。斯尔维尔掉转船头前来救吉姆，他把船靠在一块岩石上，跳下船去拉吉姆的手，可是没有够着。爆炸产生了巨大的吸力吸住了救生艇，斯尔维尔不得不又用另一只手稳住船身。同时继续去拉吉姆，还是差

一点才行。满载黄金的救生艇就要被吸力拉动了，而吉姆仍旧差点距离才可以救出。吉姆快要坚持不住了，他的手渐渐松开了台阶。在这个关键时刻，斯尔维尔不得已推开了载满他梦寐以求的金币的船，而选择了紧紧握住生命危在旦夕的吉姆的手。这是该片的最后一个高潮。这个情节里面安排了两个转折，一是宝库爆炸。本来海盗们已经得手了，宝库到处是黄灿灿的金币，近在咫尺。观众也准备接受这个无奈的结局，等待着下一步海盗们会如何处理吉姆等人。宝库的爆炸把这个逻辑打破了，海盗接二连三地坠入深渊，财宝眼看就化为乌有。所有人的命运都成了未知数；第二个是斯尔维尔在关键时刻放弃了日思夜想的黄金宝石，而选择了救吉姆。这是斯尔维尔人性的升华，是这个心狠手辣的老海盗良知战胜贪欲的胜利。把故事的发展推向了另一个方向，不但挽救了观众心中的遗憾，更提升了故事的立意。

四、简要分析

《星银岛》改编自18世纪著名儿童文学作家罗伯·路易丝·史蒂文森的世界名著——《金银岛》。迪斯尼并不是第一次将《金银岛》搬上银幕。早在1950年，迪斯尼电影史上第一部完全由真人主演、没有动画成分的电影，便是根据这部同名小说改编的经典冒险影片《金银岛》。事隔多年以后，迪斯尼再度以动画方式创造出奇幻太空版的《金银岛》，并以传统手绘动画结合三维动画技术来表现。特别不同于原著《金银岛》的地方，是把原本发生故事的大海小岛场景移到充满奇幻色彩的星际太空。

迪斯尼在对原著改编的时候，基本保留了原著的故事架构，内容依然是关于寻宝少年吉姆·霍金斯，在获得一张寻宝图后，便带领自己的队伍展开寻找宝藏的冒险旅程。但是，整个故事的地点、故事重点和情节点完全改变了。在《星银岛》里，人性被放在最重要的位置上，虽然这是发生在遥远外星的故事。但主要还是讲亲情、友谊、信任与选择。在人物的安排上，也符合这一主题。主人公吉姆·霍金斯缺乏父爱，他到处闯祸却又渴

望完成一件大事来证明自己。海盗头子斯尔维尔残忍贪婪，为了财宝四处追杀带有藏宝地图的人。但他的人性没有完全泯灭，面对吉姆的调皮和聪明，斯尔维尔的恻隐之心在复苏。在一同经历了风暴的洗礼之后，他们产生了类似父子一样的感情，那是一个饱经风霜的男人和一个半大孩子之间的交流。这种交流有时候是一起扬帆出海、有时候是一起完成麻烦的工作、有时候是在旅行中传授经验和技艺。这是吉姆在妈妈那里得不到的另一种关怀和爱护，是言传身教、是训斥、是挺身保护、是语言简单的慰抚、是哥们儿一般的仗义，这就是父爱。在寻宝和较量的过程中，吉姆·霍金斯和海盗斯尔维尔都不知不觉中走入了这种亲情，他们虽然在最后没有得到几个金币，但却找到了宝藏的真正含义。那就是在亲情、友谊和金币面前，选择前者才是拥有真正的财富。

该片的人物造型突出科幻特点，不过感觉更接近童话世界，所有的人物都穿着地球人类19世纪末的打扮。片中的人物分为三类：一是和人类完全相同长相的生物，而且都五官端正、衣着有个性，在片中扮演着正面角色，比如主角吉姆和他的妈妈；二是半人半兽的外星生物，他们有着人类的身形和美化了的动物的脸，这类同样是属于正面角色。比如狗脸博士、猫脸女船长和颇有争议的海盗斯尔维尔；第三种是彻底的兽面兽身，或者是奇异荒诞的怪物。这里面除了可爱的棉花糖一样的莫尔以外，其他的基本都是邪恶的反派。由于片中外星生物以第二类和第三类居多，所以编导们设计了些有趣的场面。比如开场不久在吉姆家饭馆的餐桌上，吉姆的妈妈在给饭馆的客人们上菜。而摆在客人面前的食物就是针对外形特点而配给的，长得像狗脸的外星人吃的是用狗儿专用碗装的像狗食一样的东西，而长得像青蛙的外星人，却吃的是一大碗虫子。还有在船上，像猫儿的船长身手敏捷，像斗牛犬的大副表情严肃，完全是怪物的家伙则整天打着坏算盘。看来，趣味是导演和原画师们更希望带给观众的。

节奏紧凑，镜头多变，也是该片吸引观众的

地方。秉承好莱坞的一贯作风，危险的动作、风暴袭击、火拼、爆炸的场面时时在片中出现，商业大片的元素一样不少。

《恐龙》（Dinosaur）（图4-2-12）

迪斯尼公司2000年5月出品

片长：82分钟

导演：拉里夫·佐丹、埃里克·雷顿

编剧：沃伦·格林、约翰·哈里森

音乐：詹姆斯·牛顿·霍华德

配音演员：奥西·戴维斯、阿尔法·沃德等

一、剧本故事

该片主要讲述了在亿万年前的地球上，一个叫做阿拉达的圆顶龙的冒险和成长历程。阿拉达尔还是一只恐龙蛋的时候就和妈妈失散，几经周折它被海岛上一群狐猴意外拾到并抚养大，它无忧无虑地和狐猴生活在岛上。突然一天，灾害来临，大量的流星雨降落地球，毁灭了海岛，在爆炸和海啸的危险中，阿拉达和养母一家逃离岛子游到了陆地上。陆地也不安全，流星撞击地球导致恐龙们原来的居住地大气变热难耐，树木被焚毁、生态遭到破坏，关键是水源供给消失殆尽，于是固执的团队首领克朗带领着大量的食草恐龙进行迁徙，这是一场与时间和威胁的争夺战，他们必须赶在环境更恶劣之前和冒着被食肉恐龙捕捉的危险到达安全地带——传说中的恐龙老家。在路途中，克朗为了赶路，对于老弱的恐龙采取置之不理的态度，任其自生自灭。阿拉达则一路上照顾这些老弱，使它们不至于掉队，克朗对此深感不满，认为阿拉达在动摇它的头领地位。而克朗的妹妹尼拉站到阿拉达一边帮助掉队的老弱恐龙，并对阿拉达表示出了好感。这段路程的确充满了危险，气候环境在不断变坏，食肉恐龙追寻着它们的足迹一路赶来。在经历了寻找水源、建立信任，与两只食肉恐龙搏斗等惊心动魄的事件之后，阿拉达与它的朋友们团结一心，合力消灭了追捕者。虽然固执的克朗在和食肉恐龙的打

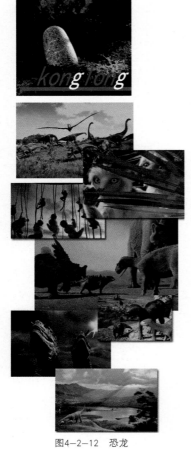

图4-2-12 恐龙

斗中死去，但它最后还是肯定了阿拉达的做法。在穿过长长的隧道后，食草恐龙们最终到达传说中的恐龙乐园，这里青山绿水植物茂盛，阿拉达和尼拉一起过上了安定的新生活。

二、人物刻画

被狐猴养大的阿拉达是只食草的圆顶恐龙，它自幼就与母亲失散了，离开了恐龙群生活的环境。在它睁开眼睛的时候，第一个看到的就是狐猴皮洛以及皮洛的一家。然后就生活在这个世外桃源，和狐猴为伴。直到有一天遇到流星袭击，阿拉达不得不离开岛子才有机会见到自己的同类。在此之前，阿拉达实际是非常孤独的，在这个狐猴的世界里，它难以有归属和认同的感觉。不过阿拉达又是健全的，它具有那些群居恐龙所没有的单纯、坚毅、勇敢和同情心。这些优点使它得以回归属于恐龙的世界，并承担起了领袖的义务。

当它第一次踏上恐龙领地的时候，迎接阿拉达的是十几只恐爪龙的袭击，接着是大规模的逃难队伍。接下来的时间里，阿拉达面对同类的质疑和不屑，它选择了沉默。因为对于它来讲，一切既新鲜又陌生。但三只年老的恐龙掉队时，阿拉达却不惜冒着被恐爪龙猎杀的危险，愿意留下来帮助它们，这一举动让首领克朗的妹妹尼拉对

这个新来者刮目相看。也是主角阿拉达性格的第一次显示，表明它富有同情心和不轻言放弃；当大群恐龙放弃了希望离开枯竭的水源地的时候，阿拉达却在干涸的河床里找到了水，展示了它细心智慧的一面；而面对凶恶的霸王龙，阿拉达带领众恐龙团结一致，用巨大的吼叫声把霸王龙步步逼退，则表现出了王者的勇气和凝聚力。这些元素构成了阿拉达完整的性格，也预示了这个不折不扣的正面角色的"龙生轨迹"。

三、经典镜头回顾

1. 霸王龙追赶着食草恐龙群走远了，原地只留下霸王龙深深的脚印。一只偷蛋龙从树丛中跑了出来，它四下望了一下，便抱起土堆中那只唯一没有被霸王龙踩烂的恐龙蛋，蹦蹦跳跳地转入树林，偷蛋龙一路小跑，找到一个安静的地方停下来准备把蛋砸开。砸了两下没有反应，于是偷蛋龙张嘴就想咬，哪知另一只偷蛋龙突然跳出来争夺，恐龙蛋在抢夺中掉入了旁边的小河中。蛋随着水流开始漂浮，一条水中游弋的克柔龙过来一口就把蛋吞入口中，结果噎得无法下咽，只得又把蛋吐了出来。恐龙蛋浮出了水面，从两只在水边打闹的背甲恐龙中间飘过，引得两只恐龙停下来驻足观看。恐龙蛋一路飘去，河边一大群原角恐龙正在喝水，庞大的身躯在河中踩来踩去，差一点把蛋给踩到。远远一只小型的色拉翼龙飞了过来，它从水面擦过，稳稳地叼起了水中的恐龙蛋，又扇动翅膀飞向远处。色拉翼龙越过山脊俯冲下大瀑布，在升腾的水雾里，好几只色拉翼龙从瀑布前飞出。这只叼着蛋的色拉翼龙一路飞过大峡谷，飞过大群恐龙聚居的平原。一转身又俯冲下深深的海峡，掠过拍岸的惊涛骇浪，飞向近海的一座小岛。飞到小岛后，它顺崖壁滑翔而上，准备把这个恐龙蛋当做食物喂给巢中的小翼龙。这时有两

只贼鸥从旁袭击翼龙，蛋又从色拉翼龙的嘴里落了下去，穿过茂密的树林，落在了一棵大树厚厚的苔藓上。把一群狐猴惊得四散……从恐龙蛋掉到河里的那刻开始，这个长镜头可以说是该片中非常值得称道的经典镜头。画面中心以恐龙蛋为目标，跟着蛋的移动来运动镜头，展示了恐龙世界里的这些不同种类的庞然大物。特别令人叫绝的是色拉翼龙叼到恐龙蛋后的一系列飞行动作，镜头跟着这只"鸟儿"从平实的陆地上一下子飞跃过峡谷，又穿过巨大的梁龙的尾巴，色拉翼龙忽高忽低地飞行，镜头前面刚刚还是绿油油的草地，突然脚下一空就是万丈深渊。接着就是拍打着岩石的海浪，前方出现雾中的小岛。这样的视觉效果，是由三维动画建模加上部分实景航拍合成后达到的。但这一切在做出来之前，都存在于导演的想象力当中。

四、简要分析

本片是《侏罗纪公园》之后的又一部全面描写恐龙的电影作品。所不同的，这是一部用三维技术来制作的动画影片，主角也都是恐龙而不是人类探险者，尽管在电影里这些大家伙都讲英语。《恐龙》的剧情比较简单，一只年轻的恐龙如何通过解决迫在眉睫的困难而得到同类的认可，并找到家园的故事。这种情节可能发生在各种动物身上，只不过迪斯尼选择了恐龙而不是别的。在小岛上成长的阿拉达，第一次处在陌生的环境里不但处变不惊，还拥有这么多的美德，是不是有点令人意外？不过想一想好莱坞的一贯作风。这种个人英雄主义从人一直延伸到恐龙身上也就不足为怪了。

计算机技术的高速发展和运用，复活了这些地球上曾经的主宰者。在片中，实景拍摄的自然环境被三维技术处理过的古生物们合成在了一起，由于对光线和色调的出色控制，合成软件把真实与虚构结合紧密，一切看上去极其真实自然，在不少地方都超过了《侏罗纪公园》的视觉效果。特别是恐龙的面部表情刻画，由于故事的

主角是这些远古的生物，所以出于情节的需要和作为推动故事发展的转折，需要这些皮肤粗糙、面目狰狞的家伙表现出喜、怒、哀、乐的面部变化，还有正面角色的可爱，反面角色的恐怖等。编创人员只有在眼神、面部骨骼结构和皮肤的颜色上下工夫，把这些看似长得差不多的恐龙区分开来，并赋予拟人化的性格。这是迪斯尼见长的手段，但也免不了有过度夸张的地方，以至于个别画面更接近卡通效果。

大量的运动镜头使用是《恐龙》的一大特色，特别是影片中关于恐龙蛋被色拉翼龙叼走后的长镜头，还有霸王龙攻击恐龙群时奔跑的跟拍，以及食草恐龙们穿越跑动时的镜头。还有运动的全景画面也多次出现，当恐龙逃难队伍行进在沙漠上的时候，慢慢拉开的全景展现了队伍的庞大和前方路途的遥远。鸟瞰恐龙栖息之地的全景，表现了恐龙数量、种群的规模，以及亿万年前的生态环境、植被种类。这些镜头的运用都使画面充满了动感，使观众有身临其境的感觉。总的来说，《恐龙》是一部成功的三维动画片，情节引人入胜、角色饱满、画面精彩绚丽。优秀的三维技术及出色的后期合成效果，是世界上大多数动画制作公司只能望其项背的。

《圣诞夜惊魂》（The Nightmare Before Christmas）（图4-2-13）

迪斯尼、试金石公司1993年10月出品

片长：76分钟

导演/监制：蒂姆·帕顿

编剧：卡罗林·汤普生

音乐：丹尼。埃尔福曼

配音演员：丹尼·艾尔夫玛、克里斯·萨兰登、凯瑟琳·奥哈拉、威廉·赫基等

一、剧本故事

影片把西方的两大节日万圣节和圣诞节分为了两个城市，各自住着分管这些节日的精灵。可想而知，这些精灵的任务不是制造快乐祥和就是

制造恐怖鬼怪的气氛。万圣节城的主管骷髅杰克十分厌倦每年万圣节带领手下到处制造恐怖的生活，他渴望有所改变。一个偶然的机会，杰克无意中在树林的深处发现了一棵围着一圈门的奇怪的大树，他被其中的一扇刻有圣诞树的门深深吸引了，好奇之下，他打开了这扇神奇的门，结果一下子坠入了另一个洁白的冰雪世界——圣诞节城。这里是另外一个节日，圣诞节的策源地。镇上明亮的灯光和斑斓的色彩使得杰克惊奇不已，而镇上的那种欢乐气氛，更是让杰克心驰神往。于是骷髅杰克绞尽脑汁开始研究圣诞节，并决定这一年圣诞节由万圣节城的鬼怪们来承办。于是，有趣的情况出现了：这些习惯于搞恐吓、恶作剧的万圣节城的精灵们在杰克的领导下，开始按照圣诞节的规矩生产"圣诞礼物"，并制造驯鹿拉的雪橇，甚至还绑架了"圣诞老人"。当一切准备就绪，骷髅杰克怀着兴奋的心情开始发送圣诞礼物。当圣诞节来到的时候，各种各样的恐惧礼物被装进袜子里送到孩子们手中，在礼物被打开的那一刹那，圣诞节意外而又不可避免地变成了万圣节。当大人们从孩子们的惊叫声中醒来后，看到的是一个令人难以置信的场景，人们愤怒地追打"圣诞老人"，骷髅杰克被人类的高射炮打了下来。愧疚而沮丧的杰克只得回到万圣节城。好在赶回及时，才让真正的圣诞老人完成他的工作。

二、人物刻画

骷髅杰克的这个尝试的确有点"吃力不讨好"。杰克是个优秀的恐吓专家，他的吓人招数在万圣节是出了名的可怕，已经在很多国家拥有名声。同时也是个好的领导者，带领着万圣节城的一帮难兄难弟，靠在万圣节的表现来满足吓人的欲望。不过，杰克也是一个孤独的家伙，他的才华太高了，高到没有人能真正理解他的寂寞和想法。"……我有最多的才华，如果我要来惊吓人，我随便就可以超越任何人……然而一年又一年，都变成了例行公事……"杰克明显厌倦了扮演南瓜大王的角色，他对自己的价值感到怀疑。当他

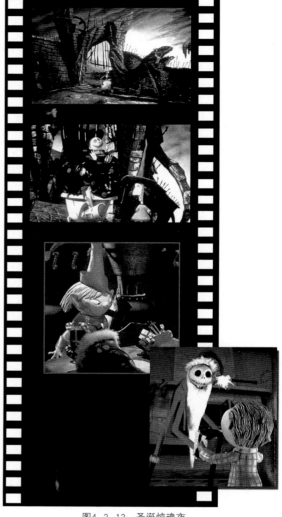

图4-2-13 圣诞惊魂夜

无意之中看到人们在圣诞节的快乐时，感到不解与兴奋。圣诞带给人们的是和万圣节完全不同的景象，这令杰克感到从未有过的新鲜。于是，杰克决定以承接圣诞节的方式来改变自己的工作内容，来挑战自己的才能，实现一个新的骷髅杰克形象。于是杰克用数学、化学的公式来演算、研究圣诞，并召集部下学习制作礼物。但是结果事与愿违，没有人接受这个吓人的圣诞老人，没有人喜欢这些恐怖的礼物。可怜的骷髅杰克无法扮演圣诞老人的角色，甚至差点丢掉性命。

凡事总有好的一面，经过这次荒唐的冒险尝试，杰克再一次深深地了解了自己，对自己的价

值有了新的认识，也真正理解了节日的含义。他消除了烦恼，决心扮演好自己南瓜大王的角色。其实，杰克的想法在我们很多人身上都有过，当对生活状态、工作或者某件事物厌倦了的时候，总是想着要改变一下自己，甚至对于那些并不了解的东西念念不忘。不过改变是件谨慎的事，不可以带有盲目性，否则后果会非常麻烦。重新认识自己，发挥自己潜在的价值，才是最有意义的事。

三、经典镜头回顾

1. 杰克召集怪物们开大会，于是万圣节城的怪物们陆续来到会场。杰克走到台前对众人说："大家听着……"怪物们停止吵闹，纷纷坐下。杰克接着讲："说圣诞的事……"一束灯光打来正好照到杰克。"有很多奇怪的东西，难以置信！各种东西引诱着我的脑袋。我怎么努力也似乎没有法子来形容，这就像是个不可思议的梦，但你们要相信我所说的，它的确真实，而且也存在。"说着杰克拉开背后的幕布，露出一棵五光十色的圣诞树。怪物们发出了尖叫声，都十分吃惊。杰克拿出一个打了蝴蝶结的盒子，举着对大家说："这个东西叫礼物，先从盒子开始……"怪物开始坐不住了，插话问道："这盒子是钢的吗？""是锁的吗？""里面有天花吗？""太好啦，我喜欢天花！"杰克说："让我说下去，这不止是有鲜艳颜色包装的盒子，上面有花蝴蝶结……"两个女巫飞了过来，便要抢蝴蝶结。"里面有什么？"杰克说："正是不要你们知道。"一个小怪物一把拿过了礼物盒子，说："会扭曲吗？"一个怪物凑过来："有老鼠吗？"另一个问道："会打破吗？"一个头颅倒挂下来说："也许是我在湖里面找到的这个。"杰克生气地把盒子拿了回去，对怪物们说："听着，你们不明白圣诞节可不是这样的。"杰克回到舞台中央接着说："留心，我们要选个很大的袜子……"杰克刚把袜子挂到墙上，怪物们就又开始了讨论："里面有脚趾吗？""让我看看。""是不是被砍得血肉模糊？"杰克解释道：

"里面没有脚趾！只有糖果、玩具和小礼物。"小怪物们窃窃私语："玩具，会咬人吗？""会折断吗，会爆炸吗？""也许会跳出来惊吓孩子们！"于是大家同意："圣诞节好玩，我们全力支持！"杰克高喊："大家请不要这样着急，你们还有不明白的地方。"怪物们已经按捺不住了，吵吵嚷嚷起来。杰克又说："我最精彩的还没有给你们介绍……这圣诞城的统治者是个国王，据我所知，他的声音低沉而有力。我也听说他长得很有意思，像只大龙虾，又红又大……他坐着鹿拉雪橇背着沉甸甸的袋子，双手强壮而有力……在寒冷和有月光的晚上，他会飞进雾中。他们称他为——圣诞老人！"怪物们鼓掌吹着口哨，又蹦又跳。杰克无奈地自言自语："他们很兴奋，但却不明白……那种圣诞特别的感觉。"杰克摇晃了一下可以下雪的玻璃球，叹了口气："算了。"撇下那帮正瞎闹得起劲的家伙，悄悄离开了舞台……这一场景基本是通过演唱来完成的，结合人物舞蹈般的动作，很有点舞台歌舞剧的效果。对于后面的故事来说，这是非常重要的一个气氛渲染。在故事情节上，杰克希望通过自己的解释，让手下的难兄难弟们了解圣诞的意义和感觉，能够真正地帮助自己实现愿望。可是这帮四肢发达头脑简单的家伙，根本不可能去理解他想要说明的东西，但只要是杰克的主意，怪物们就会无条件地赞同，反而弄得杰克进退两难。性格刻画上，这里用杰克煽动的讲演和怪物们的反应，来把这些主要的和次要的人物做了铺垫式的描写，同时也交代了杰克之所以感到孤独和不被理解的原因。

四、简要分析

这部由陶土模型来拍摄的动画片实在是很难以"童话"故事来命名，就算是的话，那也是带着极端另类色彩的童话故事。诡异的气氛，奇而好笑的故事，古怪有趣的人物造型就是这部动画经典的特色。

人物性格的设定上，《圣诞夜惊魂》以西方万圣节的著名人物骷髅杰克当做主角。这里的杰克

有着诗人般的忧郁浪漫的情怀，渴望着不同于一般邪恶精灵的生活，他厌倦了每年一成不变的万圣节吓人活动。这个万圣节城的首领、鬼怪狂欢的组织者出场的时候有些无精打采，因为他尽管深受各种怪物的爱戴，但是却没有谁知道他内心的痛苦。杰克的思想具有很大的代表性，这是那种"高处不胜寒"的孤独感和对自己能力的怀疑。当对做的事产生了周而复始的厌倦的时候，这种痛苦就会出现在心中，人们这个时候就和杰克一样，需要重新来肯定自己的价值。杰克的手下们，就是万圣节城里的鬼怪们，都是些不会动脑筋只知道吓人的家伙，就连怪物们认为吓人的理由，也是恶作剧成分多于恐怖。对于杰克的举动和设想，以他们简单的智慧无法了解，这也是杰克感到孤独的原因之一。但他们又对杰克老大绝对服从，趣味的情节就从中产生了。其中以生产"圣诞礼物"和几个笨蛋绑架"生蛋老人"最有代表性。"圣诞礼物"都是各式吓小朋友的玩具，而几个怪物居然把一只兔子当做圣诞老人抓来。由这些家伙配搭在一起，不把圣诞节搞砸才怪呢。

有趣的造型是本片的一个亮点，主要人物的造型都很另类诡异。杰克一身燕尾服打扮，可顶着一个光秃秃的眼眶大得出奇的骷髅头；博士制造出的布娃娃女孩，这个暗恋杰克的女孩是用针线缝起来的，她不仅脸上尽是碎布块，而且还老是不时缺胳膊少腿的；还有头上始终钉着一把斧头的傻大个，穿格子衬衣的狼人和缠着布条的独眼木乃伊等等。万圣节城的怪物们看似恐怖，实则头脑简单、直来直去，只会尖叫和做出夸张的表情。

《圣诞夜惊魂》大部分对白是以演唱方式来进行的，这是美式影片的一个传统特色，用歌唱来代替台词推动影片的节奏、表达演员内心世界、烘托环境气氛。奥斯卡金奖电影《音乐之声》就是最好的例子。这部以陶土木偶为拍摄对象的动画片，采用了逐格拍摄的方法，100多位著名的动画高手在4000多平方米的摄影棚中精心搭建了20多个场景，以平均每拍摄一分钟的镜头耗时一周的工作速度，在两年时间里完成了该片。由于影片

运用了大量的运动镜头，其难度可想而知。故而业界称之为好莱坞历史上第一部如此大规模的逐格拍摄动画片（图4-2-14）。

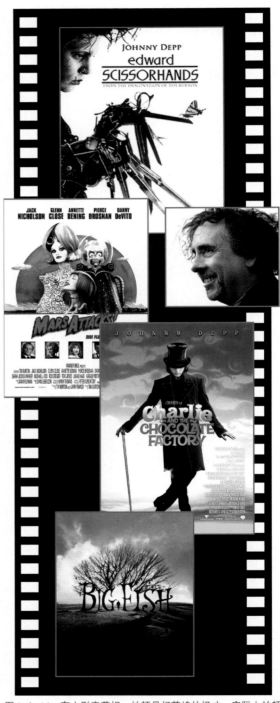

图4-2-14　有人形容蒂姆·帕顿是好莱坞的怪才，实际上帕顿的电影充满了另类的美学，随时都泄露着低调的华丽

导演蒂姆·帕顿是好莱坞的大师级人物，他生于1958年，自幼就有自我封闭的倾向，喜欢以绘画的方式来表达他的内心世界。早期的蒂姆·帕顿执导过两部电影短片，并无其他建树。1989年开始拍摄的《蝙蝠侠》系列是蒂姆·帕顿商业化程度最高的作品，也奠定了他走入好莱坞殿堂的基础。《剪刀手爱德华》是蒂姆·帕顿最成功最为人熟知的作品，其中奇妙而诡异的场景、阴郁而敏感的人物、令人感动的洁白清纯的爱情故事，近乎完美的另类美感叫人过目不忘。一时间，《剪刀手爱德华》几乎成了他本人的标志。之后的蒂姆·帕顿没有再染指动画片的拍摄，而是于1994年拍摄了致敬式的电影《艾德·伍德》；1996年拍摄依然另类的科幻片《火星人玩转地球》；2003年拍的人物传记电影《大鱼》。2005年和2006年期间蒂姆·帕顿连续推出了两部电影作品：真人电影《查理的巧克力工厂》和为华纳执导的陶土动画片《僵尸新娘》，证明他不但可以重装经典童话，还可以继续发展他的风格诡异另类电影。

《汽车总动员》（Cars）（图4-2-15）

迪斯尼公司2006年6月出品

片长：116分钟

导演、编剧：约翰·雷斯特

制片人：达拉·K·安德森

原创音乐：兰德·纽曼

特技视觉特效师：卡洛斯·巴埃纳等

配音演员：凯瑟琳·赫尔蒙德、保罗·纽曼、欧文·威尔逊、迈克尔·基顿等

一、剧本故事

号称"闪电小子"的迈克·奎恩是一辆赛车，它是赛场上刚刚崭露头角的赛车选手。在一次比赛中，奎恩为了赢得胜利而放弃了更换轮胎，结果造成了爆胎。即将胜利的奎恩不得不与车王斯特、路霸吉斯两位多次参加比赛的前辈战成了平手。但一心想要获得第一的奎恩丝毫不检讨自己的责任，它认为比赛就是为了赢得冠军，后勤与

团队并不重要。所以它决定前往加利福尼亚州参加一年一度的"活塞杯"赛车锦标赛，希望在那里与他们分出高下，得到顶级赞助商的垂青。然而就在赶往加州的路上，迈克·奎恩因为从卡车上滑落而迷了路，惊慌的奎恩因为找路超速驾驶，在警车的追捕下闯入了被人遗忘的66号公路边一座与世隔绝的小镇。慌乱的迈克·奎恩横冲直撞把小镇的设施搅得天翻地覆，破坏了许多公物。汽车镇长哈德森裁定它必须修好被它破坏的路面，在此之前不许离开这里。因为小镇虽然地处公路边上，但经济状况却并不好，大家也都为此而烦恼，完善的公路成了唯一的创收机会。急于赶到加利福尼亚参加比赛的迈克·奎恩当然不愿意停留

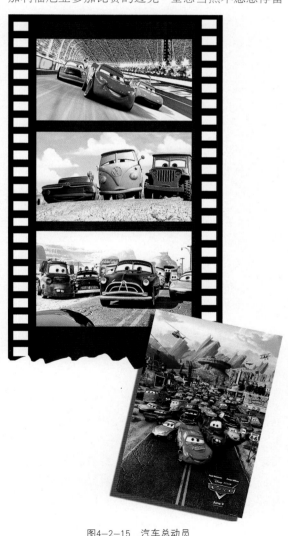

图4-2-15 汽车总动员

在这里接受惩罚，它想尽办法逃脱劳动。但是事情并不随着它的愿望，迈克·奎恩不得不踏踏实实地干修路的工作。然而就是在这停留期间，迈克·奎恩开始认识这里善良可爱又个性鲜明的居民：镇长道奇车哈德森医生拥有着神秘的过去，它是曾经多次夺得"活塞杯"的赛车选手。破破烂烂又有点傻乎乎的老式吊车班特成了迈克·奎恩的新朋友。还有美丽的律师莎莉，一部时髦的蓝色保时捷。在停留的一周里，迈克·奎恩逐渐在这些纯真的居民身上学到了更多东西，他认识到生命的意义不仅仅是冲刺撞线夺取奖牌，关爱朋友和人们的相互帮助更有意义。而就在此时，居民们了解到迈克·奎恩即将错过"活塞杯"比赛，于是他们同心协力，力争在比赛前将"闪电小子"迈克·奎恩送往他人生新的起点。经过大家的努力，奎恩顺利参加了比赛。比赛在白热化地进行着，在哈德森医生的指挥和小镇换胎车的帮助下，奎恩一路遥遥领先。在关键的时候迈克·奎恩突然放弃了夺冠的希望，而帮助受伤倒地的车王斯特完成了比赛。虽然又一次失去了当冠军的机会，但迈克·奎恩的事迹得到了赛车界的高度赞誉，也得到赞助商的鼓励和认可，同时他的影响给萧条的66号公路小镇带来了空前繁荣。

二、人物刻画

这部动画片里人物众多，而且都刻画得非常生动。每辆车子都有自己的性格，在这台戏里扮演了不同的角色，使该片的看点频频出现，趣味横生。不过描写最多的、对故事起到线索作用的，还是红色的赛车迈克·奎恩。这是个正在风头浪尖上的人物，在开始的时候，对于迈克·奎恩来讲，没有什么比拿到"活塞杯"奖杯更重要的了。当然，片中的每个赛车都是这么想的，只不过迈克·奎恩的技术离目标更近一些。奎恩急功近利，没有把忠告和团队放在心上。当车王斯特给它讲述后勤的重要性时，这个家伙的思绪却飞到了九霄云外，它幻想自己当了冠军后如何风光，出现在各大杂志的封面上、有美女相伴左右，出入贝

弗利山与好莱坞明星交往等等。同时，它也十分孤独，当它的经纪人要它报出20位朋友的名字，以便于送赠票时，奎恩竟然一个也说不出来。而后来的迷路也是由于奎恩不愿意让拉着它的卡车休息而导致的。

被罚留到小镇后，迈克·奎恩一心想要离开，如果不是汽油被警车控制了，它早就如离弦之箭一样飘走了。谁也没想到，这个寥落的小镇会改变奎恩的一生。随着待在小镇的时间变长，和这些个性鲜明的居民不断接触中，"闪电小子"迈克·奎恩发现这里藏龙卧虎，居然躲着一位冠军赛车。迈克·奎恩在潜移默化地改变，同时也给小镇的居民带来了影响，使得大家开始注意外形注重打扮了。最关键的是奎恩懂得了朋友的重要和生活的意义，它在小镇找到了爱情、友谊和快乐。在争夺冠军的比赛上，奎恩更是用行动来解释了"生活中还有比拿到冠军更有意义的东西"。

迈克·奎恩是整部动画片的故事线索，一切都是围绕着他在发生。从开始冒失自私的"闪电小子"到后来大智大勇、重情重义的"冠军"，奎恩性格转变的原因就是这部动画片的剧情，它的领悟就是编导要告诉给观众的道理。其实，这是个比较简单的故事。在国内有不少动画片也表现过这类主题，主人公如何从调皮捣蛋到变得爱学习、爱劳动。但却总是缺少令人感动的部分，无法真正引起人们的共鸣。奎恩到最后所懂得的不是什么大道理，却能在关键时候作出放弃夺冠的惊人之举来，也许生活的真谛本来就朴实无华，但悟到之后就能改变眼前看到的一切。

三、经典镜头回顾

1.莎莉和迈克·奎恩一起相约兜风。两辆车一红一蓝色彩夺目，行驶在公路上。穿过一大片杉树林，公路蜿蜒起来，奎恩和莎莉兴趣盎然，在路上赛起车来。转过一个弯，奎恩发现景色越来越美丽了。两旁是高大的红杉，色彩柔和的岩石造型各异……驶过一个隧道，奎恩眼前一亮，一道长长的瀑布挂在前面，莎莉从瀑布前缓缓驶

过，愈发靓丽动人。过了瀑布，就是一段之字形的路段，两辆车一前一后轻松地开了过去。很快它们就来到了一座废弃的旅馆前面停了下来。奎恩感到不解，而莎莉则告诉了奎恩关于它和66号公路小镇的故事……环境优美的山区公路、曾经繁华的汽车旅馆，这些景致恰恰是改变奎恩对于生活看法的地方。当莎莉给奎恩讲述自己为什么留在小镇上的时候，奎恩才明白了这个小镇具有的"魔力"。站在高高的山冈上，俯瞰美丽的风景和小镇，奎恩发现离小镇不远就是40号高速公路，川流不息的汽车疾驰而过，和秀美、宁静的小镇形成了鲜明的对比。奎恩不禁自言自语："它们不知道自己错过了什么。"这句话是奎恩发自内心的感叹，一心只想夺冠而忙于比赛的奎恩"错过"的东西的确不少。莎莉的话道出了人们的现实生活状况："人们为了赶路而放弃了欣赏风景，为了节约10分钟错过了美好人生的享受。"这段情节是故事中心思想的表达，是小镇居民对生活真谛的探讨，也改变了奎恩对自己生活意义的看法。

2. 在加利福尼亚壮观的赛车场里，成千上万的汽车云集在看台上，观看着车王斯特、路霸吉斯和"闪电小子"迈克·奎恩的冠军争夺战。奎恩在比赛开始的时候，老是产生错觉，恍惚中出现在小镇上生活的点点滴滴，这使它暂时落后于斯特和吉斯。突然，奎恩从耳机中听到了哈德森熟悉的声音。原来小镇的居民们来到了赛场，它们自愿组建了后勤保障队，由哈德森医生带队来给奎恩加油。老冠军哈德森的到来，同时也给赛场掀起了一阵波澜。奎恩这下劲头十足，它很快就超过了车王斯特和路霸吉斯……在比赛中，奎恩还用在好友吊车班特那里学到的倒车技艺，躲过了路霸吉斯卑鄙的暗算。就在奎恩领先优势明显的时候，路霸吉斯又施计把车王斯特摔出了赛道，车王斯特连续翻滚后受到重创。奎恩已经离终点近在咫尺了，但它竟然犹豫地停了下来。狡猾的路霸吉斯"呀喝"一声从奎恩旁超过，冲过终点。全场一片寂静，奎恩在众人的注视下，返回

到车王斯特身边，它推着受了伤的斯特，一步步走过了终点线。全场顿时欢声雷动……影片的最后一场比赛。皮克斯的三维制作技术在这里发挥得无与伦比，高速旋转的车轮、柏油路面扬起的碎石子、流畅运动的镜头，赛车场面的惊险刺激和真实的情况几乎没有区别。在剧情安排上，这段也是影片最后的高潮。"闪电小子"迈克·奎恩经过了一周难忘的小镇生活，它已经变成了另外一辆赛车了。那个不顾一切只想夺冠的自私家伙消失了，回到赛场的迈克·奎恩心中还有比夺得"活塞杯"更重要的东西。于是才会有它放弃即将跨越的终点线，转而帮助受伤的车王斯特继续完成比赛的惊人壮举。奎恩用它的实际行动来感谢小镇居民给予的帮助，也使自己的赛车生涯注入了更多的意义。

四、简要分析

关于皮克斯公司和迪斯尼的关系，还要简单讲明一下。在现今三维动画不断涌现的动画片领域，迪斯尼作为龙头老大的地位已经面临着四面楚歌的窘境。特别是梦工厂接连不断地推出了《怪物史莱克》和《蚂蚁雄兵》等优秀三维动画片，以及美国蓝天工作室成功推出的三维动画《冰河世纪》，使得这个老牌动画帝国不得不紧跟潮流，创新自救。2005年11月份推出的首部三维动画电影《四眼天鸡》，尽管取得了2·79亿美元的全球票房，堪称业绩不俗。但即便如此，和皮克斯公司票房最少的三维动画片《虫虫危机》3·63亿美元的全球票房相比仍差距很大。这样一来，迪斯尼要重新夺回动画片大佬的地位，一定要有自己的三维动画创作队伍。经过计划，于2006年1月擅长三维制作的皮克斯公司正式被迪斯尼公司以74亿美元收购，成为迪斯尼企业下属子公司。迪斯尼将自己的动画制作部门（三维动画及部分传统动画部门）交由皮克斯现任总裁艾德·卡特穆尔和约翰·莱塞特担任首席创造官的新皮克斯公司管理。同时，约翰·莱塞特还将担任迪斯尼"假想工程"部门的创意总监，这一部门主要负责迪斯尼主题公

园的设计。而诞生了诸如《白雪公主》等不朽名作的迪斯尼二维动画制作部不会并入皮克斯公司，仍旧独立运行，进行传统动画片的创作。对于皮克斯公司的名称、所在地等问题，迪斯尼都概不管理，由皮克斯公司自己负责操作。作为三维动画界的先锋，皮克斯在2006年，以其丰富的想象力和超凡的制作水平，为观众们奉献了《汽车总动员》这部全新的三维动画作品。这是皮克斯公司自己实力的最佳展示，也算是对于迪斯尼公司的积极响应。

这部动画片的题材和背景实在太美国了，只有美国这个汽车文化至上、州际公路四通八达的地方，才能拍摄出这部以汽车为角色的动画片。首先，动画片的角色外形的设计很重要，也具有一定的难度，特别是影片中出现的各种各样的汽车形象，既要做到高度的拟人化，又要带有一定程度的卡通化和细节上的夸张。皮克斯的技术人员采用了比较折中的办法来塑造角色：眼睛从惯用的车灯变成了车窗，通常会被设计成嘴的保险杠被忽略掉了，而用更加拟人化的嘴直接安在车的前面，各种款式的车型、各种鲜亮的色彩也被用来表现角色的不同性格。蓝色保时捷扮演有品位的律师，镶有牛角的卡迪拉克代表富有的赞助商，65年的福特野马演的却是一个处心积虑想要夺冠的赛车手……不少有趣的情节不断插入故事中，比如长途卡车拉着奎恩在奔赴加利福尼亚的时候，对这前面锃亮的油罐车照镜子、鬼脸，充满了趣味；在公路上夜行，遇到的四辆嬉皮士打扮的车，外形花俏、改装绚丽，还具有自动换CD碟的功能；就连天上飞舞的类似苍蝇一样的小昆虫，仔细一看，也是老款的大众牌甲壳虫汽车安上一对苍蝇的翅膀。除此之外，出色的三维技术也模拟出了极其真实的赛车场面，包括汽车扬起的雾状烟尘、高速行驶时车体的震动和拐弯时轮胎与地面的摩擦等效果都做得惟妙惟肖。特别是迈克·奎恩在沙漠公路上疾驰的场景，它后面扬起的弥天尘土，与真实的汽车高速行驶在沙路上的

场面毫无区别。当然，皮克斯为这些精致的视觉效果，也付出了巨大的代价。除了邀请专业的赛车技术指导外，还拍摄了大量的实际赛车场面和汽车在各个角度行驶的画面来研究和合成，有了这些保障，才有观众面前精彩的画面。

《汽车总动员》的剧本富有哲理，所有的内涵都集中在莎莉站在山崖上的那句台词中："人们为了赶路而放弃了欣赏风景，为了节约10分钟错过了人生的享受。"迈克·奎恩是一位人人羡慕的赛车手，它似乎干着惊天动地的工作，但从它转变的过程以及最后的美好结局来看，"人生并不是只为了拿奖杯"。这样的质朴道理，才是我们最该追求的目标。该片的配音团队可谓星光闪耀，除了79岁的影帝保罗·纽曼外，和成龙合作拍摄《上海的正午》的欧文·威尔逊也是中国观众熟悉的明星。

《料理鼠王》（Patatouille）

沃尔特迪斯尼影业公司、皮克斯动画工作室2007年出品

片长：120分钟

导演：布莱德·伯德

编剧：布莱德·伯德

配音：帕顿·奥斯沃特

布莱德·加勒特

卢·罗曼诺

伊恩·霍尔姆

彼得·奥图尔

一、剧本故事（图4-2-16）

生活在法国郊区农舍的老鼠瑞米天生味觉灵敏，它喜欢看一本叫《人人都能当厨师》的书，作者是法国天才厨师古斯特，他是瑞米的偶像，瑞米想像古斯特那样做一个伟大的厨师。当然，对于一只老鼠来讲，这实在是一个近似天方夜谭的想法。瑞米的爸爸和哥哥就认为在垃圾箱里寻找食物的生活没什么不好，而且瑞米的爸爸还充分利用瑞米的特长来鉴定食物是否有鼠药，并以此为炫耀，这令瑞米非常郁闷。瑞米当然不愿放弃

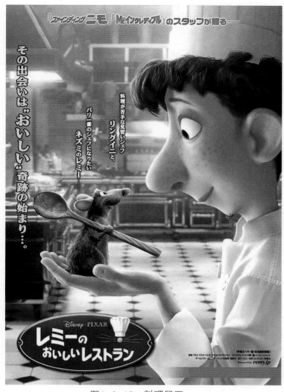

图4-2-16 料理鼠王

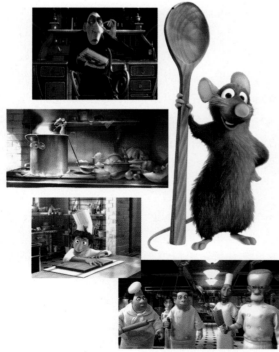

图4-2-17 料理鼠王

自己的梦想，通过偷看电视它能叫出巴黎最出名餐厅的名字，熟悉古斯特所写的每道菜的做法，它仍旧时刻准备着成为一名"厨师"。

有一天，瑞米和哥哥在农舍偷盗香料时，得知了古斯特因被美食家宜格批评而忧愤过世的消息，正在它发愣时被屋主老太婆发现，在霰弹枪和汽灯的攻击下，老鼠们大举逃亡，瑞米和家人被冲到下水道并且分散了。大难不死的瑞米醒来之后和古斯特的幽灵做了简单的交谈，决定走出下水道到外面的世界去看看。它来到了偶像名厨古斯特所创立的名餐厅房顶。在那里，瑞米见识了豪华餐厅厨房忙碌的情景。却无意间掉进了厨房里，通过一次多管闲事的行为，瑞米拯救了刚到厨房打杂的年轻人林贵尼。林贵尼这个倒霉的学徒生性害羞，没有做菜的天分，但他很想保住这份工作。于是，瑞米就与林贵尼合作，躲在这个人类厨师的帽子里面，像线控傀儡一样来合作做菜，这对人鼠组合做出的菜深受欢迎。林贵尼还悄悄地爱上了厨房里唯一女厨师可蕾，然而瑞米与林贵尼一起在餐厅的生活，并非一帆风顺。此时的厨房已经由史大厨暂时管理，这个心术不正的家伙得知林贵尼是古斯特的合法继承人的时候，决意要除掉林贵尼。瑞米在无意中得知此事，它冒险偷来了古斯特的遗书和林贵尼母亲的信，证明了林贵尼的身份，将坏人史大厨赶出了餐厅。这样一来，瑞米就名正言顺地活跃在著名餐厅的厨房里。但是突如其来的成功改变了林贵尼的想法，在记者会上瑞米和林贵尼的意见发生了冲突，加上瑞米的家族在夜里遛入食品库偷盗被发现，好朋友因此分道扬镳。

以刁钻严苛出名的美食评论人宜格再次来到餐厅，提出了要吃餐厅最特色菜肴的要求，林贵尼和餐厅都面临巨大挑战，他开始怀念离开的瑞米了。而此时瑞米被史大厨抓获，坏蛋要挟它协助自己经营冷冻食品。在家人的帮助下，瑞米成功逃脱并回到了餐厅。林贵尼当着众人的面解释了自己和瑞米的合作关系，众厨师无法理解这对人鼠搭档，选择离开了餐厅。面对一屋子的顾客

和难对付的宜格，瑞米和林贵尼一时不知所措。瑞米的爸爸带着鼠群赶到了，于是在这个豪华厨房的操作台上、食品库里，老鼠们做起了厨师的助手，女厨师可蕾也在思考后返回了厨房。大家一番努力之后，瑞米的一道家乡烩菜赢得了宜格的赞赏，但古斯特餐厅却因出现大量老鼠而关门歇业。

在一家由宜格投资开张的新餐馆里，瑞米、林贵尼和可蕾都找到了最适合自己的位置，实现了自己追求的理想……

二、人物刻画

瑞米这只不在垃圾箱里过活而偏爱厨房的小老鼠，凭着对法国烹调的热情和追求理想的勇气，实现了几乎不可能实现的梦想。这一切都是著名厨师古斯特那句至理名言"人人都可以做菜"的力量。也正是这句话激励着瑞米脱离了老鼠们传统的偷盗生涯，冒险接近人类居所看书看电视，坚持不懈地一直朝着自己的理想前进。导演深知，有梦想并努力去实现它的人，总是让人们倍感崇敬。于是瑞米被定位于这个积极价值观的实现者。片子里说"尽管不是每个人都能成为伟大的厨师，但伟大的厨师可能出自任何地方。"只有梦想，不可预知的生活才可能在惊喜中继续，才能丰富多彩。瑞米坚信任何人都可以做出美食，只要你用心。这只小老鼠的出身并不光彩照人，但它身上那种对美食的一腔热爱，靠着一股子冲劲向自己的理想前进的精神，却是那么明亮。

所谓有志者事竟成，好像瑞米觉得没有什么是不可能的。即使是站在鼠药店那恐怖的橱窗外面，即使林贵尼因为意见不合而把它逐出厨房，都没有改变瑞米对理想和友谊的根本看法。"善良、积极向上、学习努力。"虽然老鼠瑞米被塑造得近乎完美，其实生活中很多事情就是这样。不要被他人在某方面的成就所筑成的高墙所困住，渐渐在围墙内自暴自弃，自惭形秽。只要有目标，肯努力地尝试，一定就会摘取到成功的果实。

机会是公平的，在机会面前人人都是平等的，真正的朋友也是值得信赖的。关键就在于你自己的选择如何。小老鼠瑞米就是靠着信念的坚毅而成功的。

林贵尼，一个毫无特色的法国青年。他懦弱、笨拙但十分善良。他对自己的未来没有太清醒的认识，带着母亲的信来到古斯特餐厅寻找工作。他还不知道自己竟然会是这个餐厅的合法继承人。刚到餐厅时，林贵尼一次无心之过招来了瑞米这个大救星，这个法国小伙子的人生从此改变了。他的性格几乎和瑞米正好相反，也正好互补。虽然在瑞米的帮助下，可以一步一步地登上主厨的宝座，但在他的心里面总是空空的，特别是面对心上人可蕾的时候，林贵尼多次想把真相告诉她。但荣誉的光环照得他睁不开眼睛，以至于朋友气愤地离去。当他发觉了友谊的力量时，毫不犹豫地挺身而出，为瑞米挡住了众人的菜刀。并向所有人承认了一切都是瑞米的功劳，自己不过是个不懂烹调的傀儡。当众人都离开餐厅的时候，他却留下来对付顾客和刻薄的美食评论家宜格，体现了餐厅继承人的勇气。

林贵尼在该片中的作用，说明人人都有自己的长处，关键是要你自己善于发现和发挥，就能在某个领域中获得成功。俗话说："三百六十行，行行出状元"。了解自己的长处，充分认识自己并加上自信和不懈地努力，这才是个人通往成功的捷径，适合自己的才是最好的。林贵尼虽然没有成为一名著名餐厅的主厨，但是成为了一名优秀的服务生，并且他自己也喜欢这份工作。他将自己的热情投入到适合自己的职业中，在服务生的工作上他合格了。

三、经典场景回顾

1. 逃离郊区老太婆的家。瑞米和哥哥在农舍里偷香料，这时电视上正在播出古斯特的节目，当电视里出现古斯特因为承受不了尖酸刻薄的美食评论家宜格的批评忧愤而死的时候，瑞米惊呆了。突然"啪嗒"一声，点灯打开了。瑞米一转头，看见农舍的主人老太太正吃惊地看着自

己。瑞米和哥哥意识到自己危险的处境，立刻准备逃跑。老太太急忙从门旁的伞桶里抽出一把大黑伞，瞄准了瑞米。"啪"的一声，黑伞一下撑开了。老太太气急败坏地把伞扔在一边，竟然露出了一支霰弹枪！而且老太太毫不犹豫地开了枪，瑞米兄弟只得逃命。老太太一枪一枪追着打，打飞了碗碟、打坏了花瓶、打碎了吊灯……眼看哥哥朝鼠窝跑去，瑞米急得对哥哥大喊："别跑回大本营！"瑞米兄弟在房梁上奔跑，子弹嗖嗖地飞过，下面老太太疯狂的射击直到子弹打完。就在老太太找子弹的时候，瑞米救下了捆在吊灯上的哥哥，兄弟二鼠正准备逃回鼠洞。老太太装好子弹后朝着天花板一阵猛轰，枪声停息后，只听天花板发出"嘎吱、嘎吱"的声音。老太太好像也感到了什么不对，定定地抬头看着上面。"轰"的一声，整个天花板垮塌下来。原来天花板上面全是老鼠！群鼠和老太太对望片刻，一阵惊呼，人鼠都夺路而逃……作为引子部分，这段戏安排得实在有点出乎意料，没想到的是慈祥缓慢的老太太居然有如此严重的暴力倾向。老太太对付老鼠的不是飞出去的鞋，而是12号口径的霰弹枪，甚至严重到把整个天花板都打了下来。不过这也是瑞米命运的转折点（即剧本建置中的第一个转折），正是有了无法继续待在农舍的理由，瑞米才有机会踏上前去巴黎的寻梦之旅。

2. 雷米钻出下水道后一路跑上房顶。瑞米受到古斯特幽灵的开导，幽灵说："怨天尤人是看不到未来的，不如上去看看。"于是决定离开下水道去看看上面的世界，它一路小跑向上面蹿去。瑞米先是来到一个聚会的场所，在这里瑞米再次受到幽灵的教诲，让它放弃偷盗行为去自食其力。瑞米又钻入墙壁的夹层中前行。它路过一个画家的房间、一对争吵的情侣的房间、一个有一只猫的房间、一个老鼠夹子，瑞米一路小跑地钻出夹层，顺着排水管道爬上了屋顶。瑞米的眼前陡然一亮，在它面前是灯火辉煌的巴黎，远处耸立着五光十色的埃菲尔铁塔……这是个非常美妙的长镜头，流畅是它的特点。通过瑞米的路程，把巴黎那丰富多彩而又光怪陆离的夜生活展现在观众面前。特别是瑞米最后上到房顶的时候，观众们也随着瑞米一道眼前豁然开朗，夜空下灯火辉煌的城市和黑暗的下水道、夹层形成鲜明对比，预示着瑞米多彩的新生活的开始。

3. 厨房里老鼠们的工作。众厨师由于无法理解瑞米和林贵尼这对搭档，离开了厨房。满屋的顾客和专门来找茬的宜格还等在餐厅里，怎么办？这时瑞米的爸爸带着老鼠家族赶来支援。于是在厨房里一大群老鼠扮演起了厨师的角色。只见瑞米把手一挥，老鼠们整齐地站在洗手槽内清洗完毕，然后奔赴各自的岗位。瑞米边走边安排"一小队负责处理鱼、二小队负责火候、三小队负责酱汁、四小队负责切菜、五小队负责烤肉……大家快、快、快！"众老鼠于是各自忙碌了起来。林贵尼看到后，主动说："前面需要服务生。"他穿上溜冰鞋为顾客分发菜谱、端饮料、上菜。瑞米继续在厨房指挥着大家："牛肉要再嫩一点、使劲搅拌到奶和油分离、只能加多米雷诺奶酪、比目鱼少放油和盐、汤的味道太淡了要加料、什锦

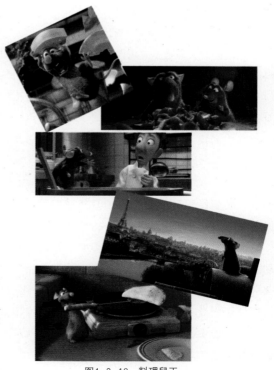

图4-2-18　料理鼠王

沙拉不可以放太多醋……"热闹的厨房里，小东西们正不可思议地制作出一道道可人的法式料理。这时可蕾回到了厨房，她被眼前的一切惊呆了。林贵尼及时地向她解释了一切，可蕾决定留下来帮助瑞米。一阵忙碌之后，当林贵尼把瑞米为宜格准备的杂烩菜端上桌子的时候后，宜格不解的看了林贵尼一眼，挑剔地用叉子叉上一块放入口中。突然，宜格感觉自己回到了童年，在自家的餐桌前品尝母亲做好的杂烩菜，那是多么亲切熟悉的口味呀，宜格仿佛定在了时空当中，手中那支准备评分的笔也掉在地上……这是全片的最后一个高潮，故事到这里已经把开始的一只老鼠做菜变成了一群老鼠做菜，真的应验了古斯特那句"人人都可以做菜"的名言，也昭示了家人的团结互助在个人发展上的重要性。运动的镜头流畅地表现了厨房里老鼠们的忙碌，增加了场景中紧张热烈的气氛。而对于中国观众而言，最后瑞米打动宜格的"家乡杂烩菜"和《食神》中令评委掉下泪珠的"黯然消魂饭"有异曲同工之妙（图4-2-18）。

四、简要分析

料理：在汉语上解释为管理、安排、处理。因为外来语言的关系在日本和韩国，菜肴一词就是用料理来表示的，特别是日本更是直接用汉字——料理来表达菜或饭的意思。当然在我们中国不太可能会说某国料理，只有在日本要表示某国风味的菜都会在国家的后面加上料理一词。在这部动画片的汉语名字处理上用了"料理"一词，多少有点追求时髦、崇洋媚外的意思。不过《料理鼠王》的出现，无疑说明了它的确是2007年迪斯尼交出的最漂亮的一张动画片答卷。

动画片中关于做菜的题材不少，特别是日本动画《中华小当家》还被改编成了真人电视剧。而《料理鼠王》的故事构思较为独特：一只讲究生活品质沉迷于做菜的小老鼠，不甘于在垃圾堆里找食物，而想做出真正的美味佳肴。这本身就有超越传统童话的地方，因为人人喊打的过街老鼠，

虽然可以在童话中做很多其他事情，但上灶掌厨实在有点匪夷所思，要知道厨房是最讨厌的就是老鼠了。可是瑞米从下水道来到了巴黎最好的餐厅厨房，从偷偷摸摸地往汤里加佐料到操纵林贵尼走上大厨位置，再到最后成为宜格餐厅的主厨。只有在迪斯尼充满想象的城堡里，这样惊人但有趣的故事才会诞生。在卡通地世界里，老鼠作为主角不是第一次了，有不少出名的老鼠活跃在银幕上，像著名的米奇、米妮这样出身名门的"老鼠"，它们衣着光鲜、无所不能，完全生活在童话臆造的世界里。而瑞米这只老鼠特点明显的小家伙，出身卑微、平淡无奇，整日里和一群鼠兄鼠弟往返于垃圾箱和鼠窝之间。直到突然有一天它发现了自己的特长和爱好，才尝试着向这个方向去努力。在瑞米追寻自己梦想的时候，并非顺利。可这个小家伙从不气馁，它认为离开那种看似安全传统却没有自我的生活是非常有必要的。为此，它冒着雷击危险在屋顶烤蘑菇，在厨房里帮林贵尼调整汤的口味、操作林贵尼从一个勤杂爬上主厨的位置……哪一样不是冒着被人类杀死的危险在进行，它为了理想可以不顾安危，这是连向林贵尼这样的脆弱人类都无法办到的。而对于友谊，瑞米是那么的坚定不移。当父亲带它去鼠药店看的时候，它也被挂在那里的同类尸体吓坏了，但是这也丝毫没有改变它帮助人类的主意。相比而言，发明了美食的人类却表现得自私、多疑、贪婪、脆弱。迪斯尼的作品中，动物的世界里永远都没有人类的市侩气息，只有亲情、团结和对理想的追求。人类则在和这些动物的朝夕相处中，了解仁爱、懂得珍惜、学会坚强。因此关于友谊，瑞米与林贵尼的相处也证实了"患难见挚交"这句话。友谊本来就是建立在相互信任的基础上的。林贵尼就是出于对瑞米的信任，而一直将瑞米留在自己的身边并一直在厨房里合作。而瑞米也是基于对林贵平的信任，而一次次帮助林贵尼解决问题。人鼠之间本来就有着历史久远的矛盾，当好朋友闹矛盾的时候，瑞米也曾经迷惘过，不知道自己与人类交友的做法是否值得，然

而他对林贵尼的信任和对烹调美食的理想使他回到林贵尼的身边，继续帮助林贵尼。

正确给自己定位是非常重要并且非常困难的。许多时候，我们正是由于对自己的认识不清，而盲目地奋斗和追求，走了很多弯路甚至离成功的目的地越来越远。就像林贵尼一样，不适合做厨师却一直想"扮演"下去。好在尝试之后，瑞米和林贵尼能够更全面地了解和认识自己，发现自己的长处并加以充分发挥。通过这部优秀的动画片，我们知道要有热情并且敢于尝试自己的理想；然后在不断的实践中认识自己，发掘自己的长处和优点。我们还要有足够的自信和不懈的努力，这样一来我们离成功就不远了。

影片的可看性也非常强，是按时间和事件同时进行的标准顺序来表现的，观众理解起来比较容易。还有不管是在情节设置上还是三维技术上，许多细节都处理得很好，特别是瑞米在下水道看书的场景，食谱书被打湿后翻动每一页时，湿纸沉甸甸的质感、林贵尼旧冰箱金属把手瞬间的反光、汤锅里冒着泡的迷蝶香奶油浓汤、白瓷盘中香气四逸的美味佳肴、巴黎城区那些颇具历史感的老旧建筑，这些都被皮克斯的大师们制作得天衣无缝。

除了电影元素的合理运用外，该片有趣的地方还有不少。比如古斯特的幽灵在关键时刻出现，这很像《哈姆雷特》里老丹麦国王的鬼魂在冥冥中指导王子复仇。而在这里，幽灵则在思想上引导着瑞米去克服困难；矮子史大厨的形象，更像是在嘲笑法国的某位历史著名人物，这是一种美国式的幽默；林贵尼家里电视上放着亨弗利·鲍加的老电影，鲍加的鲍牙和小眼睛都模仿得惟妙惟肖；鼠窝里的爵士乐四重奏，老鼠拨动一支铅笔改造的大提琴（在爵士乐演奏中，大提琴都是弹而不是拉的）；还有史大厨和瑞米的塞纳河追逐一场面，紧张刺激又滑稽诙谐，这是好莱坞电影的拿手好戏。总之，在120分钟的时间里，导演布莱德·伯德把观众的眼睛塞得满满的，丝毫没有让人觉得有多余的镜头，觉察到时间的流逝。伯德这

个动画导演天才，曾凭《The Incredibles》拿过最佳动画片奖和原创剧本的提名 。布莱德·伯德和他的团队精诚合作，再次为观众献上一部动人心弦的佳作。

和传统的美式动画片一样，音乐是动画片的另一个灵魂，在该动画片的音乐专辑里，共收录了24首歌曲。《料理鼠王》上映后好评不断，最终获得了第80届奥斯卡最佳动画长片奖。

第三节　时代潮流——华纳

（图4-3-1）美国华纳兄弟公司是早期能和迪斯尼抗衡的动画片制片企业，直到现在他们仍然在不屈不挠地继续这个努力。这个1923年由华纳四兄弟创办的著名电影公司，创造出了兔八哥、达菲鸭子、汤姆猫和杰瑞老鼠等一大批闻名世界的动画形象，仅动画片就获得过四项奥斯卡奖并17次被提名。

穷人的孩子早当家，家境贫寒导致华纳兄弟四人早年便积累了丰富的生活阅历。一次偶然机会，四兄弟中的萨姆对电影产生了巨大的兴趣，他们很快开了一个小规模的电影放映场。并于1908年开始为宾夕法尼亚西部的剧院提供各类影片。电影作为一种新兴的产业，极具诱惑力，于是华纳兄弟决定转向电影制作。在圣路易斯一间租来的电影棚里，他们制作了第一部电影《平原的危险》。1912年，华纳兄弟继续开拓和扩大他们的事业。最终在好莱坞建立了自己的摄影棚。在1923年的时候，这个摄影棚正式命名为华纳兄弟公司。1925年，华纳兄弟公司收购了维塔格拉菲公司，然后又收购了斯坦利连锁剧院和第一国家制片公司，正式入主了美国电影界，为未来的旷世奇迹打下了坚实的基础。1927年，在华纳兄弟

图4-3-1　华纳标志

公司拍摄了世界上第一部有声电影《爵士歌手》（图4-3-2），宣布无声电影时代永远结束。1929年，原迪斯尼

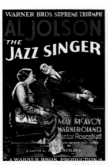

图4-3-2 第一部有声
电影——《爵士歌手》

图4-3-3 乐一通

《狂欢曲》的成功使华纳兄弟公司从此跃居美国电影行业的前列，也开始了华纳兄弟公司的黄金时代。1931年第二部每月一集的动画系列《欢乐小旋律》（Merrie Melodies）应运而生（图4-3-3），1934年这部动画片第一次转成了彩色的。这时的华纳公司开始占据票房的领先地位。1933年，哈曼、伊辛离开了华纳兄弟公司。因此华纳兄弟公司必须创造出新的动画形象。最初华纳兄弟公司的漫画家们创造出一个名叫巴迪的动画形象，1935年又在音乐动画片《我没有得到一顶帽子》中塑造了一个肥胖而口吃的小猪波基的形象，波基猪一出现便立即引起了公众的兴趣，迅速成了《狂欢曲》的明星。1935年漫画家查克·琼斯和鲍勃·克拉姆佩特加入华纳兄弟公司，并开始从事《狂欢曲》的创作，他们的作品特色鲜明，好评如潮。随着《狂欢曲》顺利进展，在接着的《波基猎鸭》与《波基猎兔》动画片中又引出了后来闻名于世的达菲鸭（图4-3-4）和兔八哥（4-3-5）。而且对兔八哥，达菲鸭和崔弟鸟的设计也起了决定性的作用，这个时期华纳动画真正结束了模仿迪斯尼风格。1936年经济大萧条尚有余温，公司业务却已经蒸蒸日上，在众人的共同努力之下，华纳的动画经典形象群逐渐形成了。

图4-3-4 华纳公司的御用卡通人物：波基小猪和达菲鸭子

的漫画家休·哈曼和鲁道夫·伊辛制作了三分钟的动画节目，并向各大电影公司进行推销，最终为华纳兄弟公司接受，建立了华纳兄弟公司最早的动画工作室。1930年，他们制作了第一部音画同步的"维他风动画短片"，这便是后来举世闻名的《狂欢曲》（Looney Tunes）。早期华纳动画制作的路子主要是模仿迪斯尼。最初的卡通主角博斯科除了耳朵其他部分非常像米老鼠，他在谷场院里的幽默情节也与米老鼠和奥斯瓦尔德兔如出一辙，甚至连名称《狂欢曲》也和迪斯尼的《傻瓜交响曲》非常近似。

第二次世界大战期间，华纳兄弟公司拍摄了由亨弗利·鲍加主演的电影《卡萨布兰卡》，以及《跨越太平洋》以及《马耳他猎鹰》等反法西

图4-3-5 兔八哥

图4-3-6 《卡萨布兰卡》等经典影片的成功，使得华纳公司在业界知名度迅速提升

斯影片（图4-3-6）。兔八哥（巴克斯兔子）是在1936年在《猪小弟猎兔》中出现的兔子形象，这个幽默的家伙大受美国人民欢迎，于是导演本·哈戴维与卡尔·多尔顿以这个形象为主角又制作出动画片《兔子受惊》《快变！》。1939年在动画片《埃尔默

的偷拍相机》与《一只野兔》中，这只兔子成了走红的电影明星。第二次世界大战后美国政府着手调整市场，原先集制作、发行、放映于一体的主要电影公司最终被拆分为几个独立的公司，此后华纳兄弟公司放弃了电影的放映业务。1955年，华纳兄弟公司以强有力的姿态屹立于娱乐工业，开创了电影公司进入电视行业的新纪元，成了美国第一个进入网络市场的主要电影公司。华纳动画片开始出现在电视上，成为孩子们不可缺少的电视节目。

20世纪60年代初，《兔八哥》被排入了半小时电视连续剧的黄金时段，虽然只有一季的时间，不过《狂欢曲》却在星期六早间创建了一个固定的电视连续剧栏目。在随后的10年中，《兔八哥》《达菲鸭》《波基猪》《呼呼奔跑者》和《斯皮迪·冈萨雷斯》等成了电视广播间隙中的动画片专辑。1990年安布林娱乐公司与华纳兄弟电视动画公司联合制作半小时的电视动画系列《小通历险记》和《安尼马尼亚克斯》等，由于新角色的加入，华纳兄弟公司的系列动画片在福克斯电视网获得了巨大的成功。1993年华纳兄弟公司和安布林娱乐公司再次合作生产动画片。1995年华纳兄弟公司有了自己完整的电视网络，1996年又买回了一大批华纳兄弟公司创建人之一杰克·华纳在50年代卖给电视发行人"艺术家联合制

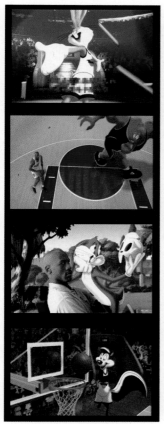

图4-3-7 太空大灌篮

图4-3-8 铁巨人

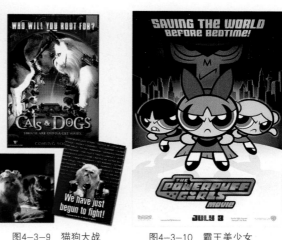

图4-3-9 猫狗大战　　图4-3-10 霸王美少女

作"的部分影片,这些影片的回归使华纳兄弟公司拥有了电影史上最多的影片。1996年11月,叫板迪斯尼动画大佬地位的战役打响了,NBA超级球星迈克尔·乔丹加盟的《太空大灌篮》(图4-3-7)被华纳隆重推出,立即博得好评一片;1999年12月推出了根据英国著名诗人作家劳芮特·特德·休斯的同名作品改编的《铁巨人》(图4-3-8),这部关于人和机器相互沟通和真诚交往的科幻动画片,获得了同年的洛杉矶影评人奖的"最佳动画片奖";2001年7月荒诞滑稽的《猫狗大战》(图4-3-9),本片把好像一直视对方为敌的猫和狗,为了在安逸的环境下生存,演出了一场犹如"谍中谍"一样的间谍大战。而猫在这里被钉上了野心勃勃、妄图征服人类的标签,狗儿们则忠诚地捍卫着人类的世界安全。听起来更像是一部马戏团杰作;2002年7月公映的《霸王美少女》(图4-3-10),没有给华纳赚到多少人气,不过该片的周边衍生产品在全球范围内好像还卖得不错;2003年11月,华纳再次拍摄了真人与动画结合的《华纳巨星总动员》(图4-3-11),这部片子加盟了诸如布兰登·弗雷泽、珍娜·艾夫曼等当红影星,还有华纳公司的经典卡通人物达菲鸭、兔八哥的友情出演,情节爆笑滑稽,令人忍俊不禁。这之后,华纳公司独辟蹊径,改编了日本著名漫画家高桥和希的作品《游戏王》,使得这部在日本家喻户晓的漫画在2004年8月成功登陆美国影院;2005年9月,蒂姆·帕顿执导的偶人动画《僵尸新娘》(图4-3-12)在影院公映,这位风格神秘诡异的大师级导演,继续延续着他富有争议的造型和拍摄手法;2006年7月上映了由汤姆·汉克斯任监制的三维动画片《别惹蚂蚁》;

图4-3-11 华纳巨星总动员

图4-3-12 僵尸新娘 图4-3-13 忍者神龟

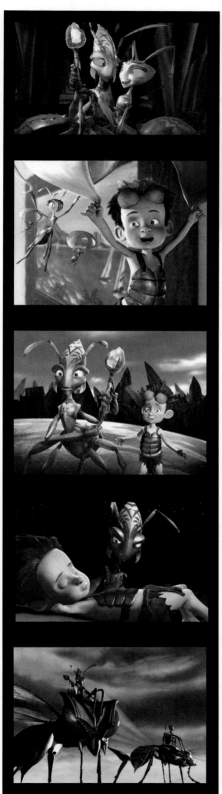

尝到三维动画片甜头的华纳，在2006年拍摄了三维动画片《快乐的大脚》，讲述了一只嗓子不好的小企鹅，在被驱逐后流浪旅行穿越南极冰原，并领悟到"只要坚持自我，世界就会变得不同"的道理。该片一举获得了第79届奥斯卡"最佳动画片奖"；2007年3月，华纳公司的创作部门萃取20世纪80年代著名动画连续剧《忍者神龟》的精华，推出了浓缩、改编后的三维影院动画片《忍者神龟》（图4-3-13）。对于战后美国动画界空前的繁荣，华纳兄弟和时代华纳都功不可没。

关于华纳的具体名称，从1967年开始，华纳兄弟公司卖给了加拿大七艺公司，更名为华纳兄弟七艺公司。数年后，华纳兄弟公司又被国际服务公司收购，更名为华纳通讯，标志着这个影视巨人又进入了一个崭新的时代，也标志着华纳兄弟公司经典动画短剧时代的结束。1989年华纳通讯又与出版业巨头时代公司合并，时代华纳成了现在美国传媒业的巨头。现在，时代华纳公司除了影视制作、动画片外，还涉足了出版物、主题公园、音乐制作、电脑产品、音像制品等多种领域的经营。凡是迪斯尼在干的，时代华纳也不会放弃。

《别惹蚂蚁》（The Ant Bully）（图4-3-14）

华纳兄弟公司2006年7月出品

片长：109分钟

导演：约翰·戴维斯

制片：汤姆·汉克斯

音乐：约翰·戴伯尼

配音：尼古拉斯·凯奇、布鲁斯·坎贝尔、拉里·塞德尔、詹保罗·吉亚玛提、梅丽尔·斯特里普

一、剧本故事

改编自著名童话作家约翰·尼科尔的童话小说《流氓蚂蚁》。主人公卢斯·尼克尔是个刚刚十岁的男孩子，他虽说具备了所有男孩的淘气天性，但他没有好朋友可以相伴玩耍、成长。他经常遭到其他小男孩的欺负，只得整日郁闷在家里独自

图4-3-14　别惹蚂蚁

找乐。卢卡斯的爸爸妈妈外出旅行，把他交给了有点神经质的奶奶和正值青春期的姐姐照顾。由于常常被大孩子欺负，又没有朋友，院子里的小蚂蚁窝成了小卢卡斯玩耍的目标，用手中的水枪不停地袭击着眼前的"蚂蚁王国"，蚂蚁们四散奔逃，小卢卡斯就此惹上了大麻烦。蚂蚁王国果真震怒，蚁后亲自发号施令，迅速解决灾难，并严厉惩处引起水患的卢卡斯。蚂蚁王国的议院最终决定派法力强大的蚂蚁巫师佐克亲自出马，用魔药将人类小孩卢卡斯变化成蚂蚁一般大小，然后抓回蚂蚁王国接受审判。结果，被微缩成蚂蚁大小的小卢卡斯被罚做了蚂蚁，被迫要了解蚂蚁的全部生活。通过和蚂蚁一起生活，卢卡斯结识了许多要好的蚂蚁朋友。有蚂蚁老师克里拉、侦察兵蚂蚁费加克斯，他还参加了蚂蚁学校的学习，不过效果并不明显。就在卢卡斯灰心丧气的时候，好心的蚂蚁赫瓦给了孤独的小卢卡斯无微不至的关怀。一次，蚂蚁遭到了野蜂的攻击。卢卡斯在无意当中引爆了爆竹炸飞了野蜂，让蚂蚁对他刮目相看。赫瓦对卢卡斯的照顾也引起了巫师佐克的醋意。在和蚂蚁的朝夕相处中，蚂蚁团结互助、齐心协力地创造生活，这给了卢卡斯很大的启发。与这些小昆虫共同经历了许多危险，在这个过程中他渐渐明白了很多人生道理，小卢卡斯甚至产生了做一辈子快乐蚂蚁的念头。

卢卡斯家预约的杀虫公司的人来到了院子里，所有的昆虫都面临着灭顶之灾。卢卡斯为了拯救蚂蚁们，也为了弥补自己的过失，卢卡斯和巫师佐克主动联络到野蜂共同对付杀虫公司那个邋遢的家伙。经过一番苦战，在付出了代价后，杀虫公司的人被注入了魔药，变成小矮子逃跑了。卢卡斯得到了蚂蚁的赞扬，蚁后还赐给了卢卡斯蚂蚁的名字"洛凯"。蚂蚁们兑现自己的承诺，卢卡斯告别了蚂蚁们的世界，在喝了变大的药水后恢复了正常。他已经变成了一个坚强、充满爱心的小男孩……

二、人物刻画

卢卡斯·尼克尔是大多数现代孩子的缩影，他们随着父母的生活节奏而适应着周围的环境，

如果再是个性格内向、害羞的小朋友，那可就更麻烦了。戴着大眼镜、一脸雀斑的卢卡斯没有什么朋友，甚至还经常被大一点的孩子欺负，只好把自己关在房间里玩电子游戏。很快他发现了另一种更有效的发泄方式，就是去欺负那些比他还要弱小千百倍的小东西——蚂蚁。谁也没有想到这个小小的举动，给他带来的是巨大的变化。在被蚂蚁巫师佐克用魔药把他变小并劫持以后，卢卡斯的冒险历程开始了。在蚁穴里的奇遇，也不是一帆风顺，卢卡斯怀着恐惧的心情学习如何做一只蚂蚁，面对蚂蚁学校里不可执行的任务、突如其来的野蜂袭击、青蛙的捕食，还有蚂蚁巫师佐克怀疑的目光，总之卢卡斯面临了他有生以来最大最多的麻烦和危机。有道是"无心插柳柳成荫"，这段历险生活并非一无是处。卢卡斯平日里无法克服的心理毛病都在和蚂蚁们的共同进退中，渐渐消失了。他开始了解到团结的力量，了解那个他从来就没有关注过的世界。虽然是历险，但这也是卢卡斯改变自己的好机会，在结束了"悲壮惨烈"的驱赶灭虫公司雇员的战役以后，卢卡斯不但恢复了原来的大小，获得了自由，还找到了自信与主见，找到了面对危机的解决之道。不再忽视比自己弱小的生物，有力地回击了那个欺负他的大男孩就是最好的说明。

三、经典镜头回顾

由于蚂蚁们需要食物储备，还要取消杀虫公司的预约。卢卡斯决定带领赫瓦、蚂蚁老师克里拉、侦察兵蚂蚁费加克斯去自己家里的厨房取糖豆。他们一行穿过门缝来到客厅，一大片灰白色的丛林挡在前面。卢卡斯丧气地说："妈妈为什么要铺地毯呢，这样走到厨房要好几天哪。"大家正在一筹莫展的时候，卢卡斯抬头看见了桌子上正在运转的台式电扇和一片被风吹落的玫瑰花瓣。"有了！"卢卡斯灵机一动，带着大家朝桌子上爬去。来到电扇前面，卢卡斯让大家握住玫瑰花瓣的两端，使花瓣像降落伞一样顶在头上。在电扇的作用下，花瓣被吹了起来，卢卡斯、赫瓦、

克里拉和费加克斯就像带着降落伞一样，滑翔在了空中……他们滑翔过一幅海滩的画，"这是夏威夷，我们去年曾去过那里。有沙滩、草裙舞、冲浪板……我还抓到一条鱼呢。"接着又滑过几个金字塔纪念品，"这些是金字塔，当然不是真的，真的要大多了，我奶奶说它们是外星人修建的。""那是我奶奶。"卢卡斯带着大家朝着全家福照片飘过去……在全家人的照片前，卢卡斯沉默了。赫瓦问道："这些都是你的家人吗？你们住在一个穴里。"卢卡斯低声说："是的。"赫瓦又问："谁是女王呢？"卢卡斯犹豫着说："嗯……我姐姐，斯蒂芬尼觉得她是女王。"卢卡斯把目光停留在了照片中妈妈的脸上，赫瓦察觉了卢卡斯的变化，它关切地问："你怎么了？"卢卡斯想起妈妈出门时他的表现，难过地说："没什么，我觉得我应该给妈妈说再见的，有时候我真傻。"赫瓦安慰了卢卡斯几句，一行人操纵着飞行的玫瑰花瓣，一路向厨房飞去……想象力丰富是动画片的一大特色，本来把人变成蚂蚁大小就够有创意的了，这里还创造了像动力滑翔伞一样的玫瑰花瓣，约翰·戴维斯真有充满奇妙的想法。在这一段戏里，卢卡斯已经习惯了从蚂蚁的视点来看世界，接受了变小的现实。他开动脑筋，以人类特有的智商和分析能力去帮助这些小朋友。而面对家人照片的时候，卢卡斯开始想家了，他这时才注意到家人对自己的重要性和自己对他们的忽视。

四、简要分析

这部动画片的编创团队，可谓高人云集。奥斯卡影帝汤姆·汉克斯是该片的监制，导演约翰·戴维斯不但手执导筒，还改编了剧本。艾美奖获得者约翰·戴伯尼给《别惹蚂蚁》配了乐，采用了不少流行音乐元素，令观众耳目一新。配音则选择的是名气与实力兼顾的路线，尼古拉斯·凯奇、茱莉娅·罗伯茨、梅丽尔·斯特里普和保罗·加迈迪，这四位的名字就能让所有影迷为之兴奋。当年叱咤影坛的大嘴美女茱莉娅·罗伯茨，她完美的声音出演善良聪慧的蚂蚁赫瓦。从未给动画片配声的奥斯卡影后梅丽尔·斯特里普则在"蚂蚁王国"中扮演蚂蚁王后。好莱坞巨星尼古拉斯·凯奇把他第一次动画片的配音工作，献给了蚂蚁巫师佐克。还有经常扮演叛逆角色的保罗·加迈迪，他在片中是给大反派配音，一个邋遢、无聊又倒霉的杀虫专家。这样的明星阵容，想不出彩都不行。

这部出色的动画片，用蚂蚁作为主要角色，所有的视点都和以往的动画片有所不同。以蚂蚁为题材的动画片在迪斯尼、华纳本身并不少见，不过把人类和这些小生命放在一起还是不多见的。在这个相对人类社会微小得多的世界里，任何平日里不起眼的事情在蚂蚁看来都有可能演变成一场灾难。那些一巴掌就能解决的小昆虫，却变得像战斗机一样具有攻击能力。观众和主人公卢卡斯一起在这个普通又神奇的世界里，以微小的视野经历着那些想也想不到的冒险。野蜂、青蛙、蚂蚁这些可以被人类轻而易举就能消灭的动物，在变小了的人类面前成为几乎无法对付的强大危险，这无疑是对人类自我良好的优越感的一次挑战。

蚂蚁巫师佐克和卢卡斯有一段关于人类生活的对话。关于人类社会，用蚂蚁的眼光来看有太多不能理解的地方，这些疑惑就连卢卡斯也解答不了。在我们生活的这个星球上，有成千上万的物种在繁衍生息，每一个生物都有自己的生活世界和食物链。《别惹蚂蚁》告诉人们，生物之间的相互尊重是保证和谐世界的前提。当然，不少人还从这部片子里看出了另一层含义，也许对这部片子的出品国更有教育意义，那就是再弱小的生命都有它存在的意义和方式，任何一个种族的文明都有其值得骄傲的地方。这个世界是多极多元的，任何以强凌弱的行为和价值观统一的单极想法只会遭到更有力的抗击。

第五章 欧洲影视动画分析

日、美动画充斥着20世纪后期的影视屏幕，欧洲的动画近年来很少进入大众的视线。但若了解世界动画的整体状况，一定不可忽视欧洲影视动画的状况。"魔术幻灯"起源于欧洲，电影起源于欧洲，动画制作技术最初的试验是在欧洲完成的。欧洲的艺术始终是处在世界艺术的最前列，影视动画亦不例外。

法国动画在欧洲动画艺术占有领军的地位，从《国王与小鸟》到21世纪的《美丽城三重奏》等动画片皆可以看到。法国人以其浪漫的风格和鲜明的个性站在世界动画艺术的舞台上，不懈地追求着动画艺术和技术的完美表现。法国动画突出艺术的张力与现实主义的交融表现，出于对艺术性的追求，往往会放弃迎合观众的商业效果。在国际动画业界里，创始于1960年的法国昂西国际动画节已成为世界最著名的动画评奖节之一，并以卓越的艺术品质享誉全球，成为动画人士争相参与的动画盛典。

法国著名的画家和作家保罗·古里默，1936年开始创作动画片，从战争时代的《稻草人》《偷避雷针的小偷》到战后反映战争悲惨和爱的主题的《小兵》等作品，他的作品始终彰显着法国文化和深刻的关于人类社会的思考，得到了欧洲观众的好评与认可，这无疑给长期以迪斯尼模式为主导的动画界开辟了全新的表现领域。保罗·古里默是当之无愧的欧洲动画之父。

1959年，两位法国漫画家艾博特·昂德祖和罗内·卡斯尼共同创作了长篇历史漫画《亚力历险记》。该漫画书在世界上已经卖出了超过3亿本，由于是弘扬历史英雄，故事情节生动有趣，故而是欧洲最受欢迎的漫画读物。后来根据漫画书而改编的动画片在1967年公映（图5-1）。当阿斯泰力克思第一次在《高卢人阿斯泰力克思》中出现时，就超过了迪斯尼公司动画片在欧洲创下的票房纪录。此后在《阿斯泰力克思和克雷奥帕特拉》《阿斯泰力克思征服罗马》《阿斯泰力克思征战胜恺撒》《阿斯泰力克思在英国》等中都有满意的票房表现。1999年以阿斯泰力克思为主角的电影《美丽新世界》公映，成为较为成功的法国电影之一。由丹麦人斯特芬·菲尔德马克(StefanFjeldmark)执导、根据1965年漫画《阿斯泰力克思和诺曼底人》改编的动画片《高卢英雄大战维京海盗》（图5-3）在欧美公映，也取得了票房好成绩。欧洲的古代英雄阿斯泰力克思，在动画片市场上继续着他对外国动画片的征战。

根据法国20世纪70年代著名漫画形象改编的动画系列片《巴巴爸爸》是中国观众比较熟悉的欧洲动画之一，这部棉花糖形状的卡通，由法国Polyscope公司出品，于1989年引进中国（图5-4）。《巴巴爸爸》这部动画剧主要以儿童为主要观众，无论从角色造型、语言对话还是故事情节，都以儿童的心理来设计。虽然每集仅有5分钟，但却温馨、浪漫，简单又有趣，令人印象深刻，是外国

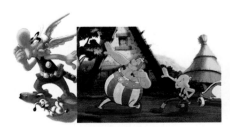

图5-1 北欧传说中的英雄

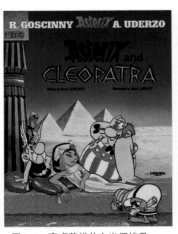

图5-2 高卢英雄传之出征埃及

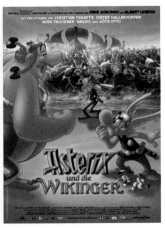

图5-3 高卢英雄大战维京海盗

动画"寓教于乐"的典型。因此这一家卡通成为儿童喜爱的动画明星。

法国动画制作人史文修梅（Sylvain Chomet）凭一部25分钟动画短片，一举夺得包括美国奥斯卡和法国恺撒奖最佳动画短片提名、英国奥斯卡、美国世界动画电影节及加拿大金尼奖最佳动画短片等在内的多项国际大奖。在后来的《老妇人与单车》《老妇人与青蛙》中，他继续以老妇为主题来表现一种独特的艺术价值，和符合欧美观众审美标准的动画形象。《美丽城三重奏》就是其最成功的延续。

2003年最热门的欧洲动画片当属《美丽城三重奏》了（图5-5），该片讲述的是一个有趣的故事：20世纪30年代，在法国某小镇上，跛脚且近视的祖母苏莎和唯一的孙子"冠军"住在一起。冠军总是郁郁寡欢，愁眉不展，只是偶尔和忠心耿耿的爱犬宾诺谈谈心事。电视里热播着当红星秀——"美丽城三重奏"，她们年轻、华丽又有点古怪，在光怪陆离的夜总会里表演。祖母希望孙子成为一名音乐家，但是孙子却对自行车感兴趣。于是，祖母苏莎就创造条件满足他的要求。每天冠军骑车训练时，祖母就坐在自行车后面的跨斗里猛吹哨子监督，训练完了就用打蛋器和吸尘器给冠军放松肌肉，还让他坐在秤上吃饭控制体重。

为了参加环法自行车赛，冠军在日复一日的训练中成长。冠军终于如愿参加了环法自行车赛，但法国黑手党为控制比赛，派出黑衣人绑架了冠军，阻止他出赛。于是祖母苏莎就带上家里的老胖狗布鲁诺，骑上自行车一路追到了一个古巴比伦式的古城（既像巴黎又像纽约和魁北克的一座庞大城市）。凭着小棍子和自行车轮圈敲击出的节奏，苏莎遇到了过气歌星，黑白片时代的演唱组合"美丽城三重奏"。她们现在已经是老太太了，于是四个老太太和一条肥狗组成了营救队伍，一番斗智斗勇之后，从资本家手里救回被当做赌博比赛工具折磨得疲惫不堪的冠军……

《美丽城三重奏》由法国导演西维亚·乔迈执导，法国、比利时、加拿大参与制作（包括华裔动画家在内）。人物造型符合欧洲对动漫的理解，比如自行车运动员腿上肌肉结实，上半身却骨瘦如柴；而宠物布鲁诺身体像气球肥胖，腿细如柴棒；祖母苏莎则矮胖敦实；反派人物非常的概念化，矮小的老板总是藏有乌黑的手枪，穿黑色西服脑袋夹在肩膀里的方块保镖等。电影采用默片形式，人物基本没有台词，祖母苏莎基本上通过吹哨来表达。更多的是节奏、配乐和各类细致的声响。处处体现怀旧华丽气息，这是欧洲动画片才会有的气质。片中的配乐是非常关键之处。特别是片

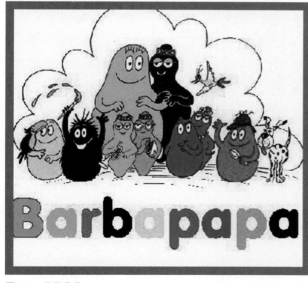

图5-4　巴巴爸爸

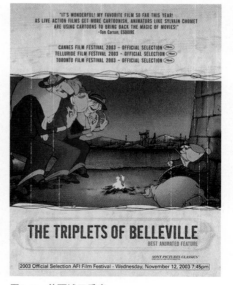

图5-5　美丽城三重奏

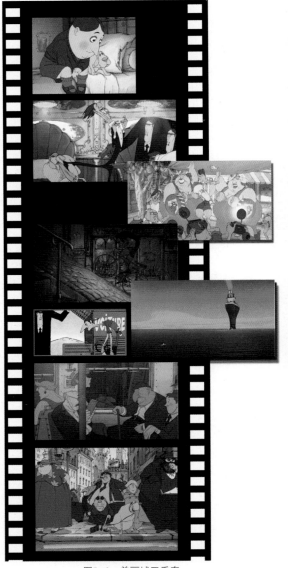

图5-6 美丽城三重奏

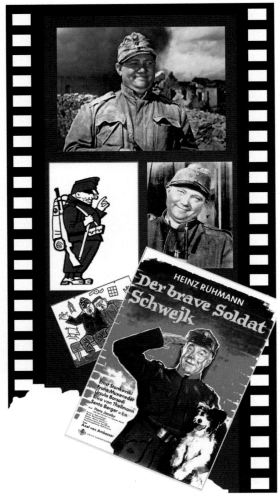

图5-7 经典动画形象好兵帅克

中那三位爱吃青蛙的老年姐妹同祖母苏莎一起，在大桥下面打着响指唱歌，还有在住所用报纸、冰箱、吸尘器、自行车圈打击方式的演奏都是很有特色的。片中音乐成分很重，音乐风格融合了拉丁、爵士的风格，彰显影片制作单位的考究与品位（图5-6）。

《美丽城三重奏》荣获了美国安妮奖最佳动画影片、最佳动画制作、最佳动画剧本大奖；美国奥斯卡最佳外语片奖；美国波士顿影评人协会最佳外语片、最佳新片制片两个大奖；英国独立制片奖最佳外语片；美国广播影评人协会奖最佳动画片；哥本哈根国际影展评审团特别奖；法国恺撒奖最佳音乐奖；美国金卫星电影奖最佳影片；洛杉矶影评人协会奖最佳动画片、最佳音乐两个大奖；美国金轨道奖最佳音效动画片；纽约影评人协会最佳动画片；美国圣地亚哥影评人协会最佳动画片；美国西雅图影评人协会最佳动画片等诸多殊荣。

地处东欧的捷克，孕育了多位世界级的文学艺术家。卡夫卡的作品影响了好几代热爱文艺的中国青年。"布拉格之春"的暖意，曾融化了多少被残酷的现实冻结了的心灵。捷克动画的特点也是从现实生活中去寻找素材，这从早期的动画作

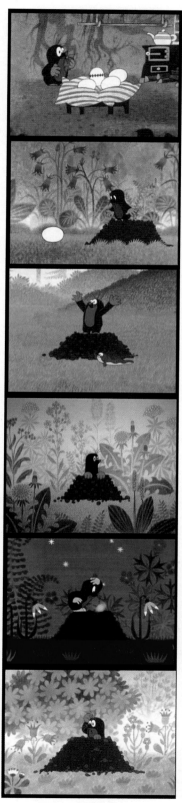

图5-8 鼹鼠的故事

品《弹簧玩具》到描绘出民间生活的狂欢节、春天、夏季、节日集市圣诞节等的《捷克年》，还有深受中国观众喜爱的《好兵帅克》（图5-7）都可以看出。捷克的历史与风物、传统与特色，都无一例外地植入到捷克的艺术作品以及动画片中。

1945年，由于国家电影局的支持，在布拉格和哥特瓦尔德两地兴起了多个动画学派，使得欧洲动画的研究更加多元化。其中《鼹鼠的故事》（图5-8）是一个典型，它改编自米莱尔的经典名著，因为受到人民喜爱而搬上了银幕。拍摄的第一部动画片《鼹鼠和裤子》便在1957年获得了意大利威尼斯影展最高奖，此后其他以小鼹鼠为主角的多部影片陆续在世界各地十多个国家获奖，而根据影片改编的图画书也随之风靡全球，仅捷克的销量就高达五百五十万册。而在其他国家和地区，小鼹鼠也同样是孩子们喜爱的动画明星。中央电视台曾将《鼹鼠的故事》引入中国电视荧屏，小鼹鼠的可爱、机智、善良赢得了中国观众的喜爱。国内出生于20世纪七八十年代的城市人中，很难有不知道《鼹鼠的故事》的。动画片中圆头圆脑的小鼹鼠憨态可掬而充满童真，没有任何语言，只有咯咯的笑声，却让人感觉亲切得不需任何语言交流。这部动画片给世界上无数观众带来了温暖和童趣，让人忘却现实生活的烦恼和沉重。

还有根据雅罗斯拉夫·哈谢克同名的政治讽刺小说改编的动画片《好兵帅克》也是中国观众所熟悉的，同名的电影和漫画书都曾在中国出现过。该片取材自第一次世界大战期间，一个普通的捷克士兵"帅克"从入伍训练到开赴前线的种种趣事，把奥匈帝国军队里的腐败和无能暴露无遗。帅克具有捷克人善良、憨直的特性，他常常以幽默对抗暴力和出现的麻烦，所以总能化险为夷。小说曾被翻译为30多种语言在世界范围内发行，并被搬上银幕。1954年到1955年间，捷克著名动画导演吉力·唐卡将小说改编为动画片，在忠于原著的同时，又充分利用捷克传统的木偶艺术，将看似木讷而滑稽的帅克形象淋漓尽致地刻画了出来。20世纪80年代，上海电影译制厂译制了这部动画片，让中国观众得以欣赏到这部欧洲动画的经典名篇。

1907年，沙皇俄国摄影师斯塔列维奇开始对动画片进行创作和实验，并于1912年创作《美丽的柳卡尼达》《摄影师的报复》等一系列作品。"十月革命"后由于国内局势和经济因素，苏联的动画影片事业受到困扰，直到1930年开始慢慢恢复。苏联早期动画片受"形式主义"影响较大，乔尔波于1933年拍摄的《大都市交响曲》《伊伏斯登三兄弟》，1934年摄制的《拉赫玛尼诺夫的前奏曲》都是这类动画的典型。1940年以后，苏联的动画片主要制作一些供儿童

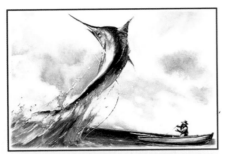

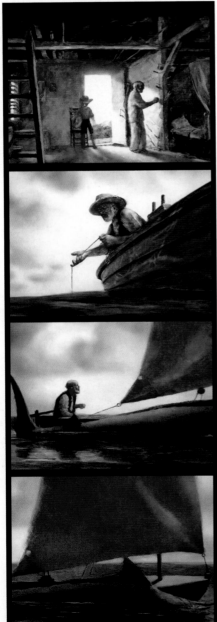

观看的美术片，这种风格和模式对中国动画在建国以后的发展有较大影响。这些儿童动画大多是寓言故事，角色以小动物为主，在拍摄手法上受迪斯尼的影响。其中的佼佼者是柴克汉诺夫斯基，他的《七瓣花》和根据普希金诗作改编的《金鱼》，以及改编契诃夫作品的《卡钦卡》，很受观众的喜爱。苏联动画艺术大师伊凡·伊万诺夫一万诺的著名作品《长着驼峰的小马》是这个时期的代表作，它成为苏联动画片社会主义现实主义创作风格的标志性作品。苏联动画有过杰出贡献的还有：阿塔玛诺夫、巴比琴科、勃龙姆堡兄弟、戈洛莫夫、伊凡诺夫·凡诺等人。60年代以后，苏联动画制片厂除了拍摄儿童题材的影片外，也开始拍摄讽刺类动画片，如1961年的《巨大的不快》、1962年的《澡堂》和《罪行始末》等，这些都表现出了当代苏联人的时代责任感和公民责任心；在1964年，动画大师伊凡·伊万诺夫创作了《左撇子》一片。而1971年拍摄的《克尔热茨河之战》，获得了1972年南斯拉夫萨格勒布电影节大奖、美国纽约国际电影节大奖；20世纪80年代拍摄的《第三行星的秘密》，开始逐渐体现出了经济给动画片带来的影响，这一时期的苏联动画开始向广大的市场迈进了。

苏联解体以后，原苏联的主要动画片生产部门，分属各个联邦国，俄罗斯动画片的制作虽然有了更加宽泛的空间，但也失去了集中的优势与资源。值得一提的是，著名导演彼得罗夫根据海明威的小说《老人与海》（图5-9）制作的同名动画片荣获2000年的奥斯卡奖、2000年英国学院奖提名、BAFTA电影奖、最佳动画片，这是俄罗斯动画片首次登上奥斯卡奖的领奖台。

20世纪初，欧洲动画开始引起世人的注意，这也包括以哲学和严谨著称于世的德国人（图5-10）。1911年德国真人与动画相结合的短片《汤》在欧洲受到关注。1922年又推出备受关注的《Largo》和1926年的《Sonnenersatz》。由于纳粹主义登上了德国政治舞台，在1933年～1945年间，德国动画

图5-9　老人与海　　　　　图5-10　德国早期动画

的产量非常低。尽管动画创作陷入文化管制和盖世太保的监视之下，但仍有不少执著的艺术家们为德国动画的发展作出了贡献。第二次世界大战以后，战败的德国百废待兴，慕尼黑和汉堡逐渐成为德国动画片制作的中心；一大批独立制作人和小型团体涌现出来；欧洲各国的广告、电视节目为德国新兴的动画界提供了大量的就业机会；南斯拉夫、捷克斯洛伐克等国的优秀动画人才移居德国，为动画业补充了大量新鲜血液；从1978年起，斯图加特、卡塞尔和奥芬巴赫等城市相继开设了动画专业培训学校，这无疑对培养德国年轻一代的动画人才、树立动画从业人员信心起到了很大的作用。1982年，首届斯图加特国际动画节的开幕标志着德国动画已经跻身于世界一流动画国家的行列，该动画节也成为国际知名动画节之一。

地处巴尔干半岛的南斯拉夫，其动画片早期很受美国动画片的影响，同时又保留了欧洲绘画的一些风格，从而形成了自己独有的特色。从1955年起，南斯拉夫涌现出了大批的动画导演和制作人。较为突出的是：瓦特洛斯拉夫·米米卡制作的动画片《一个男人》《快乐的结局》《稻草人》《照相师》等；尼科拉·科斯特拉克推出的动画片《首次演出》《复仇者》；杜桑·伏科维奇拍摄的《代用品》获1962年动画片奥斯卡奖；邻国罗马尼亚的伊昂·波贝斯科·戈波制作的动画片《简短的故事》和《七种艺术》在戛纳电影节上获得金棕榈奖；在同属于东欧的波兰，约翰·莱尼卡和W.鲍罗维茨克把动画片和先锋派电影中各种技术结合在一起，摄制了《房子》和《话说从前》这两部别致的动画片。莱尼卡还同法国人格吕埃尔合作，拍摄了他的杰作《首长先生》，并且摄制了《音乐家扬柯》和《迷宫》。

从法国动画之父保罗·古里默的早期经典之作《旋转舞台》，捷克的《好兵帅克》到21世纪英国与梦工厂联合出品的《小鸡快跑》。这些欧洲动画片都将欧洲深厚的文化积淀，沉重的历史幻化成笔尖下俏皮鲜活的卡通人物，在现实与虚拟的世界之间穿梭。欧洲动画在美日商业动画霸占着国际银幕的时候，仍然泰然坚守着自己的审美态度、艺术追求和品位，创作出了经典的动画片来。如果说美国动画以英雄、美式幽默和高超的计算机特效来取胜；日本动画靠优秀的剧本、清爽唯美的画面和成功的戏剧结构来吸引人；欧洲动画则是在坚持自我风格、发扬绘画艺术带来的视觉美感以及突出哲理内涵等特性，在世界动画的舞台上，演绎着艺术、哲学与思考的长剧。

《国王与小鸟》（法文Le Roi et l"Oiseau）（图5—11）

法国杰伯影片公司1979年出品

片长：87分钟

剧本、导演、制片：保罗·古里默、雅克·普莱弗特

剧本：雅克·皮沃特

歌曲作者：约瑟夫·柯斯玛

艺术指导：皮埃尔·普瑞威特

配音演员：吉恩·马克等

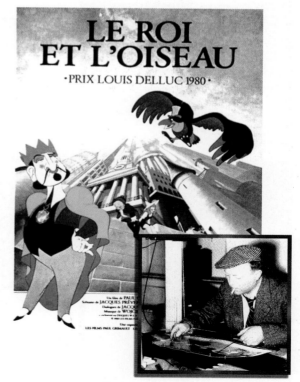

图5—11　国王与小鸟

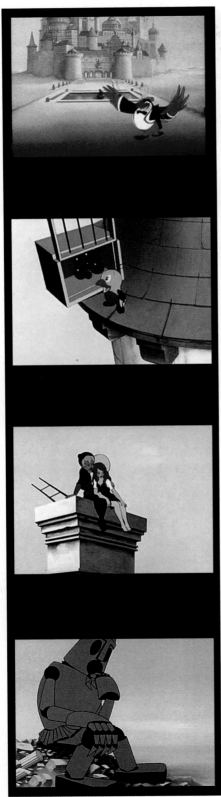

图5—12　国王与小鸟

一、剧本故事

　　根据童话巨匠安徒生的名作《牧羊女和扫烟囱的少年》改编。在一个虚构的王国塔基卡迪，国王"夏尔第五加三等于第八加八等于第十六"是一位专制的暴君。人民生活在国王高大豪华宫殿下的地下城里，备受折磨与恐吓。患有斜视的国王内心空虚而自卑，整日以打猎消磨时光。一天夜里，国王的画像复活了，他为了霸占身在另一幅画中的美丽牧羊女，而干掉了真正的国王。不过这个画像中的国王，和真国王在品行作风上没有什么两样，所有的劣迹都一一继承。他发布命令通缉逃跑的牧羊女和她的心上人烟囱工。在一只住在皇宫房顶的小鸟的帮助下，牧羊女和烟囱工斗败了自私凶险的国王，并导致被压迫的人民集体反抗，消灭了国王的势力，摧毁了代表压迫的皇宫及国王专制的统治。

二、人物刻画

　　片中的主要人物是国王和小鸟，而安徒生原作《牧羊女和扫烟囱的少年》中的两个主人公在这里不是主角，而是衬托主角和代表自由、平等的象征，是和专制暴力相对应的角色。国王"夏尔第五加三等于第八加八等于第十六"是一号大反派，正如小鸟所说"他可不是一个贤明的国王"。在影片里"夏尔第五加三等于第八加八等于第十六"是影射法国路易十六国王。路易十六在位期间，法国专制制度陷入严重危机，宫廷大臣互相争权，社会矛盾尖锐，国库空虚，债台高筑。他的财政改革失败后，试图向特权等级征税，遭贵族抵制而失败。路易十六还因为坚持维护教士、贵族的封建特权，与第三等级（资产阶级与市民）形成严重对立。终于激发1789年7月14日的巴黎人民起义。并于1793年1月21日在巴黎革命广场人民被处决。动画片里国王的特点和结局与路易十六如出一辙，只是被作者戏

剧化了。

影片一开始，国王用他拙劣的枪法打靶，动作傲慢随意，对于是否击中也毫不关心，这是国王性格中轻浮懒散的一面。当他用陷阱处理大臣和用机器人捣毁房屋镇压人民的时候，又显现出骄横、残暴和专断的性格。国王回到自己皇宫最高层的密室，在镜子里看到自己患有斜视的眼镜，便砸了镜子泄愤，这是内心恐惧、空虚、自卑的表现。面对迷人的牧羊女的时候，国王色迷迷的眼神，急不可耐的动作又是那么的贪婪。这些描写，把一个自私、专横、残忍的暴君形象刻画得淋漓尽致。片中国王的对白不多，更多的使用肢体语言来传达他的性格和推动故事发展。国王既是反派，同时也是一个悲剧角色。他的密室设在高高的宫殿顶端，是因为他恐惧和缺乏安全感，同时对自己的斜视也充满自卑。他贪慕牧羊女的美丽，想要追求她、娶她，却又采用暴力抢夺的办法。这样的恶棍性格和对人民的压榨使得他最终走上毁灭的道路。

还有一些配角也比较有趣。如国王密室里骑马的希腊智者石雕，夜里复活后一直唠唠叨叨，自以为是，他助纣为虐，帮助假国王出坏点子。到临了自讨苦吃，被假国王掀下马来摔得腿断马碎。

片中的正面角色小鸟没有确切的姓名，"……遇到危险，你们就大叫小鸟、小鸟……"他称自己为小鸟。是一个幽默而机智的家伙，整部片子是以小鸟回忆录的方式将残暴国王的毁灭事迹表现出来。小鸟住在皇宫屋顶的鸟巢里，独自养育着四只幼鸟。他的家庭因国王狩猎而被破坏，使得他对国王充满了敌对情绪。面对国王的时候，这只小鸟被赋予了一位法国城市平民的形象和性格。他礼貌而又开朗，希望过上踏实安宁的生活，但当所谓的王权把他的理想撕得粉碎后，他只有选择反抗。在牧羊女和扫烟囱的少年面前，小鸟又表现得像一个见多识广的智者。小鸟和牧羊女有一段非常有趣的对白："……为什么地球是圆的？""因为它在转。""为什么它在转？""因为它是圆的……"这里把小鸟的幽默和智慧做了简单的展示。还有他高呼"当心陷阱，捉鸟的陷阱，

捉老鼠的陷阱，捉小孩的陷阱……"提醒牧羊女和扫烟囱少年，既是善意的提醒，又道出了昏庸国王治下的国家里，处处危机四伏。同时小鸟也是一个勇敢的革命者，它一路拯救被通缉追捕的牧羊女和扫烟囱的少年。他被警察抓捕后，扔进了关狮子和老虎的坚牢，但仍然不失幽默与机智。"……我会说各种语言，我是个翻译，什么语言我都懂。我会鸟语、英语、拉丁语，还有兔子语、汉语，当然还有鹦鹉的语言、狮子的语言。"被投入猛兽牢笼的小鸟就这样化险为夷。他救下了扫烟囱少年、盲人乐手，还因此鼓动了一场以猛兽为先锋的革命。他打晕了国王的机械师，驾驶机器人捣毁了象征皇权的宫殿。小鸟既是故事中的主角，也是作者思想的传达者，更引导观众的视点和情绪穿梭于动画片之中。

三、经典场景回顾

1. 清晨，在高大的宫殿平台上。喜爱狩猎的国王在皇宫门前练习打靶。只见他动作傲慢而随便，瞄也不瞄准就几枪打了过去，结果子弹出去了却没有一个上靶。看靶的人穿着厚厚的防弹盔甲躲在一旁，无可奈何地看着这一切。待国王打完，看靶人"嘎吱、嘎吱"地走到靶子前面，四顾无人，便悄悄掏出一把小锥子，在靶心噼里啪啦地戳上几个孔，再把靶子拿给国王看。这里通过国王的表情和看靶人提心吊胆的动作，把虚荣傲慢、高高在上的国王性格，在影片一开始就给观众讲明了。人物的构成既合理又丰满，为故事的发展做下了充足的准备。

2. 密室看画。在国王的密室兼卧室里，国王面对牧羊女的画像露出了贪婪的眼神和谄媚的笑容。而转过来看到扫烟囱少年的画像时，立刻又表现出心烦、讨厌的表情。他再看到自己的画像时，特别是自己斜视的眼睛，还是横竖都觉得不对劲，终于忍不住拿笔把斜视的眼睛给改了过来。然后才满意地睡去……这是国王在卸下伪装之后的真实反映，他的贪婪和自卑都从其表演中展现了出来。这为后来的戏剧冲突拉开了序幕。

3．屋顶对话。牧羊女和扫烟囱少年，还有小鸟在屋顶上的一段对话。包括小鸟解答关于太阳和地球的关系，还有小鸟的告诫"当心那些陷阱，捉鸟的陷阱、捉老鼠的陷阱、捉小孩的陷阱……"这里的美好和即将展开的逃难，形成了比较，也舒缓了影片的节奏，同时对正面人物的性格和态度做了解释。

4．地下城工厂。在暗无天日的地下城工厂里，唯一的产品是国王的各种塑像。在功能各异的流水线上，国王的塑像从灌浆、成型、上色，都有具体的操作过程。做苦役的平民带着镣铐，在警察的监视下机械地重复劳动。地下城的出现，是用来揭示冲突的根本原因。用工厂的流水生产线作比较，是欧洲影视比较喜欢的一种表现方式，比如在平格·弗洛伊德经典的MV《密墙》里也有类似的镜头，不同的是，《密墙》以此来比喻西方早期社会对青少年教育的模式化和不人性化。

5．国王指挥机器人抓住了扫烟囱少年，并把他握在手中。国王面对哭泣的牧羊女，以扫烟囱少年的生命相逼迫，牧羊女只好答应嫁给国王。于是机器人的胸前立刻打开一道门，一间安装各类打击乐器和管弦乐器的小房间便开始演奏。这个画面，让我们不得不佩服大师们的想象力和设计。各种靠蒸汽来推动的乐器，精致而结构合理，趣味十足。这种怪异的机械结构的运用，对后世动画片的影响，包括宫崎骏和大友克洋，从他们的《蒸汽男孩》和《千与千寻的神隐》可以看出。

四、简要分析

导演Paul Grimault(保罗·古里默)除了《小兵》以外，《国王与小鸟》也是其作为当代法国动画乃至欧洲动画的代表作之一。古里默通过改编安徒生的童话故事，借塔吉卡迪王国国王来比喻路易十六，对专制的皇权进行了无情地鞭挞。皇宫的建筑特点是本片的一大看点，古里默在现代高楼大厦的形式上，搭建了高耸入云的皇宫。巴洛克风格的华丽和怪诞机械的结合，其中

20世纪50年代火箭式样的升降机、无动力就可以驱动的国王座椅、随处可见的陷阱和机关、靠简单的翅膀就可以飞行的警察、镇压人民的巨大机器人……这些可是在21世纪的现在也无法通过科技实现的。而古里默把他们一股脑儿地安排在片中，除了独特的视觉效果和对工业寓言外，也暗示出工业时代对平民的压榨和剥削。台词："注意，注意，悬赏缉拿。有个迷人的牧羊姑娘和一个扫烟囱的穷光蛋，正受到塔吉卡迪王国国王夏尔第五加三等于第八，第八加八等于第十六陛下的警察的追捕。"则把社会等级制度和皇权统治下的社会现状做了表达。这部动画片虽然根据安徒生童话《牧羊女和扫烟囱的少年》改编，主要人物却是路易十六的代言人塔吉卡迪国王和代表法国第三等级人民的小鸟。每一处都鲜明地渗透着作者自己的思想。

该部作品散发着强烈的艺术气息，是法国动画片的杰作。其绘画风格有着欧洲式漫画的特点，人物结构夸张但不失生动、描绘细腻、色彩柔和。背景的刻画为《国王与小鸟》增添了不少光彩，是影片的特色。该片于1947年开始制作，原名叫《斜视的暴君》，花了4年时间仍然难以完成，后来由合作者萨流接着把这部片子做完。到了1967年，保罗·古里默买断了该影片的版权，改名为《国王与小鸟》，重新进行了创作，做了多处改动，于1979年摄制完成正式在欧洲发行，很快便受到世界观众的喜爱。

值得一提的是，该片引进中国后由上海电影译制厂承担译制，其主要配音演员包括：毕克、尚华、丁建华、童自荣、施融等。这几位配音大师通过声音的表演，把这部著名动画片的艺术效果进一步升华，给我们留下了深刻而美好的回忆。

第六章 数字娱乐时代的来临

第一节 巨大的飞越

当计算机技术普及到人们的日常生活，其变化日新月异。IT行业成为一项新兴产业，它快速地挤进了发展世界经济的重要元素行列。IT是信息技术的简称（Information Technology），指与信息相关的技术。所谓信息化是用信息技术来改造其他产业与行业，从而提高企业的效益。在这个过程中，信息技术承担了一个得力工具的角色。随着互联网技术的出现，除了工业、商业、军事等用途，人们的娱乐方式也产生了巨大的变化，更多的选择摆在拥有个人计算机的用户面前，一个和数字信息有关的娱乐时代来临了。

进入21世纪以来，中国拥有约7800万以上的网民、2.1亿手机用户、4000万网络游戏用户、9000万有线电视用户。中国IT市场的步伐进入一轮新的高速发展阶段。据预测，中国IT行业产值将从2003年的249亿美元增至2008年的508亿美元，成为国家经济新的增长点。智能机器人、电池燃料汽车、虚拟驾驶训练、城市一卡通、数字信号电视、4D影院、3G手机、异地网络游戏等一大批IT新技术的新鲜事物从早期的童话书《小灵通漫游奇境》里跳出来，真实地影响着我们的生活。

IT新技术也使得一批与艺术制作有关的新行业如雨后春笋般涌现，他们仅仅用了短短几年就与传统艺术与传统娱乐产业平分秋色，甚至超越部分传统产业的价值。很多企业和世界五百强的索尼公司一样，具有"设备提供商"和"内容制造商"的双重身份。在IT行业发展过程中，也诞生了一种新兴的艺术——数字艺术。数字艺术在国际上通用定义为数字内容（Digital Contents），是利用数字技术和信息技术对图像、影像、文字、语音等加以数字化并整合运用后的产品、技术和服务等。数字艺术产业会带动电信产业、硬件设备、软件技术等产业的发展，甚至带动媒体、影院、会展、网吧等周边产业的不断成长。资料显示：2003年中国网络游戏市场总规模约35亿元人民币，而其带动的网络媒体、硬件设备、电信、网吧、餐饮服务等周边产业产值约350亿元人民币，这种发展的势头相当客观。

国际上，很多国家早已将内容产业进行战略使用，相对其他产业产生出了更大的经济效益，同时加深了世界各国对本民族文化的理解，使本民族文化在国际上得到认可，有利于国家形象的提高。通过一系列社会现象，国家注意到了数字娱乐的力量，发现把数字相关产业定位为"积极振兴的新型产业"会带来更大的实际利益。从2003年4月始，中央电视台第5台开播了电子竞技节目"E-SPORTS"栏目。同年11月，国家体委正式宣布电子竞技正式成为中国体育的第99个项目；2004年1月，举办了中国首届电子运动会（China Cyber Games）。

但是还应看到，在2005年以前，在中国运行的网络游戏80%是韩国产品，中国还比较缺乏具有自主知识产权的网络游戏。这表明我国的数字艺术产业领域与美、日、韩等发达国家还存在一定的差距，尚处在起步阶段。2003年7月，中国国家科技部宣布，把网络游戏纳入国家863计划之中，政府也开始积极支持数字艺术及与之相关的娱乐产业。2006年以后，很多国内的游戏厂家不断推出比较成熟的网络游戏，虽然反应褒贬不一，但这是中国数字娱乐长征的开始。

第二节 数字娱乐的先锋——电子游戏

（一）电子游戏之源

数字娱乐中的电子游戏是一切的开始。发展的脉络为电子（游戏机）游戏发展到电脑游戏，继而拓展成网络游戏。

最早的游戏机是1888年由德国人斯托威克设计的，叫做"自动生蛋机"的游艺机器。只要投进一枚硬币，"自动生蛋机"便滑下一枚鸡蛋，并伴有母鸡的叫声。20世纪初，德国又出现了"自动音乐盒"游艺机。仍然是通过投币带动音盒内的转轮旋转，再带动一系列分布不均的孔齿拨动不同长度的钢片而奏出旋律来。紧随其后，出现了投币影像游艺机。也是用投币作为驱动，带动一系列机械连动，然后从观测孔看到里面简单运动的木偶和移动的背景。还有扑克牌机、跑马机、高尔夫弹珠机等类似的机械设备。这些投币式的娱乐游艺设备，在娱乐业逐渐兴盛的年代为人们提供了多种多样的选择，一直保留到20世纪五六十年代。

第二次世界大战以后科学技术突飞猛进，而随着第一台电子计算机的产生和电子计算机技术的不断发展，开始有人把机械式的游戏机器与计算机挂上了钩。在现今科技最为发达的美国，许多计算机软件的设计人才在工作之余，喜爱用计算机软件事先设计好的各种思考能力来与操作者较量。由于设计不断修改更新，使计算机的"智力"水平不断提高，趣味和品种也不断增加。1971年，美国加利福尼亚电气工程师布什纳尔设计出了世界上第一台商用电子游戏机，经过短暂的实验，很快就大获成功。商业上的支持鼓励布什纳尔立刻进一步改进这台机器，研制生产电子游戏机的成熟产品，并创立了世界上第一台电子游戏公司——雅达利公司。电视机的普及，把娱乐带进千家万户，于是电子游戏机开始朝着"家庭化"方向发展，第一代电视游戏机体积较小，厂商们通过减少游戏节目的容量、简化游戏画面来降低成本，致使价格比较大众化。1979年，雅达利公司隆重推出了可以更换节目的第二代电视游戏机，雅达利游戏机上市后风行一时，当年就达上亿美元的销售额。世界玩具市场第一次出现了电视游戏机热，各国各地区也纷纷仿造，那一时期在我国市场上见到的电视游戏机均为港台地区的雅达利游戏机仿制品。然而好景不长，在任

天堂电视游戏机出现以后，雅达利业绩就一路下滑，到1985年销售额跌到低谷。当年最大的电子游戏厂商、电子游戏之父布什纳尔创立的雅达利公司因此而破产易主，第二代电视游戏机也随之销声匿迹了。

日本的任天堂公司原是日本一家专门生产和经营扑克牌的公司，总部设在日本京都。年轻的公司总裁山内溥致力于电子游戏机的开发和研制。任天堂公司根据个人计算机的消费心理进行分析，着手开发适用于家庭的小型游戏机，他们还与强大的三菱公司合作，推出了结合录像机的影像游戏机。并集中力量推出多种可选择节目的电子游戏机。1983年在日本，任天堂第三代家用电脑游戏机问世了。它以高质量的游戏画面、精彩的游戏内容和低廉的价格一下子赢得了全世界不同年龄、层次人士的喜爱，震撼了整个玩具业。任天堂电视游戏机在全世界玩具市场上整整畅销了15年以上，使得日本任天堂成为全世界最大的电子游戏公司。虽然游戏机源于德国，成型于美国，但真正把它做成产业的，还是动漫强国日本。

1987年日本电气公司(即NEC公司)推出了第四代电视游戏机PC-ENGINE，PC-ENGINE电视游戏体积虽然较小，但是性能先进，特别是画面和音乐质量比任天堂任何一款机型都要突出。NEC公司的游戏卡容量较大，游戏的设计也吸引人，备受游戏爱好者欢迎。很快便在销量上超过了任天堂。1988年开始。任天堂和NEC的实力的角力便不可避免地展开了，受惠的自然是逐渐成熟的游戏玩家了。1988年底，就在任天堂和NEC各自开发新产品的工作如火如荼的时候，创建于1954年的日本著名的大型游戏机厂商世嘉公司宣布，世嘉第五代电视游戏机问世了。世嘉公司推出的电视游戏机名叫MEGA DRIVE，所有的游戏节目容量都在兆位以上。该机采用了两个中央处理器，音响效果逼真清晰，画面立体感极强。世嘉五代游戏机的节目也极为丰富，世嘉电视游戏机还有个特点是可以安装成大型电子游戏机。由于世嘉公司在游戏设计制作方面力量十分强大，推

出的新游戏十分优秀，深受玩家欢迎。

任天堂和ＮＥＣ不得不认真对待，开始加快开发更加有趣、刺激的游戏来面对市场。1989年11月，ＮＥＣ公司推出PC-ENGINE第二代产品SUPER GRAFX(简称SG)。该机能产生高质量的图像。同时，还设计了一种大众消费的廉价机PC-SHUTTLE。世嘉公司也于1990年11月推出了与世嘉电视游戏机配套使用的通讯驱器"MONEM"，主要作用是可以通过电话线实现游戏机联网。1990年底，世嘉公司在日本的多个城市开设了世界首创的电子游戏通讯服务站，用户通过电话通讯网便可以向服务站租用游戏节目。这样人们买了世嘉游戏机不用买卡就可以玩各种游戏，而且费用很低，这一举措大大地拓宽了世嘉游戏机的用户市场。1990年底的时候，超级任天堂SUPER FAMICOM(简称SF)推出，其性能十分出色，超过了世嘉游戏机。其中中国游戏玩家熟悉的《超级玛丽VI》(图6-2-2)、《街头霸王II》(图6-2-1)等优秀节目都是这一时期的产品。这些商业上的积极竞争，表明了日本游戏界的三国角力时代正式到来。

在网络游戏到来之前，家庭游戏机和街头游戏机主宰了游戏玩家的世界。这个世界的背后是强大的科学技术，正是科学技术的不断进步，电子游戏才会有如此辉煌的现在和未来。

(二)网络游戏时代

个人计算机时代的来临，除了带来办公和生活的便利，也在慢慢改变着讯息、教育及娱乐的方式。这里一定要提一下著名的"PLATO"系统。它是一套分时共享系统，运行于一台大型主机上，它运算能力和存储能力在当时非常强，能够支持1000多人同时在线。PLATO平台虽然主要用于教学，但是上面也不可避免地出现了各种不同类型的小游戏，这些都是在线学生自娱自乐的小发明。1969年，美国人瑞克·布罗米为这个远程教学系统编写了一款名为《SpaceWar》(太空大战)的游戏，它可支持两人远程连线。由此一发不可收拾，更多的联机小游戏在远程终端机上出现了，这些结构简单的联机游戏便是网络游戏的最早形态。1979年英国的埃塞克斯大学诞生了世界上第一款MUD(Multi-User Dungeon的简称)游戏，这是一个纯文字界面的多人联网游戏，拥有多个相互连接的房间和指令，用户登录后可以通过数据库进行人机交流，或通过聊天系统与其他玩家交流。编写者是罗伊·特鲁布肖编和理查德·巴特尔利。后来巴特尔利通过改进，把房间的数量增加到上百个，进一步完善了数据库和聊

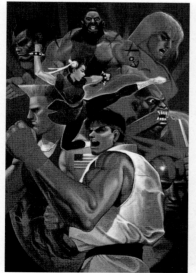

图6-2-1　街头霸王II

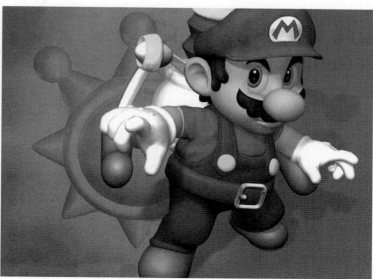

图6-2-2　超级玛丽VI

天系统，增加了更多的任务，并为每一位玩家制作了计分程序。1980年埃塞克斯大学与ARPAnet相连后，来自国外的玩家大幅增加，到了80年代初，巴特尔利把编写用的源代码公之于世，源代码便在全球各地迅速流传开来，并在改进之下衍生出了许多新的版本。这套最早的MUD系统至今仍在运行之中，成为运作时间最长的MUD系统。1982年美国Kesmai公司成立，这家公司在网络游戏的发展史上留下了不少具有纪念意义的作品。比如他们开发的游戏《The Island of Kesmai》(凯斯迈岛)运营了大约13年，是一款运营最长的收费网络游戏；1984年，AUSI公司推出游戏《ARA-DATH》(阿拉达特)，这是网络游戏史上第一款采用包月制的网络游戏；1985年，世界五百强企业之首的通用电气公司信息服务部门投资建立了一个网络服务平台，并于当年10月份正式启动，其低廉的收费标准受到玩家的欢迎，也为后来的竞争提供了便利条件。20世纪90年代以前，美国网络游戏业的运营商与游戏商在网络游戏上尝到了甜头，更加大力度地开发网络游戏及其平台。1991年，SIERRA公司架设了世界上第一个专门用于网络游戏的服务平台。它的第一个版本主要用于运行棋牌游戏，第二个版本加入了大量功能更为复杂的网络游戏。随后几年内，TEN、Engage、MPG-Net和Mplayer等一批网络游戏专用平台也相继出现了。

1996年第三代网络游戏出现，代表作品是Archetype公司独立开发的《子午线59》。但是真正被大众玩家接受的是1997年正式推出的《网络创世纪》，该游戏的用户人数达十万以上。在1999年，《网络创世纪》还通过代理进入了中国。由于互联网的商业价值被认可，很快普及到千家万户，越来越多的网络游戏公司应运而生，世界网络游戏的市场规模迅速壮大起来，直接导致网络游戏产业链在发达国家和地区逐渐形成。

这里有个知识点应解释：游戏引擎。所谓的游戏引擎，是由不同部分的计算机编码组合集成来共同完成对游戏的控制运行的操作工具。它一般有这样一些模块组成：二维、三维图形模块，物理模块，碰撞检测模块，输入输出模块，音响模块，人工智能模块，网络模块，数据库模块和图形用户界面模块。其中大部分模块包含有非常先进的算法，有些被开发应用到军事、科研、医学和电影特技等。

(三) 中国的网游世界

1995年以前，中国城市的街头游戏机和单机版的电脑游戏还在唱主角。但是到了1998年6月，中国内地的第一个网络游戏平台——联众网络游戏世界频道开通。它给国内网民免费提供了中国象棋、围棋、跳棋、拖拉机、拱猪等5种网络棋牌游戏服务。1998年能够上网的用户并不多，只有204万，其中对网游感兴趣的乐观估计也只有100多万。到1999年，虽然国内上网人数达到890多万人，国内也出现了最早的MUD游戏《笑傲江湖之精忠报国》，仍然没有有效地扩大网游的影响。1999年7月，国外的《网络创世纪》进入了中国，北京、上海、深圳等地出现了大量的模拟服务器，整体质量也胜过《笑傲江湖之精忠报国》，但是同样面临了认知程度和普及程度一般的命运。

2000年3月，联众举办首届"中韩网络围棋对抗赛"。有12140人在线参加了比赛，创下了当时规模最大的网络围棋比赛人数纪录，该赛事创下的纪录还得到吉尼斯世界纪录的认证。这件盛事给中国的网络游戏带来不小的震动，引来了更多的关注和参与。同年7月，国内第一份关于网络的媒体——《大众网络报》创刊，并开辟了第一个网络游戏专版；2001年1月，《万王之王》(图6-2-3)作为第一款真正意义上的中文网络图形Mud游戏，

图6-2-3 万王之王　　　　图6-2-4 红月场景

一经推出就获得了国内玩家的认可。接着，北京华义公司代理的网络游戏《石器时代》上市；亚联游戏代理的《千年》也在2001年4月开始收费运营。2001年底的时候，国内上网人数已经达到2620万人了，而此时中国市场上推出的网络游戏数量达到十多种。包括智冠公司制作的《网络三国》、宇

智科通正式推出的《黑暗之光》、北京中文之星出品的《第四世界》、亚联游戏代理的《千年》、第三波戏谷代理的《龙族》、亚联游戏第二款网络游戏《红月》(图6-2-4)、游龙在线推出《金庸群侠传Online》、华彩公司发行的《三国世纪》(图6-2-6)、网易推出的《大话西游Online》(图6-2-7)等。也许是网络虚拟的世界，释放了国人含蓄的性格，喜爱的人日渐增多，这也加速了境外网游的引进，游戏运营管理成了逐渐热门的行业。这一年中国网络游戏的市场规模接近3．1亿元人民币。

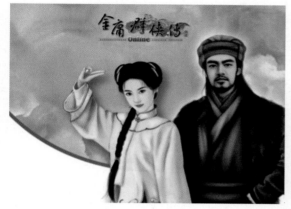

图6-2-5　天龙八部

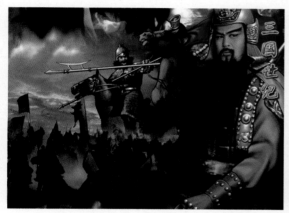

图6-2-6　三国世纪

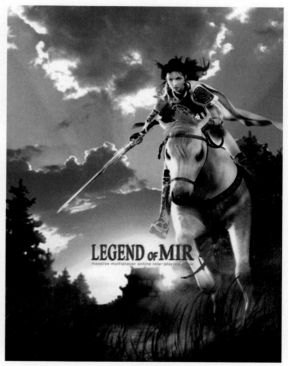

图6-2-8　传奇

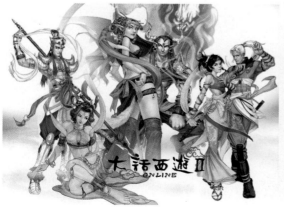

图6-2-7　大话西游online

图6-2-9　魔力宝贝

2001年11月上海盛大代理的《传奇》(图6-2-8)正式上市。开始这仅仅是众多网游中的一种选择,可是谁也没有想到会成就一番传奇。第二年的1月11日,《传奇》爆出了"黑客事件",盛大公司在网络上悬赏30万捉拿黑客,不管是不是炒作,都为盛大的《传奇》在2002年7月同时在线人数突破50万起到了作用。《传奇》成为2002年世界上规模最大的网络游戏。盛大公司因为《传奇》而带来的价值无法准确知晓。盛大公司的老板陈天桥在2005年登上了《南方周末》"中国内地人物创富榜"的榜首。后来出现的网星公司代理的《魔力宝贝》(图6-2-9)、捷三峰公司代理的《倚天》等,都无法越过《传奇》搭起来的高高门槛。2002年是中国网游蓬勃发展的一年。仅这一年,就有蝉童软件推出的《决战》、门户网站网易推出的《精灵》测试、游龙在线推出《三国演义Online》、捷三峰公司为其第二款网络游戏《圣者无敌》展开测试、陈天桥代理的《疯狂坦克2》(图6-2-11)测试、高嘉科技代理的《天使》、游戏橘子开展《混乱冒险》(图6-2-12)测试、奥美电子的第一款网络游戏《孔雀王》(图6-2-10)推出、网游新秀第九城市也为其代理的《奇迹》展开公开测试。时值年底都还有上海依星推出《遗忘传说》的测试活动、卓越数码推出《新西游记之大唐天下》、清华同方代理的《N-age》开始进行内测、网星代理《轩辕剑Online》(图6-2-16)开始公测。12月,在四川成都召开了"2002年中国网络游戏产业调查报告暨网络游戏产业峰会"。自此宣布,这个产业正式在中国形成。

图6-2-10 孔雀王

图6-2-11 疯狂坦克2

图6-2-12 混乱冒险

图6-2-13 剑侠情缘online

图6-2-15

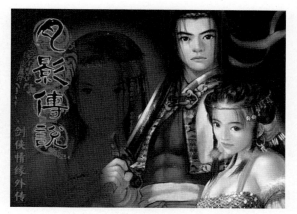

图6-2-14

图6-2-16 轩辕剑online

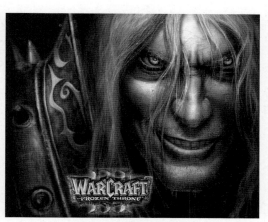

图6-2-17 魔兽世界

2003年，四川成都地区第一家网络游戏运营商正式推出了《命运》，又开始了新一轮的网游大战。随后，《仙境传说》《幻灵游侠》《凯旋》《剑侠情缘ONLINE》(图6-2-13)以及盛大公司的《传奇世界》纷纷上市。网络游戏也在2003年9月被正式列入国家863计划。2005年6月28日，举世瞩目的《魔兽世界》(图6-2-17)终于登陆中国。由第九城市、新加坡电信、搜狐和英特尔联手成为代理。《中国内地百富榜》和《中国内地年度富豪榜》中指出，在中国排名前10位的富豪中就有4位与网络游戏有关。

网络游戏的测试和上市在短短几年的时间内，对单机版的游戏厂产生了一定的影响，迫使一些单机版游戏厂商转而投入到网游的研制中。

这个据说三年产值已经超过了中国电影八十年产值的行业，吸引着大量的痴迷者进入这个产业链上，包括渠道销售商、点卡销售商、上网服务业和专业媒体。因为利润的缘故，网络游戏运营商则是众多染指IT行业公司梦寐所求的。由于国内相关的教育和培训没有跟上，纵观整个中国网络游戏市场，人才和技术短缺问题，日渐显现。而代理国外的网络游戏代价越来越高昂，国内游戏玩家的挑剔口味也导致网游的门槛过高。在一系列的公测以后，从2003年5月奥美电子宣布网络游戏《孔雀王》终止运营开始，到了2005年以后，相继又有多家国内游戏公司倒闭，而半途而废的网游，也有十多种。在另一方面，像那些极少数起步早、底子厚的著名公司销售业绩依旧斐然。

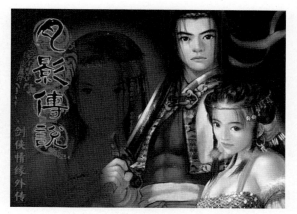

第七章 经典游戏分析

第一节 角色扮演类游戏—RPG

中文名称：无冬之夜Ⅱ（Neverwinter Nights Ⅱ）（图7-1-1）

发行时间：2006年
制作发行：Atari
出品地区：美国
语言：英语

简介：

故事开始于虚构的国度中一个叫做West Harbour的湿地农业城镇，而West Harbour正在庆祝一年一度的Harvest Festival节。节日中有一部分是针对各种冒险技能举办的特殊竞赛，比如肉搏战斗、远距战斗、施展法术以及窃盗等等技巧。游戏玩家可以在任何时间进入这些竞赛，游戏提供给你一个熟悉游戏互动与控制界面的机会。你在这个游戏中将以一个全新的角色开始，随着故事开展，当游戏玩家的技能赢得所有竞赛后就能离开Harvest Festival节，West Harbour这时遭到一场毁灭性的袭击，这时的你正式踏入拯救家乡的冒险旅程。随着你扮演的角色逐渐成熟，你对游戏世界的责任与影响力也会相对提高。你将从一名默默无闻的小角色慢慢成为位高权重之人以及这个新大陆领导者的朋友。

游戏特点：

这类游戏是需要有足够的时间来完成的。在游戏里，游戏玩家主要对抗一位名为Lord of Shadows的反派人物。随着游戏深入，游戏玩家将旅行前往"无冬城地区"，在这里你将与敌人展开激烈战斗。

《无冬之夜Ⅰ》是2002年最好的游戏之一，它的续集《无冬之夜Ⅱ》则由"黑耀石"公司开发。《无冬之夜》系列是一部优秀的角色扮演游戏，所以"黑耀石"公司在保持了第一集中许多受欢迎的元素后，又提升了其难度及设计，同时还用了新的图像引擎，使游戏的图像具有较高的清晰效果。

游戏设计的单人游戏剧情，可以让游戏玩家在其中揭露威胁无冬之城的阴谋。引用主设计师法里特布登的话："单人剧情的场景仍然会集中在无冬之城及其周边地域，不过城虽然是同一座城，但这座城并不会和它的前作一样。开发团队已经取得自创许可，将避免在续作中出现和前作里一模一样的东西；而且《无冬之夜Ⅱ》的故事将设定在前作结束的一段时间之后，整个无冬之城正在从上次大战中恢复元气。一开始你要为自己创建一个全新的角色，这名角色出生在西港的沼泽村，这里曾爆发过一场大战，称为"洪水之战"。

而多人游戏成分，使得玩家们可以通过网络进行传统方式的角色扮演。《无冬之夜Ⅱ》中，同伴的数量增加到三人，而且这些同伴比你在任何游戏中遇到的同伴要有趣得多。比如每个同伴都有自己的行事动机和细节丰富的背景故事，玩家在游戏中的历程将根据自己选择的同伴产生很大程度的不同。玩家可以直接控制同伴，整理他们

图7-1-1 无冬之夜Ⅱ

的装备，这些都是前作不能做的。在人数方面有了很大提升，开发公司希望在线角色扮演能支持到64人，甚至有可能支持更多。而游戏玩家仍然可以自己做地下城主，同时再扮演另一个角色，一起和其他玩家进行多人游戏。

《无冬之夜》系列的特色就是玩家可以自己创作冒险和设计关卡，当然，这还要游戏玩家花一定的时间来学习才能够完全掌握复杂的编辑工具的用法。然后才能用游戏提供的工具套件创造自己的冒险模组，并通过网络来下载其他玩家制作的模组进行不同的体验。

《无冬之夜Ⅱ》采用3·5版《龙与地下城》的规则，所以为了将规则应用于游戏，开发组会对规则进行一定的修改。《无冬之夜》中，吟游诗人这个职业只有一首歌，不过在《无冬之夜Ⅱ》中将有较大的加强，可以吟唱的歌曲丰富了不少。然而邪术师职业的加入也许是最吸引人的部分，邪术师对喜欢用施法系职业的玩家来说帮助很大，特别是在初期，游戏中的法师都法力尚浅。邪术师只掌握一种力量，不过他们的技能可以在任何时候使用，而且没有数量的限制，这就摆脱了其他施法系角色老是要休息来记忆和恢复法术的情况。在画面质量方面，借助最新的图像引擎，室外场景看起来也更加逼真和生动了。地形增加了山岭和沟渠，并且新加入了复杂的光照和粒子效果。总的来说，这是一款值得反复回味的游戏。

第二节　策略类游戏—SLG

中文名称：闪电战Ⅱ（BlitzkriegⅡ）（图7-2-1）

发行时间：2006年

出品地区：俄罗斯

语言：英语

简介：

二战为主题的即时战略游戏很多，但俄罗斯

的Nival Interactive公司的《闪电战》效果尤为突出。第一代《闪电战》推出后好评不断，所以《闪电战Ⅱ》应运而出。游戏自由发挥的战略战术给玩家带来了超级乐趣，以至于在"E3 2002"中获得了最佳策略模拟游戏奖。《闪电战Ⅱ》是在2003年1月开始开发的，借助全新的游戏引擎将二战带入全3D的环境，玩家可以操纵战队在广阔的战场上纵横，玩家还可以呼叫援军比如战机或战舰。这比《闪电战Ⅰ》的功能强出很多倍。主要任务分为美国、德国、苏联、英国这四个部分，任务总数达到了60个，包括太平洋战争等，它们大多以真实历史为基础，日本、法国、意大利等国也会出现在任务中。从欧洲到炎热的北非大沙漠再到太平洋上的热带丛林，玩家将操纵数百种武器转战地球上的四大战场。玩家可以控制历史上真实的英雄、王牌飞行员和将军。比如将第101空降师开进比利时的巴斯托镇。操纵苏联狙击手（电影《兵临城下》里的那一位）参加斯大林格勒保卫战。也可以操纵德国王牌坦克手米歇尔·魏特使用虎式坦克在法国打击美军的谢尔曼坦克。选择进行什

图7-2-1　闪电战Ⅱ

么战役、调动哪支军队、什么时间呼叫炮火支援。占领哪个地方可以为你接下来的任务作支持，每一个任务都包含多个主目标和其他目标，而这些目标又其他的任务关联。

重要的是任务系统从以前的单路线变成现在的双路线，路线引导的任务将会不同，游戏的机动性得到很大提高。

游戏特点：

《闪电战Ⅱ》里可控制的作战单位达到了300个，分为60种不同的类型，可以操作的海军和空军也会首次出现在游戏中，这一点类似于《荣誉勋章》的操作，但比其还要丰富得多。根据战场的要求，还增加了一部分日本的坦克和步兵，这对中国游戏玩家来说，无疑是件大快人心的好事，可以回到过去痛打侵略者了。还有，这些作战单位仍旧能通过战斗来增加经验、提高等级。

由于引擎强大，游戏增加了采集资源系统，它能利用资源来提升部队的能力。《闪电战Ⅱ》采用了全3D的图形引擎，建筑物、场景、作战单位的模式被设计成3D模型。与第一集一样，气候变化会影响军队的行动。比如下雨或下雪，飞机就无法支援步兵作战。这些都给观众构造了一个真实的战场。由于电脑进一步提高了，敌人会寻找你队列的弱点，会清除布雷区，并且会指挥空军来打击你的部署等等。玩家在游戏中面临更困难的挑战，而在多人连线模式中，玩家可以通过服务器进行一个新增加的多人模式以及使用玩家等级系统。

战略游戏虽然非常多，但是内容也变得重复而落入俗套，已经渐渐地在失去游戏玩家的关注。《闪电战》的推出，使我们看到了另一种类型的即时战略游戏，这是一个将玩家目光更多地专注于战略的资源管理与运用。如何运用你的战略物质，领导你的军队去打败敌人，同时还要考验你的责任心、战争艺术、判断力等等一个指挥员必须具备的素质。是一款难能可贵的对思考、判断和现实生活有一定帮助的游戏。

《闪电战》力图于完美地还原二次世界大战的每一个主要战役，在这些战役的进行过程中：第二战场、苏联西线、北非拉锯战和占领太平洋诸群岛等这些极其著名的战场上，你的判断和性格将至关重要。

第三节　动作过关类游戏

中文名称：古墓丽影7——传奇（Tomb Raider Legend）（图7-3-1）

发行时间：2006年
制作发行：游戏制作：Crystal Dynamics
游戏发行：Eidos Interactive
出品地区：意大利
语言：英语

简介：

有着安吉丽娜·朱丽一样性感的嘴唇和魔鬼身材的考古学家劳拉，又肩负起秘密的寻宝使命。在一个处处危机四伏的地方，展开她的冒险旅程。仍然是她那一身的好武功和超强的火力装备，让她时时化险为夷……

游戏特点：

由于《古墓丽影》的品牌依旧承载着世界各地劳拉迷的厚重希望，开发该游戏的Crystal Dynamics承诺七代《古墓丽影》将回归该系列的本来面目，保证能给游戏玩家们带来这个系列最初的乐趣。Crystal Dynamics的设计小组成员在反复重新温习历代《古墓丽影》后，亲身体会到了以前游戏中的亮点与不足；他们找出过往的用户调查报告，并策划了新的市场调研，重新审视每一份游戏评论，听取玩家关于前作的反馈意见，最后汇总探讨，在此基础上，《古墓丽影7：传奇》的设计方向初步成型。Crystal Dynamics准备的开发阵容是历代《古墓丽影》中规模最庞大、人员构成最丰富的，他们甚至重新聘请了劳拉的创造者Toby Gard担任新作的首席角色设计师，希望带

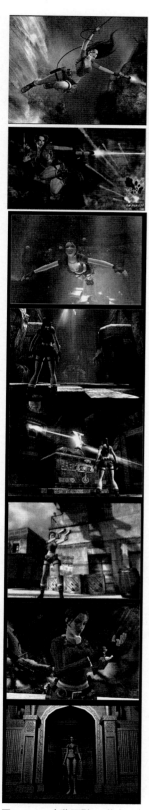

图7-3-1　古墓丽影7：传奇

给老玩家有所不同的古墓旅程。

以前的劳拉遮住眼睛的墨镜和棱角分明的面容透出一副学究模样，而她而不逊于男性的威势外观和行动能力是吸引玩家的地方。加利福尼亚的晶体动力工作室将最新版的劳拉更美国化了。赭红的发色和略微眯起的双眼看起来少了几分锐气，相反，韵味强了许多，柔化了许多。这主要是因为劳拉的形象设计从第六代的4400个面增加到了9800个面，采用了更真实的材质纹理，细致的面部表情、随外界环境相应转动的眼神、肢体协调而更流畅的动作。而她的装备也增加了一些新玩意：腰带上扣着的圆圈装备和身后绑着的一排破片手榴弹最为明显。前者是用于攀附的磁性抓钩，由此可见，新场景的高度似乎不是徒手可攀的，后者则暗示了此次敌人的强大程度。此外还有她头部佩戴的无线电通讯装置、腰间的便携式手电筒和双筒望远镜，虽然在别的游戏里见多了，但对于劳拉还是首次装备。值得一提的是，劳拉的招牌式马尾辫和自动手枪没有丢。

在结合早期作品探索性冒险模式的基础上，第七代引入了一些科技感十足的场景，我们可以操纵全副武装的劳拉从高空潜入马来西亚的高科技区。当然也不能忘记"古墓"这个根本环节，神庙和废墟类场景依然必不可少，Crystal Dynamics利用最新的图像技术创造了这一个个充满动态光影的逼真环境。另一方面，周围环境与角色之间的互动不再是一句空谈，譬如在肮脏的环境中穿行，劳拉的身上可能会沾满泥土，而不像以往的游戏中从头到尾主角都只是一个除了会减血其他方面一尘不染的傀儡。Toby Gard声称太真实的描绘将颠覆古墓系列的固有传奇色彩，因而真实感的强化并不意味着完全仿真。到底是取悦于习惯这个系列的老玩家，还是迎合新加入者的喜好？制作者最终选择了创新与守旧之间的折中方案。在七代中将还劳拉以玩家乐于见到的本性，同时保持悬念丛生的冒险情节，以多方面的改进牢牢抓住各层次玩家的心。

第四节　射击类游戏

中文名称：反恐精英（Counter-Strike Source）（图7-4-1）

发行时间：2004年
出品地区：美国
语言：英语

简　介：

不管你是反恐精英，还是一名亡命的恐怖分子。在这个相互厮杀的游戏里，这两者没有什么本质的区别。除了可以选择的战场，救人质、排除炸弹等各种各样的任务只是由头，在这款经典的游戏里，目的就只有一个——杀死敌人。

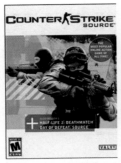

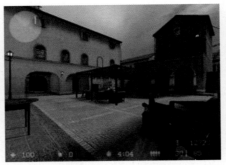

图7-4-1 反恐精英

图7-4-2 欧洲风格的小镇，非常适合选择进行CQB作战。游戏玩家要小心从事，才有机会不被对手消灭

图7-4-3 中东环境下的残垣断壁，使战斗的难度增加了

游戏特点：

新版本的CS是以SOURCE引擎为基础，它的全称叫：Counter-strike：Source(简称CS：S)的原因。当玩家进入游戏后，会被游戏场景的精美设置所吸引，这和以前版本有着非常大的不同。在通道和角落的木桶代替了原来的箱子。原先在DUST里，摆在小通道里的瓶子和罐子，呈现出一种简单的结构形状。在大环境上，中东式的建筑在遭受战火后，呈现的是残垣断壁的场面。DUST地图里的A点放C4的地方不再是以前那样开放式的堆满旧箱子，而是一片开阔地，里面有一些固定的物体，可以利用它们防守、攻击、隐藏。CS：S将动态环境引入了第一视角射击游戏。不仅那些在SOURCE里相互影响的道具给玩家留下深刻的印象，并提高了所有玩家的经验，而且在实战中增加了动态的场景。在游戏里，玩家可以将桶推到一个理想的位置，可以通过射击理想的角度去推动或滑动这些物体。轮胎也是可以滚动的。酒瓶也可以被击成碎片。值得一提的是，新引擎提高了游戏环境的真实性。设计者进一步把墙的类型区分，有些是水泥的，有的是石灰的、木材的，还有的是沙石的。当子弹射击到物体时，不同的物体会有特有的声音。引擎在多方面提高了这种真实性。引擎SOURCE能让游戏玩家感觉身临其境。当在游戏里相互追杀时，在墙壁上留下的痕迹会让玩家感觉到你的射击确实破坏了这些建筑。并且可以留下的弹痕显得非常真实。当射击一堵土墙时，墙壁会渗出沙尘。砖瓦地板可以

反射光线，包括人和物体投下的影子。这些效果不仅令人印象深刻，而且提高了整个游戏的真实性（图7-4-2）。

新游戏中物理系统的改善是游戏的关键。当玩家从一定的高度坠落时，会被摔死；可以自由移动一些物体；可以像你想象中那样精确地将轮胎堆积到一起；另外，如果你被击中，你的枪将不受控制；如果你点击了"丢掉枪支"键，你的枪将会丢掉，甚至可以达到很远的地方。当你被杀死时，你的枪也将会丢掉，这都是符合实际情况的。枪支和其他物体的倾斜滑动变得更加真实；如果你的队友牺牲了，发现他的位置可能使你明白他是怎样死的。不会再有静止的画面。所有这些变化，都会使得这款长久不衰的"死亡游戏"更加吸引着大批的追随者（图7-4-3）。

第五节　赛车类游戏

中文名称：极品飞车10——卡本峡谷（Need for Speed Carbon）（图7-5-1）

发行时间：2006年
制作发行：出版商：Electronic Arts
开发商：EA Canada
出品地区：中国香港
语言：普通话、粤语

简介：

这是一款经典的游戏。由加拿大温哥华的EA

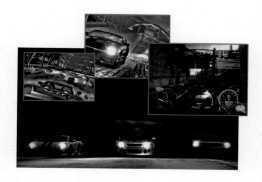

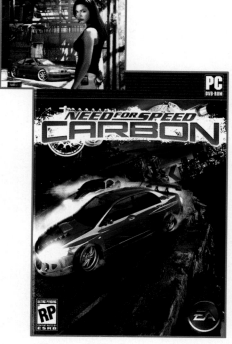

图7-5-1　极品飞车10——卡本峡谷

Black Box负责研发，将以崭新刺激的街道竞速体验，让游戏玩家在变化莫测的山谷道路上接受严厉苛刻的驾驶技术考验的赛车游戏。

在卡本峡谷的高等级公路上，玩家将操控自己喜爱的公路跑车，进行令人心惊肉跳的狂飙与"飘移"，展开危险刺激的街头竞速。在一场争夺城市地盘的大战中，玩家和同伴必须参与竞速，不顾一切地逐一接管对手的区域。随着警方把情势逐渐升高，战场最终将转移至Carbon Canyon，每一条危险的弯道，都与地盘和名声的得失息息相关。

这是一款非常适合在办公室里玩耍的游戏，它的紧张刺激一定能消除你长时间工作带来的压力和烦闷。

游戏特点：

该款游戏的执行制作人Larry ·LaPierre就表示："山路竞速对车手的驾驶技术确实是一大考验，认为这款新开发的赛车游戏将会令喜欢竞速的游戏玩家们迫不及待地想要一试身手。"这的确有一定的道理，自从有了《头文字D》的漫画和电影以后，很多年轻人都梦想自己能够像原拓海一样拉风。而面对现实生活中那高不可攀的跑车价格、严格的交通管理，还有自己只有一次的宝贵生命。想一想，还是算了吧。而在游戏里，这一切都可以抛到九霄云外。你可以毫不费力地拥有一辆世界级的名贵跑车，全然不顾生命安危，在盘山公路上，像周杰伦、陈小春一样大玩飘移。只要你有能力，就会把对手拉得远远的。

游戏设计中，崭新的Autosculpt技术，把改装车辆的艺术带往全新层次，让玩家能随心所欲地设计及调校同伙的车辆，这也实现了在现实生活中需要强大经济实力才能完成的事儿。随着人民生活水平的逐渐提高，有车一族将越来越多，相信在虚拟世界里去放纵一把车瘾的人，会把这款游戏继续维持下去。

参考文献

《二十世纪中国动画艺术史》张慧临 编著 陕西人民美术出版社2002年出版

《中国动画产业年报》 海洋出版社2006年出版

《世界动画艺术史》孙立军 编著 海洋出版社2007年出版

《世界动画大片鉴赏》孙立军 编著 海洋出版社2007年出版

中国动画网http://www.chinanim.com

南方动漫网http://cartoon.southcn.com

火神网http://www.huoshen.com

第七章 经典游戏分析

终于有机会把自己看过的大部分动画片及所了解的动画知识做个粗略的总结，这也是对自己一直热爱的动漫的一个交代。第一次深入地接触动漫，是在1992年。新型故事漫画还没有在国内形成原创队伍，只有颜开、陈翔、郑旭升等几位中国原创漫画的早期实践者，在当时唯一的漫画刊物《画书大王》上崭露出尖尖的荷角。他们的作品常常搭配着一些日本漫画在刊物上连载，给喜爱动漫又愿意动笔的读者树立了效仿的榜样。由于当时《画书大王》的总部设在成都，自己也曾经尝试着创作些模仿痕迹严重的习作，不过终不成气候，便只好作罢。

1996年，命运终还是把我和动漫联系在了一起。因为动漫市场在这几年时间里已经被越来越多的读者预热了，看上去光明一片。于是出于工作发展考虑，我被供职的杂志社委任为编辑部负责人，创办一本立足西南地区面向全国的动漫杂志。经过短暂的准备，第一期《科幻世界画刊》带着温度新鲜出炉了。在这之后六年的时间里，这本西南地区唯一的原创动漫杂志历经了发展到成熟的风风雨雨，从最早有限的约稿到每天有多达六七十份的全国来稿，作者队伍遍及中国大江南北。自己也有机会出席了1998年在北京举办的"首届中国原创漫画原作展"，有机会接触了台湾东立出版社和香港文传出版有限公司，并和他们合作长达四年之久。认识了当时的日本漫画协会会长木村中夫先生；孙家裕先生、王宜文小姐这些年轻有为的漫画家；有幸参观了香港玉皇朝集团的漫画制作室。这些开阔了我作为一名动漫出版物从业人员的眼界，也为《画刊》的成长壮大起到了一定的作用。后来《画刊》进行了经营上的调整，大幅减少了对于原创动漫的支持。但对于原创动漫的热情并没有从我的血液里消退，反而随着动画片市场的繁荣日渐强烈。2002年，我在四川有幸参与建立起了一所专门培养动漫人才的新型学院。这个更高更开阔的平台，得以把我对中国动漫的热情延续给这些喜爱艺术的年轻人。

漫画、动画本是同源，都离不开扎实的绘画艺术功底和创新的思维。但是动画又和电影艺术有着不可分割的联系，要解读好一部动漫作品，需要多方面综合知识的运用。一般影片的赏析都会从技术手段、娱乐性、立意的角度来谈，而对于一个普通观众来说，要在观摩影片的同时还要留心导演的手法、镜头的运用以及风格特色和蒙太奇，好像是有点勉为其难。动画片和电影一样，首先是要吸引人的注意力，让观众可以坐够80分钟而不打算离开。所以，往往能给观众最有印象的是影片故事本身和画面带来的美感。对于动画片的赏析，除了言简意赅地陈述剧本故事外，适当对影片的人物和精彩片段进行点评，介绍相关资讯和获奖情况，引导观众更好地欣赏影片就足够了。当然，从严格意义上来讲，影片分析绝不止这么简单，涉及到的专业知识还有很多。但是电影首先具有的是娱乐性，然后才是艺术性和学术的研究。这里所作的分析，有助于我们一起享受这些充满幻想和美好愿望的动画世界。

张健翔